U0124365

国家出版基金项目

新闻出版改革发展项目库项目

江苏省"十二五"重点图书出版规划项目

《扬州史话》编委会

主　编　袁秋年　　卢桂平

副主编　丁　毅　　刘　俊　　陈征宇

　　　　曹永森　　王根宝

编　委　夏　峰　　陈家庆　　杜　海

　　　　曾学文　　刘　栋　　王志娟

国家出版基金项目
NATIONAL PUBLICATION FOUNDATION

扬州史话

主编 袁秋年 卢桂平

扬州戏曲史话

韦明铧 韦艾佳 著

广陵书社

图书在版编目（ＣＩＰ）数据

扬州戏曲史话 / 韦明铧，韦艾佳著. -- 扬州 ：广
陵书社，2013.12
（扬州史话 / 袁秋年，卢桂平主编）
ISBN 978-7-5554-0053-0

Ⅰ. ①扬… Ⅱ. ①韦… ②韦… Ⅲ. ①戏曲史－扬州
市 Ⅳ. ①J809.2

中国版本图书馆CIP数据核字(2013)第297742号

书　　名	扬州戏曲史话
著　　者	韦明铧　韦艾佳
责任编辑	方慧君
出版发行	广陵书社
	扬州市维扬路 349 号　　　　邮编　　225009
	http：//www.yzglpub.com　　E−mail：yzglss@163.com
印　　刷	江苏凤凰扬州鑫华印刷有限公司
开　　本	730 毫米 ×1030 毫米　1/16
印　　张	15.75
字　　数	209 千字
版　　次	2014 年 3 月第 1 版第 1 次印刷
标准书号	ISBN 978-7-5554-0053-0
定　　价	48.00 元

城市的情感和记忆

——《扬州史话》丛书总序

城市是有情感和记忆的。

特别是扬州这座历史文化名城，只要一提及"扬州"二字，无论是朝夕相守的市民，还是远离家乡的游子，或是来来往往的商旅，几乎都会流露出由衷的感叹和无尽的思念，即如朱自清先生在《我是扬州人》中所说："我家跟扬州的关系，大概够得上古人说的'生于斯，死于斯，歌哭于斯'了。"朱先生的寥寥几笔，看似平淡，满腔的情感却在字里行间奔涌，攫人心田。可见，扬州这座城市之所以素享盛名，不仅仅在于她的历史有多么悠久，地域有多么富饶，也不仅仅在于她从前有过怎样的辉煌，现在有着怎样的荣耀，更在于人们对她有着一往情深的眷念，以及由这种眷念牵连出的耿心记忆。

情感和记忆，是这座城市另一种意义上的财富，同时也是这座城市另一种意义上的标识。

2014 年，扬州将迎来建城 2500 周年的盛大庆典。其实，更严格地说，2500 年是有文字记载的建城史，扬州人类活动的文明史远远不止于此。早在距今 5500~7000 年前，高邮龙虬庄新石器时期的先民就开始了制作陶器和选育稻种。仪征胥浦的甘草山、陈集的神墩和邗江七里甸的葫芦山也都发现3000~4000 前的商周文化遗址。我们之所以把 2014 年定为扬州建城 2500 年，是因为《左传》中有明确的记载：周敬王三十四年（前 486 ）："吴城邗，沟通江淮。"这七个字明确地说明了吴国在邗地建造城池，也就是我们今人时常提及的古邗城，于是，公元前的 486 年，对扬州人来说，就成为一个永久的记忆。这句话还说明了另一件永远值得记忆的历史事件，就是这一年，京杭大运河最早的一段河道——邗沟在扬州开凿了。邗沟的开凿，不仅改变了扬州社会

发展的走向,也改变了古代中国的交通格局,这一点,也是人们的永久记忆。正是由于有了邗沟,有了后来的大运河,才使得扬州进入了社会发展的快速通道,成为中国古代交通的枢纽,成为世界文明发展史上一座十分重要的城市。

扬州这座城市,承载着太多的情感与记忆。于是,一批地方文史学者一直以扬州史料的搜集、整理、研究为己任,数十年坚持不懈。他们一直在探求扬州这座历史文化名城从远古走到了今天,在中国文化史上留下了哪些令人难忘的脚印?在中国发展史上有哪些为人称颂的作为?在当代社会生活中又有哪些发人深省的影响?我们今人应该怎样认识扬州文化在中国文化版图上的定位?怎样认识扬州文化的特色和本质?以及扬州文化对扬州城、扬州人的影响又该怎样评说? 等等,这些都是极富学术含量的科研课题,也是民众极感兴趣的文史话题。日积月累,他们的工作取得了令人瞩目的成果,大量的文稿发表在各类报刊杂志上。这些成果如同颗颗珍珠,十分珍贵,却又零散,亟需编串成光彩夺目的项链。适逢2500年的建城庆典即将来临,把这些成果编撰成丛书,让世人更全面、更系统地了解扬州的历史与文化,无疑是建城庆典的最好献礼。

由此,《扬州史话》丛书便应运而生了。这套丛书的跨度长达2500年,内容涵盖了沿革、学术、艺术、科技、宗教、交通、盐业、戏曲、园林、饮食等诸多方面,应该说,扬州文史的主要方面都有涉及,是一部相对完整地讲述扬州2500年的历史文化丛书。这套丛书2009年开始组稿,逾三年而粗成,各位作者都付出了辛勤的劳动。编撰过程中,为了做到资料翔实,论述精当,图文并茂,每一位作者都查阅了大量的文献资料,吸纳了前人和今人众多的研究成果,因而,每一本书的著述虽说是作者个人为之,却是融汇了历代民众的集体记忆和群体情感,也可以说是扬州的集体记忆和群体情感完成了这部丛书的写作。作者的功劳,是将这种集体记忆和群体情感用文字的形式固定下来,将易于消逝的记忆和情感,化作永恒的记述。

《扬州史话》丛书是市委市政府向扬州建城2500周年的献礼之作,扬州的几任领导对丛书的编纂出版都十分重视,时任扬州市委副书记的洪锦华同

志亲自主持策划并具体指导了编纂工作。这套丛书,也可以看作是扬州的索引和注释,阅读它,就如同阅读扬州这座城市。扬州城的大街小巷、湖光山色,扬州人的衣食住行、喜怒哀乐,历史上的人文遗迹、市井掌故,当代人的奋斗历程、丰功伟绩,都可以在这套丛书里找到脉络和评说。丛书将历史的碎片整理成时空衍变的轨迹,将人文的印迹组合成城市发展的画卷,在沧桑演化中,存储正在消亡或即将消亡的历史踪影,于今昔变迁时,集聚已经形成和正在形成的文化符号。

岁月可以流逝,历史不会走远。城市的记忆和情感都融汇到这套丛书里,它使得扬州人更加热爱扬州,外地人更加了解扬州,从而存史资政,熔古铸今,凝心聚力,共创未来。未来的扬州,一定是江泽民同志题词所期望的——"古代文化与现代文明交相辉映的名城"。

是为序。

袁秋年

2012年12月

目 录

引子　歌吹古扬州

汉隋遗韵 ……………………………………………………………… 2

唐宋雅音 ……………………………………………………………… 7

元明俗曲 …………………………………………………………… 12

第一章　辽远的乐章

广陵残雨听琵琶 …………………………………………………… 20

请奏鸣琴广陵客 …………………………………………………… 26

舞裙歌扇扬州筝 …………………………………………………… 31

月明吹笛下扬州 …………………………………………………… 38

玉人何处教吹箫 …………………………………………………… 43

谁家唱水调　明月满扬州 ………………………………………… 49

第二章　乡土的戏台

土人土班乱弹戏 …………………………………………………… 56

娱神娱俗香火戏 …………………………………………………… 63

载歌载舞花鼓戏 …………………………………………………… 71

亦新亦旧维扬戏 …………………………………………………… 77

渐行渐近说扬剧 …………………………………………………… 84

第三章　市井的书场

三寸不烂舌　一腔醒世言 ………………………………………… 94

弹出抑扬调　唱来悲喜情 ·············· 104

恼我闲情清曲子 ····················· 116

一曲道情山水远 ····················· 127

第四章　缤纷的艺苑

昆曲第二故乡 ······················ 138

四大徽班进京 ······················ 149

木偶走遍八方 ······················ 157

茉莉飘香五洲 ······················ 162

第五章　不落的星辰

唐代戏弄名伶刘采春 ·················· 170

宋代歌舞名伎毛惜惜 ·················· 174

元代杂剧名优李楚仪 ·················· 181

明代滑稽名人陈君佐 ·················· 185

清代说书名家柳敬亭 ·················· 191

现代扬剧名旦高秀英 ·················· 198

第六章　学术的灯光

焦循与《花部农谭》 ·················· 212

李斗与《扬州画舫录》 ················· 220

任讷与《唐戏弄》 ··················· 226

韦人与《扬州戏考》 ·················· 232

主要参考书目 ······················ 241

后　记 ························· 243

引子　歌吹古扬州

　　本书所说的戏曲,指戏剧和曲艺两种表演艺术。

　　中国戏曲的起源,可以追溯到古代的歌舞与俳优。至于扬州最早的地方曲种和地方剧种,直到元明清时代才逐渐形成。例如,扬州清曲萌生于元代,扬州评话与扬州弹词成熟于明末,扬剧形成于清初。不言而喻,扬州的地方戏曲不是在一个早晨突然出现的,它是在历史和传统的长河里逐渐孕育、诞生、成长起来的。

　　那么,在扬州的地方剧种和地方曲种形成之前,扬州曲苑究竟是怎样的呢?

汉隋遗韵

　　扬州在春秋末期开始有城。《左传》说:"鲁哀公九年(前486)秋,吴城邗。"邗城的建筑,距今已近二千五百年。邗城人不会没有歌曲,没有舞蹈,不过因为缺乏史籍记载,不敢臆断。根据楚霸王项羽曾经打算"都江都"(即建都于江都)的史实,可以推测当时的扬州已经是个重要的城市,而项羽本人曾作过著名的《垓下歌》。

　　至少到了汉代,扬州的"歌舞"与"倡乐"已经相当发达。

　　扬州在汉代分别属于荆国、吴国、江都国、广陵国,杰出的古代舞蹈家赵飞燕就是江都王之后。据《赵飞燕外传》等书记载,赵飞燕的母亲是江都王的孙女,称作"姑苏郡主",嫁给江都中尉赵曼为妻。赵曼性情暴戾,患有隐疾,不能近妇人,却与江都王宫里的乐官——协律舍人冯大力之子冯万金交好。冯大力擅长乐器,精于音律,而其子冯万金是个纨绔子弟。冯万金同赵曼的关系,达到了"食不同器不饱"的程度。这种特殊关系使得冯万金在赵府出入自如,乃至于同郡主私通,生下两女,长女名为宜主,次女名唤合德。姐姐宜主纤细轻盈,举止翩然,凭栏临风,人疑欲飞,故称"飞燕"。妹妹合德肌肤滑腻,出浴不湿,擅长言词,轻缓可听,亦称"绝色"。这一对同胞

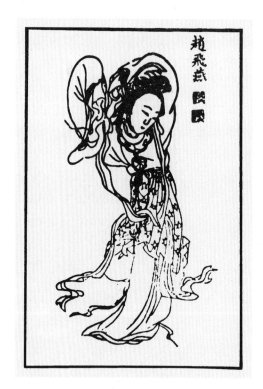

《百美图》中的汉代舞蹈家赵飞燕

美人,本来贵为江都王之后,只因为是私生女,后来又都成为汉成帝的宠儿,所以她们的出身一直为世人所讳。

台湾学者柏杨先生在《皇后之死》中,曾以调侃的语气谈到赵飞燕的身世。他说:"赵飞燕女士自幼十分贫苦,但她却具有西汉王朝的皇家血液,同时她也不姓赵而姓冯。盖她娘是姑苏郡主——江都亲王刘建先生的孙女,嫁给江都郡国民兵团司令官(江都中尉)赵曼先生。"柏杨接着写道:"我们既不知道赵曼先生和冯万金先生的籍贯,所以也不知道赵飞燕女士姐妹的籍贯。如果依柏杨先生的主张,赵飞燕女士姐妹身份证上只要写出生地江都就行矣。"

赵飞燕能唱歌,善舞蹈,通音律,晓诗书。徐凝《汉宫曲》咏道:

> 水色帘前流玉霜,赵家飞燕侍昭阳。
>
> 掌中舞罢箫声绝,三十六宫秋夜长。

诗人写月光皎洁的秋夜,赵飞燕随着音乐起舞。她跳的"掌中舞"到底是什么?令后人揣测不已。但那一定是一种轻盈的舞蹈,则毋庸置疑。杜牧曾以"楚腰纤细掌中轻"(《遣怀》)形容唐代扬州歌女的轻盈舞姿,这也许就是汉代"掌中舞"的遗风。

江都国之后,汉武帝置广陵国,封皇子刘胥为广陵王,都于广陵。据《汉书》记载,广陵王刘胥常常沉湎于"倡乐",他之所以没有被立为太子,就因为他"好倡乐逸游"的缘故。《汉书·广陵厉王刘胥传》写道:

> 胥壮大,好倡乐逸游,力扛鼎,空手搏熊彘猛兽。

"倡乐"的含义,应该包括俳优、歌舞、百戏、音乐等在内。

刘胥又和女巫有联系,而女巫其实是扬州傩文化包括傩戏的先声。扬州傩文化有悠久的历史,马端临《文献通考》云:"扬州人性轻扬,而尚鬼好祀。"可见鬼神意识和巫觋现象在扬州有深厚的传统基础。古代扬州的傩文化,主

要表现于巫术活动中。关于扬州的巫术，史书多有可考，较早的即《汉书》所载广陵王与女巫的故事。刘胥觊觎皇位，屡招女巫作法，诅咒在武帝之后接位的昭帝、宣帝速死，好让自己继承皇位。女巫的名字，史载叫李女须，她擅长装神弄鬼，扬言"吾必令胥为太子"。后来昭帝果然早死，死时年方二十一岁。广陵王因此益信女巫，在宣帝接位后又令其诅咒。后事发，女巫被药死，广陵王刘胥自缢。

最有力的证据，是 1979 年 3 月扬州胡场西汉墓出土文物中，有说唱木俑两件，与成都天回山崖东汉墓出土的说唱陶俑一样，均属于百戏俑。在表现手法上，成都俑重外露，扬州俑重内含，具有不同的风格。扬州的两件说唱俑，一件刻画端坐的老人，右手向上扬起，作指划状，左手置于腹前，姿态自然，其面部神情似乎为正在侃侃而谈，诙谐而风趣。另一件亦系端坐的老者，头上有发髻，髻中插簪，左手置于左腿，右手弯曲向前，好像正在引吭而歌，神态生动。这两件木俑说明，扬州在汉代已经流行说唱艺术，并有了职业俳优。在这之前，甘泉西汉墓中出土舞女玉佩三件，运用镂空透雕工艺，简练概括地表现了正在翩翩起舞的舞女形象。舞女细颈，束腰，长袖高扬，罗裙曳地，婀娜多姿，应是当时扬州舞蹈艺术的缩影。此外，胡场西汉墓又出土百戏彩画一件，彩画绘于木板上，上半部是墓主人坐像，下半部是宴乐图。左上方朱幕高悬，墓主人坐于床榻之上，侍女跪立于后；伶人在前面表演，有的倒立，有的后翻，彩衣飘

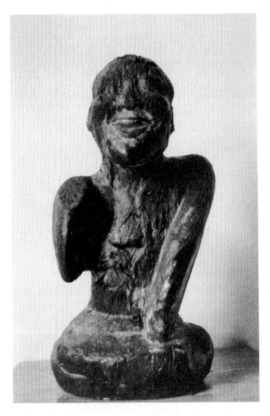

扬州出土汉代说书俑

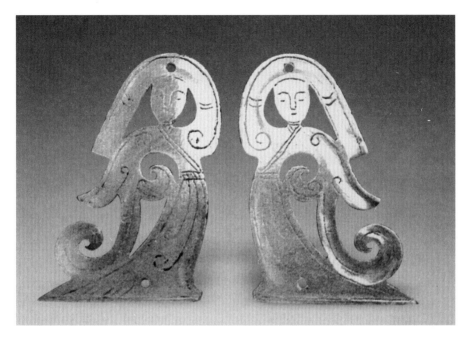

扬州出土汉代舞人玉佩

忽,仪态灵动;右边是乐队,有的敲钟击磬,有的吹笙弹瑟,各司其职,神情毕现。全图色彩艳丽,疏密有致,具有装饰意味,完整地反映了汉代扬州杂耍百戏艺术的面貌。

南北朝时代的扬州表演艺术,再度繁荣。南朝宋文帝元嘉年间,徐湛之来扬州任南兖州刺史,曾筑"吹台""琴室"。"吹台""琴室",顾名思义,这些自然都是歌吹弹唱的场所,也即今天剧场的前身。实际上,扬州在南朝之前,歌舞百戏已经相当发达,不但有华丽的吹台、琴室、歌堂、舞阁,而且集中了吴、蔡、齐、秦等地的歌曲,甚至有从西域传来的"鱼龙之戏"。被杜甫誉为"俊逸鲍参军"的诗人鲍照,在《芜城赋》中形象鲜明地描绘了南朝扬州的兴旺和衰败:

> 当昔全盛之时,车挂辖,人驾肩;廛闬扑地,歌吹沸天。孳货盐田,铲利铜山;才力雄富,士马精妍。……若夫藻扃黼帐,歌堂舞阁之基;璇渊碧树,弋林钓渚之馆;吴蔡齐秦之声,鱼龙爵马之玩:皆薰歇烬灭,光沉响绝。

文中的"廛闬扑地,歌吹沸天",可以说是对两汉、南朝时期扬州歌舞繁华盛况的高度概括,而"挈货盐田,铲利铜山"则是孕育这种繁华的经济基础。

隋代扬州的戏曲因素有了进一步的增长。隋炀帝杨广一再流连江都,他曾得意地高唱自己所作的《江都宫行乐歌》,道是:

> 扬州旧处可淹留,台榭高明复好游。
> 风亭芳树迎早夏,长皋麦陇送余秋。
> 渌潭桂楫浮青雀,果下金鞍跃紫骝。
> 绿觞素蚁流霞饮,长袖清歌乐戏州。

关于隋炀帝和当时扬州的"长袖清歌",史籍中记载得不少。有的说,他在江都宫水精殿"令宫人戴通天百叶冠子,插瑟瑟钿朵,皆垂珠翠,披紫罗帔,把半月雉尾扇子,靸瑞鸠头履子,谓之仙飞"(《古今注》);有的说,他在扬州迷楼"选燕赵之女,吴越之姬……列笙簧,罗钟鼓,吐清歌,呈妙舞"(《迷楼赋》)。

这些纵情享乐是怎样导致隋王朝覆灭的,历史自有定论。我们从戏曲发生学的角度看它,却具有另外的意义。隋代浓妆艳抹的"仙飞",清扬姣好的"歌舞",应当包含了某种戏曲表演的元素。但是"仙飞"也好,"歌舞"也好,都不过是为隋炀帝一人服务的,并不是为民众的艺术。当时扬州就有民谣预言隋朝将要灭亡,民谣唱道:"河阳杨花谢,河北李花荣。杨花飞去落何处?李花结果自然成。"以"杨花"比喻杨氏隋朝,以"李花"比喻李氏唐朝,果然"李花"代替了"杨花"。

唐宋雅音

历史到了唐代,翻开了新的一章。唐代扬州之盛达到了历史上扬州城繁盛的顶点,而中国戏曲艺术也在此时进入了崭新的成熟的时期。

长安是全国的行政中心,而全国的经济命脉却掌握在扬州,全国的艺术重心也是在扬州。正如张庚、郭汉城先生主编的《中国戏曲通史》所指出的那样:"长安究竟是皇都,贵族官僚的势力很大,他们的趣味也统治着当时的文艺,市民文艺的发展总是受这种情况限制的。"但是——

> 商品经济日益发达,市民阶层日益兴起,市民阶层的文艺的兴起也是压不住的。只是它必须在适宜的土壤上才能发展起来。这个适宜的土壤就是当时掌握了唐代财政命脉的地区"淮南道"的首府扬州。

于是,长安成为贵族戏曲的中心,扬州成为市民戏曲的中心,这种情形同千百年后清代北京成为宫廷戏曲的中心,而扬州成为民间戏曲的中心几乎相同。

唐代扬州的市井间,有无数的歌姬、舞女,当时扬州地名就有"弦歌坊"。唐诗中每见"夜市千灯照碧云,高楼红袖客纷纷"(王建《夜看扬州市》)、"霜落寒空月上楼,月中歌唱满扬州"(陈羽《广陵秋夜对月即事》)一类描写,足见歌舞之盛。除了歌舞,街头又有大众化的百戏,例如傀儡戏即木偶戏,而最重要的是参军戏。

唐代扬州的参军戏,已经发展到了拥有专业剧团,并且远远走出了扬州的程度。唐人范摅《云溪友议》记载了一个以女演员刘采春为主角的扬州参军戏家庭戏班,说她"自淮甸来,善弄陆参军,歌声彻云"。所谓"淮甸",即扬州一带。刘采春所在的戏班,以家庭成员为主,到处流动演出,到了一

地除了投靠官府之外,也自行营业。这种自负盈亏的商业剧团,与宫廷或贵族蓄养的梨园子弟、家内歌姬完全不同,是商业发达的都市文化的产物。任讷先生《唐戏弄》称其为唐代"民间流动戏班之代表",可谓当之无愧。千百年前的唐代扬州,竟然已有这样成熟的剧团,充分显示了古代扬州戏曲艺术的辉煌。

至于唐代扬州的说书,据元稹《酬翰林白学士代书一百韵》"光阴听话移"之句,自注有云:"乐天每与予游……尝于新昌宅说'一枝花'话,自寅至巳,尤未毕词也。"则长安既然有专事"说话"的艺人,扬州亦当有"说话"的艺术,因时称"扬一益二"也。但是,此事还需进一步考证。

唐代扬州的知名戏曲艺人,除刘采春之外,又有乐人孙子多,时人称为俳优中之"机捷者"。《金华子杂编》说,扬州"人物富庶,凡所制作率精巧,乐部俳优尤有机捷者",如乐人孙子多"风貌娴雅,举止可笑,参拜引辟,献辞敏悟"。不过,孙子多的"敏悟"主要表现在对达官贵人的献媚方面,这是不足道的。又有乐师俞才生,桃李满天下,其弟子李郎子尤其擅长"清乐"。《通典》说,开元年间,有歌工李郎子,"郎子北人,声调已失,云学于俞才生——江都人也"。自从李郎子死,"清乐"便成广陵散。另外,刘采春之女周德华在京城也传授了许多女弟子。据《云溪友议》记载,周德华被崔姓官员带到京洛之后,"豪门女弟子从其学者众矣"。

扬州因为繁华,成了各处艺伎流连之地。唐代著名宫廷歌手永新,就曾来到扬州。永新,吉州永新县人,姓许,选入宫中,改名永新。她"既美且慧,能变新声"。据《乐府杂录》载,一日,唐明皇设宴于勤政楼,"观者数千,万众喧哗聚语,莫得鱼龙百戏之音。上怒,欲罢宴。高力士请命永新出楼歌一曲,必可止喧。上允之。永新乃撩鬓举袂,直奏曼声,至是广场寂寂,若无一人"。后因渔阳之乱,永新颠沛流离,出了长安城。《乐府杂录》说,其时将军韦青避地广陵,日夜凭栏于河上,"忽闻舟中奏《水调》者,曰:'此永新也!'乃登舟,与永新对泣久之"。明代戏剧家汪廷讷把这段故事编为杂剧,剧名就叫《广陵月》。

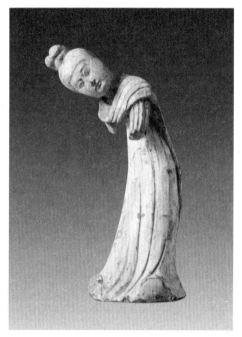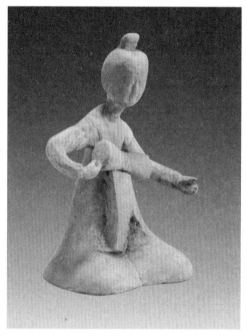

扬州出土唐代舞蹈俑　　　　　　　　　扬州出土唐代击鼓俑

唐代扬州戏曲艺术的繁盛，从出土文物中也得到佐证。1980年，杨庙唐墓出土二十余件陶俑，其中有两件女舞俑、八件女踞坐伎乐俑。女舞俑体态修长，面目清秀，高梳双髻，婆娑起舞。其左臂向左上方轻扬，长袖随之向右飘动，右臂自身后向左舞动，长袖朝右飘扬。伴随着手臂的动作，腰部向右后方翻仰，头微低而目前视，舞姿可谓优美。伎乐俑均作踞坐状，有的胸前置鼓，似乎正欲敲击；有的手持笙竽，仿佛正在吹奏；还有的好像在伴唱和伴舞。联系到"高楼红袖客纷纷""月中歌唱满扬州"等诗句，这些陶俑为我们了解唐代扬州的歌舞与戏曲提供了最直观的资料。

到了唐代末年，由于一些割据军阀在扬州进行混战，致使一座"雄富冠天下"的扬州城，"自（毕）师铎、（杨）行密、（孙）儒迭攻迭守，焚市落，剽民人，兵饥相仍，其地遂空"（《新唐书》）。最后杨行密攻入城时，居民只残存几百家。杨行密据扬州，自称吴王，复加修葺，扬州稍稍恢复。后来政权被部下徐温的养子徐知诰所夺，徐知诰建立南唐，都于金陵，仍以扬州为

"东都"。后周世宗柴荣出兵进攻南唐,南唐中宗李璟"知东都必不守,遣使焚其官私庐舍,徙其民于江南"(《南唐书》)。于是,扬州又一次受到严重破坏。

1975年,在扬州蔡庄五代墓中出土琵琶一面,是与戏曲有密切关系的珍贵文物。中国的琵琶有两种,一种是四弦十二柱,相传为秦制,谓之"秦琵琶";一种是四弦四柱,隋唐胡乐多用此,谓之"胡琵琶"。扬州出土的曲颈琵琶,属于"胡琵琶"形制,为"坐部伎"主要乐器之一。与琵琶同时出土的,还有打击乐器拍板,木质,共六块。其形状,两端呈弧形,一端略狭窄,狭窄的一端有二孔,供绳索捆缚用。拍板为击节之器,魏晋后逐渐流行。蔡庄五代墓在出土琵琶、拍板的同时,还出土了三个残损的乐器架。这都表明,唐末五代扬州的戏曲音乐有了长足的发展和成熟的规模。

在经受了反复的浩劫之后,宋代的扬州与唐代的扬州已经不可同日而语。宋人洪迈《容斋随笔》说:"唐世盐铁转运使在扬州,尽斡利权,判官多至数十人,商贾如织。故谚称'扬一益二',谓天下之盛,扬为一而蜀次之也。……自毕师铎、孙儒之乱,荡为丘墟。……本朝承平百七十年,尚不能及唐之什一,今日真可酸鼻也!"在此情形下,戏曲艺术的繁荣自然谈不上。做过扬州太守的欧阳修,虽然在公余常往城外平山堂张宴设乐,并命乐伎到邵伯湖上摘取新荷来助兴,还在《答吕通判》诗中写道:"千顷芙蕖盖水平,扬州太守旧多情。画盆围处花光合,红袖传来酒令行。"但他在《和原父扬州六题》里也不得不发出无可奈何的兴叹:"十里楼台歌吹繁,扬州无复似当年!"

南宋时期,临安(即杭州)是一个诸种技艺非常繁盛的都市,瓦舍林立,书会成群。据周密《武林旧事》载,在南宋御前说书人之中,有来自扬属泰州的张显,惜情形不详。如果张显果然来自泰州,则南宋扬州本地的说书,一定相当可观。这时期,从村坊小曲成长起来的南戏,也在适合的环境中获得了更大的发展,其中心从温州迁移到临安。由于临安是个消费大城市,多数消费品都需要外地供应,因此每日从各州郡包括扬州前来的货船,

络绎不绝。随着商品的流通,南戏流行到四方,也流行到扬州。南戏流传于扬州,对此后扬州的戏曲艺术产生了深远的影响。正如《中国戏曲通史》所说:

南戏之能分布到温州、福州、泉州、潮州、平江、衢州、婺州、徽州、淮安、扬州……等城市,莫不与这种商品市场的广泛联系有密切的关系。从后来戏曲发展的情况也说明,正是由于这时的南戏在江南和东南沿海地区活动得相当广泛,在各地都逐渐地扎下了根基,才为明代诸大声腔的形成创造了有利的条件。

元明俗曲

中国戏曲艺术最繁荣的时期是元代,清代扬州学者焦循在《易余龠录》中说过,一代有一代之所胜,如汉有赋,唐有诗,宋有词,元有曲。焦循的见识无疑是卓越的,王国维《宋元戏曲史》称这一观点"可谓具眼矣"。元杂剧的中心最初在北方,后来逐渐南移至江浙一带,扬州便也成了中心之一。

元代扬州的戏曲,基本上是北杂剧和南戏并列,其情形颇为热闹。元人乔吉《扬州梦》杂剧,写的是唐人杜牧的故事,而剧中背景多为元时实况。《扬州梦》写道:

元代杂剧《扬州梦》书影

江山如旧,竹西歌吹古扬州;三分明月,十里红楼。

绿水芳塘浮玉榜,珠帘绣幕上金钩。

列一百二十行经商财货,润八万四千户人物风流。

平山堂,观音阁,闲花野草;九曲池,小金山,浴鹭眠鸥。

马市街,米市街,如龙马聚;天宁寺,咸宁寺,似蚁人稠。

茶房内,泛松风,香酥凤髓;酒楼上,歌桂月,檀板莺喉。

接前厅,通后阁,马蹄阶砌;近雕阑,穿玉户,龟背球楼。

金盘露,琼花露,酿成佳酝;

大官羊,柳蒸羊,馔列珍馐。

看官场,惯舞袖,垂肩蹴蹋;喜教坊,善清歌,妙舞俳优。

大都来一个个着轻纱,笼异锦,齐臻臻的按春秋;理繁弦,吹急管,闹吵吵的无昏昼。

弃万两赤资资黄金买笑,拚百段大设设红锦缠头。

由此可以想象,元代扬州的剧坛是何等繁盛。

在这种景况下,扬州涌现了一批知名的剧作家。据元人钟嗣成《录鬼簿》及无名氏《续录鬼簿》所载,睢景臣、陆登善、张鸣善、李唐宾等人均是扬州籍剧作家。

睢景臣,字景贤,一说名舜臣,生平酷好音律,大德年间在杭州与戏曲家钟嗣成订交。剧作有《千里杀人》《莺莺牡丹记》《楚大夫屈原投江》等,今皆不传。他所作的散曲《高祖还乡》特别有名。明初戏曲评论家朱权《太和正音谱》评其词"如凤管秋声"。

陆登善,字仲良,有乐府、隐语成集。为人沉重简默,工词曲,能讴歌。剧作有《开仓粜米》《张鼎勘头巾》等,据周贻白先生《中国戏剧史长编》说,今存《开仓粜米》。

张鸣善,曾任淮东道宣慰司令史。填词度曲,词藻丰赡,常以诙谐语讽人。剧作有《包待制判断烟花鬼》《党金莲夜月瑶琴怨》《十八公子大闹草园阁》,都已亡佚。朱权《太和正音谱》评其词"如彩凤刷羽"。据王国维先生《录曲余谈》考证,元代有两个张鸣善,一是平阳人,一是扬州人,扬州人张鸣善"则制曲者也"。

李唐宾,号玉壶道人,官淮南省宣使。所作杂剧有《梨花梦》《梧桐叶》两种,今存后者。朱权《太和正音谱》评其词"如孤鹤鸣皋"。元末明初剧作家贾仲明有杂剧《玉壶春》,其主角为淮扬人李斌,字唐斌,据说即指李唐宾。

其他与扬州有关的戏曲家,据孙楷第先生《元曲家考略》,有李直夫、李寿卿、李时中、邾仲谊、贾伯坚、孙行简、赵天赐等。

李直夫,女真人,作杂剧十二种,今存《虎头牌》一种,大德间过扬州。

李寿卿,作杂剧十种,今存《伍员吹箫》《度柳翠》两种,或谓"本维扬故家"。

李时中,曾与马致远等合著《黄粱梦》杂剧,家于扬州。

郏仲谊,作杂剧《三塔记》《鬼推门》《鸳鸯冢》等,或谓即扬州人。

贾伯坚,善乐府,谐音律,曾任扬州路总管。

孙行简,工作曲,罢官后寓居扬州十年。

赵天赐,作杂剧《何郎傅粉》《金钱剪烛》等,曾在扬州管两淮农事。

另据门岿先生《元曲家二十人资料点滴》,曹光辅、孙子羽、高茂卿等元曲家也与扬州有关。

此外,著名剧作家乔吉,同扬州有密切关系。乔吉,字梦符,号笙鹤翁、惺惺道人,太原人,流寓杭州。钟嗣成《录鬼簿》说他"美姿容,善词章,以威严自饬,人敬畏之"。所作杂剧十一种,有《杜牧之诗酒扬州梦》《李太白匹配金钱记》《玉箫女两世姻缘》三种传世。他的杂剧作品都是写爱情故事的,尤以《扬州梦》最为出名。《扬州梦》以杜牧《遣怀》诗"十年一觉扬州梦,赢得青楼薄幸名"命意,又采用杜牧《张好好诗》部分细节,虚构了杜牧与妓女张好好的恋爱故事。剧中对扬州的繁华景色,描绘得颇为生动。朱权论其作品"如神鳌鼓浪"。乔吉的散曲创作成就高于杂剧,后人把他与张可久相提并论。其散曲以婉丽见长,精于音律,工于锤炼,喜用前人诗句。同时不避俗言俚语,具有雅俗兼备的特色。他的散曲中,有许多是赠给扬州歌姬李楚仪的,如《贾侯席上赠李楚仪》《席上赋李楚仪歌以酒送维扬贾侯》等。

众多的剧作家出生或流连于扬州,从一个侧面表明了元代扬州剧坛的兴旺。

关于元代扬州的戏曲艺人,史籍记载不多。与乔吉相友善的扬州歌姬李楚仪,及其女儿童童、多娇,无疑是一个戏曲之家。元人夏庭芝《青楼集》说:

李芝仪(楚仪),维扬名妓也。工小唱,尤善慢词。……女童童,善杂

剧,间来松江,后归维扬。次女多娇,尤聪慧,今留京口。

值得注意的是,小唱这种技艺也就是后来的俗曲、小曲、清曲。李楚仪家庭的成员,足迹竟然踏遍了扬州、上海(松江)、镇江(京口)等地。《青楼集》还记载了一个扬州杂剧艺人翠荷秀:

> 翠荷秀,姓李氏,杂剧为当时所推。自维扬来云间,石万户置之别馆。石没,李誓不他适,终日却扫,焚香诵经。

这位出色的杂剧艺人,可惜未能进一步发挥自己的艺术才干,而在一个"万户"的"别馆"里葬送了自己的青春。

珠帘秀是另一位活跃在扬州的杂剧名伶。珠帘秀,一作朱帘秀,是元代早期艺人。《青楼集》说她"杂剧为当今独步,驾头、花旦、软末泥等,悉造其妙",可见她在元杂剧艺人中的地位。后辈杂剧艺人都尊称她为"朱娘娘"。她一度在扬州献艺,后来在杭州嫁一道士,晚景不幸。珠帘秀与当时的剧作家有很好的交情,和关汉卿等常有词曲赠答。关汉卿《南吕·一枝花·赠珠帘秀》咏道:

> 愁的是抹回廊暮雨萧萧,恨的是筛曲槛西风剪剪,爱的是透长门夜月娟娟。
> 凌波殿前,碧玲珑掩映湘妃面,没福怎能够见?
> 十里扬州风物妍,出落着神仙!

《太和正音谱》在"知音善歌者"一栏中,还记载了一个名叫张仲文的扬州人,应该也是个戏曲表演艺术家。

元代扬州的戏曲文物,有梅岭元墓出土的青花瓷画《翩翩起舞图》。图中用写意的笔法,勾画出一个元代女伶的形象。女伶身穿长裙,腰间束带,左手往后甩,右手向前抬,整个姿态优美而和谐,为我们想象李楚仪、珠帘秀们

的能歌善舞提供了形象的材料。

明代扬州的戏曲艺术,丰富而多彩。早在明初,扬州人陈君佐就以滑稽、评话见长,并在明太祖御前供奉。到了明末,扬州又出了柳敬亭这样伟大的说书家。南戏五大声腔之一的余姚腔,在明代就流行于扬州。徐渭《南词叙录》说:

今唱家……称余姚腔者,出于会稽,常、润、池、太、扬、徐用之。

钱南扬先生在《戏文概论》中解释说:"这里常州、润州(镇江)、扬州、徐州,都在江苏省境,可能是由江南运河流传过去的。"关于余姚腔的起源,叶德均先生在《明代南戏五大腔调及其支流》中作过考证。他说:"余姚腔的产生时代,现在还不明白。据前面征引陆容、祝允明的记载,它在成化、正德间已经流行,其起源当在成化以前。清顾景星《白茅堂诗文全集》卷三十五《传奇丽则序》写道:'康陵初,变余姚为弋阳。'……意味着余姚腔的流行早于弋阳腔,这和现在获得的史料是一致的。"余姚腔的优点是:"始终能保持着戏文原有的长处,文辞通俗易晓;而且似乎比海盐腔更富于创造性,它流传于各地的,在不断吸取当地的歌谣小曲。"(《戏文概论》)这一优点,可能影响到后来的扬州乱弹,也即扬剧。

除了余姚腔,明代扬州还流行着其他南北声腔,如弋阳腔、昆山腔等。《野获编》记江淮之间盛行【闹五更】、【寄生草】、【罗江怨】、【哭皇天】、【干荷叶】、【粉红莲】、【桐城歌】、【银绞丝】,《金瓶梅》写扬州歌童为西门庆演唱【新水令】,《陶庵梦忆》说扬州歌姬均能发娇声唱【劈破玉】——这都表明了各种腔调在明代扬州的流行。弋阳腔发源于江西,影响遍于国中,故能沿着长江传至扬州。昆山腔发源于苏州,与扬州一水之隔,以至于明代扬州已有昆曲家班。这时,扬州本土的一些歌舞说唱艺术,如秧歌、清曲、香火、花鼓、评话、弹词、道情、傀儡之类,也早已在民间存在,并逐渐孕育着戏曲化的因素。

明代扬州的剧坛,还产生了一些有名的佳话。伟大的剧作家汤显祖的不朽名著《牡丹亭》问世后,在扬州激起了强烈的反响,尤其感动了那些被封建

礼教紧紧束缚的妇女。据《三借庐笔记》载,扬州姑娘金凤钿,对《牡丹亭》读而成癖,"日夕把卷,吟玩不辍"。她写信给汤显祖,中有"愿为才子妇"之句。因为书信辗转延误,等到汤显祖得信赶到扬州,金凤钿已死。这个痴情女子在咽气前要求用《牡丹亭》一书殉葬,而汤显祖为她料理丧事达一月之久。

汤显祖为金凤钿营建的墓庐已不可寻,另一个流寓扬州的戏曲家康海的遗迹尚为人知。康海是弘治年间状元,历任翰林院修撰、经筵讲官。他性情刚正,不阿权贵,后因被归为刘瑾余党被罢官。康海削职为民后,放形物外,寄情山水,广蓄优伶,自操琵琶。他曾救过朋友李梦阳,后来自己遇难,李梦阳却坐视不救,据说他因此撰写《中山狼》杂剧,讽刺李梦阳的忘恩负义。据《剧说》记载,扬州有康山,"相传对山(康海号)游扬州时,于此地弹琵琶数曲。后人因垒土成山,种黄杨三五株,今尚存"。康山应是明代扬州戏曲艺术的胜地。

明代在扬州活动过的知名戏剧家,还有潘之恒、祁彪佳等。潘之恒是戏曲评论家,曾经寓居扬州。祁彪佳是戏曲理论家,曾来扬州观剧。

至于明代扬州籍的剧作家,据卢前先生《明清戏曲史》记载,有陆弼、程子伟、王光鲁,尤以王光鲁较为著名。

陆弼,字无从,万历时人,与唐寅并称"两才子"。工戏曲,著有传奇《存弧记》,又与人合作《酒家佣》。

程子伟,字正夫,崇祯时人。工戏曲,著有《雪香缘》。

王光鲁,字汉恭,明末清初时人,周亮工弟子。卢枏所作《想当然》杂剧,相传出于光鲁之手,而托枏名以行。周亮工在《书影》中对他的弟子十分赞赏:"元人作剧,专尚规格,长短既有定数,牌名亦有次第。今人任意增加,前后互换,多则连篇,少惟数阕,古法荡然矣。惟余邗江门人王汉恭光鲁所作《想当然》,犹有元人体裁。其曲分视之则小令,合视之则大套,插入宾白则成剧,离宾白亦成雅曲,不似今人全赖宾白敷衍。《想当然》托卢次楩之名以传,实出汉恭手。"

明末清初,往来或居住在扬州的著名戏剧家更多了。其中,有写作戏曲《西楼记》《鹳鹆裘》《双莺传》以逞才子之情的袁于令,有著作剧本《秣陵春》

《临春阁》《通天台》以寄托故国之思的吴伟业,有撰写《笠翁十种曲》和《笠翁剧论》的李渔,有用十几年时间方完成巨著《桃花扇》的孔尚任,有小说家曹雪芹的祖父、校刻《录鬼簿》旧籍和编撰《表忠记》剧本的曹寅,还有隐居于扬州北湖创作《坦庵词曲六种》的徐石麒等。

其中,专为戏剧创作而来扬州的有孔尚任。孔尚任,字聘之、季重,号东塘、岸堂,自称云亭山人,山东人,孔子六十四代孙。他作为随员在淮扬一带疏浚河道时,就着意搜集有关南明的野史逸闻。为取得对南明弘光王朝覆亡经过的切身感受,他在扬州特地凭吊了史可法的死难故迹梅花岭。这对于他后来创作《桃花扇》,无疑有积极的作用。

在扬州居住时间最长的是徐石麒。徐石麒,字又陵,号坦庵,湖北人,长期隐居于扬州城北。焦循《北湖小志》有徐传,说他好著书,精度曲,“入白仁甫、关汉卿之室”。还说凌廷堪、袁于令、王士禛等人都激赏徐石麒。徐女也工曲,阮元《广陵诗事》说徐石麒每写成一折,他的女儿必高声吟哦,指摘音律。

清代扬州产的剧作家,较之明代又更多了。仅据《明清戏曲史》所列,就有多人。除了前述王光鲁、徐石麒,还有吴绮、汪楫、汪祚、李本宣等。

吴绮字薗次,顺治时人,著有传奇《忠愍记》《啸秋风》《绣平原》,当时多被管弦,今均无存。

汪楫字次舟,康熙时人,著有传奇《补天石》。

汪祚字惇士,乾隆时人,著有传奇《十贤记》。

李本宣字蘧门,乾隆时人,著有传奇《玉剑缘》。

实际上扬州的剧作家可能远远不止于此。当然,他们创作的无非是杂剧和传奇,而不是花部和乱弹。然而,大量戏剧家的涌现是一个富有意义的象征:清初的扬州,经过震惊海内的十日之屠以后,很快恢复了歌舞升平的景象。扬州的经济再一次繁荣起来了,扬州的曲坛又一次喧腾起来了,一个可以与盛唐相媲美的扬州戏曲复兴的时代,就要来临了!

第一章　辽远的乐章

在中国戏曲史上，扬州两度成为南方的戏曲中心，一次是在唐代，一次是在清代。而扬州戏曲艺术的繁荣，得益于自古以来音乐艺术的盛行。

音乐是戏曲的灵魂，没有音乐就没有戏曲。历代聪慧的乐人，各种形式的乐器，不同韵味的乐曲，构成了多声部、超时空和真善美的交响曲。

而扬州戏曲艺术滋生的沃土，就在琵琶的雨打芭蕉声中，在琴弦的高山流水声中，在古筝的舞裙歌扇声中，在笛子的裂石穿云声中，在洞箫的小红低唱声中……

广陵残雨听琵琶

细雨沥沥,浊浪滔滔。游子在天涯漂泊,行人乘舟楫还乡,这时却偏偏听见扬州驿站传来断断续续的琵琶声,怎不令人断肠!诗人于是援笔写道:"广陵残雨听琵琶。"这是明末王铎的诗句。王铎曾任南明东阁大学士,入清后官至礼部尚书。他舟经扬州,听岸上有人弹奏琵琶,心生苍凉之意,便写下了一首《扬州闻岸上琵琶》:

> 水乡到处若为家,忽见江风洒稻花。
>
> 舟里谁知孤客意? 广陵残雨听琵琶。

"广陵残雨听琵琶"——正是扬州琵琶的寂寥情思,幽冷意境。

早在西汉时代,扬州大约已经出现琵琶这种乐器。当时江都国的细君公主,为汉武帝所派遣,和亲于西域乌孙国,即以擅长琵琶闻名于史。

刘细君是江都王刘建之女,相传精通音律,妙解乐理。晋人傅玄《琵琶赋》云:"闻之故老云,汉遣乌孙公主,念其行道思慕,使知音者裁琴、筝、筑、箜篌之属,作马上之乐。观其器,盘圆柄直,阴阳序也;四弦,四时也。以方语目之,故曰'琵琶',取易传于外国也。"历史上一直有细君公主造琵琶之说,如唐人段安节《乐府杂录》写道:"琵琶,始自乌孙公主造。"那么,说西汉时扬州已有琵琶,不为无据。

关于细君公主与琵琶的故事,唐宋间人相沿不断。白居易在一首标题很长的诗《河阳石尚书破回鹘,迎贵主,过上党,射鹭鸶,绘画为图,猥蒙见示,称叹不足,以诗美之》中说:"乌孙公主归秦地,白马将军入潞州。"可知乌孙公主的名字在唐朝广为人知。另一位唐朝诗人李颀在《古从军行》中说:"行人刁斗风沙暗,公主琵琶幽怨多。""刁斗"是古代军中煮饭和打更用的铜锅,白

天用来煮饭，晚上用来打更。行人在昏暗的风沙中听到刁斗的凄凉之声，犹如听到了乌孙公主手中琵琶的幽怨之音。宋人苏轼《宋书达家听琵琶声诗》中，有"何异乌孙送公主，碧天无际雁行高"之句，好像一写到琵琶，自然会想起刘细君。另一位宋朝诗人黄庭坚则在《忆帝京·赠弹琵琶妓》中写道："薄妆小靥闲情素，抱著琵琶凝伫。慢捻复轻拢，切切如私语。转拨割朱弦，一段惊沙去。　　万里嫁、乌孙公主。

何俊绘《江都公主刘细君》

对易水、明妃不渡。泪粉行行，红颜片片，指下花落狂风雨。借问本师谁，敛拨当心住。"乌孙公主，俨然成了琵琶的象征。

唐代扬州多有琵琶高手。《全唐诗》里收有徐铉的长诗《月真歌》，写的是一位名叫月真的扬州美人："扬州胜地多丽人，其间丽者名月真。月真初年十四五，能弹琵琶善歌舞。"月真长得很美丽，"风前弱柳一枝春，花里娇莺百般语"。她弹的曲子大抵是抒写爱情的，"垂帘偶坐唯月真，调弄琵琶郎为拍"。她人虽在风月中，但并不是一个朝三暮四的人，"人间想望不可见，唯向月真存旧心"。诗人徐铉是广陵人，与月真是同乡。

《日本音乐史》记载了一位名叫廉十郎的唐代扬州琵琶博士。唐代来华的日本人中，有一部分是学习音乐的。公元835年，日本藤原贞敏（807—867）以日本遣唐使判官的身份留学大唐，师从扬州琵琶名师廉十郎进修琵琶，深得廉十郎喜爱。廉十郎把自己的爱女嫁给他，又赠琵琶乐谱数十卷。公元839年，藤原贞敏回国，将曲谱和廉十郎临别相赠的两面琵琶——"玄象""青山"，带回日本。据伊庭孝《日本音乐史》记载，藤原贞敏从大唐带回的琵琶乐谱包括《流泉》《啄木》《杨贞藻》等琵琶秘曲。这一段历史记载在《日

本音乐史》第三章《平安朝》中："仁明朝的藤原贞敏渡唐曾师事廉承武学习琵琶,学得秘曲《流泉》《啄木》《杨真藻》归国,这是接受唐乐的终结。此后,日本便根据日本人的情趣对外来乐加以改造。"书中所记藤原贞敏的老师廉承武,即唐代扬州琵琶名师,因其排行第十,故亦称廉十郎。

在日本的正史和野史中,对藤原贞敏的师父有的写作琵琶博士廉十郎,有的写作琵琶圣手刘二郎。还有的说,廉承武,字刘二郎。《日本三代实录》记藤原贞敏向唐朝刘二郎学习琵琶,但藤原贞敏本人的《琵琶诸调子品·跋语》则说是师从扬州廉十郎。藤原贞敏《跋语》原文是:"大唐开成三年(838)戊辰八月七日壬辰,日本国使作牒状,付勾当官银青光禄大夫检校太子庶事王友真,奉扬州观察府,请琵琶博士。同年九月七日壬戌,依牒状送博士州衙前第一部廉承武(字廉十郎,生年八十五),则扬州开元寺北水馆而传习弄调子。同月二十九日,学业既了,于是博士承武送谱,仍记耳。"则其恩师确实是扬州廉十郎无疑。

扬州廉十郎赠送藤原贞敏的琵琶,或说本有三面。除了"玄象""青山"而外,还有一面叫做"狮子丸"。"狮子丸"是一种做工极其考究的名贵大唐琵琶,与"玄象""青山"齐名。据《平家物语》记载的有关琵琶的故事说,源氏大军攻进京城,平家一门举家出逃,平家的少年平经正携少数侍从来到仁和寺,将一面名为"青山"的琵琶送还性觉法亲王。这面琵琶就是扬州廉承武送给藤原贞敏的。日本又传说,扬州廉承武一下子送三面琵琶给藤原贞敏,海龙王心怀妒意,在藤原贞敏的海上归途中兴起风浪,使"狮子丸"沉入海底,所以藤原贞敏只带回两面琵琶,成为日本的至宝。

日本史籍中有许多关于藤原贞敏的记载。日本史书《续日本后记》说,藤原贞敏回国后,在紫宸殿酒宴上奉命演奏琵琶,"群臣俱醉"。日本故事集《古事谈》说,"贞敏渡唐,成廉承武之婿"。藤原贞敏回国后,在日本宫廷担任乐官。

藤原贞敏从他的扬州老师廉十郎那里得到的琵琶谱,后来被藤原贞敏的弟子贞保亲王编入《南宫琵琶谱》一书。日本的唐乐实为流传于日本的唐土乐舞,其乐谱有两个系统,一是由唐人直接传谱,一是由日本遣唐使间接传谱。唐人传谱保留至今的,就是唐文宗开成三年(838)即日本承和五年扬州琵琶博士廉承武所传的曲谱二十七首,附于《南宫琵琶谱》中。唐代传入日本

的乐谱书,据日本宽平间佐世在奥所辑《日本现存书目》,有《乐歌》五卷、《歌调》五卷、《亲琴谱》一百二十卷、《琵琶谱》十卷、《横笛谱》十八卷,另有《乐图》四卷、《阮咸图》一卷、《尺八图》一卷,皆散佚无传。扬州廉十郎传日的琵琶乐谱,要算是千古遗音了。

五代时,南唐后主李煜的大周后,更是一位正史记载的琵琶能手。她小字娥皇,多才多艺,精通书史,善解音律,尤擅琵琶。据说,中主李璟欣赏她的技艺,把自己钟爱的"烧槽琵琶"赐给她,以示奖赏。这把"烧槽琵琶"传至北宋时,宋徽宗极其珍爱,可惜后来下落不明。大周后善于作曲。唐代名曲《霓裳羽衣曲》在战乱后失传,大周后根据《霓裳羽衣曲》残谱,以琵琶奏之,"繁手新音,清越可听",于是开元、天宝之音复传于世。一次雪夜酒宴,酒酣耳热之后,大周后请后主起舞,后主命她创制新调,大周后当即一边歌唱,一边谱曲,"喉无滞音,笔无停思",一会儿新曲作成,名《邀醉舞破》。对于大周后的琵琶技艺,《南唐书》这样记载:"后主昭惠周后,通书史,善歌舞,尤工凤箫、琵琶。"

说南唐的周后是扬州美人,并不是生拉硬扯,因为史载她父亲周宗是广陵人。《南唐书》说:"周宗字君太,广陵人,少遇乱,孤穷……二女,皆为后主后。"明言周宗的两个女儿都嫁给了南唐后主李煜,她们姐妹就是历史上有名的大小周后。

在扬州五代墓中,曾出土曲颈琵琶,为古代扬州琵琶流行史的研究提供了珍贵的实物。琵琶在历史上有直颈琵琶、曲颈琵琶之分。一般认为,曲颈琵琶通过丝绸之路,由波斯经今新疆传入我国,并从北方流传到南方长江流域一带。曲颈琵琶在扬州的出土,是古代扬州流行琵琶的见证。

宋元之后,扬州不乏琵琶高手。元人胡奎有一首《题乐工汤子玉琵琶手卷》,说"琼花高髻有于娘,一曲扬州

扬州出土五代琵琶

独擅场",可惜语焉不详。

到了明代,扬州的琵琶技艺已极有名。《金瓶梅》第二十六回有一段文字:"苗员外使个眼色,董玉娇知道了,早接过琵琶来,弹了一套清音,也是扬州有名的清弹。"所谓"清弹",是指琵琶独奏,而不是伴唱。既然说是"扬州有名的清弹",则当时扬州的琵琶演奏形式非止一种,应该既有单纯的琵琶独奏,也有配合歌唱的琵琶伴奏。

明代的琵琶,以扬州康山为胜地。康山因康海而得名。康海是西安府武功县人,弘治十五年(1502)状元。康海在殿试对策中,仗义执言,力陈改善吏制,裁汰庸官,重用才智之士,兴利除弊。著有《武功县志》、杂剧《中山狼》、散曲集《沜东乐府》、诗文集《对山集》及杂著《纳凉余兴》、《春游余录》等。他与李梦阳、何景明、徐祯卿等号称"十才子",又与李梦阳、何景明、徐祯卿、边贡、王九思、王廷相号称明代"前七子"。

康海因刘瑾一案,受到株连,被削职为民,从此放形物外,寄情山水,广蓄优伶,自操琵琶,创家乐戏班,人称"康家班社"。他和户县王九思一道,创造出一种"康王腔",后来吴梅村有诗咏道:"琵琶急响多秦声,对山(康海号)慷慨称入神。同时渼陂(王九思号)亦第一,两人失志遭迁谪。绝调康王并盛名,昆仑摩诘无颜色!"相传康海曾在扬州寓居,每天以弹奏琵琶为乐。《扬州府志》记载他曾聚集女乐,置腰鼓三百副,宴饮宾客,制作乐曲,自比俳优,聊寄抑郁。因为他善弹琵琶,后人多所仿效,所以康山一时称胜。

康山琵琶竟然成为扬州的一道文化风景,并延续百年之久,这是康海本人意料不到的。清初孔尚任《听徐浩然琵琶》诗云:"当年康海过扬州,一曲弹成诗满楼。今日琵琶前日调,灯前想起旧风流。"孔尚任一听到琵琶,就想到扬州,想到康海,康山和琵琶竟结合得这般紧密。

更有意思的是,在康海百年之后,曾任清代两淮盐运使的曾燠,曾经和他的一帮朋友在康山举办盛大的琵琶雅集。当时演奏琵琶的是吴江姚艿汀。曾燠的《康山草堂听姚艿汀弹琵琶歌》记录了雅集的盛况:"康山草堂日炎午,树影不摇禽不语。宾客停觞汗如雨,座无师文能扣羽。吴江姚生离席言,诸君安坐且勿喧。呼童手抱璧月至,请为诸君一再弹。弦声初发辨某某,孰为

却手孰推手。须臾错杂音万千,四弦与腕相盘旋。摧藏掩抑兼缠绵,似以数手挥数弦……"

参加这次康山雅集的,有许多文士。翰林院编修、国子监祭酒吴锡麒也在座,嗣后有诗纪事,题为《康山草堂听姚艿汀弹琵琶歌,同曾宾谷、陈理堂、黄相圃、蒋师退、詹石琴、胡香海……作》,其中有几句诗是:

此堂自昔宾客多,此堂惯听琵琶歌。
三百年前武功住,岂意载酒今朝过。

诗中的"武功"即指康海,因为康海是陕西武功人。

另外,詹肇堂又有《康山草堂听姚艿汀弹琵琶歌》,称赞:"姚君绝艺今稀有,往往流传满人口。""倦游小住淮南隅,名刺不肯通当途。"并说:"康山草堂大宴客,坐陈越调兼吴歌。""此堂昔年有此声,此声一听人如生。"诗人在康山听到琵琶时,仿佛觉得康海复生了。

清代扬州琵琶之盛,使得金庸先生在《鹿鼎记》第三十九回还写了一段韦小宝回到扬州,见一个歌妓手抱琵琶,弦索一动,宛如玉响珠跃、鹂啭燕语的插曲。

清代以来的扬州著名琵琶演奏家,有"飞琵琶""琵琶圣手"之誉。

"飞琵琶"名陈景贤,是乾隆间扬州琵琶演奏家。据李斗《扬州画舫录》记述,扬州清曲的早期知名艺人有黎殿臣、陈景贤、刘天禄、刘禄观、郑玉本和朱三等人,"陈景贤善小曲,兼工琵琶,人称为'飞琵琶'"。

"琵琶圣手"名施元铭,民国时扬州琵琶演奏家。他少年时读过私塾,尤好音乐,曾为扬州清曲玩友,后由业余转为专业。他致力于改编曲目和乐器伴奏,尤擅琵琶。据说即使数九寒天,他也冒着风雪到城楼练习,故有"琵琶圣手"的美誉。

琵琶,弹出了细君公主的哀怨;
琵琶,弹出了康海状元的落拓;
琵琶,也弹出了古城扬州的美好情怀和宽阔胸襟。

请奏鸣琴广陵客

这是一个初春的月夜。

我们一行人从广陵路北的一条小巷进去,转过几道弯,来到一座貌不惊人的民居前。主人热情地邀我们入内,进门后才觉得里面竟别有天地。一方院落,几株绿树,使得院中婆娑有生气。院子的右侧有房几间,雕花床与梳妆台古色古香。院子的左侧是一间客座,中间置茶几、茶壶、茶杯,可容六七人雅集,墙上悬挂着几张古琴。一切显得萧散简朴,而又典雅深邃。

引人注目的是院子正中悬挂的匾,上书三字:桐林堂。主人就在这个酒足饭饱的春夜,为我们欣然鼓琴。

这是一个值得回味的夜晚。古城,古宅,古琴,一切都消融在朦胧月色之中。随着或激越,或舒展,或呜咽的琴声,扬州的千年琴史也在我们胸中淌过。

"主人有酒欢今夕,请奏鸣琴广陵客。"唐人李颀的《琴歌》,大概是关于扬州琴史最早的记载。唐代扬州最著名的琴家,要数美人薛满。薛满的故事,见于唐人冯贽《云仙杂记》:

> 李龟年至岐王宅,闻琴声,曰:"此秦声。"良久又曰:"此楚声。"主人入,问之,则前弹者,陇西沈妍也;后弹者,扬州薛满。

原来,李龟年在岐王府作客时,适逢府中大开筵席,帷幕后面音乐声起,金石丝竹,绕梁回荡。作为大音乐家的李龟年,不甚关心酒宴是否丰盛,却对音乐演奏听得如醉如痴。他是一个审音辨律的专家,当他听完一支琴曲,说:"这是秦音慢板。"再听完一支琴曲,说:"这是楚音流水。"于是岐王到帷幕后面去问,果然先弹琴的是陇西姑娘沈妍,后弹琴的是扬州姑娘薛满,两人的琴风完全不同。

薛满是第一个留下姓名的古代扬州琴人。她是扬州人，自然学琴于扬州，表明唐代扬州已有弹琴的氛围和教琴的老师。薛满弹奏的琴曲和风格具有浓郁的楚地风味，与来自陇西的沈妍所具有的秦地风味恰成对照，说明当时扬州的琴艺已经形成地方的风格。薛满和沈妍这两位女琴家，应该是当时艺妓中的佼佼者，惟有如此才能供奉于东京洛阳的岐王府中。同时，也正因为岐王的赏识，薛满和沈妍的名字才被记载下来，流传至今。

黄慎绘《携琴图》

这位岐王其实不是寻常之辈，正是杜甫名诗《江南逢李龟年》中提到的那位风流王侯，名叫李隆范，是唐睿宗第四子，酷爱音乐歌舞。然而一场渔阳兵变，匆匆结束了盛唐的漫天弦歌，社会大动乱使得宫廷音乐家李龟年不得不浪迹天涯，流落江南。当繁华消歇，风流云散，杜甫与李龟年在江南萍水重逢，自然说不尽离合悲欢。于是在兴亡盛衰之际，生死友谊之间，杜甫写下了这首绝唱：

岐王宅里寻常见，崔九堂前几度闻。
正是江南好风景，落花时节又逢君。

"岐王宅里寻常见，崔九堂前几度闻"，意味着薛满和沈妍的琴声，永远留在了杜甫与李龟年的记忆中。

古代扬州的琴人，似乎多处于社会动乱中。元明易帜时，扬州烽火不断，当时也有一位扬州琴人，不得不避乱于江南。他的名字叫王有恒。

王有恒是一个饱学之士，也是一个倜傥之人。他的生平我们知道得很少，仿佛就是读书、弹琴，还有喝酒。但他是一个富有情趣的人，从他的斋名"听

雨篷",可以想见其格调。钱谦益的《列朝诗集》里收录了九皋声公的《王有恒听雨篷》一诗,透露了王有恒在流亡中以琴自遣的生活:"江南雨多春漠漠,蘧篨中宽可淹泊。坐听萧瑟复瑶琤,若在洞庭张广乐。木兰之楫青翰舟,斜风细雨不须忧。笔床茶灶便终日,知我独有沧浪鸥。廿年携书去乡国,芜城草深归未得。援琴时作《广陵散》,鱼龙出听天吴泣。江湖适意无前期,身如行云随所之。平山堂上看春色,还忆江南听雨时。"家国剧变,文人惟有以琴寄情。

王有恒有个朋友,是武进谢应芳,曾写诗告诉我们这位扬州琴家的情况。诗的题目较长,是《维扬王有恒,避乱居东吴三十余年。所至寓舍,以"听雨篷"名之。多学,能琴,而善饮。醉则鼓琴自娱,故自号曰"醉琴"。然乡土之思,亦尝于琴发之。予盖相闻而未之识也,吾友释仲翔专书为求二诗,遂为赋之》。谢应芳一共写了两首诗给王有恒,其中一首题为《听雨篷》:

> 昔年家住扬州市,雨声不入弦歌耳。
> 居吴听雨三十年,客舍如篷卧篷底。
> 篷窗昼暝云抹漆,滴滴点点疏复密。
> 绝似潇湘夜泊时,半杂风波响萧瑟。
> 有时声急如建瓴,有时珠玉声琮玎。
> 屋山便作柁楼倚,两耳洗来心骨清……

诗人高度赞美了王有恒的琴艺,从"醉琴"二字也可想见他的脱俗,甚至佯狂。

明清时扬州琴人最多。明代有一个魏文璧,善于鼓琴,曾游历京师,不屑与当道交往。时人顾清为之题诗《维扬魏文璧工诗,能琴,善画。幅巾布袍游京师,萧然不与尘土杂。将还,与德卿御史各赋诗送之》,诗中有"清沟绿树绕江都,树里人家画不如"之句,似乎说魏文璧家小有园林之胜。

清代扬州琴人的记载最为丰富。据刘少椿先生《广陵琴学源流》说,清初徐常遇,字二勋,善琴,风格与常熟派相近,学者尊为"广陵宗派",著有《澄鉴堂琴谱》。徐常遇的子孙均著声望,琴名历三世不衰。同时又有徐祺,毕生

研求琴学,集海内外名谱,辑为《五知斋琴谱》。其后有吴仕伯,名灯,精研琴律,辨明曲体,著有《自远堂琴谱》。吴仕伯传于释仙机、颜夫人,颜夫人授梅蕴生,仙机授释问樵,问樵转授秦维翰。秦维翰,字延青,别字蕉庵,著有《蕉庵琴谱》。其后,有释云闲集辑《枯木禅琴谱》,以“五知斋”“自远堂”为宗。秦维翰传释小航,其他如赵逸峰、丁绥安、向子衡、王小梅、梅植之、王耀先、丁玉田、孙檀生、解石琴、徐卓卿、徐北海、释莲溪、雨山、皎然、普禅等,皆与蕉庵先后辉映。近代广陵操缦家,当推孙绍陶、王芳谷、胡芝甫、夏友柏等,民国间设广陵琴社,延孙绍陶指导。近世广陵琴家张子谦、刘少椿、高治平、胡斗东等,皆孙绍陶之高足。

刘少椿先生提到的清代扬州琴人,文献中多有可考。如琴人吴仕伯,王豫有《邗上寓馆听吴山人仕伯弹琴》云:“忽在空山里,高秋月满林。静闻香涧水,恍悟古人心。鹤梦一庭冷,松风万壑深。怜君《广陵散》,寥落到于今。”又如琴人梅蕴生,黄承吉有《九月二十一日,同人由小金山看芙蓉,遂之云山阁,听蕴生与雨田上人弹琴》,当时蕴生弹《天台引》,雨田弹《水仙曲》,“琴僧琴客两挥手,山虚水深来一时”。梅植之留下的听琴诗作颇多,如《奉次静斋先生听琴,枉赠元韵》《同句生游建隆寺,听问樵上人弹琴》《昔年十五,学琴于天宁寺蜀僧大用、越僧学成。自两僧荼毗,不到此二十年矣。今携小生重登大悲阁,喜晤蜀僧佛海,雅解论诗,因感旧游》等等,都是扬州琴史的珍贵鳞爪。

在刘少椿先生《广陵琴学源流》之外,扬州的琴家尚有不少。

最著名的是清初琴家庄臻凤,字蝶庵,扬州人,擅琴兼擅医。他弹琴数十年,作曲十余首,俱收在《琴学心声》中。琴曲《云中笙鹤》《钧天逸响》《梨云春思》《禹凿龙门》《临河修禊》等,或苍老,或新奇,或淡远,或从容,或刚柔,而且都有词。高咏《广陵听庄蝶庵弹琴》诗云:“广陵客思归,理楫心夷犹。美人援琴至,忽然忘百忧。弦弦被新声,高入青云流。师工不能听,眼耳不及谋。心精有神解,按节赴其求。初为旋宫曲,由条萌始抽。阳和解微泽,百鸟鸣相酬。举头视河汉,薄霄淡未收。水树夜景澄,落月庭明留。所思忽无端,稍得恣冥搜。天地有噫气,鼓物不肯休……”诗人对庄臻凤琴艺的描绘,宛如白居易的《琵琶行》。

一些流寓扬州的清代文人，也在扬州琴坛留下了雪泥鸿爪。《桃花扇》作者孔尚任在扬州时，扬州宗定九曾将家藏古琴赠予他，情谊高古。孔尚任《雪中宗定九携古琴相遗》诗云："琵琶但闻商女怨，猗兰雅操记难真。今日得君太古器，重修雁足补龙唇。"用诗见证了友情。

在扬州任盐运使的卢见曾，将自藏古琴送给苏州友人崔拙圃。卢见曾《崔拙圃分巡升苏州按察使，以所藏百衲琴为赠》诗云："我有唐时琴，沂公制百衲。材良音响清，多年随行箧。"据说，卢见曾的古琴镌有"唐沂公李勉百衲琴，龙邱祝公望重整"字样。

寓居扬州的八怪诸家中，以汪士慎最爱听琴。他的琴友有孙淑林、宋默夫等，似都不在广陵派之中。汪士慎有《听孙淑林弹琴》云："殷勤为我再三鼓，鼓者心酸听者苦。七尺枯桐抱至灵，能令猛士泪如雨。"他从琴声中听到了悲哀。又有《过茧庐，听宋默夫弹琴》云："悠然不觉意兴融，心神已在缥缈中。庭花乱落曲初歇，主人袖拂春衫红。"又从琴声中听到了欢愉。

扬州僧人多琴家。除了广陵派里的许多和尚之外，其他亦复不少。民初范启璋《邀广霞僧弹琴》云："曲径僧抱琴，忽向花间去。《广陵散》自高，闻声不知处。"何震彝《游上方寺，听莫厘山民鼓琴》云："古庙依青嶂，仙宫倚碧寥。无言空伫立，风物尽前朝。"都是说扬州僧人擅琴。

广陵琴曲遗产丰厚，代表性琴曲有《樵歌》《渔歌》《佩兰》《龙翔操》《山居吟》《梅花三弄》《平沙落雁》等。但我们在桐林堂听的琴曲，却是《忆古人》。琴曲的幽远、月夜的静谧、老宅的古朴，以及桐林堂主人的沉穆，可谓浑然天成。

马维衡，扬州人，学过昆曲，后师从广陵派琴家胡兰、胡萌乾诸先生习琴。其后又工制琴，业内称"斫琴"。因其所斫之琴造型端庄，音色圆润，且有仿古断纹，融乐音、材质、漆工、装饰为一体，被海内外琴家誉为"马琴"。琴人马维衡，自称行走于江湖。但他一袭唐装，七弦在手，俨然有出世之风。回忆认识的扬州琴人，从仙风道骨的梅曰强，到风华正茂的张峰，都显示出与红尘的某种距离。忽然悟得，广陵琴派的精神家园，也许就在于对这种超凡脱俗之风的坚守。

舞裙歌扇扬州筝

在 2008 年盛夏快要过去的时候,海内外筝家又一次聚集在淮左名都,给扬城带来了丝丝清凉。各种方言,各种技法,各种艺术流派,通过根根柔弦汇成同一种语言,那就是——筝韵。

家中也有一台古筝,是一位资深筝家送的。虽然不会弹奏,但当偶尔随意抚弦时,那流水般的声音就如同一队舞裙歌扇的仙子,把我们引领到梦幻般的音乐世界。

扬州,与筝的渊源太深了。

筝在扬州的流行,最早可以追溯到唐代。唐代的扬州,不但有人弹筝,而且有人造筝。刘禹锡《夜闻商人船中筝》云:"大艑高帆一百尺,新声促柱十三弦。扬州市里商人女,来占江西明月天。"是说扬州商人喜欢筝乐。白居易《偶于维扬牛相公处觅得筝,筝未到先寄诗来,走笔戏答》云:"楚匠饶巧思,秦筝多好音。如能惠一面,何啻直双金。玉柱调须品,朱弦染要深。会教魔女弄,不动是禅心。"则是说扬州有造筝的工匠。

扬州编印《怎样弹奏古筝》书影

唐代扬州的筝家,知名的有李周。诗人吴融有一首《李周弹筝歌(淮南韦太尉席上赠)》,是听了李周弹筝后有感而作的。听筝的地方是淮南,也即扬州。诗很长,却是对筝家李周几乎唯一的记述。李周自幼学筝,因筝艺杰出,

终于被皇帝召见："古人云,丝不如竹,竹不如肉。乃知此语未必然,李周弹筝听不足。闻君七岁八岁时,五音六律皆生知。就中十三弦最妙,应宫出入年方少。青骢惯走长楸日,几度承恩蒙急召。"李周弹出的筝声,如雁飞,如蝉鸣,如叶落,如风生:

> 一字雁行斜御筵,锵金戛羽凌非烟。
>
> 始似五更残月里,凄凄切切清露蝉。
>
> 又如石罅堆叶下,泠泠沥沥苍崖泉。
>
> 鸿门玉斗初向地,织女金梭飞上天。
>
> 有时上苑繁花发,有时太液秋波阔。
>
> 当头独坐拟一声,满座好风生拂拂。

李周不但能够弹筝,还能作曲,不过他的晚年因为国运日衰,而变得颓唐起来:

> 天颜开, 圣心悦,紫金白珠沾赐物。
>
> 出来无暇更还家,且上青楼醉明月。
>
> 年将六十艺转精,自写梨园新曲声。
>
> 近来一事还惆怅,故里春荒烟草平。
>
> 供奉供奉且听语,自昔兴衰看乐府。
>
> 只如伊州与梁州,尽是太平时歌舞。
>
> 旦夕君王继此声,不要停弦泪如雨。

晚唐的风雨飘摇,在筝家的弦上也无法掩饰。

这首诗是在淮南韦太尉席上作的。韦太尉即韦昭度,晚唐宰相,吴融做过他的掌书记。柏杨先生的《中国人史纲》说,唐昭宗李晔和他的宰相韦昭度曾力谋振作,限制宦官权力。不料宦官勾结藩镇,联合突袭长安,逮捕了韦昭

度。尽管李晔一再下令保护，结果仍把韦昭度处决了。韦昭度之死让吴融的诗歌增加了凝重的品格。韦昭度曾领江淮盐铁转运使，吴融可能就在这时，在扬州看到李周弹筝。据吴融的诗，李周应是唐末梨园乐人，自幼学习音乐，善弹十三弦筝。他起初在民间，后被召进宫廷，得到皇帝青睐。关于李周的生平材料极少，看来他晚年离开了长安，回到了扬州。"近来一事还惆怅，故里春荒烟草平。"暗示扬州可能就是李周的家乡。

唐代有一位人称"第一筝手"的扬州女子，名叫薛琼琼。关于薛琼琼的故事，有两个版本。

一个版本说薛琼琼是唐中叶的人，也即玄宗时人。据宋人张君房《丽情集》载，薛琼琼为开元中第一筝手。天宝十三载（754）清明，玄宗下旨让宫娥出东门赏春踏青。书生崔怀宝避让不及，退到路旁的树下，恰见车中一个宫女美丽端庄，深情地凝望崔生。两人正在对视，教坊供奉杨羔走来，崔生大为惶骇。杨羔笑道："你这呆书生，认识此女否？她是教坊第一筝手。你如真对她有心，我当为你作计，把她嫁给你，你今晚可来永康坊杨将军宅找我。"崔生当晚来到杨宅，杨羔对崔生说："你要作一首词，方得相见。"崔生脱口吟道："平生无所愿，愿作乐中筝。得近佳人纤手子，砑罗裙上放娇声。便死也为荣。"杨羔大喜，便召宫女来与崔生相见，说："美人姓薛，名琼琼，本良家女，选入宫中为筝手。今就嫁给崔郎吧！"于是将两人匿于府中。是日，宫中不见琼琼，立刻报告玄宗，玄宗下旨四处寻求不得。不久，崔生因调补荆南司录，临行前，杨羔叮嘱琼琼说："你要好好服侍崔郎，勿再弹筝，恐被人听见而发觉。"到任所后，琼琼便以唱和为乐，不再弹筝。后因中秋赏月，琼琼取筝弹之，筝声非同寻常，同僚十分惊异，暗想："近来朝廷寻索筝手甚切，崔生又自京城来，莫非此女便是宫中所要找的筝手？"便向上告发。朝廷将崔生召回京师讯问，崔生据实以告，谓此女是杨羔所赐。杨羔连忙求救于杨贵妃，贵妃乞求玄宗开恩。最后玄宗赦免了崔生与杨羔，将薛琼琼赐予崔生为妻。

另一个版本说薛琼琼是唐末年的人，也即僖宗时人。僖宗时，连州秀才黄损游扬州，结识当时的第一筝手薛琼琼。琼琼本是蜀人，战乱中流离失所，

为薛小娟带到扬州收养。薛小娟是薛涛孙女,长于百艺,她把琼琼调教得歌、诗、乐、舞样样出色,尤擅古筝,指法得著名筝家郝善素真传,于是成为抚筝国手。黄郎和琼琼一见钟情,誓共生死。不料权臣吕用之任扬州刺史,得知琼琼艺高色艳,有霸占之意,而琼琼誓死不从。吕用之衔恨,上表朝廷,把琼琼送入宫中,成为长安教坊的抚筝供奉。黄郎正在扬州痛不欲生,这时荆襄节度使刘守道久慕才名,聘他到襄阳做幕宾。黄郎行至江州,夜听邻船有人抚筝,韵调酷似琼琼,遂作词赠之,这首词也就是"平生无所愿,愿作乐中筝。得近佳人纤手子,砑罗裙上放娇声。便死也为荣"。后来知道筝手叫韩玉娥,也是薛小娟的义女。黄郎在襄阳苦读,来年一举高中,任刑部官职,便申奏朝廷,控告吕用之在扬州弄权害民之罪。这时吕用之也调为京官,反告黄损与宫中筝手有私,冒犯圣驾。僖宗御前亲审,明白了来龙去脉,将薛琼琼赐予黄损为妻,削除吕用之官职。吕用之恨极黄损,忽听人说宫中薛琼琼是假的,真琼琼还在扬州。他在扬州访得韩玉娥,意欲向朝廷告发。这时有道士说玉娥是妖女,吕用之听了,就着人把她送去陷害黄损。后来,黄损与琼琼、玉娥遂团聚于长安。

两个版本都以筝艺为依托,敷衍了一段香艳曲折的故事。千百年来,薛琼琼的名字不胫而走,成为文学中的经典。宋人晁元礼《浣溪沙》云:"瑶珮空传张好好,钿筝谁继薛琼琼。"元人曾瑞《王月英元夜留鞋记》云:"薛琼琼有宿缘仙世期,崔怀宝花园中成匹配。"明人笑笑生《金瓶梅》云:"枪来牌架,崔郎相供薛琼琼;炮打刀迎,双渐并连苏小小。"在历代文学作品中,薛琼琼已经成了一个美丽多情而擅长筝艺的永恒的女性形象。

扬州筝艺流传千载,但像薛琼琼这样在文学中产生如此广泛影响的,可谓古今第一人。

宋元时代的扬州知名筝家,要数沈生。元人张翥《声声慢·扬州筝工沈生弹虞学士〈浣溪沙〉,求赋》咏道:

> 金銮学士,天上归来,闲兰舟小驻芜城。
> 供奉新词,几度惯赋鸣筝。

相逢沈郎绝艺，为尊前，细写余情。

问何似，似秦关雁度，楚树蝉鸣。

我亦从来多感，但登山临水，慷慨愁生。

一曲哀弹，只遣鬓变魂惊。

行期买花载酒，趁秋高，月明风清。

须尽醉，听江头，肠断数声。

词中的扬州筝工沈生，是一个难得留下名字的元代筝家。他弹奏的曲子，是虞学士的《浣溪沙》。

词人张翥是山西临汾人，随父在杭州读书，一度隐居扬州。曾任国子助教、翰林学士，死于元末明初。张翥是一个喜欢出入风流场所的文人，据叶申芗《本事词》说，他擅长乐府，称得上是"元代词宗"。因为他游历之地都是东南名都，所以写给乐工的词特别多，其中有筝妓、歌姬、琵琶女，以及扬州筝工沈生、吴门歌者罗生等，"盖其襟怀潇洒，每留意于舞裙歌扇间也"。扬州筝工沈生为张翥弹筝，而后请张翥写词送他，故题目中说"求赋"。

元代扬州筝艺的流行，还有萨都剌的《鬻女谣》为证："扬州袅袅红楼女，玉笋银筝响风雨。"萨都剌是回族人，世居山西，是文学史上有名的少数民族诗人。他在泰定年间中进士，被任命为镇江录事司达鲁花赤，在赴任途中路过扬州。萨都剌为扬州写了好几首诗，有一首是《赠弹筝者》："银甲弹冰五十弦，海门风急雁行偏。故人情怨知多少，扬子江头月满船。"据考，这也是赠给扬州弹筝的沈生的。

明清扬州筝风盛行，高手也多。

明末张岱《陶庵梦忆》写扬州清明的风光是："高阜平岗，斗鸡蹴鞠；茂林清樾，劈阮弹筝。"在扬州的踏青游艺中，弹筝已是一个重要的项目。清初扬州歌伎多会弹筝，孙枝蔚《春日忆郊游，次钱退山韵》说："独坐茅斋有所思，雷塘杨柳覆春池。挟筝妓女来梅岭，对酒渔翁唱《竹枝》。"连梅花岭下也有女子弹筝。

到了清中叶,筝不但独奏,也参加合奏。李斗《扬州画舫录》说,当时有一个民间音乐家郑玉本,是仪征人,暂居黄珏桥。他"善大小诸曲,尝以两象箸敲瓦碟作声,能与琴、筝、箫、笛相和。时作络纬声、夜雨声、落叶声,满耳萧瑟,令人惘然"。

晚清时的扬州,筝是女子的必修功课。有一本记载太平天国战争之后扬州风情的文人笔记《竹西花事小录》,说扬州经过兵燹,"富商巨贾,迥异从前,而征歌选色,习为故常,猎粉渔脂,浸成风气。闾阎老妪,蓄养女娃,教以筝琶,加之梳裹,粗解讴唱,即令倚门。说者谓人人尽玉,树树皆花,当非虚妄"。筝坛热闹,于此可见。

值得一说的,是以"二分明月女子"自诩的扬州筝女陈素素。

陈素素生活于清初,工诗,善画,能弹筝。她经历过一段曲折坎坷的爱情故事。起初,有一个莱阳书生姜仲子,爱上了陈素素。陈素素对姜仲子也有感情,仲子就把她携回了故里。不久,有扬州豪强看上素素,将素素强行从姜家夺走,并带回扬州。姜仲子失去素素,寝食俱废。他于是暗中修书,遣人潜往扬州,送给素素。信中大意是,此生非素素不娶,希望素素能够明白他的心。素素见信,肝肠寸断,立即咬断自己所戴的黄金指环,请来者捎回给仲子。"环"音同"还",素素以此表示自己一定要回到仲子身边。仲子得信,感泣不已,将此事告诉他的扬州朋友吴寿潜,请吴寿潜填词咏叹此事。吴寿潜于是赋得《醉春风》一阕,一时传为韵事。

陈素素的韵事,感动过清初许多舞文弄墨之士。苏州朱素臣听说陈素素的哀怨传说后,谱写了著名传奇《秦楼月》。剧中写一个名叫吕贯的书生,同妓女陈素素的坚贞不渝的爱情。书生吕贯在苏州虎丘游玩,偶然看见扬州女子陈素素题真娘墓的一阕《秦楼月》词,心仪其人,到处寻访。不料素素为匪徒劫掠,押至贼巢,强迫其作压寨夫人。素素宁死不从,触石毁容。吕贯得悉,请友人刘岳破贼,救出素素,经过数番波折,终得团圆。

无论从才艺,从容貌,还是从哀怨的人生际遇来看,陈素素显然都是清初扬州美女的代表。关于她学筝的经历,她本人有《述怀》诗云:

妾非农家女，少小在芜城。

十三学刺绣，十五学弹筝。

乱离不自持，非意失吾贞。

百年一遭玷，谁复怜我诚？

伤哉何所道，弃掷鸿毛轻。

从诗中可以知道，陈素素自幼生长在扬州城里，从小受到女红、文艺等严格训练。她是在明末清初的社会动荡中沦落风尘，失去贞洁的。作为一个弱女子，她无法在乱世中保全自己，因此对前途充满了悲愤的情绪，认为自己的被遗弃如同鸿毛一般微不足道——这实际上是对当时不平等社会制度的抗争与呐喊。

筝的原始意义，古人认为是"争"。据说秦人鼓瑟，兄弟争之，一破为二，"筝"之名自此始。筝的真谛，也许就在人与命运的抗争中，最终取得心灵和自然的和谐。

熟悉的林敏、徐文蓓，都是经过长期努力而卓然成家的扬州筝人。初听林敏弹筝，是在古运河画舫上。在她灵动的手指下，一串串音符飞翔于水面，如同浪花一般变化万千。林敏的风格是绮丽，徐文蓓的风格是潇洒。在徐文蓓急促的弹拨之间，往往让人产生临风而立或面朝大海的感觉。风格的不同，出于性格的不同和乐感的不同。听了她们的演奏，才知道扬州美人的盛名，不仅在于容颜的姣好，还在于才艺的超群。

徐文蓓筝曲独奏《歌吹扬州》

月明吹笛下扬州

十几年前,扬州笛子演奏家丛星原先生邀请参加他的笛子独奏音乐会,当时深为他高超的演奏技艺惊诧,至今记忆犹新。很难想象,从一根竹管里能够流淌、喷溅出那么丰富灵动的音符来,能够表现出水和风的声音,花与草的气味,天空和山河的壮阔。但丛星原做到了。

说起笛子这种乐器,与扬州也算是渊源深厚。宋人郑起写过《荆南别贾制书东归》一绝:

> 来时秋雨满江楼,归日春风度客舟。
>
> 回首荆南天一角,月明吹笛下扬州。

岭南画派的高剑父先生曾手书此诗,但将"来时"误写成了"时来"。诗的作者郑起,一作郑震,福建人,是南宋著名诗人郑思肖(所南)之父。郑起的这首《荆南别贾制书东归》,《全宋诗》《宋诗纪事》《千首宋人绝句》均有记载,最后一句"月明吹笛下扬州"传为名句。

诗题中的荆南,即今湖北江陵一带,而诗人的家乡在福建连江,其间相隔安徽、浙江、江西三省。诗人从湖北还乡,最便捷的路线是取道江西而入福建。但是"月明吹笛下扬州"所示的归程,却是由西面的湖北江陵先向东北,取道安徽,北上江苏,南下浙江,再达福建,实际上是舍近求远,南辕北辙。从湖北到福建,为何要绕道扬州呢?究其缘故,实在是因为扬州自古繁华。李白说是"烟花三月下扬州",所以郑起也必得"月明吹笛下扬州",故此句为后世激赏,传成千秋绝唱。当诗人登临江楼之时,正逢凄凄秋雨,幸而在东归故里之际,有春风作伴。于是他遐想在月明之夜,浮江而下,乘舟横笛,畅游扬州,真是一件风流的人生乐事。

王小某绘《吹笛图》

笛子在扬州的掌故,最出名的是李肇《唐国史补》里的一段记载。唐代有个李舟,生性好事,曾经在乡下发现一截竹子,坚如铁石,便把它制成一支笛子,送给李牟。李牟吹笛,当时号称天下第一。他于月夜江上吹奏此笛,其音嘹亮,上彻云表。恰好有个客人,在岸边听笛,便请附舟而行。客人上船之后,请李牟把笛子给他吹奏,其声"甚为精壮,山河可裂,牟平生术尝见"。等他吹到高潮时,笛子应声粉碎,客人也不知所之,时人疑其为蛟龙。有意思的是,这支神奇的笛子曾在扬州江边的瓜洲吹奏过:

> 李牟秋夜吹笛于瓜洲,舟楫甚隘。初发调,群动皆息。及数奏,微风飒然而至。又俄顷,舟人贾客,皆怨叹悲泣之声。

因为这位唐代的吹笛高手,姓氏为李,其笛如铁,吹奏地点在瓜洲,因此千载之后,清代扬州八怪之一的李葂在寄寓瓜洲时,也自号为"铁笛生",盖即

典出于此。董伟业有《扬州竹枝词》咏道："李三潦倒瓜洲寓,铁笛闲吹幼妇词。"这两句诗说的就是"瓜洲铁笛"的佳话。1985年,在扬州教育学院唐文化层出土的彩执壶壁上,堆饰有胡人吹笛形象,人物双目圆睁,髭须蓬张,脚着长靴,神态逼真。由此可见,唐代扬州吹笛之风,的确非常盛行。

在现实中,真正用铁制成的"铁笛"也许罕见,但用鹤骨做的"鹤骨笛"却有,而且与扬州有关。元人萨都刺《鹤骨笛》诗云:"惆怅玉人三弄罢,杳无消息到扬州。"诗题中之"鹤骨笛",即以鹤的胫骨制成。在古人笔下,笛子的美称更多的是"玉笛"。如康熙时人刘中柱在扬州写过一首《竹西甲第闻歌》,云:"竹西歌吹旧多情,画阁声传金缕轻。玉笛凄清闻折柳,银筝宛转听啼莺。"所谓"玉笛"是一种美称,大概不会是完全用玉制成的笛子。

古人描写扬州的诗句,经常提到笛声。悠远的笛声给扬州蒙上了一层浪漫和空濛的色调,也寄托了诗人无限的乡愁。明初的袁凯,罢官返里经过扬州

王小某绘《笛韵悠扬图》

时,曾作《江上舟中闻笛》咏道:"谁家吹笛倚江楼,江上行人夜未休。独有思家两行泪,为君挥洒下扬州。"清初的笪重光,经常往来于扬州与镇江之间,曾作《广陵雨后闻笛》咏道:"夜雨声中笛韵悠,乘风吹上仲宣楼。归心欲折隋堤柳,烟水茫茫是润州。"笛声在他们的笔下,美好而又凄清,一头关联着扬州,一头牵动着故乡。

扬州倚靠运河,所以在扬州听笛,常与河水、舟楫、离愁、行旅相关。

做过甘泉县令的清人徐崇焵写过一首《舟过维扬,闻度曲声》,说:"春风袅袅水波平,竹笛相随欸乃声。"他还没登岸,就听到了扬州城里

传来的笛声与桨声相伴。乾隆时人蒋溥有一首《广陵闻曲·怀吴下旧游》，说："曾将玉女窗中笛，吹上金闾渡口船。"他因听到扬州之笛，故而联想到了苏州的亲友。清人伍宇昭又有一首《扬州闻笛》，咏道："谁家玉笛动江城，有客听来向月明。曾是竹西歌吹地，如何偏作断肠声！"笛声也许本非伤心之曲，但在游子耳中，悠扬的曲调却宛似断肠之声。

听笛是一件雅事，吹笛更是一件雅事。在梅花树下吹笛，被古人渲染成一种美丽的诗境。宋代词人姜夔有"旧时月色，算几番照我，梅边吹笛"的名句，扬州学派的重要学者凌廷堪于是把他的词作题作《梅边吹笛谱》。

扬州历代都有出色的笛子演奏家。就明清两代而言，可以略举二例，一是崇祯贵妃田秀英，一是市井奇人刘鲁瞻。

据《崇祯宫词》载：

> 田贵妃每当风月清美，笛奏一曲，上极赏之，尝曰"裂石穿云"，当非虚语。

崇祯的皇后是苏州周氏，但他心中最宠爱的其实是多才多艺的扬州女子田秀英。据说因为懿安皇后执意要立周氏为后，所以崇祯皇帝只好委屈田秀英为贵妃，作为补偿是将东六宫之一的永宁宫更名为承乾宫，给田贵妃居住。田贵妃色冠后宫，艺压群芳，屡屡展现非同凡响的才艺，令崇祯倍加宠爱。田贵妃琴棋书画无所不能，甚至连吹笛子也出类拔萃，被崇祯赞为"裂石穿云"。有一天，崇祯在射场骑马奔驰，听说田贵妃也善于骑马打猎，便命其上马，田贵妃优雅的驰骋姿态令人无不惊叹。崇祯奇怪田贵妃有这样的文韬武略，便问在场的周皇后为何不谙此道。周皇后答道："妾本儒家，惟知蚕织耳，妃从何人授指法？"她这一说，崇祯也满腹狐疑，于是问田贵妃从何处习得诸艺。田贵妃回答说，是得到母亲的传授。崇祯便派人到扬州招田母薛氏入宫，薛氏当场演奏《朝天》一曲，顿解众人之惑，也更增添了崇祯对田贵妃的宠爱。这表明了，田秀英的母亲也擅长吹笛。

又据《扬州画舫录》载：

> 扬州刘鲁瞻工小喉咙，为"刘派"，兼工吹笛。尝游虎丘买笛，搜索殆尽，笛人云："有一竹须待刘鲁瞻来。"鲁瞻以实告，遂出竹。吹之曰："此雌笛也。"复出一竹，鲁瞻以指抔之，相易而吹，声入空际，指笛相谓曰："此竹不换吹，则不待曲终而笛裂矣。"笛人举一竹以赠。其唱口小喉咙，扬州唯此一人。

刘鲁瞻是笛子大师，又是昆曲名家。明清之际，扬州、苏州两地的昆曲清唱异常繁盛，涌现出了一批演唱的流派。乾隆时，扬州就有刘鲁瞻、蒋铁琴和沈笤湄三派，在苏州则有名曲家叶堂和他的弟子钮时玉。

扬州的笛子吹奏艺术，有如此深厚的历史文化底蕴，出现丛星原这样的笛子演奏家是自然的。

丛星原于1985年毕业于南京师范大学音乐学院，师从箫笛理论家、教育家、演奏家林克仁教授，曾得到笛子大师赵松庭、陆春龄、俞逊发等前辈的指导和教诲。他从事民族管乐的教学与演奏已数十年，被誉为"维扬一笛"。丛星原多次在全国与全省的民族乐器创作表演比赛中荣获大奖，并在南京和扬州举办过民族管乐独奏音乐会。他出访过日本、缅甸和中国香港地区，把他的维扬笛声传播于天下。最近，他的作品被结集为《丛星原民族管乐独奏专辑》，内含乐队伴奏笛曲《广陵抒怀》《醉卧山林》，笛子独奏曲《牧民新歌》《春到湘江》《湖光帆影》《帕米尔的春天》《山村迎亲人》，箫三重奏曲《梅花三弄》，埙四重奏曲《问》，葫芦丝独奏曲《多情的巴乌》。其中《广陵抒怀》《湖光帆影》两曲，系丛星原的原创。

凡是想了解扬州音乐文化的人，建议他一定要听听"维扬一笛"。

玉人何处教吹箫

传说箫声能够引凤呼凰。当年秦穆公的女儿弄玉，最爱吹箫，结果嫁给了擅长吹箫的萧史，能用箫吹出鸾凤之音。数年之后，有彩凤、赤龙闻箫飞来，弄玉和萧史各乘龙凤成仙而去。

扬州也有一支箫，引来了凤凰羽裳一般的美誉。这就是唐人杜牧笔下的《寄扬州韩绰判官》：

> 青山隐隐水迢迢，秋尽江南草未凋。
>
> 二十四桥明月夜，玉人何处教吹箫。

自杜牧以后，箫声与扬州就结下了秦晋之缘。

中国箫的鼻祖，据说是河南舞阳出土的八千年前的那支骨笛。扬州的箫

费丹旭绘《玉人吹箫图》

史,则不知始于何时。我们只知道和杜牧同时代的诗人贾岛,也曾经写过一首有名的《寻人不遇》诗:

闻说到扬州,吹箫有旧游。

人来多不见,莫是上迷楼。

从杜牧的"二十四桥明月夜,玉人何处教吹箫"到贾岛的"闻说到扬州,吹箫有旧游",悬想唐代的扬州一定到处可闻箫声,这才使得诗人们不约而同地写下这些千古绝唱。

自从风流的杜郎之后,在扬州吹箫或在扬州听箫,就成了历代文人向往的最美的意境之一。例如宋人苏东坡,有《金山梦中作》云:"江东贾客木绵裘,会散金山月满楼。夜半潮来风又熟,卧吹箫管到扬州。"他一想到扬州,便想到了卧吹箫管。又如清人费轩,有《扬州梦香词》云:"扬州好,第一是虹桥。杨柳绿齐三尺雨,樱桃红破一声箫。处处系兰桡。"他要歌咏虹桥,笔下流淌的却是一声洞箫。

当年郁达夫先生游扬州时,也曾赋诗道:"乱掷黄金买阿娇,穷来吴市再吹箫。箫声远渡江淮去,吹到扬州廿四桥。"后来他在《扬州旧梦寄语堂》里说,他的这首诗是根据姜白石的"小红低唱我吹箫"旧韵所作,而灵感则来自车窗外扬州郊野的斜阳衰草、残柳枯苇。不管怎么说,"箫声远渡江淮去,吹到扬州廿四桥"再次表明了:扬州的二十四桥,总是联系着箫声。

前几年,台湾的乡愁诗人余光中先生来扬州,他说他喜欢扬州这座充满诗意的城市。"扬州是名城古都,名胜古迹太多了,而且文学艺术的联想也太多了。从杜牧、姜夔,到八怪,令人遐想的地方多得不胜数。"但他有一个未圆的心愿,那就是"希望能在月圆之夜,在二十四桥旁,静听箫声,印证杜牧的诗意"。

二十四桥为什么会和箫有关呢?

清人吴绮在《扬州鼓吹词》里说得明白,二十四桥的得名,是因为有

二十四个美人吹箫于此的缘故。因为这二十四个美人都会吹箫,所以二十四桥最初的名字,叫做"二十四美人吹箫桥"。

"二十四美人吹箫桥"这个名字太长了,于是渐渐简化成"二十四美人桥",乃至"二十四桥"。

箫声,就这样隐藏在二十四桥后面。

二十四桥的箫声,传遍了绿杨城郭。扬州历代的良辰美景,处处使人联想起杜牧"二十四桥明月夜,玉人何处教吹箫"的名句。

扬州有过一座听箫园。据《扬州府志》所载,听箫园在二十四桥西岸,编竹为篱门,门内有桃花、杏花,当然也有美人吹箫。

扬州有过一所箫声馆。据《扬州览胜录》所说,冶春后社的胡显伯在萃园西筑息园,其中有精舍数间,他常在此吹箫。

扬州还有过一艘听箫船。据《扬州画舫录》所记,当年瘦西湖上的画舫无不有风雅的名字,其中有一艘名叫"听箫"。

在扬州的园林楹联里,箫声成了永恒的旋律。

瘦西湖熙春台有楹联云:"胜地据淮南,看云影当空,与水平分秋一色;扁舟过桥下,闻箫声何处,有人吹到月三更。"月光,给箫声平添了韵味。

个园丛书楼有楹联云:"何处箫声,醉倚春风弄明月;几痕波影,斜撑老树护幽亭。"春风,为箫声插上了翅膀。

南河下江西会馆戏台有楹联云:"胜迹慨滕王,一曲鸣銮,记否阁中歌舞;新诗吟杜牧,几人骑鹤,来听桥畔箫声。"鹤影,使箫声更加远离红尘。

旧时扬州的私家园林,多有戏台之构。曾经看过清人《楹联丛话》里有一则逸事,说扬州某园戏台悬挂的是江都贡生李澄题写的楹联,一时传为佳作:"座客为谁,听二分明月箫声,依稀杜牧;主人休问,有一管春风词笔,点缀扬州。"

箫声几乎成了扬州风月的象征。扬州湖山之胜好像全靠箫声来点缀。

箫是一种孤独的乐器。黄昏和月夜,是吹箫的最好时分。

但再高傲的骑士,也有他心仪的公主。箫的伙伴是琴。箫声是流淌的水,

琴声便是水流抨击礁石激起的浪花。曾见一位抚琴的女士,与站在她身旁的一位吹箫的男士合奏《梅花三弄》。梅为花之最清,琴为声之最清,以最清之声写最清之物,宜其有凌霜之音韵也。

但有时候,箫也会参加到乐器大合奏中来。扬州有一种十分流行的器乐合奏,名叫"十番鼓"。据李斗说:"用笛、管、箫、弦、提琴、云锣、汤锣、木鱼、檀板、大鼓十种,故名十番鼓。"有一位郑玉本,扬州仪征人,住在邗江黄珏桥。李斗说他"善大小诸曲,尝以两象箸敲瓦碟作声,能与琴、筝、箫、笛相和"。这些和声好像络纬声、夜雨声、落叶声,满耳萧瑟,令人惘然。

当笙和箫并举的时候,在某种意义上就成了歌舞升平的象征。"到处笙箫,尽唱魏三之句"——这是清人对康乾盛世扬州歌坛的形容。句子里的"魏三",本是四川名伶,曾以擅长秦腔,饮誉京华,色艺盖于当时名震皇城的宜庆、萃庆、集庆等班社之上。魏三在京城获得殊荣之后,带着他的秦腔戏班,经河北、天津、山东到达扬州,立即被扬州盐商重金聘请,每演一剧,赠以千金。他在扬州连演数年,以至扬州人争传"到处笙箫,尽唱魏三"之句。

"玉人何处教吹箫"中的玉人,究竟是指男子还是女子? 见仁见智,难以定于一尊。但扬州的擅箫者,既有男性,也有女性。

清代有一位扬州侠女,名叫翁悟情,性好武艺,状如男子,常常来往于扬州、镇江之间。据钱泳《履园丛话》记载:"悟情女士,姓翁氏,扬州人……意气豪放,善吹箫,能填词。尤娴骑射,上马如飞。一时名公卿,皆敬其人,真奇女子也!"诗人赵翼有《石女歌为翁悟情作,兼柬佩香》,赞赏她"曾闻潘姥称将军,何必木兰让男子"。

当然,男子擅箫者更多。有一位潘五道士,他吹的箫竟然无底。《扬州画舫录》说:"潘五道士能吹无底洞箫,以和小曲,称名工。"关于这位潘五道士,没有人考证过。偶见《清史稿》写到一位潘五,说他曾同闽人曹竹斋一起寓居扬州。曹竹斋生活于乾嘉年间,卖卜扬州。据说江淮间武者,莫能当其一拳,故人称其"曹一拳",嘉庆末年殁于扬州。与他同时的潘五,名潘佩言,安徽歙县人,以枪法著称,人称潘五先生。潘五擅长枪术,曾授徒百数,而无人能传其

术。据《清史稿》说，"佩言与竹斋同时处扬州，后归歙，不知所终"。我揣想，这位潘五先生可能就是李斗所说擅长吹无底洞箫的潘五道士。

"无底洞箫"究竟怎样吹法，不得而知。扬州历来多奇人，近代有江石溪先生，善于吹"铜箫"。又有韦学芳先生，擅长吹"壮箫"。韦人先生在《扬州戏考·代序》中说：

> 我最初接触扬州戏曲是受我的祖父韦学芳的影响。
>
> 学芳公一生酷爱扬州清曲，善吟唱，能操琴，尤精于琵琶，是我们家乡很有名气的曲友。我幼年生活在他身边，受到他的爱抚和教诲。我五岁时，他即以"工尺谱"教我学唱《小尼僧》《打牙牌》《卖油郎》等小曲。他有一支心爱的洞箫，制作精良，通体玄青，光润雅洁。尤为奇特的是，这支箫比常见的箫要粗一倍，两端缠着整齐细密的丝弦，音色圆润清醇，却又比通常的箫声更加沉雄浑厚。我至今清楚地记得，老人眉目清朗，衣履整洁，常常在落日时分独自吹箫，直吹到庭前月光如水。我总是坐在一旁凝神静听。祖父吹奏的《梅花三弄》，低回幽婉，一波三折，使我感到月光下仿佛有千树万树梅花，晶莹似雪，摇曳生姿。多年后，我第一次读到北宋诗人林逋的咏梅名句"疏影横斜水清浅，暗香浮动月黄昏"（《和靖诗钞·山园小梅二首》），便觉得此情此景似曾亲历。我吟诵诗人佳句，遥想故园月色，追忆祖父的箫声，开始懂得什么叫做艺术的启蒙。
>
> 祖父对我说，这支箫是祖上从广西带过来的，传了几代了，现在要传给你了。从此以后他就教我吹箫。可惜，我没有能够把前辈的精湛技艺全部继承下来，传给后代。但是，这支箫却为我打开了民族音乐之门，促使我日后走上了戏曲创作和研究之路。这一点也许是祖父所没有想到的。

关于扬州的箫，还有些美丽的传说。

曾见过一个故事，叫做《瑶琴奇缘》。故事说明成祖时，为了筑北京城，下旨在全国征集百年巨木。各地官员绞尽脑汁，寻觅巨木，以期得到晋升。扬

州知府陆定谦踏遍境内,终于发现一片老林,不由欣喜若狂。当夜,陆知府挥毫疾书,要给皇帝上奏,禀报发现了建殿的木材。

陆知府正在灯下疾书,突然一阵若有若无的箫声传来,忽高忽低,忽轻忽重,十分动听。陆知府素喜琴棋书画,听到箫声,不由技痒,转身操琴相和。可是弹了片刻,才发现一向颇为自许的琴声,在箫声映衬下竟然喑哑难闻。他以为自己技艺不行,勉力再试,结果还是如此。陆知府心中烦躁,立在窗前,凝听箫声,辨别方位,不料箫声骤停,惟剩余音。陆知府无心再写奏折,直到翌日,还为昨晚那美好的箫声突然中断感到郁闷。匆匆用罢早饭,他便换上便服,朝箫声传来的方向寻去。

在官衙附近的石拱桥上,陆知府邂逅一位美貌少女,淡扫娥眉,轻移莲步。询问之下,得知她名叫宣宣,就住在附近村里。宣宣称自己是狐狸,陆知府勘探巨木的那座老林,正是她世代生存的地方,如果林子一毁,宣宣一族就将面临灭顶之灾。为了保住家园,她才不得不用箫声打动陆知府。陆知府听了这番恳切的话,毅然将写了一半的奏折付之一炬。

箫琴成就了他们的因缘,也成就了人与自然的因缘。故事还有个出人意料的结局:宣宣并不是狐狸,她是为了保护家园才装成狐狸的。

但箫琴因缘却流传至今。

王小某绘《士子琴箫图》

谁家唱水调　明月满扬州

扬州,明月,水调……构成了一幅有声有色的优美场景。

运河,离乱,爱情……谱就了一部含情含泪的幽怨诗章。

《水调》是古代名曲之一。有人说过,如果有一首歌曲能够传唱数百年而不衰,那一定是《水调》。

《水调歌头》的词牌,稍微熟悉中国古代文学的人都不会陌生。"明月几时有? 把酒问青天"就出自苏轼的《水调歌头》。但是,《水调歌头》来源于《水调》,《水调》来源于隋炀帝和大运河,《水调》又和扬州有密切的关系,知道这些的人并不多。

《水调》源于大业元年(605)隋炀帝开凿通济渠。通济渠是举世闻名的京杭大运河的北段。开凿大运河的诏令,也许并没有经过君臣的科学论证,只是杨广一个人的独断专行。而且,杨广对通济渠和后来的永济渠这两项旷世工程规定的期限,都是短短的一年。在这种紧迫的情势下,隋朝的民众便不得不担负起繁重的徭役和惨痛的牺牲。为了这两条人工渠,杨广先后调拨了河南、淮北及河北民夫各达一百余万,平均每户出一人,甚至妇女也被驱赶到工地上去。民怨沸腾、尸骨遍野的结果,换来了贯通南北的千里碧波。

虽说隋大运河的横空出世,完全出自杨广个人的帝王权威,但是站在历史的高度看,其中自有深层的合理的因素。就经济而言,南北的物资流通需要一个畅通的渠道。就政治而言,南北的长期对峙也需要一个连接的桥梁。因此,无论站在何种立场来考量,隋炀帝杨广为了这条运河,也只好牺牲他个人的身后之名了。

运河凿成,民怨爆发,隋朝灭亡,却留下了一首关于运河水的哀怨而伤感的歌谣——《水调》。

唐人杜牧《扬州》诗云：

炀帝雷塘土，迷藏有旧楼。
谁家唱《水调》？明月满扬州。

从这以后，《水调》便历代传唱不休了。且不论宋人贺铸《罗敷歌》的"谁家《水调》声声怨"和明人胡震亨《唐音癸签》的"《水调》及《新水调》并商调曲也"是不是说的扬州，只须看清人纳兰容若《红桥怀古》中的名句"无恙年年汴水流，一声《水调》短亭秋，旧时明月照扬州"，便知无疑是写的扬州。无独有偶，另一位清人钱谦益有《十月朔日抵广陵》诗云："旧事明月空在眼，新愁《水调》欲沾衣。"千百年后的扬州明月，依然让人记起隋唐古曲《水调》。

《水调》到底是谁人所作？是独裁的君王，服役的民工，还是历代的乐人？宋人王灼《碧鸡漫志》对此考证最详。

王灼说过："予数见唐人说《水调》，各有不同。"

例如《隋唐嘉话》一书说，炀帝开凿汴河时自制《水调歌》，其实是炀帝依照原有的《水调》来填写新词，但是后世以为《水调》是炀帝自制。又如《脞说》一书说，炀帝将幸江都时听到《水调》旧曲，因其声韵悲切而喜之，可见《水调》不是炀帝自制。在《明皇杂录》一书里，追忆安禄山作乱时，唐明皇置酒楼上，命人作乐，有进《水调歌》者唱道："山川满目泪沾衣，富贵荣华能几时？不见只今汾水上，惟有年年秋雁飞。"明皇问谁作此曲，答曰"李峤"，明皇赞其为"真才子"。李峤所作的《水调》，每一句七个字。但白居易《听水调》诗云："五言一遍最殷勤，调少情多似有因。不会当时翻曲意，此声肠断为何人？"《脞说》中也说："《水调》第五遍最殷勤，五言调声最愁苦。"这表明，《水调》歌词的字数，有五言和七言两种。

唐代的《水调》其实有大曲、小曲之分。大曲有十一叠，前五叠多填入五言词，声韵幽怨，后几叠入破后多填七言。在《乐府诗集》中，有全套《水调歌》

大曲歌词。其中一首词是："猛将关西意气多，能骑骏马弄珊戈。金鞍宝铰精神出，倚笛新翻《水调歌》。"《水调》大概就是宜于表现这种悲怆情绪的古曲。

另据《南唐近事》记载，南唐元宗喜爱宴乐，曾命乐工杨花飞演奏《水调词》以进酒，杨花飞将"南朝天子好风流"一句连唱了四遍，元宗才有所醒悟。这里的《水调》又是一句七字，而且是"命奏《水调词》"，应当是乐工杨花飞按照《水调》旧曲来重撰的新词。因此，王灼认为，宋人所唱的《水调》，其实已经"决非乐天所闻之曲"。

尽管杜牧在《扬州》诗注里说"炀帝凿汴渠成，自造《水调》"，但《水调》一曲的广为传唱，应该是经过了许多人的再创作。

在历史上以唱《水调》出名的歌手，首推唐代宫廷美女永新。

永新原名许和子，因来自江西永新县，故名永新。她的父亲是乐工，她自己被选入宫廷后，供职于长安教坊中的宜春院。宜春院属于当时宫廷教坊音乐机关，全由女伶组成，称为"内人"。它在皇城之东，三面临水，一面靠山，风景秀丽，是排演歌舞的好地方。永新其人，面容姣好，身姿妩媚，天生丽质，善于把清新的江南歌风，融入庄重的宫廷音乐，也即变古调为新声。对于她的声色之美，唐人段安节《乐府杂录》曾经描绘说："内人有许和子者……既美且慧，善歌，能变新声。……遇高秋朗月，台殿清虚，喉转一声，响传九陌。明皇尝独召李谟吹笛逐其歌，曲终管裂，其妙如此。"王仁裕《开元天宝遗事》也记道："宫妓永新者，善歌，最受明皇宠爱。每对御奏歌，则丝竹之声莫能遏。帝尝谓左右曰：'此女歌直千金！'"

据说有一天，唐玄宗在勤政楼举行庆典，命歌舞助兴。当时观看演出的，除了皇亲国戚和文武百官，还有成千上万的老百姓，整个广场人声鼎沸，语音难辨。在这样的喧闹场合，连皇帝、皇妃和大臣也听不清歌唱的内容，执事官出来维持秩序毫不奏效。玄宗很不高兴，要罢宴离去。这时高力士连忙奏请玄宗说，如果宣召永新出场演唱，或许会使秩序马上逆转。果然，永新一出场，她的丽姿焕发、清歌妙曼，使得广场顿时寂静，若无一人。随着她歌声的悠扬婉转，高下抑扬，"义者闻之血涌，愁者为之肠断"。从此，"永新善歌"之美名，

《点石斋画报》中的《华堂作乐图》

著于朝野,传遍神州。

永新最擅长的歌,就是《水调》。而唐玄宗特别喜欢《水调》,旧籍多有记载。据李德裕《次柳氏旧闻》说,安史之乱时,"上欲迁幸,复登楼置酒,四顾凄怆……时美人善歌从者三人,使其中一人歌《水调》。毕奏,上将去,复留眷眷,因使视楼下有工歌而善《水调》者乎?一少年心悟上意,自言颇工歌,亦善《水调》。使之登楼且歌……上闻之,潸然出涕"。

永新和扬州的缘分,也就因为这一场安史之乱。

天宝十四年(755),两京陷落,六宫星散,永新在仓促中与一士人结合,从长安辗转逃难到扬州。她在扬州的时候,继续用她的歌声来谋生。也就因为她的歌声,使她的命运产生了一次波澜。《乐府杂录》记载,唐明皇时,朝中有位将军韦青,本是士人,雅好音乐。韦青有诗云:"三代主纶诰,一身能唱歌。"可见他对自己音乐才能的自负。韦青后来官至金吾将军,相当于宫廷卫

队队长。以韦青的高位，当然可以结识教坊歌女永新。等到渔阳之乱，宫女星散，永新逃出教坊，为一士人所得，流浪江南。也是事有凑巧——

> 韦青避地广陵，因月夜凭栏于小河之上，忽闻舟中奏《水调》者，曰："此永新歌也！"乃登舟，与永新对泣久之。

将军韦青在扬州因夜听《水调》而重逢永新，与樵夫钟子期在山上因砍柴偶闻《颜回》而结识俞伯牙一样，是又一知音佳话。直到明末清初，《板桥杂记》的作者余怀还有这样的一声叹息："此许和子永新歌也，谁为韦青将军者乎？"可知韦青是永新的知音。

关于韦青和永新在扬州的这一段乱世因缘，后来明代戏曲家汪廷讷曾撰杂剧《广陵月》，加以铺演。汪廷讷早年业盐致富，家境殷实，由贡生授任南京盐运使及宁波府同知等职。他博学能文，爱好诗词，尤善戏曲，常与汤显祖等名士交往。以唐朝韦青与张红红的爱情故事为题材的杂剧《广陵月》，是其名作之一。《广陵月》剧中的张红红，史有其人，但在她身上糅合了永新的人生际遇。汤显祖有诗云："莫向南山轻一曲，千金原是永新人。"就是指永新。

在电视剧《大唐歌飞》里，也写到韦青和永新的故事。关于韦青和永新的故事，史实是韦青虽任将军，而尤喜音乐，寓长安时即与永新相识。安史之乱后，叛军攻占长安，梨园弟子逃散，永新在战乱中嫁给一个文人。这时韦青也流落到扬州，在一个月明星稀之夜，正伏栏沉思，忽然传来《水调》的熟悉旋律。他立刻说："这是永新的歌声啊！"于是登上永新的船头，共叙离愁，洒泪而别。十多年后，韦青在长安街头听到乞女张红红卖唱，发现她有歌唱的天赋，就将她纳为姬妾，红红的父亲也受到优待。有一次，一个乐工将古曲《长命西河女》增损节奏，改成新歌，向韦青讨教。韦青让张红红藏在屏风后，用小豆记下歌曲的节拍，随后将歌曲演唱一遍，居然分毫不差，乐工大为惊异。韦青告诉乐工："这首曲子有一声不稳，现已改正。"这件事

传到代宗耳里,就将红红召入宫中,封为才人,称为"记曲娘子"。后来韦青去世,红红感念韦将军恩德,悲痛而亡。不过在《大唐歌飞》里,韦青被写成歹人,非但企图占永新的便宜,还与太子狼狈为奸,最后当了皇上的替死鬼。有人建议,应以韦青和永新的故事为素材,重新写成爱情故事剧。

永新的结局,据《乐府杂录》说,是"士人卒,与其母之京师,竟殁于风尘。及卒,谓其母曰:'阿母钱树子倒矣!'"

另据唐人冯诩子《桂苑丛谈》载,后人为纪念许和子,曾把她的故事编为《永新妇》,乃"一时之妙"。

第二章　乡土的戏台

什么是扬州地方戏？凡是以扬州本地方言和扬州流行曲调为主演唱的戏曲，就是扬州地方戏。

在扬州地方戏产生之前，汉百戏、唐戏弄、宋南戏、元杂剧、明传奇等曾流行于扬州。在扬州地方戏形成之后，又出现过扬州乱弹、扬州香火戏、扬州花鼓戏、维扬戏乃至扬剧。

这一切，构成了扬州戏剧舞台辉煌的历史。

土人土班乱弹戏

　　一个剧种的产生，离不开它的外部环境和内部条件。扬州自古以来，就受到戏曲艺术的熏陶。汉之百戏、唐之戏弄、宋之南戏、元之杂剧、明之传奇都曾在扬州十分流行。入清后，由于在政治、经济、文化方面的重要位置，扬州成为全国戏曲汇集之地。昆腔、京腔、秦腔、弋阳腔、梆子腔、罗罗腔、二簧调等，均荟萃于扬州。诸腔云集，百调纷呈，地方戏曲舞台出现前所未有的繁荣，被戏剧史家称之为"花部勃兴"的局面，其中心即在扬州。正如周贻白先生《中国戏剧史长编》谈到这一现象时所说的："'昆曲'的文词和声腔之不能通俗，是不可否认的事实，而诸腔的并起，亦即明清两代戏剧发达的结果。因为剧种增多，观众的范围便愈加广大，'昆曲'既不能满足一般观众的视听，便各就地域循着这项表演形式自创新腔。牧歌樵唱，野调山声，只拣他们听得懂的来取用，久而久之，遂形成各种各式的地方戏剧，直接间接予'昆曲'以威胁。遇着一个机会把它们征集在一处，于是便蔚成所谓'乱弹'的'花部'。"而这项机会，"当不出乾隆'南巡'前后。盖两淮盐务之备（花雅）两部，实为迎驾而设。嗣乃相沿成例，诸腔各调，俱荟于扬州，造成一时盛况"。

　　花部勃兴于扬州，在中国地方戏曲史上值得大书一笔。因为它为许多地方戏的发展，提供了交流、学习、竞争的氛围和促进艺术发育成长的温床。这样一种极好的戏曲艺术环境，不可能不对长期受到过戏曲艺术熏陶的扬州人产生影响。尽管花部诸腔，较之昆曲更为通俗，但由于语言和曲调方面的原因，南腔北调仍难以满足扬州观众的视听需求。何况这些外来声腔，均为各大盐商之家班，扬州的市民和农民仍不能轻易看到。因而在诸班林立、异调纷呈的刺激之下，一种用自己喜爱的曲调，来搬演自己喜欢的戏剧的欲望，也就在扬州应运而生。这就是扬州地方戏的始祖——扬州乱弹。

　　康乾年间由扬州"土人自集成班"演出的、被称为"扬州本地乱弹"的扬

州土戏,是不是扬州地方戏呢？它与扬州香火戏、扬州花鼓戏、维扬戏、扬剧是什么样的关系呢？要回答扬州乱弹是不是扬州地方戏的问题,我们只能从清代扬州学者记述当时扬州戏曲状况的文献中寻找答案。因为他们生活在那个年代、那个地方,只有他们的记录最有权威性和说服力。

先读李斗《扬州画舫录》中的话：

> 郡城花部,皆系土人,谓之本地乱弹,此土班也。至城外邵伯、宜陵、马家桥、僧道桥、月来集、陈家集人,自集成班,戏文亦间用元人百种,而音节服饰极俚,谓之草台戏。此又土班之甚者也。若郡城演唱,皆重昆腔,谓之堂戏。

> 本地乱弹,只行之祷祀,谓之台戏。迨五月昆腔散班,乱弹不散,谓之火班。后句容有以梆子腔来者,安庆有以二簧调来者,弋阳有以高腔来者,湖广有以罗罗腔来者,始行之城外四乡,继或于暑月入城,谓之赶火班。

> 吾乡本地乱弹小丑始于吴朝、万打岔,其后张破头、张三网、痘张二、郑士伦辈效之。然终止于土音乡谈,取悦于乡人而已,终不能通官话。

> 本地乱弹为土班,不与外来各班并列。

李斗是根据他亲见的情况写下这些资料的。据李斗所说,清初扬州有一种戏曲,乃系"土人""土班""土音",只能"取悦于乡人而已",这些记载是清初扬州确有地方戏的信史。

再读焦循《花部农谭》中的话：

> 梨园共尚吴音。花部者,其曲文俚质,共称为乱弹者也,乃余独好之。盖吴音繁缛,其曲虽极谐于律,而听者使未睹本文,无不茫然不知所谓。

> 花部原本于元剧,其事多忠、孝、节、义,足以动人；其词直质,虽妇孺亦能解,其音慷慨,血气为之动荡。郭外各村,于二八月间,递相演唱,农

叟、渔父,聚以为欢,由来久矣。

焦循之子焦廷琥所著《先府君事略》也记载:"湖村二八月间,赛神演剧,铙鼓喧阗。府君携诸孙观之,或乘驾小舟,或扶杖徐步。花部演唱,村人就府君询问故事,府君略为解说,莫不鼓掌解颐。"焦氏父子的这些记叙,正是李斗所云"城外土人自集成班"的形象注解。

李斗和焦循清楚地告诉我们:"本地乱弹"也好,"郡城花部"也好,参与的是"土人",建立的是"土班",歌唱的是"土音",道白的是"乡谈",观看的是"乡人",所以当然是地道的扬州戏。

扬州戏曲版画《芦花河》

其实这一观点，早已为戏剧史家所共识。

日本学者青木正儿先生《中国近世戏曲史》说："阅《扬州画舫录》记曰：'郡城花部，皆系土人，谓之本地乱弹，此土班也。'则扬州特有之地方乐曲，谓之本地乱弹也。"同书："乾隆、嘉庆间之硕学，精通戏曲之焦循著《花部农谭》，极称扬州花部……按：焦循为扬州人，此言扬地之状况也。"

戏曲史家周贻白先生《中国戏曲发展史纲要》评《扬州画舫录》关于本地乱弹的一段话时说："按所谓郡城，指扬州城内，'本地乱弹'，指扬州当地的土戏。其称'乱弹'，亦为泛指。"周先生在《中国戏剧史长编》中论及《花部农谭》时说："'花部'诸腔之来自民间，固无疑义，但统称'花部'，究指何种声调，则有未明。按焦氏为扬州江都人，也许就是扬州本地'乱弹'。"

戏剧理论家张庚、郭汉城先生主编之《中国戏曲通史》说："除了上述梆子、皮黄、弦索三种主要声腔剧种的兴起与发展之外，乱弹诸腔所包括的地方戏还有不少，如在扬州兴起的扬州乱弹，在安徽安庆地区兴起的吹腔（石牌腔）、江西宜黄发源的宜黄腔（又称二黄腔）……也莫不是适应当地人民群众的需要和要求，在一定的条件下产生和发展的。"

中外学者一致认为，李斗、焦循所记述的"本地乱弹""郡城花部"，就是用扬州特有之地方乐曲演唱的扬州戏。

扬州乱弹的产生不是偶然的。康乾年间，扬州的外部环境和内在要求，都在催生扬州地方戏。而扬州在艺术人才方面可谓得天独厚。扬州民间历来就有着丰富多彩的音乐、舞蹈、曲艺、杂耍等表演艺术。它们有的与戏曲有密切关系，有的包含着戏曲因素，有的正在向戏曲衍变。在这些艺术中，最重要的是香火、花鼓，它们已有戏曲的雏形。还有扬州清曲，在当时已是颇为流行的时尚小唱。《扬州画舫录》记载："小唱以琵琶、弦子、月琴、檀板合动而歌。最先有【银钮丝】、【四大景】、【倒扳桨】、【剪靛花】、【吉祥草】、【倒花蓝】诸调。以【劈破玉】最佳……于小曲中加引子、尾声，如《王大娘》《乡里亲家母》诸曲，又有以传奇中《牡丹亭》《占花魁》之类谱为小曲者，皆土音之善者也。"这种盛行于扬州城乡的小唱，不仅有丰富的曲牌，而且有众多

的曲目,还有很多出类拔萃的曲友。如小唱出身后成昆班著名老生的刘天禄,善为新声、改造【跌落金钱】为黎调的黎殿臣,人称"飞琵琶"的陈景贤,善吹无底洞箫的潘五道士,工四弦、因小唱闻名扬州而被盐商江鹤亭招入康山草堂的朱三,以及以两象箸敲瓦碟与琴瑟相和的郑玉本等人,都是杰出的民间艺术家。

当时扬州还有曲艺、杂耍、器乐等多种表演艺术,包括评话、弦词、戏法、口技、木偶、连相、湖船、清音、十番鼓等。这些都为扬州地方戏——本地乱弹,在曲调、剧目、人才上准备了充分的条件。一旦遇到社会稳定、经济繁荣的情况,特别是盐商巨贾为迎驾之需,招集各种地方戏曲汇聚扬州这样一种极好的条件,四乡八镇的土人自集成班,扬州乱弹破土而出,势所必然。

扬州乱弹形成的时间,史籍无明文记载,但董伟业《扬州竹枝词》已有"戏子灯笼小乱弹"的描述。而郑板桥为该书作序的时间,是乾隆五年(1740)。这表明,至迟在乾隆初年,扬州乱弹已经兴起并且流行,扬州已经有了被称为"小乱弹"的地方戏。

董伟业《扬州竹枝词》的原诗是这样的:

小老妈怀抱小官,小朝奉大小爷欢。
扬州时道当群小,戏子灯笼小乱弹。

当时扬州人的风尚是把一切时兴的事物都唤做"小某某"——小老妈、小官人、小朝奉、小爷们,还有小乱弹,戏子们在灯笼上就直书"小乱弹"字样。揆之情理,一个新生的剧种从开始萌芽,到基本形成,到普遍承认,到广泛流传,至少要几十年时间。那么,由乾隆五年(1740)上溯约三十年,为康熙四十九年(1710)。可以推定,这时候扬州乱弹已经产生。因为就在董氏《扬州竹枝词》中,还提到过几个乱弹班社的名称:"丰乐朝元又永和,乱弹班戏看人多。就中花面孙呆子,一出传神借老婆。"丰乐、朝元、永和,显然都是乱弹戏班的名字。尽管那时的扬州城里,也有来自外地的乱弹戏,但是有哪一种外

来乱弹能够像扬州乱弹那样"乱弹班戏看人多"呢？丰乐、朝元、永和应该都是扬州乱弹戏班。其中"一出传神借老婆"，系指《张古董借妻》，是扬剧传统剧目，至今仍在传唱，也是扬州乱弹与扬剧一脉相承的铁证。

总之，作为扬剧之源的扬州乱弹，约在康熙年间形成，在乾隆年间达到全盛，在嘉庆年间趋于衰歇。《中国大百科全书·戏曲曲艺卷·中国戏曲剧种表》载明，扬剧的形成时期是"清代"。《中国戏剧年鉴·1981·全国戏曲剧种概况》载明，扬剧的形成时间是"清康熙年间"。这都是非常正确而且十分权威的。

扬州戏曲版画《金山寺》

扬州乱弹的衰落,主要有三方面原因:

一是政治方面的原因。乾隆年间,清廷决定在扬州设局修改戏曲。由于扬州汇集着各种戏曲声腔,剧目中必然多少包含着对清统治者"违碍"之处,因此朝廷特派大臣在扬州设局,专司对戏曲的审查与修改,实质是对民间戏曲施压。

二是经济方面的原因。扬州的经济在嘉庆年间由极盛走向极衰。盐业萧条,经济崩溃,商人破产,市民困顿,加上农村连年荒歉,民不聊生,扬州乱弹失去了原来的经济基础。

三是人才方面的原因。花部初兴时,扬州乱弹凭借人才优势脱颖而出,盐商巨子江春组建的第一个花部家班,就选中了扬州乱弹。但后来扬州乱弹艺人转而投身于花部大融合的潮流之中,改学其他声腔,当年扬州乱弹的精英也跟随徽班进京,造成人才流失,班社解体。

扬州乱弹的衰歇,主要是外部的原因。所谓衰歇,主要指专业班社的解散。没有职业艺人专门从事扬州乱弹的演出,给扬州乱弹艺术造成了巨大损失。但在扬州城乡,还散布着大量业余爱好者,和从专业转为业余的乱弹艺人,因此扬州乱弹艺术并未灭绝,一旦遇到适宜的土壤和气候,它必然重新发芽生长。

提起扬剧,人们往往想起它的前身是扬州香火戏与扬州花鼓戏,或者是两者合流而成的维扬戏,但对扬州乱弹重视不够。但水有源,树有根。若问扬剧的源在哪里,根在何处,我们现在可以理直气壮地说,那就是三百年前的扬州乱弹。

娱神娱俗香火戏

扬剧的直接源流之一扬州香火戏,源于香火。香火又称僮子、端公,也即古代的"傩"。"傩"原是驱疫的意思,"傩神"就是驱疫之神。《诗经·卫风》:"佩玉之傩。"《论语·乡党》:"乡人傩,朝服而立于阼阶。"《吕氏春秋·季冬》:"命有司大傩。"古代举行驱鬼逐疫的祭仪,称为"傩舞"。舞者头戴假面,手执干戚等兵器,表现驱鬼捉鬼等内容。在长期的发展过程中,"傩舞"逐步向娱人方面演变,加强了娱乐成分,题材也大为丰富,出现了表现劳动人民生活和民间传说故事的节目。在一些地方,"傩舞"发展为戏曲形式,称为"傩戏"。

扬州的傩文化由来已久,民间专司祈神驱鬼活动的神坛俗称"香火堂子"。李斗《扬州画舫录》说:

> 傩在平时,谓之香火。

清初宗梅岑《同内人送腊》有"击尽细腰残腊鼓,贻君双股绣花刀"之句,原注中写到扬州傩舞的表演:"谚云:腊鼓鸣,春草生。村人并击细腰鼓、戴假面,作金刚力士以逐疫。"晚清黄鼎铭《望江南百调》更直接地描绘了扬州傩舞的戏曲化倾向:"扬州好,古礼有乡傩。面目乔装神鬼态,衣裙跳唱女娘歌。逐疫竟如何?"这些乡土文献表明,扬州香火一直拥有扮神弄鬼、化装歌舞

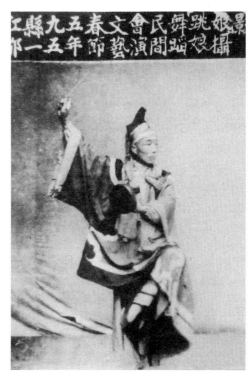

扬州香火戏《跳娘娘》

的表演技能。尤其值得注意的是,清代扬州香火在演唱内容上已不仅是简单的"神祭词",而是具有神话色彩的民间故事和民间传说。他们往往在祭神驱鬼的仪式之后,以锣鼓伴奏,演唱《魏徵斩龙》《秦始皇赶山塞海》等故事,通宵达旦,观者云集。

乾隆甲辰年(1784)扬州香火戏神书《张郎休妻》手抄本的发现,证明那时扬州香火戏已有了完整的大型剧本。联系到李斗《扬州画舫录》所述:"本地乱弹,只行于祷祀,谓之台戏。"我们可以知道,扬州香火设坛演戏由来已久。据一些有家谱可查的世袭神坛所提供的资料,扬州香火戏艺人可以追溯到十代以上。借祈神降福、逐疫驱邪之机,行野外搭台、演戏娱人之实,其实就是焦循及其子焦廷琥所述的"湖村二八月间,赛神演剧,铙鼓喧阗"。扬州香火从傩舞发展为戏曲,时间很早,从乾隆抄本《张郎休妻》到同治神书《陈光蕊》,均足以说明这一点。由于扬州香火戏有这样厚实的基础,它才可能在清末民初盛行于扬州农村,并迅速在上海得到发展,最多时有十三个香火戏班在上海演出,成为深受旅居上海的苏北同乡欢迎的一大剧种。

扬州香火的起源,据出身于香火世家的艺人潘喜云、周荣根、丁宝珊、王长坤等先生提供的神书所记:"先传木铎撞铜钟,唐朝留传锣鼓响。踏罡步斗请神驾,驱邪逐疫一炷香。"说是唐代扬州就有了香火,一直流传到今天。神书自然不可尽信,但许多著名香火堂子所提供的家谱,说明扬州香火的确源远流长。邗江香火艺人丁宝珊之子丁久高提供的丁家香火家谱,其谱名为"上、林、世、廷、国、万、长、久、兴、远"。到丁久高本人,已是第八代,在丁家第一代之前,还有"陈立堂""陈树堂"等香火坛坊。高邮香火艺人朱龙喜曾排出他家从朱康侯到他本人的七代香火名单,但他申明,朱康侯并非朱家香火的第一代,而是再上面记不清了。江都邵伯杨家庄,有个刘家香火堂子,已成为当地古老的地标。据艺人刘鹤童介绍,刘家香火也可追溯到"宏、天、林、学、登、耀、显、淯"八代之上,他本人属"淯"字辈。

据潘喜云、周荣根先生所写《扬州香火戏》介绍,唐贞观年间封"乡人傩"为"逐疫户",北宋末年改称"香火"。入清后,"香火"一律重新登记,列入

三教九流之类,属府县阴阳学管辖,从事迎新任官、送退任官、护日护月、求雨求晴等活动。城市香火不缴税,因此要听差,乡间香火一年要完两季税。每年三月二十八日做东岳大帝盛会,四月初一做狱神堂大会。香火有很多活动,如打扫狱神堂和将军马棚,咬鸡头,洒血酒,甩辫子,斩钢刀等。香火的儿子继承祖业要登记,先做会,老师给他在左膀上开刀,就像和尚烧戒疤一样,然后由阴阳学发给证明,无证就是私的。到 1949 年新中国成立以前,世袭继承的香火坛坊一直未变。所谓"坛坊",就是各姓神坛都划定一定的营业范围,各个香火堂子都按照划定的区域承揽设坛做会的业务,互不侵犯。一方做会,当坊坛主是当然的"醮首"。人手不够,可请外坊香火帮忙,称为"客师"。后来,做会从室内发展到室外,从香火会发展到香火戏,但这种以坛坊为主的格局仍然没有打破。

香火的活动,主要是做会。"会"的名目繁多,祈祷禾苗茁壮的有"青苗会",祝愿耕牛肥壮的有"牛栏会",养猪的有"圈生会",祭祖的有"家祖会",生病求神的有"消灾降福会",病好还愿的有"喜乐会",过生日做寿的有"长生会",怕小孩子出痧、麻、痘、疹的有"过关会",砌房造屋的有"安土会",渔民祈祷虾鱼旺盛的有"七公会",船民祈求顺风顺水的有"大王会",此外还有疾病流行时的"都天会""城隍会""东岳会"等等。做会时,室内设神坛,当中供奉玉皇大帝(称为"化主张公"),旁侧同时从奉当坛神主牌位。如"青苗会"供奉蝗王天子(即"蝗虫之王"),"牛栏会"供奉金牛大王,"七公会"供奉耿七公神位,"安土会"供奉土地福德星君等。神坛当中悬挂锦缎绣花欢门,两边挂四幅神幡。又用红、绿、黄三色纸剪成若干长方形小旗,上写神号或神符,用线在室内拉成"井"字形。红烛高烧,香烟缭绕,庄严肃穆。室外用长杉木(或长毛竹)竖一旗杆,尖端扎松枝和"元花""元宝"(纸制),用五色纸剪戳成龙形旗幡。若是"青苗会",还要在这一坛坊所辖的秧田内,遍插五色小旗,一眼望去,五色缤纷,气氛热烈。然后由香火三至五人,身穿法衣,手敲单皮鼓,口念"神祭词",载歌载舞进行祭神活动。其内容为:

一、请神。唱歌颂神王之词。词的内容视请何神而定,如"七公会"唱耿

七公救民升仙之词;"消灾降福会"唱都天吕岳舍身救人,被玉皇封为都天昊王之词;"长生会"则唱"彭祖八百遐龄""王母蟠桃会"等神书。不管什么会,都要请"符官",全称叫"三界值符使者",据说请了"符官"才能把人间的愿望转达天庭,也才能转达玉皇旨意,降福人间。这"符官"就是唐丞相魏徵的第九个儿子魏九宏,称之为"九郎官"。因此,香火在神祭词中必须唱"九郎官辞学救父""龙宫借马"等内容的神书。

二、十献。请神到位之后,要献香、献烛、献纸马、献酒、献茶、献盐、献猪、献羊、献鱼、献蔬菜,谓之"十献"。每献一样,都要专门唱出它的来历和用途,以及相关的故事。如献酒唱"杜康造酒",献纸马唱"蔡伦造纸"和纸的用途,献猪头唱"五猪救母",献蔬菜唱全国各地生产的各种蔬菜等。其中虽有不少迷信的东西,但也使人增加不少知识。

三、发表与打扫。即按照本次设坛做会的内容,把自己的意愿写成表牒,请符官转达天庭。形式上由本坛会首,在香火的引导之下,在坛前叩头礼拜,香火唱词、焚表;然后由其中一位香火扮女装,头扎蓝布头巾,两额插黄元纸马,身穿女褂,腰扎黑色女裙,手执九铃刀(刀背上有九个小环),在会首带领下到各户"打扫"(意即驱鬼)。每户人家事先准备好一只水碗,碗内放铜钱数枚,上放一双竹筷或柳枝,还要准备活公鸡一只。香火来时,在家前屋后,牛栏猪圈,来回窜跳,持刀挥舞,作驱邪捉鬼之状;然后抓住公鸡,咬破鸡嗉,遍洒鸡血,又用水碗上的柳枝,在门槛上一刀两段(有的香火在自己膀臂上将柳枝砍断)。最后,由其他随行香火,以石灰帚在大门两旁,大书"人口太平"四字,主家鸣放鞭炮,以示驱邪逐鬼,大吉大利。

以上香火所做的巫傩活动,与清代有关"傩仪"与"香火"的记载相比,几乎没有什么变化,与所谓的"面目乔装神鬼态,衣裙跳唱女娘歌"也是一致的。至于为何要男扮女妆,是因为古代巫觋有分工,男觋祈神,女巫驱鬼。因扬州香火皆男子为之,故不得不男扮女妆,以觋充巫。

扬州香火有"五岳""洪山"两大帮派,各有活动范围。但地区如何划分,各有各的说法。有的说,东有洪山,西有五岳。有的说,扬州以西的天长、六合、

仪征等西部丘陵地区为洪山派,扬州东部的江都、高邮、兴化、泰县等里下河地区为五岳派。也有人具体指出,扬州、江都、邗江、仪征、六合的东半部为洪山,六合的西部、泰州的东部以及高邮、兴化等地为五岳。

实际上,随着扬州香火向戏曲的演变,两派之间的区域界限已逐步打破。但从唱腔上来看,来安、天长、六合以及扬州西部丘陵地区的【洪山调】,确是别具一格。可能由于当地方言,与纯粹的扬州话有一定差异,因而形成了独特的唱腔。民国时期,当地称香火戏为"洪山戏",新中国成立以后安徽省来安县、天长县还专门成立了洪山戏剧团和洪山戏学校,同时举行老艺人座谈会,收集、挖掘戏曲遗产。潘喜云、周荣根等艺人曾应邀参加过天长县委宣传部召开的洪山戏座谈会。后来,各界逐步倾向于认为"洪山戏"属于扬州香火戏的一个支派,才撤销"洪山戏"的名称,改称扬州戏和扬剧。

关于"五岳"的来历,有一个近乎神话的传说。据艺人汪麟童先生幼年时听前辈艺人王长坤讲:"唐太宗时,有异姓五人,同属扬州府各县的举子。因进京赶考误了考期,又无回家的路费,患难相帮,结为异姓兄弟。为了糊口,用扬州家乡的香火调、鼓儿词编成故事演唱,听者甚多。后被唐王得知,宣入宫廷演唱,为了听曲方便,便在宫中挖一地坑,上盖木板,置五人于坑中,吃住均在坑内。皇帝高兴,一蹬地板,下面就敲锣打鼓唱起来。时间一长,皇上将地下五人忘了,结果饿死在坑中,五人化为厉鬼,大闹皇宫。唐王无奈,封他们为五岳之神。"泰县艺人朱凤楼提供的《五岳神书》中,还具体记载了五位艺人的名字:"大郎姓周名周生,李琦就是二官人,三郎姓杨名文辉,四郎姓朱叫天林,五郎姓吕名吕太,结拜弟兄五个人。"五位艺人成了五岳之神,也成了香火的祖师爷。长期以来,五岳之首、掌握东岳的周生的诞生日三月二十八日,是香火艺人的节日,每年都要做"东岳会",烧香礼拜。香火艺人有重大活动,也都在这一天举行。例如 1929 年成立上海维扬伶界联合会时,六个戏班举行义演,就是在这一天举行的。

关于"洪山"的由来,也有很多说法,归纳起来有两种。一种说法是以"洪山"为名,自成一派。据六合帮艺人王长坤先生讲,六合有座大洪山,六合帮香

火都在大洪山周围,因与东乡的香火有矛盾,从"五岳"分裂出来,以"洪山"为名另立一派。另一种说法,与太平天国有关。据潘喜云、周荣根合写之《扬州香火戏》一文所说:太平天国建都金陵,英王陈玉成领兵东进时,香火艺人汪某率领数十人,投奔陈玉成部下,在六合东山墩,以演戏为掩护,暗暗进兵,夜晚炮轰小东门,取下六合城,县官投井自杀。太平天国失败后,清政府对香火艺人进行报复,当年参加起义的香火汪某被杀,同去的一班香火艺人不敢回家,逃至江苏安徽交界处,开荒种地,自立神堂,以"洪山"为堂名,含有纪念洪秀全的意思。这两种传说有一个共同点,即"洪山"是从"五岳"分化而来的。他们所进行的内坛活动是一致的,神书的内容也是相同的,只是唱腔由于地区方言的原因略有差别。当香火会发展为香火戏时,这种差别也就不复存在了。

自乾隆以来,扬州香火艺人一直保持巫而优、优而巫的双重身份,从室内祈神,到说唱故事,再发展到室外设坛、化妆演出,是一个向戏曲发展的缓慢过程。徐谦芳《扬州风土小记》说:"扬州信鬼重巫,故俗有香火一种,以驱鬼酬神为业……往往高搭板台,扮演小戏。声容争异,缤纷于旗鼓之间;台阁趋时,照耀乎市人之目。"勾画出巫优一体的面貌。直到清末民初,香火在开演之前仍有"开坛请神""跳娘娘舞"等仪式性巫傩舞蹈表演。邗江丁家香火堂传人丁长山先生说,在嘉庆二十五年(1820),丁世连、丁廷松、丁廷芸等人到六合十里长山一带做太平会、青苗会,会上除念神忏之外,还应会主要求,将《张郎休妻》《桃山救母》《刘秀七岁走南阳》等神书于室外平地上搬演。生角穿法衣,旦角着衫裙,用花布或青布头巾扎头,称之为"欢乐道场"。

香火戏的发展,受到多种因素的制约。其中一个重要因素,是受传统坛坊的限制。这一方地域属于刘姓的世袭坛坊,只能以刘姓为主,称之为"刘家香火堂子"。那一方地域属于丁家的世袭坛坊,则是以丁氏一家为主,称之为"丁家香火堂子"。香火艺人之间缺乏交流的机会,即使当地会首要求请外地人来搭班,仍然要由当地"醮首"来安排。这就影响了香火艺人之间的互相学习和艺术竞争,使他们得不到提高的机会。还有一个因素是巫优结合的传统没有打破。演员必须是香火世家,外人不能参加,在人才发掘上有很大的局

限性。这种情况直到清末民初才逐步改变。扬州香火戏离开故乡向上海发展后，逐步摆脱了巫优一体的束缚，一批爱好戏曲的手工业者加入到香火戏行列中来，改变了只有香火才能演香火戏的旧习。据《扬州香火戏》介绍，清光绪年间，香火戏流传到上海，但发展不大，主要是渔船上每年要做"七公会"非请香火不可。当时也曾流行到舟山、川沙、崇明、吴淞、浦东一带，一面做会一面演戏，不过比较简单。另据《上海扬剧志》载，最早到上海的是江都樊川香火艺人杨五，于光绪五年（1879）邀贾玉清、丁崇斋、丁崇恒之后，又有王德龙、王德惠、王明浩等去沪，为渔民、工匠于浦东、闸北、南市做会，并搭台演戏。而

在上海市区正式演出，是在民国初年。这时上海苏北人较多，喜欢听家乡香火戏，每年七月做盂兰会，都要到苏北找香火，一面做会一面搭台演小戏。俗话说，乡亲遇乡亲，说话都好听。扬州香火戏于民国八年（1919）正式登上舞台演出，第一班是老西门齐云楼，第二班是南市方浜桥华园茶楼。两三年间，闸北、新民、东新、浦东、老花旗、烂泥渡、王庆升等戏馆都上演扬州香火戏了。到民国十五年（1926），扬州香火戏在上海已有十三班之多，后来又流行到镇江、南京、芜湖、汉口等地。那时演戏没有女角花旦，都是男角扮演花旦。初上舞台，演的是家庭小戏，普遍流行后，多演连台本戏，租人家行头用。民国二十年（1931）正式称"维扬大班"。潘喜云、周荣

民国维扬大班广告

根两位老艺人,是扬州香火戏艺人中举足轻重的人物,他们亲身经历了香火戏从农村发展到大城市的全过程。

总体上看,扬州香火戏进入上海剧场的演出时间,当在1917年至1919年之间,最多时有十三班扬州香火戏同时演出于沪上,可谓极一时之盛。1921年,程俊玉、任长春及其子拾岁红,把扬州香火戏引进武汉三镇。1926年,徐锡麟等组班至南京演出,从此扬州香火戏出现在金陵舞台上。

此时扬州香火戏已打破了巫优结合的束缚,古老的扬州香火戏出现崭新的局面。民国二十年(1931),扬州香火戏正式改称"维扬大班",民众则称之为"大开口"。

从此,扬州香火戏的历史揭开了崭新的一页。

载歌载舞花鼓戏

扬剧的直接源流之二扬州花鼓戏,源于扬州民间舞蹈花鼓。扬州花鼓据传始于元代末年,盛于清代中叶。起初,花鼓舞为乡人在年节时自娱自乐的舞蹈,后有乞丐在行乞时为之,再后则沿城乡搭棚唱演。到了清代中叶,花鼓出现角色分工,渐成戏曲。

清初费轩《扬州梦香词》咏道:

扬州好,灯节唱秧歌。

一朵花依人面好,九条龙赛月明多。

打鼓慢筛锣。

"灯节唱秧歌""打鼓慢筛锣",正是清初扬州花鼓表演的特征。作为舞蹈的扬州花鼓,主要道具有手帕、莲湘、花鼓、夹板、钱串、纸扇、镗锣等。演唱的曲调,则为扬州民间流传的花鼓调。扬州花鼓形式多样,流传至今的有江都花鼓、邗江花鼓等。

江都花鼓又称"四人花鼓""莲湘花鼓",流传于江都。由一男青年耍小锣领唱,另一男子扮演手舞扇子的三花脸,两女扮演村姑,打莲湘并伴唱。舞蹈表演讲究速度变化和高矮对比,开始节奏缓慢,而后逐渐由慢变快。收场时男角色吸腿跳落呈弓步亮相,与女角形成一高一矮的对比。风格粗犷质朴,动作简洁风趣,对每个行当有不同要求。

邗江花鼓又称"二人花鼓",艺人常称为"踩双""打对子""推跚子",流传于邗江,尤盛行于杭集一带。由二人表演,一旦一丑,一人打锣,一人打竹板。表演时男推女让,女推男让,脚步套脚步,犹如推磨样。舞蹈的主要动作有"跨马""跌怀""撞肩""磨盘"等。男女上身及脸部常常凑在一起,互相对

看。特点为划、绕、推、凑、对,唱词多反映劳动生活。

在民间花鼓舞流传的同时,花鼓的戏曲化进程早已启动。李斗《扬州画舫录》对清中叶扬州花鼓的角色分工记载得最详细:

> 吾乡佳丽,在唐为然,国初官妓,谓之乐户。土风,立春前一日,太守迎春于城东之蕃釐观,令官妓扮社火,春梦婆一、春姐二、春吏一、皂隶二、春官一。次日打春官,给身钱二十七文,另赏春官通书十本。是役观前里正司之。至康熙间,裁乐户,遂无官妓,以灯节花鼓中色目替之。扬州花鼓,扮昭君、渔婆之类,皆男子为之。

张玉良绘《花鼓女》

这说明至迟在清代,花鼓已流行于扬州城乡,并产生了"色目"。按"色目"一词,出自《礼记·王制》,"凡执技以事上者,祝、史、射、御、医、卜及百工"之类都叫"色目"。所谓"以灯节花鼓中色目替之",系指灯节花鼓中执有一定

技能的艺人。由此可知,到清代中叶,扬州花鼓表演中已有扮演昭君、渔婆、春姐、春官之类人物脚色出现。

应该说,扬州花鼓从歌舞演化为戏曲,约在乾隆时期已经具备雏形。此后一直在扬州民间流行,这种情况一直持续到清末民初。扬州花鼓戏班社的特点是人员比较稳定,演出活动除了灯节应时,还在人家婚丧喜庆时应邀参加堂会,有时也在茶楼酒肆收费公演。不过,直至晚清,扬州花鼓戏班尚未完全靠此营生,而是属于半职业性质。由于花鼓戏班较多,为了争取观众,同行之间不得不争奇斗胜,在剧目上、表演上不断翻新。这促使扬州花鼓戏经常吸收兄弟艺术的精华来充实自己,同时也造就了一批花鼓戏表演人才。

在扬剧发展史上,扬州花鼓戏占有重要的位置。它是继扬州乱弹之后,扬州地方戏得以再度兴起的一块坚实的奠基石。如果把康乾时代的扬州乱弹与今天的扬剧之间的关系形容为藕断丝连的话,扬州花鼓戏就是绵延不断的丝。扬州花鼓在扬州乱弹形成中起过积极的作用,扬州乱弹衰歇之后又将其艺术保存下来,留传后世;同时它又按照自身发展需要,与扬州清曲水乳交融,结为一体,为扬州地方戏的再度繁荣,起到了承前启后的作用。

扬州花鼓戏的发展脉络大致是:清中叶,古老的扬州民间花鼓受扬州乱弹影响,由歌舞衍化为扬州花鼓戏;晚清时,扬州花鼓戏与扬州清曲相结合,发展为维扬文戏;民国初,维扬文戏与维扬大班合流,形成维扬戏。

扬州花鼓戏在长期艺术实践中形成的一批传统小戏,具有鲜明的色彩,独特的风格,代表着扬州戏的艺术个性。周贻白先生《中国戏曲发展史纲要》中说,扬州花鼓戏与扬州清曲相结合,实际较其他花鼓戏家底为深厚。"但扬州戏的发展,并未循着这条途径前进,而是既经形成自己的一种风格之后,在民国初年便以维扬文戏的名义到上海'大世界'及其他游乐场演出。在这一时期,因受了上海京剧的影响,凡服装、身段、叫板、念白,都倾向于京剧的摹仿,同时把原有那些舞蹈性较强的'踩双'或'打对子'的小戏,只作为开场的点缀品。"这段论述言近旨远,深中肯綮,正确估计了扬州花鼓戏的重要价值,深刻地指出了扬州戏发展的正确道路。可惜,正如周贻

扬州花鼓戏《瞎子算命》

白所说，后来扬州戏的发展"并未循着这条途径前进"。除了曲调之外，扬州戏在其他方面都逐渐离开了花鼓戏的独特风格，淡化了它的艺术个性。我们和周先生一样，对这种轻"家底"而重"模仿"，乃至舍其本而求其末的倾向感到遗憾，因为这种倾向从一开始就在很大程度上限制了扬剧艺术的发展。重新认识花鼓戏的价值，无论是对于保存花鼓戏遗产，还是对于振兴扬剧艺术，都是很有裨益的。正因为如此，我们对扬州花鼓戏的历史传统和其艺术风格，就更有认真探索的必要。

扬州花鼓戏发展史上最耀眼的一笔，是走出扬州，远征上海。

1917 年 7 月，上海最大的游乐场"大世界"开张。海上戏曲界名流荟萃，好戏连台，当时正在上海扬帮茶楼当跑堂的扬州花鼓戏艺人尹老巴子、陆长山等先生，亦应邀与锡滩、苏滩、本滩、独脚戏、绍兴文戏、京韵大鼓以及京剧、昆曲等同台献艺，演出《洋烟自叹》《小尼姑下山》《活捉张三郎》等精彩节目。这是扬州花鼓戏发展史上第一批登上上海舞台的专业艺人。由于尹老巴子、陆长山等早在扬州就是兼擅花鼓、清曲的"玩友"，到上海之后，常在劳作之余，邀三朋四友度曲消遣，后又应邀做堂会演出，在社会上渐有影响。当时的百代、高亭等唱片公司，曾为他们灌制过十多张唱片。因而他们在大世界游乐场一亮相，立即受到观众欢迎，不仅苏北同乡因聆听乡音倍感亲切，同时文化

界人士也高度重视。

扬州花鼓戏走进上海"大世界",是花鼓戏发展过程中的一个重要转折点。由于"大世界"内剧场相连,同时有很多剧种和曲种演出,观众可自由选择他们所喜欢的演出。在这种情况下,能否抓住观众,就看你有无艺术魅力。如果门庭冷落,场方就要另觅戏班,催你动身。处在这样一种优胜劣汰的竞争环境中,几乎一天不翻新、不提高,就难以生存。这对艺人来说,是很艰苦的,但对剧种来说,却无疑是推动艺术发展的动力。扬州花鼓戏本来就有较为深厚的基础,经尹老巴子、陆长山、葛锦华等艺人的不断改进、创新、提高,终于在上海"大世界"站稳了脚跟,为扬州戏在上海打开了一扇窗口。通过这扇窗口,外地观众了解了扬州戏,扬州花鼓戏艺人也了解了各个层次观众的审美情趣。更为重要的是他们通过这个窗口,看到一个广阔的艺术天地,一扫那种坐井观天、自我陶醉的精神状态,开始如饥似渴地汲取兄弟剧种优秀的东西,来充实自己。

扬州花鼓戏在上海"大世界"一炮打响,犹如抛向扬子江心的一块巨石,激起无数浪花。分散在扬州、镇江两地的花鼓戏艺人,受到巨大的冲击。他们重新认识自身的价值,有的只身赴沪,毛遂自荐;有的在本地自集成班,厉兵秣马,跃跃欲试。

1919年(一说1921年),杭州"大世界"游乐场开业。镇江花鼓戏艺人胡明成先生有个亲戚刘凤山,在该场京剧场唱戏,场方为扩大营业,派刘凤山通过胡明成邀约镇、扬两地花鼓戏艺人,去杭州演出,号称"凤鸣社"。谁知演出之后,轰动杭州,欲罢不能,连续演出达九个月之久。直至黄金荣的小妾、京剧名艺人露兰春到杭州烧香时,发现这个人才荟萃的扬州花鼓戏班,因为露兰春的养父是扬州人,她熟悉扬州,对扬州话和扬州戏有特殊的感情,因此特邀他们去上海演出,这才离开杭州。此后,扬州花鼓戏艺人多次组班赴杭演出,杭州成为扬州花鼓戏的又一窗口。值得一提的是,扬州花鼓戏在杭州演出,不仅在观众中留下美好的印象,同时也对杭州地方戏——武林班的发展有一定影响。当时武林班艺人对丰富多彩的扬州花鼓戏音乐很感兴趣,曾多次派人到

花鼓戏班拜师学艺,大量吸收扬州戏唱腔,来充实提高武林戏音乐。据《中国戏剧曲艺词典》杭剧条载,杭剧(即武林戏)曲调,早期用唱念宣卷的调子,后来有所丰富发展,采用了较多的扬剧音乐。当然,兄弟剧种之间的艺术交流,是互相渗透的,在扬州戏影响武林班的同时,扬州戏也从武林班汲取优秀的东西来充实自己。如著名扬剧曲牌【大陆板】,原名【大锣板】,就是扬州花鼓戏乐师徐剑秋从武林戏曲调中移植过来的。经过高秀英等名艺人的精心加工,【大陆板】已成为扬剧音乐中最有影响的曲牌之一。

后来的维扬戏,虽然由花鼓戏和香火戏合并而成,实际上仍以花鼓戏为主干,具体表现在作为地方戏主要特征的音乐,以花鼓戏为主要曲调。

历史证明,专业班社的兴起,既是扬州花鼓戏日趋成熟的标志,也是它进一步谋求发展的基础。自从尹、陆饮誉沪上,凤鸣社蜚声杭城,扬州花鼓戏这一朵洋溢着泥土芳香的扬州琼花,便迅速开遍大江南北,湖北、安徽的部分地区也留下它的踪迹。

扬州花鼓戏一称"小开口""维扬文戏",其原因,除与当时扬州农村兴起的扬州香火戏(亦称"大开口",到上海演出时改称"维扬大班")表示区别之外,更为重要的原因是花鼓戏音乐已以扬州清曲为主导。这一重要变化,标志着这一时期的花鼓戏有了新的内涵。它已不是原先那种"踩双式"歌舞型的花鼓小戏,而是花鼓与清曲的结合体,称之为"维扬文戏"是确当的。

扬州花鼓戏,跨进了一个崭新的阶段。

亦新亦旧维扬戏

　　扬州香火戏与扬州花鼓戏先后进入上海，作为专业戏班正式登上舞台之后，分别以"维扬大班"和"维扬文戏"的名义各树一帜进行演出，长达十年之久。这十年是互相竞争的十年，也是不断发展的十年，同时又是发现各自弱点、促进相互交流学习的十年。大、小开口究竟何时合流，很难具体划定准确时间。因为实际上双方早有合作的愿望，互相渗透，彼此借鉴，只不过没有遇上合适的时机。一旦条件成熟，就很快融合到一起，这是扬州戏发展的必然结果。

　　香火戏与花鼓戏好似一枝藕上的两朵莲花，一起植根在扬州这块泥土上，却又芬芳各异。起初，香火戏流行于苏北农村，花鼓戏经常演出于镇江、扬州和里下河城镇，分别拥有自己的观众，各树一帜，互不干扰。自从先后进入上海滩之后，情况起了变化。首先是观众对象，他们都是来自苏北的劳动人民，是在帝国主义势力延伸到上海之后，被吸收到十里洋场出卖廉价劳动力的码头工人、黄包车夫以及在浴室业、理发业、饮

维扬戏《武松杀嫂》

食业服务的所谓"扬州三把刀"的劳动者。这些苏北老乡,迫于生计,离乡背井,人在上海,心怀故土,渴望看到家乡戏,对香火戏或花鼓戏并不偏嗜。同时他们又毕竟在上海混了多年,眼界开阔了,欣赏要求不断提高,因此无论是香火戏还是花鼓戏,要得到他们的赏识,就非努力提高不可。起初,上海没有专门上演扬州戏的剧场,只是在苏北人聚居的杨树浦、曹家渡以及闸北、虹口、南市一带茶楼里设置简易的舞台,为数也不多。此外,还有取得场方信任的问题,于是香火戏与花鼓戏不得不在艺术上相互竞争,为自己争得一席之地。当然,这种竞争也有好处,双方都想在唱腔、表演、化装、服装、剧目等方面力求超过对方。如果自己拿不出来,就向其他剧种学习。在这种情况下,香火戏与花鼓戏都有较大幅度的提高。尤其是香火戏,原来活跃于广大农村的香火艺人本来就人才济济,自从纷纷组班赴沪演出之后,受到兄弟剧种的影响,艺术上突飞猛进,服装、化装、剧目也焕然一新。上世纪30年代初,在上海已唱红的潘喜云,为酬谢治其眼病的医生陆康侯,从上海率维扬大班到陈龙桥演出。当时观众人山人海,竟把临时搭起的松棚戏台周围的十多亩地,踏成一片光塌塌的广场。人们盛赞"上海的班子",无论是剧目、表演和行头都使故乡观众耳目一新。

但是,香火戏与花鼓戏都有各自的先天性的弱点,这给它们进一步提高带来了难以逾越的障碍。比如香火戏的音乐,从内坛走向外坛,都是在广阔的田野这个大舞台上发展起来的。它以粗犷、豪放、高亢、明亮的唱腔,伴以节奏鲜明、铿锵有力的锣鼓,能声闻数里之外,使人"血气为之动荡",这是它在农村受到人们欢迎的一大优点。但是进入大上海的小小茶楼戏馆演出,优点就成了缺点,那种高亢的歌喉、喧闹的锣鼓,使人震耳欲聋。尽管有些聪明的艺人和乐师,为了适应新环境,力求改革,把一句一敲改为"联弹"(即不用锣鼓的自由调清板),把大锣大鼓换成小金锣、小堂鼓,以减少敲打的次数,减轻嘈杂的声音,但问题仍不能根本解决。因此,维扬大班中的有识之士,悄悄打开门户,吸收维扬文戏的少数演员和琴师来搭班演出。原唱"大开口"的仍唱"大开口",原唱"小开口"仍唱"小开口",称之为"杂花色"。

　　扬州花鼓戏也有自身的弱点。首先是演出剧目的局限性很大。它是由原来的花鼓对子戏与扬州清曲结合形成的,它演出的剧目,一部分是花鼓戏的对子戏,一部分是由清曲曲目改编而成。这些剧目都有固定的台词,在音乐上按照清曲传统进行"排调",具有一定的格局。因此要产生一个新剧目,不仅要有一个完整的本子,还要由内行来安排曲调。演员不仅要背台词,还要学唱曲,这就为新剧目的产生带来困难。而香火戏则不同,香火艺人大都从童年起就读过神书,对于写景咏物、人物抒情的唱词十分熟悉。而且从室内祈神祝福,发展到室外高台演戏,就已有了演出"幕表戏"的能力。除了有些特定的人物、特定的环境,有比较固定的"水词"之外,香火戏大部分只有详细提纲而无固定台词。通常由"说戏人"(类似今天的编导)于演出前一天,在后台挂一黑板,黑板上写明简单剧情和剧中人及扮演者的名单。当天演出前一个小时,由"说戏人"说戏,说明今天的戏如何开场,如何发展,如何结束,剧中主要人物的活动以及对有些必要的唱词进行交待。有谁未听明白的,可当面请教,稍作准备即登台表演。表演者根据各自的领悟能力和艺术素养尽情发挥。有些聪明的说戏人,如号称"戏篓子"的崔少华,在剧目缺乏时,立即买票去其他剧场看兄弟剧种的戏,当晚回来改写成演出提纲,第二天即能搬演。在音乐上,香火调基本是上下句的板腔体。尽管它也有二十多种不同的曲调,但它表达剧中人物的喜怒哀乐的感情,不是靠翻曲牌,而是在节奏快慢和感情处理上下功夫。因此,香火戏产生新剧目要比花鼓戏方便得多。香火戏为了争取观众,在剧目上广为收罗,不断更新,不久即积累了一大批剧目,有些是能演十数日的连台本戏。花鼓戏的剧目,虽然无论其唱词、唱腔还是表演,都比较工整,其艺术价值远远超过香火戏的幕表戏,但演来演去老是《活捉张三郎》《小尼姑下山》等三十多出小戏,难以适应观众需求。更为重要的是,花鼓戏的角色以三小(小生、小旦、小丑)为基础,在行当上也是先天不足。香火戏不仅有内坛的唱功,而且有外坛的武功,一开始就以"唐六本"起家的宫廷大戏,角色齐全,文武兼备,是花鼓戏望尘莫及的。花鼓戏为了在剧目上摆脱落后状态,不得不冲破清曲固有的

束缚,吸收香火戏的唱腔。同时,花鼓戏还开办女子科班,破天荒地培养女演员,以增强竞争实力。

　　同为扬州地方戏的香火戏与花鼓戏,在未进上海之前,本是各立门户、互不干扰的两个不同的剧种。到上海之后,各树一帜,香火戏称"维扬大班",花鼓戏称"维扬文戏",为了争取观众,竞争相当激烈。它们一面竞争,一面又在暗暗取对方之长,补自己之短,这是扬州地方戏发展史上的一个进步。促成这一进步有个不容忽视的因素,即香火戏与花鼓戏男女艺人之间的联姻,如潘喜云(香火戏艺人)与潘玉兰(花鼓戏艺人)、高玉卿(香火戏艺人)与高秀英(花鼓戏艺人)的结合等。夫妻生活把两种不同的声腔联系在一起,在客观上对促成香火戏与花鼓戏的合流起到了潜移默化的作用。

维扬戏《君臣游园》

　　1929年春,正当维扬大班艺人欢庆自己的组织"维扬伶界联合会"成立,并由在沪演出的六个班社联合义演的时候,发生了一件触目惊心的流血事件——扬州香火戏艺人王月华在剧场为歹徒杀害。这一突发事件震惊了也激怒了维扬戏剧界的艺人,他们在对抗流氓恶霸欺凌、为死者讨回公

道的斗争中,携起手来共御外侮,产生了极大的凝聚力。一个不幸事件,成为香火戏与花鼓戏合流的契机。

艺人崔东升先生当时随父崔少华在上海学艺,时年十四岁,他亲历了这一事件的全过程。1986年6月,为纪念其父崔少华诞辰一百周年,崔东声写了一篇《他为扬剧事业奋斗了一生》的文章,其中有一段专门写王月华之死:虹口地方人事复杂,地痞流氓有通州帮、青州帮、上海帮、广东帮等各占山头,欺侮艺人。特别是中青年艺人,不拜老头子就待不下去,台下喝倒彩起哄闹事。崔少华见此情况,与潘喜云、周松亭、陈宏桃商议对付这种恶势力,发动扬州戏成员组织起来,芦柴成把硬。于是分头行事,由潘喜云、吴再喜到各班联系,崔少华与周松亭负责,呈文向上海市党部社会局申请备案。并请杨逢春律师为常年法律顾问,定名为"上海市维扬伶界联合会"。当时上海已有七班扬州香火戏,另有清曲与花鼓合并的维扬文戏。为区别香火戏与花鼓戏,将扬州戏改称维扬大班,同一供奉"东岳天齐仁元大帝"为祖师。每年三月二十八日各出一天工资,做三天大会。六班同意,这六班是:闸北陆家庄义和戏园,熊月英为首;闸北第一台,周广财为首;法界春阳楼,江宏隐为首;杨树浦八大头凤乐戏园,徐桂芳、任长兴为首;虹口香烟桥德民戏园,谈月仙、周荣根为首;唯有同嘉路庆升戏园,无人敢去联系。因为庆升戏园有个地头蛇、恶霸头,浑名叫铜匠阿小,扬州人。他既非股东,又非经理,强行迫使后台艺人不准入会,说:"有人欺你们有我保障,谁来约你们入会告诉我。"潘喜云派了陈凤鸣(阿小的徒弟)去,结果被阿小打了十黄藤把子,所谓"办家规"。崔少华想,既不让参加就暂时等待,于是就在闸北陆家庄义和戏园义演三天。六班大会串,这是上海扬州伶界第一次大会演。这一天租了英租界开封路永安里德修理教堂为会址,召开会员大会。根据票选,崔少华为正会长,熊月英为副会长,周松亭为总务,潘喜云、吴再喜为交际员,陈广礼为经征中同(收会费),发给会员证与徽章。正要散会,王月华和高玉卿悄悄进入会场,献上私人照片三张(包括高秀英)和三天工资,报名入会,要求不要宣扬。大会闭幕后当晚,新市场还未散戏,不幸消息传

来，说王月华演《陈琳扒尸骨》后，戏未散先走，走到前台被歹徒开枪打死。崔少华急派人打听事实，连夜去华界警察局报案。第二天上午随带杨逢春律师和周松亭、潘喜云乘坐警车，随法警去庆升戏园验尸，铜匠阿小不敢露面，地方群众拥看新闻。王月华身穿皮袍子，纽扣尚未纽好，子弹由太阳穴射进。崔少华见此惨状，又悲又愤，对尸发誓，一定要为王月华报仇！庆升戏园的张月娥、邵喜云、白牡丹当场要求入会，连盐城班的黄金标、黄金山、潘振声等也来报名入会。三天后，六班派了代表和庆升全班，挂了"维扬伶界联合会"的徽章送葬，维扬文戏臧雪梅等也加入送葬行列。三个亭轿，第一轿放王月华的会员证和徽章，第二轿放王月华的皮袍血衣，第三轿放王月华的放大照片。和尚道士、小堂名开路，神旗神幡，洋鼓洋号，扬州锣鼓，包括亲友，排了半里路长，在虹口兜一圈，送到虹桥山庄停放。以上情况，皆崔东升亲眼所见，应当可信。

这一突发事件成为促进香火戏与花鼓戏的艺人合流的重要契机。从此，香火戏与花鼓戏艺人之间，来往更加密切。经双方协商，于1931年春在上海聚宝茶楼以"维扬戏"的名义联合演出《十美图》，使扬州地方戏发展史揭开了新的一页。

1937年春，又在上海维扬伶界联合会的基础上，重新建立包括香火戏与花鼓戏艺人在内的联合组织"上海维扬戏剧协会"，推选潘喜云（维扬大班代表）、臧雪梅（维扬文戏代表）为正、副会长，崔少华为总务，周松亭为庶务。协会成立后，即加强与外界联系，争取当时上海京剧伶界联合会周信芳先生的支持，主动参加上海各剧种举办的义演等活动，为维扬戏在上海戏剧界争得一席之地。不久，引起当时左翼进步戏剧活动家洪深与田汉的注意。他们曾亲自到小剧院观看维扬戏演出，并和维扬戏艺人促膝谈心。潘喜云等还代表维扬戏参加戏剧界在江西会馆举办的为田汉祝寿的活动。在左翼戏剧组织的领导下，协会参加反对当局强迫戏剧艺人与妓女、黄包车夫一样挂黄花的斗争，派周松亭为代表与戏剧界人士一起去南京国民政府请愿。由于经常参加社会活动，维扬戏的社会地位得到了提高。

　　据老艺人回忆,那时上海专演和兼演维扬戏的剧场有齐云楼、大世界、长春楼、花旗戏院、先施公司、维扬共舞台、维扬大舞台等近四十家。

　　正当维扬戏日趋兴旺之际,灾难却接踵而来:一是恶霸欺凌,难以存身;二是官府禁演,改头换面;三是抗战军兴,避难回乡。曾经盛极一时的维扬戏,历尽坎坷,濒临困境。

渐行渐近说扬剧

维扬戏正式称为"扬剧"是在 1949 年中华人民共和国成立以后。

扬剧之名的由来,一是受其他兄弟剧种的影响,如京剧、越剧等;二是当时设在扬州的苏北行政公署文教处,曾帮助在扬州的维扬戏班和流散艺人建立几个共和班式的剧团,名为苏北扬剧联合一团、二团、三团。从此,扬州地区的维扬戏有了正式的名称——扬剧。而在上海、安徽的维扬戏剧团,仍习用旧称。如 1950 年上海成立维扬戏联合组织,仍称"上海维扬戏改进协会"。直到 1951 年 5 月 5 日政务院以周恩来总理的名义发出《关于戏曲改革工作的指示》,要求各地文化部门加强对剧团的管理,地方剧种的名称才得以正式确定下来。从此,各地的扬州戏、维扬戏,统称扬剧。

新时代的扬剧大致可分为三个时期:一是上世纪 50 年代,新中国成立伊始,万象更新,扬剧事业充满生机,蓬勃发展,艺人的激情空前高涨,创作了一批优秀剧目,也培育了一批优秀人才;二是 60 年代以后,由于天灾人祸,扬剧事业困难重重,举步维艰,历经磨难,惨遭灭顶之灾;三是 1976 年之后,扬剧出现新的转机,当艺人们正欢庆二度解放、重铸辉煌之时,又面临新的严峻挑战。新中国成立后的扬剧,可谓一波三折。

中华人民共和国成立以后,政务院于 1951 年 5 月 5 日发出《关于戏曲改革工作的指示》,颁布有关戏曲工作的方针政策,明确指出,中国戏曲种类极为丰富,应普遍加以采用、改进和发展,鼓励各种戏曲形式自由竞赛,促成戏曲艺术的百花齐放。地方戏尤其是民间小戏,形式较简单活泼,容易反映现代生活,并且也容易为群众接受,应特别加以重视。戏曲艺人从旧社会遭受歧视、地位低下、充满自卑感的精神状态中摆脱了出来,获得极大的鼓舞。

新中国成立初期,扬州、镇江、南京、上海等地都举办各种形式的维扬艺人学习班,并开始把流散艺人集中起来,重新组班。1949 年,扬州成立了第一

个联合扬剧共和班,从十二人发展到八十多人,在此基础上建立扬剧联合第一剧团。后又陆续成立扬剧联合第二剧团和第三剧团。1950 年 11 月 8 日,在苏北行署文教处和苏北文联的领导下,将联合一团改为苏北实验扬剧团,并派专职干部,加强对该团的政治和业务领导。这是扬剧界出现的第一个国家主办的剧团。该团在政府的支持与资助之下,以整齐的演员阵容、崭新的服装布景、优良的上演剧目与观众见面,连续演出《借红灯》《快活林》《守扬州》等十多个经过改编整理的新剧目。这一新型剧团的出现,对扬剧界产生了很大影响。那时仅扬州一地,就陆续组建成联合一团、联合二团、联合三团、联友、柳村、团结和江都的新艺、友爱等剧团。在扬剧第二故乡上海,也在原来旧式班社的基础上建立了革新、三友、新生、勇敢、艺宣、协助、华庭、联合等八个剧团,南京、镇江、泰州以及安徽的天长、来安、滁县等地也都分别建立了扬剧团。1953 年,苏南、苏北行署合并为江苏省。原苏北实验扬剧团调往南京,成立江苏省扬剧团。原扬剧联合第二剧团改称苏北扬剧团,原扬州联合第三剧团改称扬州扬剧团。

1954 年,文化部连续发布《关于加强民间职业剧团的领导和管理的指示》和《关于民间职业剧团的登记管理工作的指示》,提出为加强对民间职业剧团的领导,防止其盲目发展,保障其合法权益,并逐渐提高演出剧目与表演艺术的质量,进一步改革与发展人民戏曲事业。为了进一步加强对民间职业剧团的登记管理工作,要求所有民间职业剧团,必须在各地民间职业剧团登记条例的指定的期间内,向规定接受申请的各地文化主管部门申请登记。经审查确有固定组织,具有必需的业务水平,可以维持经常营业演出者,由当地文化主管部门发给登记证。根据这一指示,各个扬剧团均向所在县、市进行登记,明确隶属关系,便于文化主管部门对剧团的直接领导,使之相对稳定,控制盲目发展,建立规章制度,加强民主管理,改善分配方法,保证艺人权益,提高艺术质量。据 1959 年末统计,登记后经过整顿,较为稳定的扬剧团有十七个,分布在扬州、江都、仪征、邗江、高邮、泰县、镇江、南京、上海以及安徽的天长、来安、滁县等十多个县市。这在数量上虽较新中国成立初期大为减少,在艺术质

量上却比过去有很大提高。

在此后近十年中，扬剧艺术的发展成就是相当可观的。

首先是剧目工作有较大的发展。遵照政务院《关于戏曲改革工作的指示》精神，"删除各种野蛮的、恐怖的、猥亵的、奴化的、侮辱自己民族的、反爱国主义成分"，净化了扬剧舞台。在"百花齐放，推陈出新"方针的指引下，新文艺工作者与艺人通力合作，推出一批内容健康、题材新颖、表演精湛的优秀剧目，约一百三十多个（包括大、中、小型）。其中如《借子》《解粮官》《挑女婿》《珍珠塔》《秦香莲》《恩仇记》《二度梅》《上金山》《放许仙》《断桥会》《审土地》《赖文光》《碧血扬州》《鸿雁传书》《真假新郎》《袁樵摆渡》《皮匠挂帅》《劈山救母》《百岁挂帅》等，均为常演常新的保留剧目。1955 年《上金山》拍成电影，1959 年《百岁挂帅》搬上银幕。在整理传统剧目的同时，还创作了一批优秀现代戏。1959 年十年大庆，各剧团为庆祝新中国成立十周年，竞相编演新戏，向国庆十周年献礼，仅扬州即献演十台大戏，江苏省扬剧团编演的《百岁挂帅》就是这批献礼的剧目中的杰出代表。该剧在进京演出时，周恩来总理在百忙中抽出时间看了这出戏，并亲切接见了《百岁挂帅》的扬剧演职员，成为扬剧界一大盛事。

扬剧剧目从新中国成立前只有提纲而无固定台词的"幕表"，逐步过渡到全部有唱词、有道白的完整剧本，只花了几年时间，是件了不起的大事。当时许多艺人文化程度不高，甚至有的还是文盲，他们不得不从扫盲开始，边学识字，边读台词，经过一个艰难的历程，取得成效。在此期间，各地剧团的传统剧目整理和新剧目创作，是和众多新文艺工作者的积极参与分不开的，没有新文艺工作者就不会在短短几年内取得辉煌的成就。

1961 年 9 月 19 日，文化部发出《关于加强戏曲、曲艺传统剧目、曲目的挖掘工作的通知》。通知指出：为了更好的挖掘和继承戏曲、曲艺遗产，繁荣戏曲、曲艺创作，使戏曲、曲艺更好地为社会主义事业服务，各地文化部门必须进一步加强挖掘戏曲、曲艺传统剧目、曲目工作。根据通知精神，扬剧界在政府文化部门的领导下，掀起了"翻箱底，挖传统"的热潮。为了交流汇报扬

剧在各个历史时期的演出剧目情况,江苏省和扬州地区分别举行了"扬剧传统剧目汇报演出"。不少长期脱离舞台的高龄艺人,重新粉墨登场,多年辍演的传统剧目,重新上演。很多老艺人还把自己珍藏多年的传统剧目提纲捐献出来,有的老艺人毫无保留地口述他所知道的传统剧目,让人记录下来留传后世。这是非常及时的抢救工程。正如《通知》所说,有些剧目、曲目,现在只有个别老艺人还能记忆或表演,他们年事已高,一旦故去,这些遗产就有失传的危险,必须立即抢记下来。这一时期被挖掘和抢救的传统剧目不下千种,仅扬州一地就收集、记录了老艺人献出的和口述的剧目达七百多种。当然,这里面精华与糟粕并存,但其中确实有许多剧目,经过整理,去芜取精,可成为优秀剧目。从《十二寡妇征西》到《百岁挂帅》,就足以说明挖掘抢救戏曲遗产的重要性。

在这十三年中,扬剧不仅将古装戏表演艺术推陈出新,对现代戏表演艺术也进行了大胆地探索。扬剧从生活中汲取素材,借鉴兄弟剧种表演手法,创造了新的表演程式,如现代戏《夺印》《婆与媳》《两面红旗》《东风解冻》《红色家谱》《黄浦江激流》《长江游击队》等等,不仅充满生活气息,而且具有扬剧表演的独特风格。

总之,从新中国成立初期到 60 年代初,是扬剧历史上充满希望的辉煌时期,它不仅使一个濒临绝境的剧种,成为生机勃勃、积极进取的江苏重要剧种,而且在上演剧目、表演艺术、曲调唱腔、舞台美术、人员素质、人才培养,以及剧团的组织形态、业务水准和规章制度的建设诸方面,都取得了前所未有的成绩。遗憾的是由于种种原因,它并不能按照自身发展要求,向成功的路上迈进,不久就遭受挫折,惨遭灭顶之灾。

1962 年 12 月,文化部发出《关于贯彻执行改进和加强剧目工作的报告的通知》,指出剧目工作存在的问题,并批判"有鬼无害论"。1963 年 3 月又发出"关于停演鬼戏"的指示。1964 年在上海举行的京剧现代观摩演出大会,本来是为了提倡多编多演现代戏,促进戏曲改革,但由于极左思潮的干扰,把所有古装戏统统说成是宣扬封建主义的毒草,要求把帝王将相、才子佳人全

部赶下舞台,致使全国各剧种和剧团立即处于极端困难的境地。扬剧也难逃此劫。虽然为了维持剧团生存,努力编创了不少现代戏,以应付演出需要,有的也有一定质量,但大多数是为了赶任务、赶上演,难免粗制滥造,因而不受群众欢迎,上座率大大下降,剧场收入大大减少。由于绝大多数扬剧团属于自负盈亏的民间职业剧团,收入减少直接影响演职员的生活,除极少数国营剧团和国家补贴较多的剧团外,大部分剧团不得不采取降低工资的办法来维持现状,以致人心不稳,生活不安,对前途丧失信心,当然也就谈不上提高艺术质量了。由于质量不高,观众日益减少,观众少了收入就少,艺术质量更难提高,造成恶性循环。

1966年"文化大革命"开始,扬剧与其他剧种一样,遭受灭顶之灾。"文革"初期,各扬剧团的古装戏服,全部被当成毒品付之一炬。凡新中国成立以来上演的传统剧目,包括新编的历史剧、现代戏,统统被打成"毒草"受到批判,无戏可演也无法演出。"文革"期间,扬剧团大多被解散,有的虽被保留下来,也改为京剧团和文工团,只演"样板戏"。上海新中国成立初期八个扬剧团改编后的艺宣、华联、友谊等扬剧团,全部被撤销。人员被安排到工商企业,至今未能恢复,以致扬剧的复兴基地、第二故乡上海至今没有一个扬剧团。安徽省的天长、来安、滁县等扬剧团全部被解散。镇江扬剧团被撤销后,全部演职员被赶下农村,从事农业劳动。具有悠久历史的以苏北扬剧团为基础建立的扬州市人民扬剧团,与扬州地区扬剧团合并,大部分演职员下放工厂。泰州市扬剧团解散后,人员全部下放肉联厂,至今未能恢复。泰县扬剧团改为京剧团,江都、邗江、高邮扬剧团改为文工团。二省一市十七个扬剧团,真正打着扬剧旗号的只剩下两个,一是江苏省扬剧团,一是扬州地区扬剧团。

"文革"十年是扬剧历史上最悲惨的十年,给扬剧艺术发展史留下了一片令人怅惘的空白。往事不堪回首,还是留下空白为好。

"文革"结束之后,扬剧和其他兄弟剧种一样,重新焕发青春。扬剧界人士重整旗鼓,奋发图强,经过几年的艰苦奋斗,出现了新的转机,也面临新的挑战。回顾改革开放三十年,扬剧经历了复苏、迷惘、求索的艰难过程。在复

苏期,首先是恢复了部分扬剧艺术表演团体。在"文革"中被撤销的扬剧团,除上海三个团、泰州一个团,以及扬州市人民扬剧团因与扬州地区扬剧团合并未恢复外,其他如镇江、江都、邗江、泰县、高邮、仪征和安徽的天长、来安、滁县等市县,都相继恢复了扬剧活动。"十年动乱"中被赶下舞台下放到工厂农村的名艺人,和大部分中青年演员陆续归队。

被禁锢十年的扬剧传统剧目,在政府的资助下,重新购置古装戏服装,恢复演出,使观众又能欣赏到他们喜闻乐见的传统戏剧。扬剧出现了复兴的景象:

1982 年开办扬州地区艺术训练班,招收学生,学习扬剧表演和器乐伴奏;

1984 年在原艺训班基础上成立扬州市戏剧学校,再次招生;

1984 年 10 月,在扬剧艺术家高秀英、华素琴、任桂香和学者的倡议下,在省文化厅、省剧协和扬州市政府的支持下,建立了江苏省扬剧艺术研究会;

1984 年冬,江苏省扬剧艺术研究会与扬州市文化局、江苏省人民广播电台联合举办江苏省扬剧中青年广播演唱大奖赛;

1987 年春,江苏省扬剧艺术研究会协助江苏省电视台、扬州市文化局举办江苏省扬剧演唱电视大奖赛;

1988 年夏,在扬州市文化局倡议和主持下,江苏扬剧艺术研究会参与举办了首届扬剧艺术节。此后又举办了两届扬剧节……

新时期扬剧艺术事业的恢复和发展,取得了一定成绩。但是在取得成就的同时,不能不看到,自改革开放以来,经济形势发展迅猛,人民生活水平日益提高,人们审美要求不断变化,扬剧已变得越来越跟不上时代的步伐。在恢复剧团建制,开放传统剧目,举办各种大赛、汇演、艺术节时曾经出现的短暂繁荣之后,扬剧又逐步走向低谷。电视、录相和电脑走进千家万户,人们坐在家里随时可以收看到丰富多采的文艺节目,扬剧演出已很难满足他们的要求。排演新戏成本高,上座低,入不敷出,以致许多剧团出现每演必亏、不演不亏的现象。一些市、县文化部门为减轻经济负担,只好让剧团停止演出,把艺人养起来等待退休,剧团建制保留,听其自生自灭。但是扬剧也并非完全没有

市场,一些城市老年居民和农村群众,仍想看到扬剧演出,一时间许多小戏班子应运而生。

扬州毕竟是扬剧的发源地。尽管戏曲发展陷入低谷,扬州市扬剧团仍然排演了一台又一台新戏,并安排了固定演出场所。大型历史剧《史可法》参加第三届扬剧节和江苏省艺术节,获得优秀剧目奖。表现现代城市生活的《真假二十四小时》和《县长与老板》,被省文化厅列入精品工程。电视连续剧《十把穿金扇》因与中央电视台合作,得以排演拍摄。青年演员李政成荣获梅花奖,是扬州市扬剧团获此殊荣的第一人。

与此同时,一些扬剧界的知名人士,出于对扬剧事业的忠诚,纷纷挺身而出。他们有的与音像部门合作,录制扬剧经典剧目唱段的磁带和录相,以满足城乡对扬剧的需求,扩大扬剧的影响,著名演员李开敏为此获得"金唱片奖"。有的自筹资金,自行组合,成立新型民间艺术团体,排演剧目,下乡演出,受到广泛欢迎,著名演员汪琴、刘葆元夫妇组建的汪琴艺术团即其中的佼佼者。他们不仅坚持演出高质量的传统节目,还克服一切困难创作演出一批以扬州市英雄模范人物为原型的现代戏,歌唱主旋律,为精神文明建设作贡献,为扬剧吹来一股清风。还有一些有良知的企业家,热爱故乡,热爱扬剧,在扬剧出现危机的时候,热情地伸出援助之手,帮助扬剧走出困境。其中支持最大、时间最长的是扬州新兴金属材料有限公司董事长严家铭先生。严先生主动支持扬剧事业,十年如一日,不仅多次出资支持扬剧各项艺术活动,还积极与市总工会、扬州晚报、扬剧团携手合作,举办"周周看扬剧"的活动,使热爱扬剧的观众能以低廉的票价,欣赏到精美的扬剧。

回眸新中国成立六十年,扬剧有四次在全国产生广泛影响的高峰——

第一次是上世纪50年代末,大型古装戏《百岁挂帅》进京演出,以其磅礴的气势和昂扬的精神,轰动京华。《百岁挂帅》是根据老艺人周荣根提供的幕表戏提纲,由吴白匋、银州、江风、仲飞创作,原名《十二寡妇征西》,1958年由江苏省扬剧团首演。同年,江苏省扬剧团带着《百岁挂帅》《恩仇记》《劈山救母》及现代戏《防汛英雄》等到上海演出,并掀起扬剧热。1959年,江苏省扬

剧团带着《百岁挂帅》等剧进京演出,再次引起轰动。周恩来总理等国家领导人及在京的戏曲界名家梅兰芳、萧长华、曲六艺等都观看了演出。江苏省扬剧团从北京回来,便到上海海燕电影制片厂摄影棚拍摄扬剧电影《百岁挂帅》,电影剧本由吴白匋、银州执笔改编,电影导演徐苏灵。此后,京剧根据扬剧《百岁挂帅》改编创作了京剧《杨门女将》。

第二次是上世纪 60 年代上半叶,大型现代戏《夺印》为全国许多剧种纷纷移植,以致有"南京到北京,夺印霓虹灯"(指扬剧《夺印》和话剧《霓虹灯下的哨兵》)之谚。《夺印》系根据通讯《老贺到了小耿家》,由李亚如、王鸿、汪复昌、谈暄编剧。全国有三百多个剧团移植改编,八一电影制片厂拍摄为故事片在全国放映。该剧因以阶级斗争为主题,受到理论界严厉批评和质疑。后来作者之一的王鸿先生在《闲话〈夺印〉》一文中说:"这里需要提及的是,《夺印》是一出反映阶级斗争的戏,夺印就是争夺印把子,争夺领导权,这场斗争自然十分严峻。有人以为《夺印》是为了配合党的八届十中全会提出'以阶级斗争为纲'而编创出来的,显然是个误会。"理由是《夺印》首演于 1962 年 9 月 19 日,而中共八届十中全会公报发表是 9 月 28 日。《夺印》无疑有着过于鲜明的政治烙印,但它在扬剧史上的影响是空前的。

第三次是上世纪 90 年代初,大型现代戏《皮九辣子》上演,由于剧情触动了敏感的社会现实问题,成为新时期戏剧创作的代表作之一。《皮九辣子》又名《上访专业户》,由刘鹏春编剧。该剧 1988 年由扬州市扬剧团首演。同年 9 月,参加江苏省首届扬剧节,获多项奖励。1988 年底,参加江苏省新剧目调演,获优秀演出奖、优秀剧本奖、导演奖、舞美奖、音乐奖。姜俊峰、汪琴获优秀表演奖,李开敏、刘葆元、周云鹏获表演奖。1991 年,第五届全国剧本评奖获优秀剧本奖。1989 年进京参加第三届中国艺术节演出。《皮九辣子》塑造了一个被扭曲的农民重新回归的历程,以小人物反映大主题,受到理论界好评。《皮九辣子》充分发挥扬剧特长,以丑角为主,嬉笑怒骂,针砭时弊,在现代剧坛上十分引人瞩目。

第四次是 21 世纪初,大型史诗扬剧《史可法》进京公演,扬剧青年演员

李正成因此荣获梅花奖。《史可法》为纪念史可法诞辰四百周年而创作,由刘鹏春编剧,扬州市扬剧团于 2002 年 9 月公演。该剧着力塑造民族英雄史可法的民族精神和浩然正气,全剧在音乐设计、舞美造型、演员表演上都作了大胆创新。在 2002 年江苏省扬剧节上获得优秀剧目奖、优秀编剧奖、优秀音乐设计奖、优秀舞美设计奖等多项大奖,把扬剧表演艺术推向新的高峰。扬州市扬剧团一大批具有一定艺术水准的年轻演员,成功完成了剧中角色的塑造。该剧获江苏省"五个一工程奖"。2003 年 12 月,扬州市扬剧团进京,在长安大戏院成功演出大型史诗扬剧《史可法》,在扬剧史上具有里程碑意义。

此后,扬剧现代戏《真假二十四小时》《县长与老板》等新剧目的登台,显示了当代扬剧的精锐势头。2003 年,扬剧青年演员李政成以折子戏专场和《史可法》历史剧一举夺得第二十一届中国戏剧梅花奖。2005 年,扬剧被列为全国非物质文化遗产名录。对于扬剧来说,一个新时代到来了。

扬剧《雷锋》戏单　　　　　　　　扬剧《县长与老板》戏单

第三章 市井的书场

扬州是中国曲艺艺术的重镇。它的特点是历史长，种类多，影响大。

历史长，是因为扬州西汉墓中出土过说唱俑。种类多，是因为说表性、歌唱性、半说半唱性的曲种在扬州都有。影响大，是因为扬州的曲家与曲种在全国享有公认的崇高地位。

扬州评话、扬州弹词、扬州清曲现在都已被列入国家级非物质文化遗产名录，扬州道情的经典之作《板桥道情》的旋律也重新被人记起。

三寸不烂舌　一腔醒世言

　　扬州评话是一个古老的曲种。但在封建社会里,民间说书艺人的社会地位低下,他们开讲的书词被士大夫们目为俚俗之言,因而有关他们的记载,留下的极少。直到明代末年出现了杰出的说书家柳敬亭,才有关于他的传略、轶事和诗词等见诸文字,并一直流传至今。

　　柳敬亭是当时扬州属下泰州人,曾经投身于南明爱国将领左良玉麾下,在政治、军事方面起过一些作用,因而引起了当时进步文人的注意。有关柳敬亭的种种记载,说明了明代扬州说书已经发展到一个成熟的阶段。柳敬亭正是在前辈艺人取得的成就的基础上,攀登上新的艺术高峰,为后来扬州说书的发展开辟了广阔的道路。

　　柳敬亭说书,起初并无师承,是因官府所迫,出亡以后,为了谋生才从艺的。吴伟业在《柳敬亭传》中说他"困甚,挟稗官一册,非所习也。耳剽久,妄以其意抵掌盱眙市,则已倾其市人"。"耳剽久"的意思是长久地听说书,因而虽"非所习",也能掌握一般说书技巧,以致偶尔一试,就"倾其市人"。这证明当时扬泰一带,说书已很盛行,否则柳敬亭没有"耳剽久"的条件。但是他并没有满足于对说书艺术的一知半解,而是努力去探索说书艺术的真谛。为此,他奔走于大江南北,寻访名师指点。在云间(松江)得到了杰出的业余说书家莫后光的指导和严格训练,"养气定词,审音辨物,以为揣摩"。经过一番苦心钻研,心领神会,加上艰苦的艺术实践,终于成为一代出类拔萃的表演艺术家。所以他晚年回扬州,海报一贴,说"柳麻子又来说书","其故老凤昔脍炙柳麻子名,后生恨不一见,及是,倾城届期而至"。这表明,柳敬亭的说书艺术,在扬州已经是家喻户晓,人人喜爱,在人民群众之中留下了深刻的印象。由此,不能不给当地的说书艺人以启示和教育,以致相互竞争,于是就有了张樵、陈思等人与柳敬亭"各名其家"。可惜史书对张、陈的记载失之过简,他们

的事迹已无从查考。

柳敬亭对扬州说书的影响，不仅在表演和书词上，还在他在扬州直接收徒传艺上。明遗老余怀晚年侨居南京宜睡轩，他在《板桥杂记》中说柳敬亭"间过余侨寓宜睡轩中，犹说《秦叔宝见姑娘》也"。柳敬亭说过很多书词，《隋唐》是他经常说的一部，其中《秦叔宝见姑娘》更是他的得意之书。在他死后二十年，他的扬州弟子居辅臣，还在南通、如皋一带说秦叔宝故事。那时已是康熙中期。在这时期，扬州也是"书词到处说《隋唐》，英雄好汉各一方"，名家辈出，流派纷呈。李斗于乾隆末年成书的《扬州画舫录》记载当时的盛况是：

> 郡中称绝技者，吴天绪《三国志》，徐广如《东汉》，王德山《水浒记》，高晋公《五美图》，浦天玉《清风闸》，房山年《玉蜻蜓》，曹天衡《善恶图》，顾进章《靖难故事》，邹必显《飞跎传》，谎陈四《扬州话》，皆独步一时。近今如王景山、陶景章、王朝干、张破头、谢寿子、陈达三、薛家洪、谌耀庭、倪兆芳、陈天恭，亦可追武前人。

值得注意的是李斗提到的十部书中，《清风闸》《飞跎传》和《扬州话》是当时扬州艺人独创的新书。这标志着这一时期的扬州评话在艺人的队伍、书目的创作和表演的艺术等方面，都出现了一个新的高峰。近人胡士莹先生在《话本小说概论》中概述当时的情况称：

> 继承宋元讲史的评话，在清代特别发达，最初中心是在扬州，其后全国不少地方均有以方言敷说的评话，而扬州仍是主要的中心。

这种说法是符合实际情况的。扬州成为清代方言评话发展的中心有它的历史原因。因为扬州为淮河和长江之间的枢纽，是当时工商业繁荣的大城市，不仅居住着大量的盐商巨贾，而且有许多知名的文人聚集在这里。同时，扬州又是全国戏曲的中心。其时昆曲、京腔、秦腔、弋阳腔、梆子腔、二簧调等各个

地方剧种,以及各种曲艺都云集扬州。清政府为了统治的需要,曾委派大臣于扬州设局修改全国戏曲,黄文旸为此编写成著名的《曲海总目》。由于经济上的繁荣,评话拥有日益众多的听众,又有品种繁多的剧种、曲种可资借鉴,使得这一时期的扬州评话在内容和艺术上都得到了巨大的充实和提高。有的评话艺人在说表方面直接向当时勃兴的"花部"(即地方戏曲)学习。还有些戏曲演员转业改行说书,如唱大面的范松年、演花旦的谢寿子和演小丑的张破头,因为他们善于把戏曲表演技巧融化在说书艺术中,都成为当时别具一格的名家。由于评话在当时扬州产生了这样大的社会影响,还吸引了一些失意文人参加到说书的行列中来,这对说书话本在文学方面的提高起了很大作用。在清代著名学者阮元、焦循和李斗的著作中,都提到的江都诸生叶霜林,就是其中杰出的一员。他"善柳敬亭之技","其所说以《宗留守交印》为最工",常凝神说靖康南渡之事,声泪俱下,使座客欷歔感泣。

清代中叶的扬州评话艺人,为了胜过书坛上的对手,争取听众,不仅要对传统书目不断充实提高,还致力于创作新书。艺人浦琳就是因为不满于"各说部皆人熟闻",乃根据自己的生活体验,"揣摩一时亡命小家妇女口吻气息",创作了新评话《清风闸》,塑造了以皮五辣子为代表的社会底层人物,通过皮五的遭遇对上层社会进行辛辣的讽刺和嘲弄。另一个艺人邹必显创作的新评话《飞跎传》,书中主角石信(失信的谐音)号称飞跎大将军,是个买空卖空投机钻营的无赖之徒,但由于某种偶然的际遇,竟成为富贵显赫的大人物。书中提到的帝王将相等上层人物,也都是些荒唐无耻之辈。这两部出自说书艺人之手,能在某种程度上曲折地反映受压迫者的心声,敢于大胆嘲弄挖苦当时统治阶级的评话,曾在听众中产生过巨大的影响。乾隆时人董伟业在《扬州竹枝词》中曾盛赞《飞跎传》讽刺世态的深刻性:"空心筋斗会腾挪,吃饭穿衣此辈多。倒树寻根邹必显,当场何苦说《飞跎》!"这两部具有扬州地方特色的书词,直到清末惺庵居士的《望江南百调》中,还说到了它们的演出盛况:"扬州好,书场破愁魔。说到飞跎回味美,听来皮痌发科多。四座笑呵呵!"可惜到民国期间,《飞跎传》渐渐失传了。而在同治间遭到查禁的《清风闸》经

过历代艺人加工,直到今天还在讲说。

　　乾隆、嘉庆以后的扬州,由于漕运、盐法的变革,地方经济一落千丈,扬州评话艺人单靠城里献艺已无法谋生,纷纷转入农村,到苏北、皖北的四乡八镇献艺糊口。艺人一方面在生活上受到了很大的威胁,另一方面为了生存不得不努力适应新的听客(农民和集镇居民)的口味,在书词内容和说表艺术上作出创造性的改进。因为说书地域扩大,听众增多,艺人的队伍也日益扩大。从嘉庆到同治、光绪期间,说书艺人达到二三百人。单是同说《三国》和《水浒》的艺人,就将近百人之多,出现了冠以"八大红伞""八骏马"等雅号的许多说书名家。其中最著名的有龚午亭的《清风闸》,金国灿的《平妖传》,邓光斗和宋承章的《水浒》,李国辉与蓝玉春的《三国》,邓明阳的《八窍珠》,王坤山的《绿牡丹》,以及李国辉的杰出弟子、后形成康派《三国》的康国华先生。这些评话名家虽没有编创新书,但他们无一不曾对前辈艺人的传统书词进行过创造性的改进,形成各自的独特艺术风格而蜚声书坛。《清风闸》是浦天玉创作的,到了龚午亭手里,便能"别出己意而演之"。他在扬州三十年,每年都要演几遍《清风闸》,结合自己的生活体验,不断改进,不断提高,能够把老书说新,死书说活。朱黄在《龚午亭传》中,说他"神明变化,先后不蹈袭一语,故闻者终身倾倒而不厌"。当然,说他"不蹈袭一语"显然有些过甚其词,但他能常演常新,使听众百听不厌,这是必定的。当时不仅扬州本地人爱听,外地人来扬州者亦非听龚午亭评话不可。据《龚午亭传》记载,有人"道过扬州者归曰乡人必曰:'闻龚午亭《清风闸》否?'或无以应,则诽笑之,以为怪事。是以过扬州者,以得闻为幸,恒夸于众,以鸣得意"。可见龚午亭说书艺术之魅力。这种敢于突破旧程式、善于创造新风格的创造精神,对于后来扬州评话艺术流派的形成有很大的影响。

　　这一时期,由于书坛上的相互竞争,出现了人才辈出、流派纷呈的兴盛景象。各家不仅在书词内容上标新立异,而且同一部书,如《三国》《水浒》《绿牡丹》等,也以不同的故事细节、不同的表演手法形成各具一格的艺术流派和师承关系。如《水浒》这部书,邓光斗与宋承章就各树一帜,各有千秋。邓光

斗以"跳打《水浒》"出名，他说《武松》每一路拳法，每一个身段，都有交待，不但外行人如见武松其人，内行人也惊叹其拳法之精。而宋承章的《水浒》则以"口风泼辣"见长，另有一套完整的表演程式。李国辉与蓝玉春都说《三国》，一个文说，一个武说；一个文雅隽秀、干净利落，一个如净瓶倒水、一气呵成，各有所长。这些艺术流派的师承关系和各自不同的艺术风格，至今未曾间断。

王少堂先生说书

当代著名评话艺术家王少堂先生，不仅善于集各家之长，还善于向现实生活学习，不断丰富，不断改进，从而自成一家。他在师承关系上，既接受了邓派"跳打《水浒》"的艺术专长，又继承宋派《水浒》"口风泼辣"的独特风格，同时还虚心向前辈艺人康国华和同辈艺人刘春山、朱德春学习，从他们演说的《三国》《西汉》和《八窍珠》中汲取营养。经过六十年的艰苦努力，取长补短，兼收并蓄，内容上不断充实，艺术上经常砥砺，使《武松》《宋江》等四个十回不仅成为将近四百万字、具有独特风貌的巨著，而且在说表艺术上也积累了极其丰富的经验。

从晚清到民国，与王少堂同辈的优秀说书名家，还有说《三国》的康又华、吴少良、费骏良、徐伯良，说《西汉》的刘春山，说《八窍珠》的朱德春，说《西游记》的戴善章，说《清风闸》的仲松岩，说《绿牡丹》的郎照星等先生。他们各有特色，各有擅长，对书词的内容和表演艺术，都有不少创造和提高。

上世纪40年代，由于经济衰退，百业凋零，扬州评话艺术一度濒临绝境。名艺人仲松岩衣食无着，病死街头；杨啸臣贫病交加，双眼失明；一些艺人被迫改行，另谋生计。50年代，天翻地覆，革故鼎新，评话艺人破天荒地建立了

说书专业团体——曲艺团，招收学员，传艺授业，使这一古老曲种后继有人。后来，尽管遭受了"十年浩劫"的严重摧残，现在又面临转型时期的多元化文化挑战，扬州评话依然充满了希望。

扬州评话是以扬州方言创作和讲演的一种语言艺术。它的主要特点是通过口头说表来叙述故事、塑造人物、描绘景物、抒发感情，但是它也不能缺少其他辅助动作，即手势、身段、步法、眼神和情绪，与口头说表紧密配合。对此，评话家王少堂有深刻的体会。他说："说书最主要的是五个字，少不了手、口、身、步、神。两只眼睛谓之神，用眼睛的地方最多。口、手、眼这三项都是毗连在一起的。你嘴说到一句话，一桩事，手上总有一个姿势，手口相连。还要用眼神辅助，手到那里，眼神就到那里。例如嘴中说到天空一轮明月，眼光就要抬起来，手也要随着指向天空，听客也就如同看见天空一轮明月一样。你如果嘴里说着明月，眼睛望着底下，手也不动，听客听见你嘴里说出明月，眼睛望底下看，难不成月亮到了底下？"（王少堂《我的学艺经过和表演经验》）这些朴素的话，精辟地说明了语言和动作之间的关系。历代说书名家都曾在书词和说表上狠下功夫。而书词和说表又是相辅相成的，书词为说表提供基础，说表又不断丰富书词。好的艺人往往不仅是杰出的表演者，而且是高明的编书人。数百多年来积累的话本，是经过无数艺人在书坛实践中不断加工丰富起来的。书词的来源不外三个方面：一是从民间流传的故事中选材加以改编；二是根据现成的小说、戏剧等作品移植；三是吸取现实生活题材进行创作。且不谈书词的创作或半创作，即使是从其他形式改编，实际上也有个重新创作的过程。例如王少堂说的《武松》，与《水浒》原书对比，原书从第二十三回景阳岗武松打虎至第三十回武松在二龙山落草，这一部分所谓"虎起龙收"属于描写武松的传记，不过八万字左右；经过评话艺人们的加工改造，就成为一部一百一十万字的巨著，比原小说扩大了十多倍，个别细节甚至扩大了近百倍。原书写武松从东京回家，"那西门庆正和这婆娘在楼上取乐，听得武松叫一声，惊得屁滚尿流，一直奔后门，从王婆家走了"，只有三十八个字。而在扬州评话里，这一情节的描写竟有四千字左右。

扬州说书的艺术表现手法,可以简单概括成四个字,即"细""严""深""实"。

"细"是细致。无论描绘当时当地情景,揭露事件矛盾冲突,还是刻画书中各色人物形象和内心世界,总是细致入微,使人如见其人,如闻其声,如临其境。有才能的名家说书,能使听众全部注意力为书中人物的命运所吸引,忘记置身于书场之中,"闻者不知为数百十年前事,而喜怒哀乐随之转移于不觉"。同时做到细而不腻,该繁则繁,该简则简,能粗能细,能收能放。

"严"是严谨。尽管书中头绪纷繁,甚至还有另生枝节的所谓"书外书",但是每部书都有"书胆"。"书外书"再多,"书胆"不丢。所谓"书胆"就是主题或者中心事件。整个书词包括"书外书",都要围绕这一个中心事件,不能丢头掉尾。名家们总是善于斩头绪,立主脑,密针线。如把《水浒》中写武松的几回书抽出来构成《武十回》,把写宋江的几回书抽出来构成《宋十回》;把《三国》分成前、中、后三部,每一部又围绕一个中心,其中《中三国》主要写三把火——《火烧博望坡》《火烧新野》《火烧赤壁》。一部书又分成若干回目,一个回目一般演一场,每一场总要留下个"关子":"欲知后事如何,且听下回分解。"环环扣紧,使听众欲罢不能。

"深"是深刻。扬州评话不仅刻画人物性格深刻,揭示内心活动深刻,还夹叙夹议。之所以称为"评话",这个"评"字,就是在叙述故事的过程中从说书人或通过书中人之口来"评忠奸、辨善恶",抒发自己的看法。前面提到的浦琳、邹必显就是以《清风闸》《飞跎传》对当时上层社会进行辛辣讽刺的。民国时期的戴善章自创《西游记》,也对官场的怪现象进行过大胆的嘲弄。

"实"是实在。成熟的说书家最反对说"空书",讲究句句有交代,事事有着落,言之有据,说之成理,绝不含含糊糊,拖汤滴水,似是而非。对每个细节都要有翔实的叙述,这是说书艺人长期以来在听众中磨炼出来的本领。过去有些老听众对书情、书理很讲究,听到哪个地方说得空洞含糊,就晓得你这位说书先生肚子里没货,甚至当场嘲笑责问。因此,艺人在说书时力求把每个细节说清楚。王少堂为了说好《武松》,曾经花钱跟瞎子学过算命,买通差役混

进衙门看过开堂,因此他在说到这些细节时才栩栩如生,出神入化。

历代著名说书艺人在编创书词和表演艺术上大都是抓住"细""严""深""实"四个字,才取得成就的。他们代代相传,一脉相承,为后人留下了珍贵的艺术遗产。

王沄在《漫游纪略》中描绘柳敬亭说书的神态是"音节顿挫,或咤叱作战斗声,或喁喁效儿女歌泣态"。黄宗羲在《柳敬亭传》中盛赞柳敬亭"每发一声,使人闻之,或如刀剑铁骑,飒然浮空;或如风号雨泣,鸟悲兽骇"。张岱在《陶庵梦忆》中描写柳敬亭说《景阳冈武松打虎》更是有声有色,淋漓尽致:"余听其说《景阳冈武松打虎》,白文与本传大异。其描写刻画,微入毫发,然又找截干净,并不唠叨。勃夬声如巨钟,说至筋节处,叱咤叫喊,汹汹崩屋。武松到店沽酒,店内无人,蓦地一吼,店中空缸空甓皆瓮瓮有声。"

距柳敬亭数十年后的浦琳,不仅善创新书,而且工于说表。李斗在《扬州画舫录》中说他"揣摩一时亡命小家妇女口吻气息,闻者欢咍嗢噱,进而毛发尽悚,遂成绝技"。金兆燕在《㮚子传》中描绘浦琳说书时能"润饰其词,摹写其状",使"听之者靡不动魄惊心,至有歔欷泣下者"。

和浦琳同时的不第秀才叶霜林,对说表艺术很有造诣。他在《宗留守交印》这一段书中,生动描绘了宋爱国将领宗泽因宋王昏庸,奸党擅权,报国无门,忧郁成疾,终于饮恨而死,临死前交出留守印,勉励将士,誓死杀敌,还我山河这一悲壮的情景。徐珂在《清稗类钞》中有这样一节生动的记载,叙述叶霜林说这段书时:"抚膺悲愤,张目呜咽。一时幕僚将士之听命者,及诸子之侍疾者,疏乞渡河之口授者,呼吸生死,百端垄集。如风雨之杂沓而不可止也,如繁音急管之惨促而不可名也,如鱼龙呼啸、松柏哀吟之震荡凄绝而无以为情也。"能将这样一位爱国良将于"呼吸生死"的紧迫关头,井然有序地交待部属救国大计的壮烈场面叙述得如此形象鲜明,声情并茂,的确是很难得的。

乾隆时说《三国》的名家吴天绪,在表演时很注意与听众的交流、共鸣。《扬州画舫录》记载,他"效张翼德据水断桥,先作欲叱咤之状,众倾耳听之,则惟张口努目,以手作势,不出一声,而满室中如雷霆喧于耳矣。谓其人曰:

'桓侯之声,讵吾辈所能效,状其意,使声不出于吾口,而出于各人之心,斯可肖也'"。

当代杰出的说书家王少堂先生更是博采众长,对于说表艺术有独到之处。有人评论他说书的特点是说表细腻坚实,用字准确,抑扬顿挫,节奏鲜明,字字落实有力。说表时语调铿锵,仿佛在朗诵,细致中见刚火;对白时有如人物对面谈心,亲切而又自然。他还重视演功,每一抬手、一扬眉都严格控制,不火不温,而且准确有力,叫人"看得见",形似逼真。特别是短打书,全仗嘴说手演,一拳、一腿、一家数、一招子都交代得清清楚楚,丝毫不乱,具有完整的规格程式。作家老舍曾称赞王少堂说书如同有锣鼓点子一般,富有节奏感。同样,康派《三国》也十分注意描写人物。其最大特色,是在说表上强调动作性,在表演方面讲究神似,对书中每一个人物的音容笑貌、举止动静,都有精心的描绘。康重华先生在《草船借箭》这段书中,对于足智多谋的诸葛亮和忠厚老实的鲁子敬这两个人物的性格描写恰到好处。当鲁子敬随诸葛亮在舟中饮酒,而四十条草船已开进曹营水师附近时,一个谈笑风生、一个惊慌失措的情景栩栩如生。以专说《清风闸》著称的余又春先生,他的说表又是一种风格。他的说书如同乡亲叙旧,娓娓面谈,没有大起大落,奇峰崛起,但层次分明,语言亲切。在《皮五辣子打肉》这段书中,他巧妙地描写皮五和张三这两个不同类型的市井无赖之间的一场冲突。张三虽是肉店老板,但他是全城出名的无赖,皮五想碰张三,又怕碰不过他;张三虽不信皮五敢来讹他的肉,可又担心皮五真来捣蛋。余又春对于他们的内心活动,刻画入微。

扬州评话来自民间,许多故事本来就流传在群众之中,好多书词是从民间故事中丰满起来的,又在为群众服务的过程中受到听众的检验。一部书开了头,如能抓住听众,爱听的越来越多,就站住了脚。如果听众不感兴趣,越听越稀,就有"飘档"(即说不下去)的危险。因此艺人们十分注意听众的反应,有的还专程拜访老书客,向他们请教。同行碰在一起,也常常共同"谈道"(即艺术探讨),力求在内容上不出漏洞,艺术上吸引听众。一般来说,留下来的书目都是经过筛选的,有的书经不住群众和时间的考验,就被自然淘汰下去。

扬州评话历代积累下来的传统书词十分丰富,可惜历史上从未有过完整的记录,更不会大量刻版流传。有的虽出过一些小册子,如《清风闸》《飞跎传》,但早已削皮去肉,只剩下几根骨头。大部分传统书词,之所以能传至今日,主要靠艺人的记忆力和一些家传的提纲式的手抄本。以这种方法代代相传,有利有弊。好处是由于口传心记,不受书本程式的局限,艺人可以充分发挥,不断丰富充实,《三国》《水浒》的书词的发展就是一例。但也有不利的一面,因为有的受继承者的文化水平、接受能力及天赋条件的局限,本来一部很好的书词,到了他手里打了七折八扣,甚至逐步湮没,以致失传。

经过调查,至今还有人讲演和留有遗稿的评话书目有:《前三国》《中三国》《后三国》《隋唐》《月唐》《残唐》《岳传》《九莲灯》《林十回》《鲁十回》《武十回》《宋十回》《石十回》《卢十回》《西游记》《英烈传》《彭公案》《施公案》《万年青》《清风闸》《三义图》《八窍珠》《绿牡丹》《三侠五义》《西太后》《三侠剑》《列国》《杨家将》《济公传》《西汉》《粉妆楼》《太平天国》《飞龙传》等。还有的只知道书名,书稿已经失传,或有待进一步发现的有:《说唐》《反唐》《东汉》《封神榜》《荡寇志》《打罗汉》《五美图》《铁冠图》《大红袍》《一文钱》《二度梅》《四君子》《儿女英雄传》等。为永久保留艺人记忆中的评话书目,文化部门从上世纪 50 年代初开始记录、整理、发表扬州评话。

现在,扬州评话已经被列入国家非物质文化遗产名录,传承旧艺,发扬新光,一切正在有序进行。扬州评话必将在今人的呵护之下,拭净埃尘,重现光辉。

弹出抑扬调　唱来悲喜情

　　扬州弹词的伴奏乐器是三弦和琵琶。早在西汉时代，扬州大约已经出现琵琶这种乐器。当时江都国的细君公主，为汉武帝所派遣，和亲于西域乌孙国，以擅长琵琶闻名于史。晋人傅玄《琵琶赋·序》云："闻之故老云：汉遣乌孙公主，念其行道思慕，使知音者裁琴、筝、筑、箜篌之属，作马上之乐。观其器，盘圆柄直，阴阳序也；四弦，四时也。以方语目之，故曰'琵琶'，取易传于外国也。"唐人段安节《乐府杂录》也说："琵琶，始自乌孙公主造。"宋人苏轼《宋叔达家听琵琶》亦云："何异乌孙送公主，碧天无际雁行高。"那么，说西汉时扬州已有琵琶，不是没有依据的。在扬州五代墓中，曾出土曲颈琵琶，为古代扬州琵琶流行史提供了珍贵的实物。琵琶的流行，无疑是弹词艺术产生的先决条件。

　　关于弹词产生的渊源，学术界并无定论。"弹词"之名，始见于嘉靖间田汝成的《西湖游览志余》，但在金代已有近似的用法，如董解元《西厢记诸宫调》，别称《西厢记挦弹词》。

　　明代的弹词主要用琵琶伴奏。而扬州在明代，琵琶技艺已很有名。兰陵笑笑生《金瓶梅》第二十六回写道："苗员外使个眼色，董玉娇知道了，早接过琵琶来，弹了一套《清音》，也是扬州有名的清弹。"所谓"清弹"，应该是指琵琶独奏。既说"扬州有名的清弹"，则当时扬州的琵琶演奏形式非止一种，应该既有单纯的琵琶独奏，也有配合说唱的琵琶伴奏。而琵琶，在明代确是弹词伴奏的主要乐器。值得注意的是，明人有《薄命小青词》弹词，是以扬州美女冯小青的故事为题材的弹词作品。据明人薛旦《醉月缘传奇》第九折《弹词》描写，有个弹词女先生会唱《薄命小青词》，其中有"有个天生女绝色，生长扬州叫小青"之句。可见，明末不但有戏曲演扬州冯小青故事，也有弹词唱扬州冯小青故事。张潮《虞初新志·小青传》写到冯小青病中曾"呼琵琶妇唱盲词

以遣"。那么,讲述冯小青生平故事的弹词,会不会也曾在扬州演唱呢?

扬州说书艺术有悠久的历史。城郊曾经出土汉代说唱俑,表明两千年前的扬州已有说书艺术存在。关于弹唱,清初阮葵生《茶余客话》卷二十一有云:

> 盲女琵琶,元时已有之,至今江淮尤甚。

而扬州,正是江淮之间的文化名城、商业重镇。明末清初时,扬州作为盐运和漕运的枢纽,人口剧增,市民庞大。人们对文化娱乐的需求日益迫切,各种说唱艺术之间竞相演出,互相影响,彼此借鉴,这都促进了扬州弹词的形成与发展。明末清初大说书家柳敬亭的艺术成就,标志着扬州说书艺术达到了极高的境界。而根据历史记载,柳敬亭不但善于说评话,同时也擅长唱弹词。柳敬亭唱的弹词,自然是扬州弹词。

顾洛绘《冯小青像》

扬州弹词流行于扬州、镇江、南京、上海及苏北等地区。其历史名称,除了"弦词",还有"小书""对白""弹词"诸名。之所以被称作"弦词",是因为它伴奏的乐器是"弦子"。古代的弹词因用琵琶、三弦伴奏,曾称为"弦子词",这很可能就是"弦词"一称的由来。

扬州弦词之名最早见于清乾隆间人李斗所著的《扬州画舫录》。该书卷十一谈到名伶王炳文时写道：

> 炳文小名天麻子，兼工弦词。

此后，"弦词"之名便陆续散见于诸书。

扬州弹词与扬州评话虽是孪生姊妹，但在内容和形式上均有区别。弹词说"奴家"，讲述家庭爱情故事，工于对人物心理的刻画，情节较缓；评话说"刀马"，讲述武侠历史故事，节奏稍快；弹词有说有唱，评话只说不唱。当明末的扬州府出现了大说书家柳敬亭之后，清代扬州城内也出现了一批著名的弹词演员。李斗《扬州画舫录》记载："郡中称绝技者，吴天绪《三国志》、徐广如《东汉》、王德山《水浒记》、高晋公《五美图》、浦天玉《清风闸》、房山年《玉蜻蜓》、曹天衡《善恶图》、顾进章《靖难故事》、邹必显《飞跎传》、谎陈四《扬州话》，皆独步一时。近今如王景山、陶景章、王朝干、张破头、谢寿子、陈达三、薛家洪、谌耀庭、倪兆芳、陈天恭，亦可追武前人。"从书目上看，高晋公《五美图》、房山年《玉蜻蜓》均为弹词无疑。

晚清小说中的扬州弹词史料，一向无人注意。但是，这些说部书中尽管是些片言只语，也不啻为扬州弹词的珍贵史料。从晚清小说的描述可以看出，扬州弹词直到晚清时都被称为"扬州弦词"。

例如檀园主人的小说《雅观楼》，有道光元年（1821）维扬同文堂刻本。其第四回中说："你不曾听过弦词《十美图》么？"又，第九回中说："时丹桂花正放，诸女眷坐桂花厅，听十番唱曲，打嘉兴锣鼓，弦词说《玉蜻蜓》小说等书。"《雅观楼》演述的是扬州市井故事，书中提到的"弦词"，当即扬州弦词。《十美图》和《玉蜻蜓》都是扬州弦词当时流行的书目，前者讲曾氏兄弟帮助海瑞剪除严嵩余党之事，后者讲尼姑智贞与其子元宰悲欢离合之事。

又如通元子的小说《玉蟾记》，最早版本为道光七年（1827）绿玉山房刊本。此书也演述扬州社会故事。第一回中有"清晨采菊新城卖，午后听

书到教场"的诗句,并写道:"要请教听的甚么书,我说连日在教场听得一部新书,叫做《十二缘玉蟾记》,结构玲珑,波澜起伏,真似碧海中蜃气晨楼,浓蒸旭日,又如绛河内鹊毛夜渡,淡抹微云。"《十二缘玉蟾记》简称《十二缘》,很像是弦词。

再如李涵秋的小说《广陵潮》,也是一部反映扬州风情的书,成书于清末民初之际。其书第七回说:"我是最喜欢做诗的,像这种弹词小说,若将他当作诗去做,做出来必然流利。"可见当时扬州文人已经参与弹词的写作。第六十八回又说:"你以后若果然喜看小说,我当初还撰了一篇有头没尾的弹词,你不腻烦,我试念给你听。"这也说明扬州文人曾经创作过弹词。李涵秋是扬州文人,但常在上海活动,可能是受到苏沪弹词的影响,故将"弦词"都写作"弹词"。

在《广陵潮》之后,又有李伯通作长篇说部《丛菊泪》,一名《邗水春秋》,专写扬州风情。其书有民国二十一年(1932)广益书局刊本。第六回中说:"他太太也是个无师之传,闺中藏书除几部弦词、小说背诵得滚瓜烂熟,他便瞧瞧《万年历》《玉匣记》……"在第十四回里,作者又写到一位瞎先生,说他擅长"甚么大曲、小曲、说书、弦词、东岳、神堂的勾当……"

在扬州曲艺中,关于扬州弹词的研究一直极为薄弱。对于扬州弹词的真正论述,实际上只见于《说书史话》和《扬州曲艺史话》两书。《说书史话》以简短的篇幅介绍了扬州弦词的历史、音乐、书目、艺术、演员。《扬州曲艺史话》对扬州弹词的名称、起源、历史、书目、音乐、特色以及张家弹词的传承系统、艺术造诣作了全面而系统的论述。

历史上"弦词"一词的最早出处,见于李斗《扬州画舫录》。但《扬州画舫录》是乾隆六十年(1795)才成书的,在乾隆之前扬州弹词是否存在呢?这方面可资直接利用的材料似乎极少。扬州弹词和它的孪生姊妹扬州评话,都产生于明代后期。但从那时至今的近四百年来,关于它们的记述却不多,而弹词尤少。然而,扬州人有喜好弦歌的深厚传统,这是没有疑义的。南朝鲍照《芜城赋》形容当时的广陵是"廛闉扑地,歌吹沸天",唐代杜牧《题扬州禅智寺》

描写当时的扬州是"谁知竹西路,歌吹是扬州"。清初石成金《俚言》叙述当时扬州的风俗是:

> 扬州妇女既不养蚕,又不织布……更有一种妇人喜欢游山赴会,入寺烧香,甚至倚门谈笑,买东买西,吃烟看牌,吹弹歌唱,无所不为。

在"吹弹歌唱,无所不为"八个字里,可以窥见清初扬州社会风情之一斑。不过,关于弹词的历史记载确实极少。就连备载风物掌故的《扬州画舫录》一书,说到"弦词"的地方也不过寥寥数处。正因为文献极少,也便显得弥足珍贵。《扬州画舫录》关于弦词的记载,都在卷十一中。第一次是:"苏州大喉咙之在扬州者,则有二面邹在科,次之王炳文。炳文,小名天麻子,兼工弦词,善相法,为高相国门客。"这段话是李斗在谈到当时扬州的昆曲清唱时说的。所谓"兼工弦词",是说王炳文首先擅长昆曲,其泼口唱腔(即"大喉咙")之工仅次于苏州邹在科;其次才是擅长于弦词。他在扬州的昆曲舞台上确是颇负盛名,如林苏门《续扬州竹枝词》咏道:"王炳文真无敌手,单刀送子走刘唐。"但他的弦词艺术究竟怎样高明,可惜记载阙如。

《扬州画舫录》另一处说到弦词的是:"人参客王建明瞽后工弦词,成名师。顾翰章次之。紫癞痢弦词,蒋心畬为之作《古乐府》,皆其选也。"李斗往往将"评话""平词""弦词"混在一起来叙述,并且接着就列举了"郡中称绝技者"若干人。显然,在这些"称绝技者"之中,既有评话家,也有弦词家。《扬州画舫录》明确说是工于弦词的,有王建明、顾翰章、紫癞痢三人。

关于王建明,迄今了解不多。李斗既说他"工弦词,成名师",则他的弦词艺术一定不寻常。

关于顾翰章,董伟业《扬州竹枝词》曾提到他:"顾汉章书听不厌,《玉蜻蜓》记说尼姑。"顾汉章应即"顾翰章"。"顾汉章书听不厌",可以想象这位艺术家有多大的魅力!他说的《玉蜻蜓》,至今仍是扬州弹词经常说唱的书目。

关于紫癞痢,有人以为就是江南弹词家王周士,因为王周士的绰号叫"紫

髯髯"。这种说法是否确切,尚待进一步考证。从《扬州画舫录》说这位紫痢痢工的是"弦词"而非"弹词"这一点来看,他似非江南的王周士,而是扬州的另一紫痢痢;但从另一方面看,既然当年柳敬亭能够"江北一声彻江南"(阎尔梅《柳敬亭小说行》),王周士为什么不能在擅于苏州弹词的同时兼擅扬州弹词呢?

据说乾隆南巡时,王周士曾被召说书,并赐予七品京官。无独有偶,在扬州也有这样的传说。被扬州人誉为"八大红伞"的八位扬州说书家中,有一位弹词家陈竹波,相传乾隆南巡扬州时,他曾被召到船上说书。陈竹波跪在船头,能将三弦顶在头上弹唱。据扬州弹词家张慧侬先生说,乾隆间扬州有个名叫谢思廉的弦词艺人,也曾在"御前"弹唱过。张慧侬说:"弦词盛行于乾隆时代。当时有个亲王专程到扬州听书,后被高宗派驻扬州任两淮盐运使。这位亲王到任后,公事皆由别人代理,他独去欣赏评话与弦词。任完回京奏皇帝,说扬州说书如何有趣。乾隆下江南时就将龙舟停在扬州东关大码头,当晚召见了一位叫谢思廉的单口弦词艺人。谢思廉请安后,唱了一个开篇,其中有两句词是:'过头拐,取手中,上八洞神仙尊寿翁;天增岁月人增寿,四时佳兴与人同。'唱完后,皇帝问唱的是什么,谢思廉回答是《江南太平词》。乾隆大喜,就赐给他一只盛三弦的黄绫套子和一盏写着'御前弦词'四个字的灯笼。但后来却闹了笑话——从此后没有人敢听他的弦词了。谢思廉百思不解,有人就告诉他:'谢先生,你把这两件东西供在家里,人家来听书先要对它们三跪九叩首,行君臣大礼,这倒不是听书娱乐,是找罪受了,谁还敢来听你先生的书呢?'"张慧侬先生出生于扬州弹词世家,他所说的这段轶事也许有一定依据。而这位谢思廉,会不会就是《扬州画舫录》提到的"谢寿子"呢?

扬州弹词的演出地点有两种,一是在茶馆和书场里售艺,一是到人家去做堂会。

关于在书场的演出,嘉庆时人缪艮在《文章游戏》二编卷一《扬州教场茶社诗》中略有记录。清代扬州茶社大抵都有说书人演出,那时的茶社与书场

其实乃是两名一物。《扬州教场茶社诗》(十六字体)之十二写道："戏法西洋景,开书说唱弹;门前多摆满:摊。"诗中的"说"指评话,"唱"指清曲,"弹"盖指弦词。又,惕斋老人《真州竹枝词·说书·引》描述扬属仪征县的风俗说:"午后茶肆开书场,或弦词,或评话,群来听书。"这里的"茶肆"也即茶社。金庸先生《鹿鼎记》第十二回《歌喉欲断从弦续,舞袖能长听客夸》里,写扬州人韦小宝聆听陈圆圆手拨琵琶弹唱身世,心中忽生一种奇怪的想法:"她这样又弹又说,倒像是苏州的说书先生唱弹词。我跟她对答几句,帮腔几句,变成说书先生的下手了。咱二人倘若到扬州茶馆里去开档子,管教轰动了扬州全城,连茶馆也挤破了。我靠了她的牌头,自然也大出风头。"正想得得意,只听她唱道:"君不见,馆娃初起鸳鸯宿,越女如花看不足。香径尘生鸟自啼,屧廊人去苔空绿。换羽移宫万里愁,珠歌翠舞古梁州。为君别唱吴宫曲,汉水东南日夜流。"唱到这个"流"字,歌声曼长不绝,琵琶声调转高,渐渐淹没了曲声。过了一会,琵琶渐缓渐轻,似乎流水汩汩远去,终于寂然无声。从韦小宝的胡思乱想里,也可推知昔日的扬

华嵒绘《说唱图》

州茶馆曾是说唱弹词之地。

关于在堂会的演出，林苏门在《邗江三百吟·书场》中叙述得最具体："扬俗无论大小人家，凡遇喜庆事及设席宴客，必择著名评词、弦词者，叫来伺候一日，劳以三五钱、一二两不等。此则租赁几间闲屋，邀请二三名工，内坐方桌架高之上，如戏台然，唱说不拘。来听书者，半多游手好闲之人，亦围坐长凳，乐听不厌，间献以茶……"对于弹词艺人的技艺水平，《邗江三百吟》也有生动的描写，如《说弦词》一节写道：

> 说部书坊，肆中夥矣。此种弦词，或弹或唱，抑扬高下，已足动人；及弹唱一歇，能将此部书中人事，说出许多真模真样，听者殊不觉其厌。

诗云："不借逢逢说靠山，却教手口总无闲。悲欢离合胸中记，只在三弦一拨间！"自注："【靠山调】扬州驰名，惟此用鼓。"诗中所谓"不借逢逢说靠山"，就是说扬州弹词不同于唱【靠山调】那样要借助于击鼓以壮声势，而只须在"三弦一拨间"，就"能将此部书中人事，说出许多真模真样"。这是对扬州弹词娴熟技艺的赞美。

扬州弹词在清中叶以后趋于衰落，但在听众中的影响依然存在。焦东周生《扬州梦》卷三写道："街上有一好手，丰颐阔面，衣玄色缎褂，颇似康翁。午后高坐茶社，说平词一二折，得钱数千，然豪家不甚呼之。延宾聚艳，重弹词、摊黄家，爱其文也。至妇女消夏，则喜瞽女琵琶唱佳人才子传奇。"李涵秋所撰《广陵潮》第二回也写道："因为三姑娘略识几字，秦氏买了些小说书，如什么《天雨花》呀、《再生缘》呀，灯下无事，三姑娘便唱给秦氏听。黄大妈也坐在一旁。一时听到那公子避难的时候，便你也淌眼，我也抹泪。"《天雨花》《再生缘》都是清代流行的弹词。唱本的力量尚且如此，艺人的绘声绘色的表演自不待言了。

19 世纪的扬州弹词出了不少名家，如张敬轩、蒋明泰、李国辉、张捷三等。张敬轩、蒋明泰是师徒俩，李国辉、张捷三是兼工大小书的名家。李国

辉是康派《三国》的师祖,曾自创弹词《双剪发》。张捷三为著名评话家龚午亭之传人,擅讲评话《清风闸》,兼演弹词《二度梅》。关于这两位艺人,朱黄在《龚午亭传》中曾略略说到:"自午亭卒后,评话有李国辉、蓝玉春《三国》,名江淮间,皆自以为不及午亭。……后二十年,有张捷三者,滑稽有口辩,号为午亭弟子,声音笑貌,颇似午亭。所至人争趋之,然执一而不变,故演再周,而人迹遂绝。"

仪征函璞集英书屋《邗江竹枝词》又曾记载一个名叫朱天锡的弹词名家,词曰:"玉蜻蜓是朱天锡,十叹开言有泪痕。堂眷喜听包节说,拿乔不肯说离魂。""十叹"和"离魂"都是《玉蜻蜓》的紧要关子。"十叹开言有泪痕",说明弹词艺术的感染力非同小可;"拿乔不肯说离魂",弹词艺人的踌躇志满跃然纸上。

关于晚清扬州弹词的流行,从徐珂《清稗类钞·扬州之妓》中可见端倪:"扬州为鹾务所在,至同治初,虽富商巨贾迥异从前,而征歌选色,习为故常,猎粉渔脂,寖成风气。闾阎老妪,畜养女娃,束足布指,涂妆绾髻,节其食饮,以视其肥瘠,教之歌舞弦索之类,以昂其声价。贫家女往投之,谓之'养瘦马',盖本于白乐天之诗,诗云:'莫养瘦马驹,莫教小妓女。'又曰:'马肥快行走,伎长能歌舞。三年五岁间,已闻换一主。'是也。"《清稗类钞》所说的"歌舞弦索之类",应该包括扬州弹词在内。

扬州弹词的传统书目有十多部,现在保存着的有《珍珠塔》《白蛇传》《双剪发》《双金锭》《审刁案》《落金扇》《玉蜻蜓》《双珠凤》等。这些书目,有些曾遭清同治年间江苏巡抚丁日昌的"查禁",如《白蛇传》《双剪发》《倭袍记》《玉蜻蜓》《双珠凤》。"查禁"的原因,是书中有不少"违碍"之处,可见封建统治者对于文艺的社会功能是极端敏感的。除了这些书目,还有一些已经失传了的书目,如《一文钱》《二度梅》《四才子》《五美图》《大红袍》《百鹤图》《黄金印》《金瓶梅》等。其中《五美图》在《扬州画舫录》中提到过,并指出擅说该书的艺人名高晋公,可见这是弹词早期书目,但不知失传于何时。《二度梅》直至清末还有张捷三说唱,惜今不传。

扬州弹词的书目无一不是以描述爱情婚姻故事为主,这与扬州评话以金戈铁马、朴刀杆棒的题材见长恰恰相反。现代的扬州弹词艺人和文艺工作者曾创作过一些新书目,如取材于聊斋的《席方平》,取材于古诗的《孔雀东南飞》,取材于小说的《啼笑姻缘》,取材于电影的《李双双》等,另外还创作了许多"开篇"。这些新编书目在题材上有许多突破,在表现手法上也有不少创新。但总的说来,它们与传统的弦词书目却有着令人感兴趣的共同点。这个共同点正是"小书"区别于"大书"的地方——在扬州说书界,称为"大书怕奴家,小书怕刀马";在苏州评弹界,称为"大书一股劲,小书一段情"。这对于扬州弹词书目的特点,可说是高度的概括。

扬州弹词的音乐是牌子曲。据统计,常用的曲牌约有十种,即【三七梨花】、【锁南枝】、【耍孩儿】、【陈隋调】、【银纽丝】、【剪靛花】、【南调】、【海曲】、【山歌】和【凤点头】。扬州弹词的一些曲调,是明清时代流行的俗曲。明人沈德符在《顾曲杂言》里说到当时流行的"时尚小令"时,就提到【锁南枝】、【耍孩儿】、【银纽丝】诸曲名。还有一些扬州弹词曲调是从其他音乐演变而成,或是艺人自己的创造。无论这些曲调的来源如何,它们无一不经过历代扬州弹词艺人的辛勤加工改造。扬州弹词的音乐在历史上曾产生过一定的影响。广东曲艺之一的南音,一说即由扬州弹词在清中叶传入广东后,结合当地音乐衍化而成的。

扬州弹词是扬州说书的一个组成部分。因此,扬州说书的艺术表现手法——"细""严""深""实",同样也是弹词的基本表现手法。"细"就是细致;"严"就是严谨;"深"就是深刻;"实"就是实在。而弹词在表演方面的艺术特色,可以概括成另四个字,即:"表""肖""巧""袅"。"表"就是说表;"肖"就是酷肖;"巧"就是巧妙;"袅"就是袅娜。

除了这些基本表现手法之外,扬州弹词作为一个独立的曲艺品种,一种说唱兼备的艺术形式,它又有着自己独特的艺术特征。正如陈汝衡先生《说书史话·弦词》所说:"因为扬州是江苏省著名的城市,历史上向称繁华,说书一业很是发达,这种弦词正和其他艺术形式一样,乃是多少年来艺人们积累起

来的丰富遗产。据一位老听客告诉我,他曾听过苏、扬两地的《珍珠塔》,扬州的《珍珠塔》弦词内容,却格外细腻生动。"但是,因为缺乏艺术竞争的外部环境和艺术发展的得力措施,扬州弹词的生存现状不容乐观。在民国年间,扬州尚有张家、周家、孔家三家弹词,而现在从事扬州弹词的艺人却屈指可数。扬州弹词的寂寞,有着复杂的历史因素和现实因素。

新中国成立之后,扬州弹词与其他艺术一样,进入了一个全新的时期。1956 年,张氏弹词传人张继青、张慧侬、张慧祥、张丽曾等曾克服家庭隔阂,组成"张氏弹词小组",新创书目,共同演出。此后,张慧侬、张慧祥分别在江苏省曲艺团、扬州市曲艺团向外姓传徒授艺,扩大了扬州弹词演员队伍,并编演了现代题材长篇书目《龙马精神》、中篇书目《李双双》、短篇书目《一锹土》《焦裕禄》

张慧侬先生说书

等,以及为毛泽东诗词谱曲的开篇《长征》《六盘山》等。"文化大革命"期间,扬州弹词被迫停止演出,部分演员随之改行。"文革"结束以后,扬州弹词重获新生,当时出版的《扬州说书选》里有扬州弹词的整理书目和创作书目。扬州市曲艺团一面着力培养新人,一面组织力量编创新书、移植书目。同时,演员也尝试对唱腔进行改革,新调新腔应时而生。新编弹词书目有《喜盈门》《双送礼》《张玉良》等,弹词开篇有《恭喜发财》《小小瘦西湖》等,弹词表演唱有《大路朝天任你走》等,移植弹词书目有长篇《啼笑姻缘》《杨乃武与小白菜》等,还挖掘整理了长篇书目《再生缘》。

改革开放以来,古老的扬州弹词生机盎然,在省内外各种赛事和演出中多次获得表彰和嘉奖。1986 年,扬州市曲艺团应邀进京演出,先后在中南海、人民大会堂、民族文化宫献艺,受到中央领导人接见,使得扬州弹词这一通俗文艺登上大雅之堂;1992 年,扬州市艺术团赴朝鲜演出,扬州弹词第一次走出了国门;2002 年至 2003 年,扬州弹词《双珠凤》和弹词开篇《西厢记》以及弹词表演唱《大路朝天任你走》在央视连续播放,进一步扩大了扬州弹词在全国的影响。

但是,扬州弹词的发展随着时代大潮的变革,有辉煌也有低谷。进入新时期之后,经济腾飞给扬州弹词带来了新的机遇和挑战。艺术媒介的多元化与审美情趣的多样化,使扬州弹词在书目创作、艺术鉴赏、人才培养等方面都显得滞后于形势。当前的扬州弹词正面临书场萎缩、听众减少、演员队伍青黄不接等困难。尽管如此,扬州弹词现在已被列入第二批国家级非物质文化遗产名录。扬州弹词界和扬州文化界仍在不懈努力,争取在政府部门的重视和社会各界的扶持下,使古老的扬州弹词艺术能薪火传承,发扬光大。因为扬州弹词有着深厚的历史渊源与特殊的艺术魅力,扬州弹词将会有自己的艺术春天。

恼我闲情清曲子

清人费轩《扬州梦香词》云：

> 扬州好，年少系相思。恼我闲情清曲子。

体现了前人对扬州清曲的一往深情。扬州自古以来就是以"歌吹"闻名的繁华地方。南朝刘宋南兖州刺史徐湛之就在扬州建过"吹台""琴室"，在唐诗中，更常常可以看到诸如"春风荡城廓，满耳是笙歌"一类句子。这说明扬州地方的音乐传统是古老而深厚的。至迟在元代，扬州已出现了歌唱本地俗曲俚谣的所谓"小唱"。元人夏庭芝《青楼集》载：

> 李芝仪，维扬名妓也。工小唱，尤善慢词。

小唱就是俗唱，它是相对于宫廷、官府、庙堂等正式场合歌唱的"雅音"而言的。小唱所唱的都是早已流传在当地的各种俗曲、俚谣、山歌、小调。所不同的是，从前人们是即兴地、自发地、分散地唱来自娱的；而"小唱"的出现则标志着人们已经有意识地收集这些歌曲，自觉地钻研和提高歌唱技巧，特别是歌唱的目的不再是自娱而是用以娱人了。这些正是一个新曲种将要问世的征兆。

小唱出现于元代，并不是偶然的。蒙古族凭武力侵入北方并统一全中国后，停止科举，断绝了文人仕进的道路。文人的社会地位一下子从所谓"四民之首"降到"八娼""十丐"之间。这样，文人们便不能不与下层的人民如市民、娼妓、优伶相结合。扬州是元曲作家的活动中心之一。许多作家聚集在扬州进行散曲的创作和交流，并举行类似创作竞赛的活动，这对扬州当地的民歌俚

曲不能不产生影响。在频繁的散曲创作活动中,产生了一些享有盛誉的名家和名作,如睢景臣和他的散套《高祖还乡》就是扬州的代表性作家和作品。我们如果对《高祖还乡》这一作品稍加剖析,便可以通过它看到当时扬州的民歌俚曲的影子。

睢景臣是扬州人。关于他的情况,元人钟嗣成《录鬼簿》中说:"景臣后字景贤。大德七年(1303),公自维扬来杭州,余与之识。自幼读书,以水沃面,双眸红赤,不能远视。心性聪明,酷嗜音律。维扬诸公俱作《高祖还乡》套数,惟公【哨遍】制作新奇,皆出其下。"睢景臣的《高祖还乡》在元人散曲中确属不可多得的佳作。它的特点是写得非常泼辣、通俗甚至粗野,具有强烈的农民意识和浓厚的泥土气息:"【尾】少我的钱,差发内旋拨还;欠我的粟,税粮中私准除。只道刘三,谁肯把你揪捽住,白甚么改了姓更了名、唤做汉高祖!"可以明显地看出,睢景臣之所以能够写出这样从思想感情到语言词汇都大大摆脱了文人气的作品,必定是受到了当时当地相当发达的民歌俚曲的巨大影响。

小唱出现的年代,我们可以根据现有的材料推测出一个大概。睢景臣是生活于大德前后的人;此时,即使扬州尚未出现"小唱"的名称,但民间的俗唱已非常活跃。这样,过了大约四五十年,便产生了李芝仪那样"工小唱"的名手。

但元代的扬州小唱还不能说是一个独立的曲种。因为:一、它充其量只是一种简单的、抒情的短歌,虽然也可能有套曲(几支曲子连唱),但其内容仅仅是咏叹离别、寄托相思、讴歌山川风物之类,而远不能像杂剧、说话、鼓词、诸宫调那样可以表达一个曲折的、完整的故事;二、还没有专门以"小唱"为职业的人,换言之,虽有因工小唱而出了名的,但小唱还不足以成为谋生的主要或唯一手段。像《青楼集》中说到的李芝仪,尽管她"工小唱",甚至有可能正是因此才成了"维扬名妓",但她的职业却并不是"小唱",而是"名妓"。

小唱的出现,对于扬州清曲的形成来说是一件至关重要的事情。清曲正是从小唱的基础上发展起来的。如果说,散曲兴盛的元代孕育了清曲的胚芽——小唱,那么,俗曲风行的明代便是清曲生长和成熟的沃土。明人卓珂

何俊绘《清曲状元杨小宝》

月这样说过:"我明诗让唐、词让宋、曲让元,庶几吴歌、【挂枝儿】、【罗江怨】、【打枣竿】、【银绞丝】之类,为我明一绝耳。"(《古今词统序》)这样说是不为过分的。吴歌和【挂枝儿】等都是流行于明代的俗曲,而【罗江怨】、【银绞丝】至今仍是扬州清曲的常用曲调。

关于明代俗曲风行于南北的情况,沈德符《顾曲杂言》里说得最为具体:

元人小令行于燕、赵,后浸淫日盛。自宣、正至化、治后,中原又行【琐南枝】、【傍妆台】、【山坡羊】之属。……自兹以后,又有【耍孩儿】、【驻云飞】、【醉太平】诸曲……嘉、隆间乃兴【闹五更】、【寄生草】、【罗江怨】、【哭皇天】、【干荷叶】、【粉红莲】、【桐城歌】、【银绞丝】之属,自两淮以至江南,渐与词曲相远,不过写淫媟情态,略具抑扬而已。比年以来,又有【打枣竿】、【挂枝儿】二曲,其腔调约略相似,则不问南北,不问男女,不问老幼良贱,人人习之,亦人人喜听之,以至刊布成帙,举世传诵,沁人心腑——其谱不知从何来——真可骇叹!

扬州小唱处于此种俗曲和戏剧流行的漩涡中,十分自然地迅速成熟起来。【傍妆台】、【山坡羊】、【罗江怨】、【银绞丝】等曲调不但被扬州小唱吸收、改造为自己的音乐财富,而且被作为扬州清曲的常用曲牌一直沿用至今。这样,小唱自身就为进化为一个新曲种,具备了主观的条件。

明代社会由于较长时间的和平安定,生产力逐渐增强。特别是隆庆、万历年间,商品经济进一步发展,资本主义生产关系的萌芽已在江南等地区的若干

城市里酝酿。作为南北交通运输咽喉的扬州,经济也进一步发展,商人与市民阶层更加庞大。一般的市民迫切需要适合于他们的经济条件与审美趣味的新的娱乐形式出现;富商大贾们在酒足饭饱之后、声色犬马之余,也需要用一些新的方式来遣兴作乐。这样,外部环境就为清曲的产生提供了客观的条件。

　　约在明代中叶稍后,几乎与魏良辅改良昆山腔同时,扬州清曲便在原来的小唱基础上形成了。"清曲"名称的含义有二:一、它是纯粹的"清唱";二、它体现了南曲的"清柔"特色。明人论曲,一般都认为北曲主雄劲,南曲主清柔,如王骥德《曲律》:"曲之有南北,非始今日也……北主劲切雄丽,南主清峭柔远。"不过,"清曲"一词最初并不是某个曲艺品种的专名,而是泛指一切清唱散曲。郑振铎先生说:"散曲是流行于元代以来的民间歌曲的总称……散曲是'清唱'的,故亦名'清曲'。"可见元以后的散曲都可称"清曲"。"清曲"作为一种曲艺的名称,始于扬州清曲,是明中叶以后的事情。

　　扬州清曲在明代不但已经形成,而且产生了一定的影响。根据有关材料来看,扬州清曲艺人的声誉在明代已经很高。万历间始有刻本的《金瓶梅》一书中,有不少戏曲方面的资料,常被专家们引用。令人感兴趣的是,书中多次写到"南曲"的清唱,第五十五回则明确地写到扬州苗员外送两个唱"南曲"的歌童给西门庆。当西门庆叫两个歌童唱曲时,歌童"走近席前,并足而立,手执檀板唱了一套【新水令】'小园昨夜放红梅'。果然是响遏行云,调成白雪"。我们从歌童唱曲时只是"并足而立,手执檀板"而并无任何表演动作来看,这里的"南曲"当即是指刚刚脱胎于南曲的清曲。戴不凡先生在谈到《金瓶梅》中描写的清唱时说:"当时有另外一种'南曲'。此种非李铭、桂姐等所能歌唱之南曲,在当地能者颇罕。"(《明清小说中的戏曲史料》)这所谓"另外一种'南曲'",不是很像刚刚"于南曲刻意求工"出来的扬州清曲吗?

　　由明入清以后,清曲逐渐走向全盛的时期。

　　清曲是市民文艺,它的盛衰必然和城市经济发达不发达、市民阶层壮大不壮大密切地联系着。如前所述,明代的扬州,市民阶层已经相当庞大。入清以后,随着盐运事业的发展,扬州的经济更加繁荣。清高宗六次南巡都经过扬

州,更促进了扬州的表面繁华。经济的发达、市民的众多,使得各种文化艺术也相应地繁荣起来。当时,全国各地的戏剧声腔如昆腔、京腔、秦腔、弋阳腔、梆子腔、罗罗腔、二簧调等,纷纷涌向扬州登台献艺。扬州本地的戏剧、曲艺等艺术形式,如乱弹、评话、弦词、道情、秧歌、十番鼓、香火戏、花鼓戏等,更是争奇斗艳,盛极一时。许多全国著名的文人如吴敬梓、郑板桥、董伟业、吴梅村、余澹心、金兆燕等,都先后寓居扬州。中国美术史上著名的"扬州八怪",也活跃在这一时期。所有这一切,都不能不对清曲发生深刻而有力的影响。

这时清曲艺人的活动方式,除了走街串巷地叫唱、在勾栏中卖唱,以及在人家有红白喜事时去唱堂会之外,还常与其他艺人在风景区共同卖艺。"歌船"便是重要的活动方式之一。郑板桥诗"草头初日露华明,已有游船歌板声"(《和雅雨山人红桥修禊》)即写此。《扬州画舫录》写道:"歌船宜于高棚,在座船前。歌船逆行,座船顺行,使船中人得与歌者相款洽。歌以清唱为上,十番鼓次之;若锣鼓、马上撞、小曲、摊簧、对白、评话之类,又皆济胜之具也。"这里所谓"清唱"系指昆曲的清唱,"小曲"即指扬州清曲。各种艺术形式之间的互相影响、互相交流、互相渗透,必然使清曲和别的艺术都获得新的养料。实际上,当时许多清曲艺人都同时又工昆曲,甚至兼演乱弹、弦词和评话。有些清曲艺人后来直接加入了戏剧团体。

歌船又称"唱船"。如费执御《扬州梦香词》说:"扬州好,物件有佳名。懒凳司阍多厌客,唱船赠板最勾人。过客尽销魂。(自注:游船列歌吹曰'唱船',游人咸傍听曲焉。)"随船卖唱本是民间艺人营生的传统方式之一。早期的清曲艺人就常以一家人为单位,以船为家,到处漂流。在扬州一带,有时甚至不是专门以唱曲为生的船家,也都能歌善讴。吴梅村咏扬州诗句"迭鼓鸣笳发棹讴,榜人高唱广陵秋",就是写船在起锚前,榜人(船老大)鼓吹歌唱的情景。到乾隆年间,扬州清曲艺人随船唱曲的踪迹,已远远超出了苏北这个范围。

此时,有些文学修养较高的知识分子,也参与了清曲唱本的创作和改编,使清曲唱词在保持通俗易懂的特色的同时,艺术性更强了。这里特别值得一提的是著名书画家、诗人、扬州八怪之一的郑板桥与扬州清曲的关系。《郑板

桥集》中的《道情》十首,历来是脍炙人口、流传极广的俗曲作品。这十首《道情》虽属所谓"散曲黄冠体",而郑板桥自己是将它冠以"小唱"之名的。

扬州清曲是扎根于民众这个极其肥沃的土壤中的艺术。它破土而出之后,既有众多的艺术品种向它提供养料,又有水平较高的文人为它间苗剪枝,更有无数艺人以毕生的精力为它耕耘灌溉。那么,这朵艺术之花终于能够怒放,散发出独特的芬芳,就是毫不奇怪的了。

清曲在历史上最鼎盛的时期是乾隆年间。其显著的标志有三:一、涌现出了一批有成就的艺术家;二、产生了一些有影响的曲目;三、流传的范围空前地扩大。

首先是人才方面。虽然这方面的具体情况由于史籍记载得很少,我们不可能了解得很详尽,但是从一些零星的记载来看,在乾隆一朝,仅扬州一地,就有许多有成就的名家。他们之中,有"善为新声"的清曲音乐改革家黎殿臣,有人称"飞琵琶"的清曲伴奏家陈景贤,有"以两象箸敲瓦碟作声"的清曲乐器改革家郑玉本,有编撰"小唱"曲词的郑板桥、邹必显,至于"歌喉清丽"的歌唱名工更不胜枚举。《扬州画舫录》卷九:

> 自龙头至天宁门水关,夹河两岸……若夫歌喉清丽、技艺共传者,则不能枚举。如白四娘者,扬州人……赵大官、赵九官、大金二官、小金二官、陈银官、巧官、麻油王二官、杨大官、杨三官、吴新官、汪大官、闵得官、闵二官、沈四官、沈大二官、赵三官、陆爱官、佟凤官、夏大官、小青青、蒋大官、蒋二官、张三官、王大官、小脚陈三官、大脚陈三官,此皆色技俱佳。每舟游湖上,遇者皆疑为仙至。

这些"歌喉清丽、技艺共传"者,有的是唱大曲的,有的是唱小曲的,不少是兼工大、小曲的。

除了专业的艺人和歌妓,许多手工业者(如理发匠、木匠、瓦匠)、店员、居家的市民、不第的文人,也都是业余的清曲艺术家。这些人数量相当多,生活

比较安定,其中一些人文化水平也比较高。他们常常自动聚集在一起调丝度曲,琢磨技艺,改良音乐,编创曲词。对于清曲艺术的提高,这部分业余艺术家的贡献是不可抹煞的。

清曲鼎盛于乾隆年间的另两个标志是,在曲目方面,当时的清曲不但拥有相当丰富的抒情性短小唱段和一般的叙事唱段,而且已拥有一批成熟的中、长篇曲目;在流行范围方面,清曲艺人的足迹已踏遍南到广东、北到辽宁的半个中国,并对许多地方的曲艺和戏剧产生了深远的影响。

清曲盛行一时的原因是多方面的。就其自身来说,因为它的曲调优美动听,曲词清新质朴,艺人十分讲究吐字、行腔等歌唱技巧,唱的内容又多是人们喜听乐闻的历史传说、爱情故事之类;加上演唱条件又非常简单,不像戏剧那样需要宽大的场地、配套的演员,而只要一二个或三五个艺人自带乐器,即可在街头巷尾、家前屋后演唱起来。因此,它为广大城镇居民及其他下层劳动者所欢迎是很自然的。另一方面,各地居民都具有经常的、大量的文化娱乐的要求,从而使清曲拥有源源不断的听众队伍;这个队伍里除了下层人民之外,还有一些达官贵人、富商大贾及其眷属们。成书于乾隆年间的《红楼梦》就多次写到贵族公子听曲的事。如二十六回,薛蟠对宝玉说:"只因明儿五月初三日,是我的生日……可巧唱曲儿的一个小子又来了,我和你乐一天何如?"二十八回又说:"只见薛蟠早已在那里久候了,还有许多唱曲儿的小厮们,并唱小旦的蒋玉函,锦香院的妓女云儿。"

《三百六十行图集》中的《唱小曲》

虽然这里未指明"唱曲儿的小子"和"唱曲儿的小厮"所唱的是什么曲子,但《红楼梦》曾多次写到扬州,扬州的风物对于作者曹雪芹并不陌生。况且扬州清曲当时正风行于南北各地,故不能说在这些"唱曲儿"的身上完全没有扬州清曲艺人的影子。

清曲在当时的影响甚至压倒了昆曲的清唱。昆曲自明代隆庆、万历年间盛行以来,一直在曲界居领袖地位;但到了清代,因为它在内容和形式上日益严重脱离民众,已只能被极少数"雅人"所赏识了。虽然士大夫们为了表示对昆曲的推崇,采用春秋笔法,称昆曲的清唱为"清唱""大曲",而称扬州清曲或其他俗曲为"小唱""小曲",如刘廷玑《在园杂志》:"小曲者,别于昆、弋大曲也。"但是在民间,受欢迎的是亲切易懂的"小曲",而不是高深莫测的"大曲"。即使在昆曲的故乡——苏州,人们对扬州清曲的欢迎也大大超过昆曲的清唱。《扬州画舫录》在谈到小唱时写道:"有于苏州虎丘唱是调者,苏人奇之,听者数百人,明日来听者益多。唱者改唱大曲,群一嚷而散。"联系到钱泳《履园丛话》中所说的"以乱弹、滩王、小调为新腔……而观者益众;如老戏一上场,人人星散矣,岂风气使然耶?"便知当时乱弹、滩簧、小调(包括扬州小调即扬州清曲)的勃兴和"大曲""老戏"的衰落一样,都是符合客观规律而不可抗拒的。

嘉庆、道光以后,扬州经济急剧衰退。扬州的各种戏曲艺术,如乱弹、评话、弦词、清曲等,也都随之衰落下来。被称为"本地乱弹"的扬州戏几乎销声匿迹,只有部分剧目和曲调在花鼓戏、香火戏及清曲中得到了保存;评话、弦词、清曲虽然勉强支持下来,也元气大伤。这主要是由于市民文艺赖以繁荣的经济基础被削弱了。大批本来是小康人家的城市居民,陷入了为生计而犯愁的困境之中,他们再也没有时间和兴致去看戏、听书和品曲了。清曲失去了大批的听众。艺人为了谋生,不得不放下琵琶、二胡,而去从事较易获得生活资料的新职业。

除了经济衰退这个原因之外,还有一个相当重要的原因,就是封建统治阶级对民间艺术的歧视与摧残。早在雍正三年(1725)就有这样的规定:"凡

有狂妄之徒，因事造言，捏成歌曲，沿街唱和，及以鄙俚亵慢之词刊刻传播者，内外各地方官即时察拿，审非妖言惑众者坐以不应重罪；若系妖言惑众，仍照律科断。"（《大清律例按语·刑律杂犯》）在扬州清曲方兴未艾之际，甚至有人编造出某女因爱看"小说曲文"，而被"阴司"借江都县令之手痛打一顿"以示薄惩"的荒唐鬼话："广陵有醝商女，甚美。尝游平山堂，遇江都令，令已醉，认此女为娼也，不由分辩，遂笞之。女号泣，即回家，其父兄怒，欲白太守。是夜梦神语之曰：'汝平日将旧书册夹绣线，且看小说曲文，随手置床褥间，坐卧其上。阴司以汝福厚，特假醉令手以示薄惩，否则当促寿也。'……雍正初年事。"（钱泳《履园丛话·报应》）由此可见，清曲艺术的发展史，也是不断受迫害、遭蹂躏的血泪史。尤其是在清统治者大兴文字狱的同时，又多次对"秧歌""戏耍""杂剧""秦腔""莲花落"等实行所谓"查禁"。扬州清曲作为一种有影响的民间艺术，自然不能幸免。同治七年（1868），江苏巡抚丁日昌下令查禁"淫词小说"，称："淫词小说，向干例禁；乃近来书贾射利，往往镂板流传，扬波扇焰，《水浒》《西厢》等书，几于家置一编，人怀一箧。……严饬府县，明定限期，谕令各书铺，将已刷陈本，及未印板片，一律赴局（按指"销毁淫词小说局"）呈缴，由局汇齐，分别给价，即由该局亲督销毁……"这次查禁的"淫词小说"中，有扬州评话《清风闸》《绿牡丹》，扬州弹词《双珠凤》《倭袍（记）》。与扬州清曲有关的"小本淫词"计有：《扬州小调叹十声》《杨柳青》《五更尼姑》《闹五更》《叹五更》《十送郎》《怨五更》《妓女叹五更》《百花名》《活捉鲜花》《王大娘补缸》《寡妇思夫》《戏叔武鲜花》《剪剪花》《小尼姑下山》《四季小郎》《四季相思》《十二月花名》《湘江浪》《十二杯酒》《卖油郎》《南京调》。

同时，一些封建卫道士们也出谋划策、大打出手，对"山歌、小唱、摊簧、时调"这类民间艺术进行围剿。经济的衰退，官方的查禁，加上其他艺术的竞争，使扬州清曲进入了衰落时期。这种衰落的势头，在道光年间已显而易见。邗上蒙人所撰《风月梦》（自序于道光戊申）写扬州瘦西湖的游船上，歌者所唱的不复是扬州的"小曲"，而是外来的"西皮二黄"，足见当时皮黄已盛行于扬

州。第七回写扬州妓女月香向"诸位老爷"赔罪时，也只是说："我唱二黄赔罪。"而不是唱一向流行的"小曲"了。戴不凡先生曾由此得出结论说："妓女以唱二黄赔罪，则二黄当时已替代当时扬州妓院流行之小曲了。"（《明清小说中的戏曲史料》）这种说法是符合当时扬州清曲衰落的情势的。

此后，随着清朝末年扬州经济的进一步恶化，大批苏北人为了谋生而涌向经济较为发达的上海。这种移民的结果之一，是将包括香火戏、花鼓戏、说书、清曲在内的若干扬州民间戏曲也带到了上海。

清末民初的上海，是典型的殖民地社会。虽然表面很繁华，但市民们的心情却是压抑和苦闷的，他们的精神需要安慰或者麻醉。正是在此情况下，扬州清曲以它那古老的形式、传统的内容，引起了人们的共鸣。这种情况与当时扬剧不在扬州复兴、反而在上海复兴的情况很相似——在故乡扬州显得萧条冷落的清曲，这时却在上海开始了一个小小的、畸形的"中兴"时期。这个"中兴"的标志，是产生了一些相当出名的艺人，如黎子云、裴福康、陆长山、葛锦华、钟培贤、尹老巴子、王万青等。他们的一些代表性唱段，如《风儿呀》《十送郎》《八段景》《黛玉悲秋》《宝玉哭灵》《洋烟自叹》《秦雪梅吊孝》《小尼姑下山》《活捉张三郎》等，还曾由大中华、百代等唱片公司灌制成唱片，在社会上发行。自然，这种"中兴"是在特殊的社会条件下形成的，是一种非正常的繁荣。相比之下，扬州本地清曲艺人的境遇则要差得多。无名氏的《扬州辛亥歌谣（十古怪）》之八唱道："八古怪，老面皮，敲盘奏曲声咿咿。传家本是扬关吏，混入官场逐马蹄。千家酬应婚丧祭，侯门奔走真非易！蜜骗生涯总让伊，九流三教尤通气。到处人称二太爷，从今潜约风流替，鸡鸣即起专谋利。"这种"敲盘奏曲""侯门奔走"的生涯，确实真非易事！但这种生涯反而激起了艺人们对不合理社会的憎恨，启发了他们的是非观念、团结愿望和阶级意识。1936 年，著名评话艺人王少堂先生因在扬州教场说书时触犯了当时的权贵，遭到江都县衙的无理拘捕。评话艺人的冤狱，使清曲艺人义愤填膺。他们立即将此事编成唱词，用【春调】在全城街巷弹唱，以此表示对黑暗政治的抗议和对王少堂的声援。

据老艺人回忆,直到抗日战争期间,才有一些艺人结束流浪卖唱的方式,改为在扬州教场附近的老龙泉茶馆里卖唱,谓之"卖茶"。有一支清曲套曲《贺年曲》唱道:

> 【京舵子】拜过年,忙告别,主人恭送于大门前。
>
> 今年扬州好机会,茹斋的清曲不犯嫌。
>
> 曲金分文皆不取,只收茶资整十元。
>
> 欲听曲子早吃饭,迟到一刻站门前……

艺人卖唱所得,不谓"曲金"而谓之"茶资"。当时的"十元",只够买一两根油条,可见艺人生活之贫困。但"迟到一刻站门前"又显示了人们对清曲的喜爱。

清曲艺人在历史上没有建立过班社一类组织,常在一起演唱的就自然形成一"局"。民国年间,扬州有南局、北局之说,南局多在城里唱,北局常去乡间唱。但他们的界限并不十分明显,因为彼此都很熟悉,而且常常互约曲友共同演唱。

清曲艺人第一次被组织起来是在上世纪 50 年代。江苏省和扬州市的曲艺团体都曾吸收和培养过清曲艺人。当时清曲老艺人在新文艺工作者的协助下,对清曲的遗产进行了初步的整理,并创作出一批具有时代精神的新曲目如《三女赞夫》《牧羊姑娘》《和平签名运动曲》《慰问中朝众英雄》等。但从上世纪 60 年代中叶起,由于"十年动乱"等原因,清曲这个刚刚要复兴起来的古老曲种又被当成"旧艺术"而赶下了舞台。尽管如此,民间的清曲演唱活动却从来没有停止过。

近年来,清曲艺术开始重新为人们所注意。自从扬州清曲被列入国家非物质文化遗产名录以后,抢救清曲遗产、研究清曲艺术、培养清曲传人的工作正在进行。每逢节日,人们都可以在公园或者社区欣赏清曲的美妙旋律。

一曲道情山水远

很多歌消失了。

许多歌的词和曲没有人知道。

有些歌现在只有极少数人会唱——比如道情。

我们的祖辈和父辈都见过这样的情景：一个穿着旧道袍，有时还戴着一顶破道帽的人，手里握着渔鼓和简板，挨家挨户地歌唱求乞。当他来到一家门前时，先把渔鼓呼呼地敲起，把简板嚓嚓地夹响，然后唱上几段凄清而悠长的歌曲。这就是道情。唱完了，他等候人家的施予。他常常不用手去接钱，而是用两片竹篾做成的"简板"将铜元夹起，再把铜元放进用竹筒做成的"渔鼓"里。陈汝衡先生在《说书史话》里说，道情艺人这样做，是为了表示他们的清高。他们刻意表示自己清高，是因为自己卑贱。旧时的道情艺人，其实与乞丐

黄慎绘《道情图》

无异。《珍珠塔》里的方卿高中状元,却不衣锦还乡,而用一身道士打扮来唱道情,因为只有打扮成唱道情的寒酸模样才能羞辱势利的姑母。阿英先生在《夜航集》中说及乞讨的事,是一个作道士装束,有时戴着道帽的人,手里拿着渔鼓和简板,挨门逐户地歌唱求乞。所以,道情本来并非高雅的艺术。

但是,道情的历史很长。它源于唐代道教在道观内所唱的经韵,后来吸收词调、曲牌,演变为在民间布道时演唱的道歌。"道情"这个名称大约在宋代已经出现,南宋周密《武林旧事》云:"后苑小厮儿三十人,打息气,唱道情。"表明宋时已有道情,历元、明、清而至于今,转瞬之间已近千年。

道情在中国南北曾经十分流行。南方的道情后来发展成说唱,北方的道情后来演变为戏曲。扬州作为南方城市,一直流行着道情。徐珂《清稗类钞》说:"道情,乐歌词之类,亦谓之黄冠体。盖本道士所歌,为离尘绝俗之语者。今俚俗之鼓儿词,亦谓之唱道情,江浙、河南多有之,以男子为多。"在江浙一带,扬州是道情最流行的城市之一。

扬州道情的伴奏乐器,主要是渔鼓和简板。现在我们还能看到李斗《扬州画舫录》的记载:

> 大鼓书,始于渔鼓、简板说孙猴子。

这就是说的道情。董伟业《扬州竹枝词》咏道:

> 深巷重门能引入,一声声鼓说书人。

这里说的扬州鼓书,也包括了以渔鼓伴唱的道情。

渔鼓和简板是道情所用的特殊乐器。明代小说《西游记》第四十四回写道:"好大圣,按落云头,去郡城脚下,摇身一变,变做个游方的云水全真。左臂上挂着一个水火篮,手敲着渔鼓,口唱着道情词。"清代小说《儿女英雄传》第三十八回写道:"道士坐在紧靠东墙根儿,面前放着张桌儿,周围摆着几条

板凳,那板凳上坐着也没多的几个人……看那道士时,只见他穿一件蓝布道袍,戴顶棕道笠儿……左胳膊上揽着个渔鼓,手里掐着副简板,却把右手拍着鼓,只听他'扎嘣嘣、扎嘣嘣、扎嘣、扎嘣、扎嘣'打着。"就是写道情的伴奏。当然,各地道情的伴奏乐器也不尽相同,如陇西道情用板胡,陇东道情用四弦、唢呐、笛子,渔鼓、简板也间或用之。

道情以七言为主,同时穿插三言、六言、九言、十言等。南方道情常用的曲调,有【耍孩儿】、【黄莺儿】、【清江引】、【浪淘沙】、【鹧鸪天】、【西江月】、【步步高】等。北方道情的曲调与南方不同,如陕北道情有【平调】、【十字调】、【西凉调】、【一枝梅】,河南道情有【锁落枝】、【银头落】、【老桃红】、【剪靛花】。扬州道情的主要曲调【耍孩儿】,后来在扬州清曲、扬州弹词、扬剧中得到运用。

道情的曲目,有短篇,也有长篇。长篇如《孙猴子》《雪拥蓝关》《庄子叹骷髅》之类。《孙猴子》,即《西游记》故事,《扬州画舫录》说:

> 大鼓书,始于渔鼓、简板说孙猴子,佐以单皮鼓、檀板,谓之段儿书;
> 后增弦子,谓之【靠山调】。此技周善文一人而已。

可见,清代扬州道情已经说唱《西游记》长篇故事了。《雪拥蓝关》,叙韩愈故事。曲名出自韩愈《左迁至蓝关示侄孙湘》诗句:"云横秦岭家何在? 雪拥蓝关马不前。"传说韩愈侄孙韩湘子得道成仙,又来度韩愈。扬州书坊旧刻有《新订考据真实湘子全传》道情。《庄子叹骷髅》,叙庄子故事。大意说庄子与道童出游荒丘,路遇骷骨,庄子问道:"莫不是男子汉、妇女身、老公公、小小儿? 住居何处何名姓? "并叹喟其生前的种种情状。后庄子以法术使其还阳,不料骷髅却诬告庄子谋财害命。最后庄子感叹道:"古今尽是一骷髅,抛露尸骸还不修。自是好心无好报,人生恩爱尽成愁。"又使其现出原形,县官下堂要拜为弟子,庄子化为清风而去。

扬州道情艺人曾将《三国志》《水浒传》《珍珠塔》《麒麟豹》《白蛇传》

《青蛇传》《白牡丹》《落金扇》《二度梅》《封神榜》等长篇说部,及《吕蒙正赶斋》《张廷秀赴考》《梁山伯与祝英台》等民间故事,改编成道情说唱,现都基本失传。

道情所唱之词,多为历代不知名的文人和艺人所撰,但是清代文人也喜欢以道情形式创作。据郑振铎先生《中国俗文学史》所论,有清一代,道情作家虽多,最重要的只有三家,即郑板桥、金冬心和徐灵胎。

《中国俗文学史》写道:

> 道情之唱,由来甚久。元曲有仙佛科,元人散曲里复多闲适乐道语。道家的词集在《道藏》里者不少,曲集亦有《自然集》等。到清代,"仅存时俗所唱之《耍孩儿》《清江引》数曲"(《洄溪道情自序》)。而郑燮、金农、徐大椿诸家,却起而复活了这个体裁,或创新曲,或循旧调。金农所作,已离开"道情"本旨很远。郑燮最得其意。徐大椿所作,以教训为主,也还近之。

按照书中的见解,清代三家道情,扬州八怪占了其中两家。

除了最得其意的《板桥道情》之外,金、徐两家道情究竟怎样呢?

金农,字寿门,号冬心,扬州八怪之一,浙江仁和人。平生未做官,曾被荐举博学鸿词科,入京未试而返。博学多才,精篆刻、鉴定,善画竹、鞍马、佛像、人物、山水。晚年寓扬州卖书画自给,妻亡无子,遂不复归。著有《冬心先生集》《冬心斋砚铭》《冬心杂画题记》《冬心先生自度曲》等书。

金农的道情,即所谓《冬心道情》,原名《冬心先生自度曲》,现存约五十余首。其内容有抒情、写景、题赠等,形式不拘一格。如他的《昨日》写道:"二月尾,三月初,不风不雨春晴。送别唱渭城曲子,尚有余声。离愁无据,落花如梦人何处? 酒旗山店,知昨日青骢,一鞭从此去。"虽然其中也有出世之意,但是句式和格律基本上是随心所欲。《冬心道情》也不是完全不顾流行的格式,如开头都是三个字,这和一般道情相同。譬如,他有一首很短的道情《蔷薇》:

"莫轻折,上有刺。伤人手,莫可治。从来花面毒如此。"形式还是近似于《板桥道情》的。

徐大椿,字灵胎,号洄溪,江苏吴江人。性聪慧,喜辩论。自《周易》《道德》《阴符》家言,以至天文、地理、音律、技击等无不通晓,尤精于医。初以诸生贡太学,后弃去,往来吴淞、震泽,专以医活人。著有《兰台轨方》《医举源流》《论伤寒类方》等医籍,另有《洄溪道情》等书。

徐大椿的道情,名为《洄溪道情》,共约三十余首。内容多针砭时弊,教训民风。如《行医叹》叱责庸医不学无术,误人性命:"叹无聊,便学医。唉,人命关天,此事难知。救人心,作不得谋生计。不读方书半卷,只记药味几枚。无论臁膈风痨、伤寒疟痢,一般的望闻问切、说是谈非。要入世投机,只打听近日时医,相的是何方何味? 试一试偶然得效,倒觉希奇。试得不灵,更弄得无主意。若还死了,只说道,药无错,病难医。绝多少单男独女,送多少高年父母,拆多少壮年夫妻。不但分毫无罪,还要药本酬仪。问你居心何忍? 王法虽不及,天理实难欺。若果有救世真心,还望你读书明理。做不来,宁可改业营生,免得阴诛冥击。"词意通俗,语气凌厉。再如《八股文》痛骂书呆子,抨击八股文:"读书人,最不济。烂时文,烂如泥。国家本为求才计,谁知道变作了欺人计。三句承题,两句破题,摆尾摇头,便是圣门高弟。可知道,三通四史是何等文章? 汉祖唐高是那朝皇帝? 案上放高头讲章,店里买新科利器。读得来肩背高低,口角嘘唏,甘蔗渣儿嚼了又嚼,有何滋味? 辜负光阴,白白昏迷一世! 就叫他骗得高官,也是百姓朝廷的晦气! "作者以道情形式寄托喜怒哀乐,也是一种新的尝试。

《冬心道情》只是略近道情而已。《洄溪道情》和《板桥道情》才是真正可唱的道情,故旧传"北有郑板桥,南有徐灵胎"之谚。

道情不仅仅是一种案头文学,它必须经人传唱,才算完成。就这一点说,郑板桥的确是一位最成功的道情作家。

《板桥道情》一经问世,就得到各方面的赞赏。清人牛应之《雨窗消意录》称它"颇足醒世",金武祥《粟香随笔》说它是"富贵场中一股清凉散也"。鲁

迅先生《日记》写道："至琉璃厂购《郑板桥道情墨迹》一册。"又在《三闲集》中说："《板桥家书》我也不喜欢看，不如读他的《道情》。"傅抱石先生在《郑板桥试论》中深情地回忆："今天五十岁上下年纪的人，小学时期，大概不少唱过'老渔翁，一钓竿，靠山崖，傍水湾'这首道情曲的。谁的曲谱，早忘记了。但是我还依稀会唱几首，尤其是'老樵夫''老头陀''老书生'几首。一个刚从私塾里跑出来进'洋学堂'的孩子，对一天到晚板起面孔的冬烘先生是不怀好感的。'一朝势落成春梦，倒不如蓬门僻巷，教几个小小蒙童。'尽管那时对词意还不十分了了，却也已把它当作嘲笑先生的武器了。"

郑板桥《道情》书影

《板桥道情》的作者郑燮,字克柔,号板桥,江苏兴化人。扬州八怪之一,其诗、书、画世称"三绝"。康熙秀才、雍正举人、乾隆进士。曾任范县、潍县知县。性格旷达,不拘小节,喜高谈阔论,臧否人物。罢官后居扬州,以卖画为生。《板桥道情》自称"小唱","小唱"是扬州清曲的俗名,实为十首道情唱词。

《板桥道情》的开头,有一段自白:"枫叶芦花并客舟,烟波江上使人愁。劝君更尽一杯酒,昨日少年今白头。自家板桥道人是也!我先世元和公公,流落人间,教歌度曲。我如今也谱得道情十首,无非唤醒痴聋,销除烦恼。每到山青水绿之处,聊以自遣自歌;若遇争名夺利之场,正好觉人觉世。这也是风流世业,措大生涯,不免将来请教诸公,以当一笑。"接下来,是歌咏渔翁、樵夫、头陀、道人、书生、乞儿等的十首唱词,现在常听的只是第一首。《板桥道情》经过多次修改,最后的刻本是这样的:

老渔翁,一钓竿,靠山崖,傍水湾,扁舟来往无牵绊。沙鸥点点轻波远,荻港萧萧白昼寒,高歌一曲斜阳晚。一霎时波摇金影,蓦抬头月上东山。

老樵夫,自砍柴,捆青松,夹绿槐,茫茫野草秋山外。丰碑是处成荒冢,华表千寻卧碧苔,坟前石马磨刀坏。倒不如闲钱沽酒,醉醺醺山径归来。

老头陀,古庙中,自烧香,自打钟,兔葵燕麦闲斋供。山门破落无关锁,斜日苍黄有乱松,秋星闪烁颓垣缝。黑漆漆蒲团打坐,夜烧茶炉火通红。

水田衣,老道人,背葫芦,戴袄巾,棕鞋布袜相厮称。修琴卖药般般会,捉鬼拿妖件件能,白云红叶归山径。闻说道悬岩结屋,却叫人何处相寻。

老书生,白屋中,说黄虞,道古风,许多后辈高科中。门前仆从雄如虎,陌上旌旗去似龙,一朝势落成春梦。倒不如蓬门僻巷,教几个小小蒙童。

尽风流,小乞儿,数莲花,唱竹枝,千门打鼓沿街市。桥边日出犹酣睡,山外斜阳已早归,残杯冷炙饶滋味。醉倒在回廊古庙,一凭他雨打风吹。

掩柴扉,怕出头,剪西风,菊径秋,看看又是重阳后。几行衰草迷山郭,一片残霞下酒楼,栖鸦点上萧萧柳。撮几句盲词瞎话,交还他铁板歌喉。

邈唐虞,远夏殷,卷宗周,入暴秦,争雄七国相兼并。文章两汉空陈迹,

金粉南朝总废尘，李唐赵宋慌忙尽。最可叹龙蟠虎踞，尽销磨燕子春灯。

吊龙逢，哭比干，羡庄周，拜老聃，未央宫里王孙惨。南来薏苡徒兴谤，七尺珊瑚只自残，孔明枉做那英雄汉。早知道茅庐高卧，省多少六出祁山。

拨琵琶，续续弹，唤庸愚，警懦顽，四条弦上多哀怨。黄沙白草无人迹，古戌寒云乱鸟还，虞罗惯打孤飞雁。收拾起渔樵事业，任从他风雪关山。

最后还有一句尾声："风流家世元和老，旧曲翻新调，扯碎状元袍，脱却乌纱帽。俺唱这道情儿，归山去了！"

纵观《板桥道情》，警世醒人，深沉宏远，同时又通俗易懂，琅琅上口。因此，它在文人道情中最为流传，不是没有道理的。它强调的是世道的炎凉，人生的短暂，抒发的是散淡的情怀，超然的心境，以及对于青山绿水的精神寄托。

《板桥道情》版本很多，如广东省博物馆藏板桥乾隆二年（1737）墨迹、北京夏衍藏板桥乾隆八年（1743）手稿、司徒文膏乾隆八年刻本，还有黄慎《草书板桥道情》等。各种版本的文字均有出入，可见作者对它修改多次。

道情曾有过它的辉煌时代，那就是清代中叶。阿英先生有《道情》一文，认为道情这种旧艺术的衰亡是不可避免的。但他又指出，道情"也曾有过一个'盛世'，这盛世是在乾隆，就在郑板桥时代"。那时大概因为是国泰民安，所以高人雅士们常常以道情作为一种"清玩"，一时形成风气，许多文人都写起了道情。阿英指出："当时道情作家虽多，真正成功了的，只有郑板桥一个人。"

清代扬州道情的盛行，除了郑板桥、金冬心曾创作过道情歌词之外，其他扬州八怪诸家也时有所为。如李复堂《鱼葱图》题词云："大官葱，嫩芽姜，巨口细鳞新鲜尝，谁与画者李复堂。"其格律颇似道情。华新罗多次画过《说唱图》，道情当也包含其中。边寿民画过一幅《渔鼓简板图》，以素描手法画出道情的主要乐器渔鼓、简板，如不仔细观察过道情，绝对画不出来。多次描绘手执渔鼓、简板的道士形象的，是黄瘿瓢。他在雍正五年（1727）九月所画《八仙图》中，张果老左手持简板，臂中夹渔鼓，右手击之，俨然是一个唱道情者。

雍正九年四月所绘《道情图》中，只有老道一人，姿势与前图相似，应该也是唱道情的张果老，题为"作于广陵美成草堂"。此外，黄瘿瓢至少还有两幅画是反映道情的。一幅是《果老仙姑图》，所绘张果老拿着渔鼓、简板，题诗云："昔日骑驴客，人称果老仙。问之言何往，大笑指青天。"又有一横幅《道情图》，绘一道人斜坐石上，左手持简板，右手拍渔鼓，表情似乎在歌唱，旁有一小童谛听。凡此，都是取材于现实生活中的道情。八怪与道情的关系如此密切，证明了当时道情艺术的普及。

清代扬州的道情作家，还有许多不太知名的。如清初石成金，字天基，号惺斋，扬州人。生于顺治十六年（1659），乾隆四年（1739）犹在世。他写的《有福人歌》《好男儿歌》《好女娘歌》等，都是真正的道情。有一首《好男儿歌》写道："好男儿，依我言，重伦常，最要先，纲常伦理人争羡。果能做得伦常好，胜积阴功几万千，何须拜佛祈神愿。一处处太平世界，快乐人共乐尧天。"这里用的是【耍孩儿】曲调，与《板桥道情》同一格律。

晚清人宣鼎在《夜雨秋灯录》里，写一个乞儿唱道情，其词云："骚狗山，是俺家，小茅棚，破篱笆，四围乱冢何曾怕？摇铃拍板般般会，艳曲淫歌实可夸。赤条条，妻儿老小无牵挂。讨得些闲钱沽酒，醉醺醺卧倒三叉。"骚狗山在扬州城西，今大学路一带，此地旧时多乱坟野狗，为流浪儿栖息之地。《扬州画舫录》提到扫垢山，并说"扫垢山本名骚狗山"。由此可见，《夜雨秋灯录》所写的道情，乃是扬州人所作的道情，唱的是扬州风光，不过作者无考罢了。

吴索园《扬州消夏竹枝词》云：

> 月影西斜夜气清，乘凉女伴坐深更。
> 张生不至红娘恼，瞎子先生唱道情。

勾画了一幅清末扬州市井纳凉风俗图：夜色已深，街巷中依然有三五女郎，说笑不寐；远远走来一个盲人，唱着忧伤的道情渐行渐近，歌词是关于《西厢记》中张生和红娘的故事。

人世沧桑，风俗移异，道情这种在民间唱了千年的歌，终于离我们越来越远了。但作为历史，扬州道情确实存在过、盛行过，并且在今天还顽强地活着，使我们不时会想起它的苍凉和悠远。学者也开始对它重新审视，韦明铧的论文《一曲道情山水远——扬州道情研究》，荣获第六届中国曲艺牡丹奖理论奖。

道情从道教歌曲一变而为通俗说唱，它的宗教色彩越来越淡，而世俗意味越来越浓。当道情走下神坛之后，一面成为游方道士谋取衣食的手段，一面成为失意儒生寄托闲情的形式。

道情那悠扬的旋律和散淡的歌词，构成了与其他曲艺形式不同的审美特性，更容易引起听众对自然的向往、对人生的思考、对天籁之音的共鸣。一曲道情响起，心情忽然变得开阔，天地仿佛也变得辽远了。

第四章　缤纷的艺苑

清代的扬州再次成为南方戏曲中心,天南地北的声腔剧种汇集在扬州的舞台上,争奇斗艳,取长补短。

当时在扬州城内外演唱的各地声腔剧种,至少有昆腔、京腔、秦腔、弋阳腔、梆子腔、罗罗腔、二簧调。

其中,来自苏南的昆曲把扬州当成了自己的第二故乡,来自皖南的四大徽班从扬州开始了自己的晋京之旅——这都是中国戏曲史上划时代的伟大事件。

昆曲第二故乡

昆曲经过万历的传入,康乾的辉煌,咸同的惨淡,民国的坚守,如雨丝风片一般成为扬州的记忆。它依然在扬州一脉相承,让人在感叹之外平添一份信念。

有一本故书记载了扬州女子金凤钿的故事。明代扬州有个女子叫金凤钿,读《牡丹亭》成癖,一心想嫁给汤显祖。后来听说汤显祖已有家室,而且在京师待试,但她思之再三,仍然“愿为才子妇”。她大胆给汤显祖寄去一信,表达自己的仰慕之情。书信几经辗转,到达汤显祖手中。等到南宫报捷,汤显祖被此信感动,星夜兼程赶到扬州。不料此时金凤钿已因相思而死,临终留下遗言:“汤相公非常贫贱者,今科贵后,倘见我书,必来见访。惟我命薄,不得一见才人,虽死目难瞑。我死,须以《牡丹亭》曲殉,无违我志也。”汤显祖感其知己,亲为经葬,并守墓一月有余。

金凤钿因《牡丹亭》而殉情的故事,说明《牡丹亭》在女性中影响至深。同时说明昆曲在明代已流传至扬州,汤显祖在明代扬州女性中拥有忠实的崇拜者。

汤显祖与扬州有密切联系,他在诗文中留下了许多扬州的印记。他的《广陵偶题二首》写道:“忽忽知何意,悠悠向此方。怯知新涕泪,还是旧衣裳。”传说汤显祖写《牡丹亭》时,一日家人忽然寻他不见,最后发现他躺在后院的柴堆上掩袂痛哭。问他什么缘故,他说写到“赏春香,还是你旧罗裙”一句时,不禁悲从中来。“赏春香,还是你旧罗裙”与“怯知新涕泪,还是旧衣裳”语义相似,或许灵感即来自扬州。

汤显祖在扬州的时间并不长,但他对扬州的印象特别深,所以尽管《牡丹亭》假托宋代故事,写的却是明代扬州风光。《牡丹亭》第三十一出有词云:“边海一边江,隔不断胡尘涨。维扬新筑两城墙,酾酒临江上。”扬州嘉靖年间筑

新城事,成了他写作的素材。汤显祖的另一部传奇《南柯记》,是写的唐代扬州故事。《南柯记》第二出有这样的道白:"小生东平人氏,复姓淳于,名梦……家去广陵城十里,庭有古槐树一株,枝干广长,清阴数亩,小子每与群豪纵饮其下。"可喜的是,这株古槐树至今犹在扬州驼岭巷。

昆曲从苏州传入扬州,约在明万历年间,那时扬州已有专业昆班演出。据记载,明人潘之恒在万历三十九年(1611)到扬州,看到汪季玄家有一个昆曲家班。潘之恒在扬州观摩汪氏家班的演出达十天之久,赋诗十余首,并对汪家昆班中十几位名伶作了品评。

这位汪季玄,是寓居扬州的徽州人。他不但喜爱昆曲,而且精通昆曲。他非但能够选拔昆曲人才,自己也擅长昆曲技艺。他购买苏州幼童十数人,延请曲师,教其学戏,有时亲自按拍协调,示范表演。演员在学戏之后,都能掌握表演技巧,擅演许多剧目。潘之恒在汪家接连观赏家班演出十天之后,赞扬其技艺:"浓淡烦简,折衷合度,所未能胜吴语者,一间耳。"就是说,汪家昆班和苏州昆班比较起来,就只差那么一点儿。

明代的扬州,除了汪家昆班之外,还有泰州的袁天游昆班、兴化的李长倩昆班、扬州的张永年昆班。据《祁忠敏公日记》载,崇祯十六年(1643),祁彪佳到扬州"张永年家,阅闺秀六人,永年举酌,观其家优演数剧"。他在张家看的是家班演出的《疗妒羹》,演员全是女优。有意思的是,《疗妒羹》是晚明吴炳的作品,演的乃

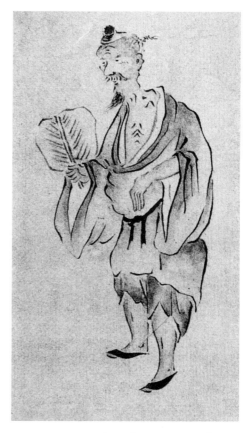

王小某绘《昆曲人物图》

是扬州小青的故事。

明清交替之际,扬州十日的烽烟取代了竹西歌吹的丝管,昆班烟消云散。然而一旦社会安定,经济复苏,扬州昆曲很快繁盛起来。清初,一个扬州盐商为演出洪昇的《长生殿》,花了十六万两银子置办服装道具;另一个扬州盐商为了演出孔尚任的《桃花扇》,竟花了四十万两银子购置服装道具。而《牡丹亭》《长生殿》《桃花扇》全部是昆山腔的作品。

乾隆时扬州昆曲的最大特点,是涌现了一大批盐商蓄养的家庭昆班。当时扬州昆腔之盛,始于商人徐尚志征苏州名优为"老徐班"。此后,盐商黄元德、张大安、汪启源、程谦德各有戏班,称为黄班、张班、汪班、程班。接着,洪充实有大洪班,江广达有德音班。这些昆班后来被称为"七大内班"。扬州七大内班在戏曲史上具有独特地位。它们名伶荟萃,脚色俱全,剧目繁多,行头富丽。诸班演员之间,既有亲戚师承关系,又有不同风格流派。他们以一流的阵容,一流的表演,在扬州舞台活跃了数十年,成为昆曲全盛时期的辉煌标志。

除了盐商七大内班,扬州还有官府办的维扬院宪内班、扬州恒府班和仪征张府班,商业性的维扬广德太平班、百福班、双清班、集秀扬部、聚友班和扬州老洪班等。

据吴新雷先生《扬州昆班曲社考》等资料,明清以来扬州昆曲家班情况如下:

汪季玄家班:据潘之恒《鸾啸小品》记载,万历间,徽商汪季玄寓居扬州,从苏州买来优童,请曲师教习。

袁天游家班:据王孙骢《蕊亭随笔》记载,天启、崇祯间,袁天游在泰州蓄有家班,由童伶组成。

李长倩家班:据李长倩《满庭芳》记载,崇祯间,兴化李长倩有家乐。

张永年家班:据《祁忠敏公日记》记载,崇祯间,祁彪佳在扬州张永年家观看家优演剧,所演为《疗妒羹》。

王孙骢家班:据王孙骢《蕊亭随笔》记载,顺治、康熙间,泰州王孙骢家有

昆班,一名"粲者班"。该班原为明末扬州城内的职业昆班,清兵攻城时流亡到泰州。

吴绮家班:据曹溶《摸鱼儿》记载,康熙间,扬州吴绮有家班。吴绮曾奉旨创作传奇《忠愍记》,写杨继盛忠贞故事。

季振宜家班:据俞樾《茶香室续钞》等记载,康熙间,泰兴季振宜有家班三部。

亢氏家班:据俞樾《茶香室续钞》记载,康熙间,山西平阳亢氏寓居扬州,蓄有家庭昆班,在扬州和平阳两地演出。

李书云家班:据冒辟疆《戊辰中秋即事和佘羽尊长歌原韵》记载,康熙间,扬州李书云有家班,曾演全本《西厢记》,场上全用琉璃灯彩。

俞锦泉家班:据曹溶《壬戌冬夜同巢民先生过水文宅观女乐赋十绝索和》记载,康熙间,泰州俞锦泉有家班女乐,曾演《人面桃花》和《浣纱记》等剧。该班曾到扬州演出。

乔莱家班:乔莱撰有传奇《耆英会记》,康熙间在宝应纵棹园蓄有家班。康熙二十八年(1689)二次南巡时,特召该班演出,亲赐银项圈给演员管六郎。乔莱为此将家乐命名为"赐金班"。

陈端家班:据徐鸣珂《初至吴陵住歌舞巷陈宅》记载,康熙、乾隆间,泰州陈端有家班,其所居之地,时人称为"歌舞巷"。

徐尚志家班(老徐班):据《扬州画舫录》记载,乾隆前期,扬州盐商徐尚志置办家庭昆班,开启了扬州剧坛昆曲繁兴的局面,故后人称徐班时加一"老"字。该班擅演剧目有《琵琶记》《寻亲记》《西楼记》《千金记》等。

张大安家班(大张班、小张班):又据《扬州画舫录》记载,乾隆间,扬州盐商张大安有家班,能演《西厢记》《精忠记》《鸾钗记》《鸣凤记》《邯郸梦》《金锁记》《西楼记》《人兽关》《占花魁》《渔家乐》《长生殿》等。张班有大、小之分,大张班又称"老张班","小张班"则是培养童伶的科班。

汪启源家班(汪府班):又据《扬州画舫录》记载,乾隆间,扬州盐商汪启源有家班。班中名角许天福,后转至徐班。

程谦德班：又据《扬州画舫录》记载，乾隆间，扬州盐商程谦德有家班，能演《狮吼记》《水浒记》等。又有"小程班"，曾排演《三国志》。

洪充实班（大洪班、小洪班）：又据《扬州画舫录》记载，乾隆后期，扬州盐商洪充实有家班。该班半数以上演员招自老徐班旧人，故又称为"老洪班"，能演《邯郸梦》《牡丹亭》《疗妒羹》《翡翠园》《蝴蝶梦》《西楼记》等。

江春班（德音班）：又据《扬州画舫录》记载，乾隆后期，扬州盐商江春有家班。因班中网罗了徐班和洪班的一些旧人，故江班也称"老江班"。该班名优云集，能演剧目极多，如《西厢记》《琵琶记》《尉迟恭》《牡丹亭》《水浒记》《狮吼记》《疗妒羹》《蝴蝶梦》《烂柯山》等。江春还结交蒋士铨和金兆燕等曲家，编排新剧目《四弦秋》等。

清代中叶以后，扬州除了盐商蓄养的七大内班，还有官办的维扬院宪内班、恒府班和仪征张府班。此外，私人家班也有不少，如扬州的黄漱泰家班、包松溪家班，泰州的朱青岩家班，仪征的程南陂家班、方竹楼家班和程夔洲家班。到了道光十一年（1831）至十七年（1837），两江总督陶澍厉行盐政改制，打破了扬州盐商的垄断局面，家班赖以生存的经济基础解体，扬州家班就不复再有了。

昆曲在扬州的流行，除了借助于官商蓄养的戏班之外，还有一些民间戏班，可考的有：

维扬广德太平班：活动于雍正末年至乾隆时期，流动演出于江苏扬州、安徽广德一带，曾到苏州梨园总局登记备案。

百福班：活动于乾隆时期，曾被征聘至扬州接驾承应。

集秀扬部：活动于乾隆末年，借苏州集秀昆班之名在扬州组成的昆乱兼演的戏班，于乾隆五十八年（1793）夏季进京，既演花部乱弹，也演雅部昆曲。

双清班：活动于乾隆年间，曾流动演出至泰州、南京、苏州等地。擅演剧目有《西厢记》《琵琶记》《白兔记》《双红记》《牡丹亭》《钗钏记》《艳云亭》《孽海记·思凡》等。

聚友班（苏家班）：活动于道光、咸丰年间，能演《昭君出塞》《琵琶上寿》等。因太平军战事，该班离开扬州转移到里下河地区流动演出，最后落户南通。

老洪班：活动于光绪年间。光绪三年七月二十三日（1877 年 8 月 31 日）上海《申报》第五页刊载《昆腔开演》广告云："启者：今有扬州老洪班昆腔，在石路中开设集秀戏园，减价演卖，连酒席吃看，格外公道。定于月之廿四夜开演赐福，贵客早定，是此告白。"吴新雷指出："乾隆年间扬州有盐商洪充实办的老洪班，百年以后赴沪公演的这个'老洪班'当然不可能是洪充实家班的复活，而应该是民间艺人组成的跑码头的职业昆班，可能是借着乾隆时名班的旗号，以广招徕。"

扬州昆曲班社广告

扬州昆班大量出现的原因有三条：一是扬州悠久的戏曲传统，二是盐商雄厚的经济实力，三是清帝多次的南方巡幸。盐商们为了讨好皇帝，纷纷组织家班，以备随时接驾。皇帝走后，这些家班不会马上解散，而是继续留下。

扬州昆班的艺人多来自苏州，但也有本地昆曲表演艺术家。如管六郎，扬州宝应人，是乔莱家班的名伶。康熙二十八年（1689），康熙帝南巡，曾观看乔莱编撰、管六郎主演的《耆英会记》昆曲，大为赞赏，特向六郎赐银项圈。乔莱家班因此自称"赐金班"。乔载繇《题词》云："新词谱出绕梁音，消得君王

便赐金。"又如杨鸣玉,扬州甘泉人,幼时学昆生,后改昆丑。道光间进京,武戏擅演《盗甲》《问探》等,文戏擅演《借靴》《测字》等。与朱莲芬合演《活捉三郎》,珠联璧合,人称"双绝"。在丑行中,杨鸣玉与刘赶三齐名,一同列入"同光十三绝"。杨鸣玉故后,民间盛传"杨三已死无昆丑,李二先生是汉奸"联语,上联赞誉杨鸣玉,下联讽刺李鸿章。

不过,就在昆曲最辉煌的时候,一场戏曲史上称为"花雅之争"的变局出现了。"花"指地方戏,"雅"指昆山腔。而扬州,正是花雅之争的中心舞台。乾隆六次南巡,每次必到扬州,无论在行宫、园林、河岸,都有伶人粉墨登场,歌吹沸天。其中有昆曲,也有乱弹。昆曲虽是雅部,无奈独此一家;花部尽管驳杂,然而种类繁多。这在接驾演出时,不能不发生激烈的竞争。

"花雅之争"的结果,是雅部失败了。归根结底是因为昆曲过于求雅,脱离了民众。花部却因为内容贴近生活,剧本通俗易懂,唱腔清新活泼,所以赢得了观众。但是,正如陆萼庭先生《昆剧演出史稿》所说,清代中叶的扬州堪称是昆剧第二故乡:

> 扬州剧坛在这时(按指乾隆间)几乎成了昆剧第二故乡。凡演剧上的种种风习规例,一本苏州的传统。城内有一条街,叫做苏唱街,梨园总局就设在这条街上的老郎堂。戏班入城,先要在老郎堂祷祀,叫做"挂牌",然后再到司徒庙演唱,叫做"挂衣"。每年五月散班,七月团班,完全与苏州相同。团班人扬州叫做"班揽头"。

《昆剧演出史稿》说,与苏州不同的是,扬州郡城即使在昆剧盛行时期,公开卖戏的戏园子也是不多的。扬州传统的演戏场所,主要在天宁寺、报丰祠、慧因寺、司徒庙等处。内班演戏的圈子很有限,首先是"御前承应",演给皇帝看,地点常在重宁寺大戏台和行宫内——扬州在清帝弘历南巡时建有行宫四处,每处都有戏台、看戏厅。其次是"应差",演给官僚盐商们看,这些人家皆有名园,园中都有考究的歌台。再次才轮到一般宅

<div align="right">《南巡盛典》中的高旻寺行宫戏台</div>

第,即演"堂戏"。

　　当然,昆剧有高雅的一面,同时也有通俗的一面。不能设想,一种曾经广为流行的戏曲形式始终只为少数人所欣赏。也许还是陆萼庭先生说得对,没有谁敢否认,昆剧艺术具有浓郁的知识分子审美趣味,但也没有谁敢否认,它也有俚俗的成分。正因为昆剧有俚俗的一面,它才持续如此之久,影响如此广泛。昆剧在许多地区流行,所以在它的剧目中,除了韵白和苏白之外,还有始终打扬州白的戏,例如《绣襦记·教歌》中的扬州阿二、《儿孙福·势僧》中的和尚、《红梨记·醉皂》中的陆凤萱,都说扬州土话。

　　昆剧和扬州的密切关系,不仅在于扬州有过众多的昆剧表演团体,而且在于扬州的昆剧有"扬州化"的迹象。如上所说,昆剧《绣襦记·教歌》中的

扬州阿二、《儿孙福·势僧》中的和尚、《红梨记·醉皂》中的陆凤萱,都是说的扬州白。郑振铎先生在《大众语文化的"遗产"》里曾说:

> 在文学里使用大众语或是地方的方言是一种自然的趋势……屠隆的《修文记》,除了苏白之外,还用到扬州白等等的方言……有一出昆腔的笑剧,叫做《借靴》的,便是一个人物说苏白,一个人物说扬州白,而都恰如其口吻身份,单是那土白的腔调便可博得彩声不少。

扬州方言在昆剧中的使用,说明昆剧在语言上曾留下扬州的色彩。而在音乐与表演方面,也是有史可征的。《扬州画舫录》卷五记录了许多昆剧演员的艺术生平,其中有一位大面王炳文,原是大洪班的主角。林苏门《续扬州竹枝词》推崇他是"王炳文真无敌手,单刀送子走刘唐",可见他是一位出色的昆剧表演艺术家。但《扬州画舫录》卷十一又记载他"兼工弦词",弦词即扬州的弹词,这显然可以说明扬州弹词的音乐同昆剧的音乐发生过交流。在另一部《竹西花事小录》的书里,记载了许多"工昆山曲子"的扬州歌伎,值得注意的是这样一句话:"即有名工,亦非昆山本色。"所谓"亦非昆山本色",正是昆剧已经扬州地方化了的证明。

骄阳过后是黄昏,扬州的昆曲终于进入了漫漫长夜。在清代后期一段相当长的时间里,昆曲的声音不是从园林传来,而是从青楼传来。

《竹西花事小录》是一本记载太平天国战争之后,扬州秦楼楚馆渐渐复苏的文人笔记,好像清初的《板桥杂记》一样。它的具体写作时间,据书前小序,记为"薄游广陵,地当兵火劫馀,沧桑变后,人民城郭,市肆街衢,顿改荆榛",显系在太平军战事爆发之后。序末又署"戊辰冬仲",则应为同治七年,公元1868年。可贵的是,书中有关于晚清昆曲的记载。作者说:"广陵为醝运所在,虽富商巨贾,迥异从前,而征歌选色,习为故常,猎粉渔脂,浸成风气。闾阎老妪,蓄养女娃,教以筝琶,加之梳裹,粗解讴唱,即令倚门。说者谓人人尽玉,树树皆花,当非虚妄。"晚清扬州歌坛的热闹,于此可见。

而在扬州女子所学的种种"讴唱"之中,就包含着昆曲。《竹西花事小录》中提到的那些工于度曲的女子,大多仿效苏州装束,同时又加上一些扬州的特点。这种特点反映在她们所唱的昆曲方面,也在坚守昆曲固有传统的同时,不免有些"扬州化"。书中一方面说到扬州歌妓的唱曲水平之高:"间有工昆山曲子者,渭城杨柳,恍操南音,不致秦声,增人忉怛。三五女郎,类工调嚘,儇利便捷,嚹若春莺,能令游子荡心,老成醉魄。酒酣耳热,促坐合尊,香鬟斯磨,兰言徐款,斯时非柳下惠恐不胜坐怀矣!"但是,书中同时又说她们所唱昆曲已与正统唱法有别:

> 即有名工,亦非昆山本色。分刌合度,良非易言。三月广陵,竟嗟绝调!

"亦非昆山本色"数字,最值得思量。这里的本意,是批评她们所唱的昆曲,已经不是"真正的"昆曲。但从另一方面理解,"扬州化"了的昆曲,说不定正是所谓"扬昆"存在的证据。昆剧在流传中,早已形成南昆、北昆、湘昆、川昆诸流派。唯有"扬昆",一直在有无之间。

在青楼女子之外,还有少数士大夫们坚守着昆曲。如耿鉴庭先生《扬州昆曲丛谈》回忆:"吾家业余从事昆曲,已达四世,抗日战争开始,遂中缀。"耿鉴庭说,他父亲耿蕉麓在昆曲方面的至友,第一要数谢莼江:"谢莼江先生,在曲学方面,堪称全才。"扬州谢氏与著名昆曲家张允和有两代交往。张允和曾将自己的诗《不须曲》寄给谢也实先生,说:"那天,坐在我右边一位先生满口扬州话。扬州是我母亲的出生地,和镇江一江之隔。我们相互请教姓名之后,我告诉他:'1937 年 7 月 1 日,我们曾在镇江江苏省立医院成立十周年纪念会上演过昆曲。'谢先生说:'不错,确有此事,就是我父亲主办的,我的弟弟还记了日记。'"谢也实的弟弟谢真甫先生为演唱吹笛伴奏,时年才二十岁。得到张允和的昆曲诗之后,谢也实先生很快回赠了两首诗,其中一首咏道:

何期一曲识知音,提起京江丝竹情。

白发红颜惊梦里,莺声犹忆《牡丹亭》。

近代扬州的昆曲主要是在具有士大夫遗风的家族中传承。他们人数不多,但生命力顽强。这时的扬州昆曲,一没有专业戏班,二没有职业艺人,三没有商业演出,昆曲成了少数人的精神家园。

百年来的扬州昆曲曲友,野史偶有记载。《芜城怀旧录》说,有一位秦端甫,居城南都天庙旁,放荡不羁,善唱昆曲,老境虽窘,而豪放犹昔。《扬州续梦》说,有一位汪大头,雅善昆曲,同辈如饷以香烟一支,即可唱曲一支。《惜余春轶事》记载最多,说有一位孙老,住黄家园,年逾六十,雅好修饰,衣冠整洁,精于昆曲,子女尽能歌舞,家中管弦不辍。就是这些人,守护着昆曲。

此后,相继有广陵曲社、扬州业余昆曲研究组、广陵昆曲学社、扬州空谷幽兰曲社、扬州青年昆曲班等,坚守昆曲,延续至今,为古城增添了一份精致。

四大徽班进京

　　清乾隆五十五年（1790），为给高宗弘历祝寿，从扬州征调了以著名戏曲艺人高朗亭为台柱的"三庆"徽班入京，成为徽班进京的先导。接着，四庆、五庆、四喜、启秀、霓翠、和春、春台等徽班相继进京。此后，逐步合并为三庆、四喜、和春、春台四大徽班，长期在北京演出。他们又同来自湖北的汉调艺人合作，以徽调的【二黄】和汉调的【西皮】为基础，不断吸收京腔、昆腔、秦腔以及其他地方戏曲、民间乐曲的剧目、曲调和表演方法，从而演变成为"京剧"。因此，在中国戏剧史上，徽班进京被认为是开创戏剧新纪元的重要事件。

　　而徽班，无论在它进京之前，还是在它进京之后，都与扬州有着密切的联系。以至于著名作家曹聚仁先生忍不住在《广陵对》一文中写道：

　　　　有一件小事，我在这儿非说实话不可，即算香港的《南北和》编导家看了头痛；我们该明白京戏源于徽班，而四大徽班乃是从扬州去的，并非北方的戏。

　　那么，徽班与扬州究竟有什么关系呢？

　　徽班，顾名思义，是安徽的戏班。明代中叶，皖南的徽州、池州成为中国东南商业、文化的中心之一，当时主要的戏曲声腔如余姚腔、弋阳腔已在这一带流行。嘉靖、万历年间，这一带产生了徽州腔、池州腔、太平腔、四平腔等多种声腔。这些声腔兴起后，很快风靡各地，如徽州腔和池州腔被称为"天下时尚南北徽池雅调"。安徽戏曲声腔在各地的流布，是同徽商在各地的活动分不开的。既然扬州早就是徽商进行贸易活动的重要城市，那么，扬州也势必早就有了徽班的踪迹。

明末清初,西秦腔等乱弹声腔流入安徽,受当地诸腔影响,逐渐衍变,形成了徽调主要唱腔之一的【拨子】。【拨子】高亢激越,常和当地委婉柔和的【吹腔】在同一个剧目中配合使用,俗称"吹拨"。由于它产生和流行在枞阳、石牌、安庆一带,也就常被称为枞阳腔、石牌调和安庆梆子。在一本戏中,往往抒情时唱【吹腔】,激昂处唱【拨子】,文戏部分唱【吹腔】,武戏部分唱【拨子】。通过互取其长的配合运用,渐渐发展、融合,于是产生了"二黄腔"。这种二黄腔,正是今天京剧的基本腔调之一。

清代中叶,二黄腔就已盛行。当时聚集在扬州的各地乱弹戏班,以"安庆色艺最优"(《扬州画舫录》)。自乾隆末年徽班进京以后,二黄腔更加兴盛。及至嘉庆、道光年间,汉调艺人也进京搭入徽班演戏,徽汉合流,集众所长,就发展成了以唱【西皮】、【二黄】为主的京剧。此外,徽班的影响遍及江苏、浙江、江西、湖南、湖北、福建、广东、广西、陕西、山东、山西、四川、贵州、云南等地,全国有四十多个戏曲剧种与它有渊源关系。

徽剧的传统剧目非常丰富。其中徽昆剧目以武戏为主,有《七擒孟获》《八阵图》《英雄义》等;昆弋腔剧目有《昭君出塞》《贵妃醉酒》《芦花絮》等;吹腔、拨子剧目有《千里驹》《巧姻缘》《淤泥河》等;西皮剧目有《宇宙锋》《二度梅》《窦娥冤》等;皮黄剧目有《龙虎斗》《反昭关》《春秋配》等;花腔小戏剧目如《骂鸡》《探亲相骂》等则与扬剧同出一源。

《新修江都县志》说:

> 扬州多寓公,久而占籍,遂为土人。而以徽人之来最早,考其时地当在明中叶。扬州之盛,实徽商开之。

证之以明代文学作品,"三言""二拍"中确曾多处写到徽商在扬州的活动。比如《警世通言》卷五写一个姓陈的徽商在扬州开粮食铺子,卷二十二写一个姓孙的徽商在扬州种盐,《二刻拍案惊奇》也写一个徽商在扬州开当典,等等。明代的徽人在扬州经商的同时,把他们的文化艺术如建筑风格、饮

食特色、民间习俗等也带到了扬州,并对扬州文化产生了深刻的影响。

徽戏很有可能在明代就流传到了扬州。在一本署名"据梧子"的古籍《笔梦》中,曾记载万历初年扬关监税徐太监有弋阳腔家乐,而弋阳腔也是徽戏的来源之一。

明确记载徽班在扬州的演出活动的,首推李斗《扬州画舫录》。《扬州画舫录》卷五说:

> 两淮盐务,例蓄花、雅两部,以备大戏。雅部即昆山腔,花部为京腔、秦腔、弋阳腔、梆子腔、罗罗腔、二簧调,统谓之乱弹。

在这一段记述中,第一次明确提到在扬州的各种外来声腔中,有二簧调。"二簧"一作"二黄",乃是徽戏的主要声腔。这就是说,在乾隆年间,徽班已成为扬州官府养蓄的演剧团体之一。

一种地方戏曲从流行于民间到为官府所养蓄,其间当有一个漫长的过程。《扬州画舫录》卷五在谈到各地戏曲到扬州来演出的过程时,说:"后句容有以梆子腔来者,安庆有以二簧调来者,弋阳有以高腔来者,湖广有以罗罗腔来者。始行之城外四乡,继或于暑月入城,谓之赶火班。"安庆在清代为安徽府治所在,所谓"安庆有以二簧调来者",即是指从安徽首府来的徽班。据李斗所记,这些徽班开始只能在扬州城外的各乡村演唱,后来才逐渐入城演唱,而且只能"于暑月入城"。这是因为当时扬州城里皆重昆腔,尊为"雅部",而昆班每到五月就开始歇暑了,只有扬州乱弹才冒着炎热继续演出,所以扬州乱弹被称为"火班"(意为在炎夏仍然演出的戏班);而徽班也同样只能趁昆班歇暑之际进城演出,因此被称为"赶火班"(意为趁炎夏季节入城与扬州乱弹班竞争的戏班)。可见,徽班起初在扬州的地位并不高,但在城乡都拥有大量观众。

自徽班在扬州城里立足,反过来又对扬州农村观众产生了巨大的影响。焦循在《花部农谭》中说:"自西蜀魏三儿倡为淫哇鄙谑之词,市井中如樊八、

郝天秀之辈,转相效法,染及乡隅。"郝天秀是徽班名角之一,所以不但扬州城里人知道他,扬州乡下人也熟悉他。

合观《扬州画舫录》和《花部农谭》的记载,我们可以看出:徽班在扬州的影响,是先由农村到城市,再由城市到农村的。经过这样的反复,徽班在扬州的影响便愈益深厚。

徽班长期在扬州演出,与扬州乱弹班在音乐、剧目、表演等方面不能不发生交流。这种互相交流的明显事实,是有些徽班名角甚至可以加入扬州乱弹班参加演出。《扬州画舫录》说,在乾隆年间来扬州演出的各地戏曲中,"安庆色艺最优,盖于本地乱弹,故本地乱弹间有聘之入班者"。扬州乱弹的春台班征聘徽班名伶郝天秀一事,就是一个典型事例。据李斗在《扬州画舫录》卷五中说:

> 郡城自江鹤亭征本地乱弹,名春台,为外江班。不能自立门户,乃征聘四方名旦,如苏州杨八官、安庆郝天秀之类。

郝天秀的表演柔媚动人,直令观众销魂,时人称"坑死人"。诗人赵翼有《坑死人歌为郝郎作》云:"扬州曲部魁江南,郝郎更赛古何戡。出水莲初杲日映,临风绪柳淡烟含。广场一出光四射,歌喉未启人先憨。铜山倾颓玉山倒,春魂销尽酒行三。遂令天下父母心,不重生女重生男。"诗人对郝天秀的光彩照人的舞台形象进行了尽情的讴歌,并把他比作唐代著名歌者"何戡"。但诗人歌颂的这位"扬州曲部"中的人物,却是一个道地的徽伶!徽班演员为什么能够加入扬州乱弹班演出?答案只能是两者之间在艺术上有共通之处。正如戏剧史家周贻白先生在《中国戏曲发展史纲要》中说:

> 惟二黄调来自安庆,其伶工且可加入(扬州)本地乱弹演唱,此或因地区相近,声腔略同之故。

徽班与扬州乱弹班之间交流、融汇的另一个重要事实是,原先专唱扬州乱弹的春台班,在乾隆末年徽班进京之际,却似乎转化成了以唱徽戏为主的徽班了。春台班本是扬州乱弹班,后来却成了进京的四大徽班之一,这个巨大的变化,甚至使一些学者怀疑,作为四大徽班之一的春台班"可能和扬州那个同样名称的剧团不是一回事"。澳大利亚汉学家马克林先生就在《京剧的兴起》一书第五章中说:

> 名称问题对当时的剧团来说是一个很一般的事情,比如安徽也有一个著名的春台社,因此不必要像有些学者那样得出结论说,名称相同说明是同一个剧团。

但作为徽班的春台班是从扬州进京的。在扬州这样一个城市里,不大可能有两个名称完全一样的戏班。如果春台班从专唱扬州乱弹衍变为徽班,这只能说明徽班的艺术征服了扬州乱弹,而扬州乱弹伶人又为弘扬徽戏作出了伟大贡献。

同春台班一样,作为四大徽班之一的四喜班也曾在扬州享有盛名。林苏门《续扬州竹枝词》写道:"乱弹谁道不邀名,四喜齐称步太平。每到彩场宾满处,石牌串法杂秦声。"诗中所说的"四喜"即四喜班,"太平"即太平腔,"石牌"即石牌腔,"秦声"即秦腔。太平腔和石牌腔均为徽戏固有声腔,秦腔则是徽班在扬州吸收的新声腔。

三庆、四喜、春台、和春四大徽班自乾隆五十五年(1790)陆续进京,至宣统二年(1910)相继散落,其间经历了一百二十年。这百余年间,徽班完成了从二黄到京剧的嬗变,也经历了各种各样的沧桑变幻。在这可歌可泣的历程中,自始至终有扬州籍的演员参与其间。

约著于嘉庆年间的《燕京杂记》,在谈到北方的少年戏曲演员时说:

> 优童大半是苏、扬小民,从粮艘至天津,老优买之,教歌舞以媚人者

也。妖态艳妆,逾于秦楼楚馆。

成书于道光九年(1829)的《金台残泪记》,在谈到京中的演员来源时说:

> 今皆苏、扬、安庆产,八九岁,其师资其父母,券其岁月,挟至京师,教以清歌,饰以艳服,奔尘侑酒,如营市利焉。

撰于道光二十二年(1842)的《梦华琐簿》,在谈到北京戏曲演员的籍贯时说:

> 今乐部皖人最多,吴人亚之,维扬又亚之,蜀人绝无知名者矣。

因太平天国战事的缘故,扬州优童向北京的输送中断了,写于光绪二年(1876)的《怀芳记》中说:

> 自江南用兵,苏、扬稚幼,不复贩鬻都中,故菊部率以北人为徒。虽亦有聪俊狡狯可喜者,而体态视南人终逊。

上述记载说明,在北京的徽班中,扬州籍演员一直占有很大比重。为了进一步说明问题,我们还可以考察嘉庆间记述北京徽班演员情况的三部著作,即小铁笛主人的《日下看花记》,来青阁主人的《片羽集》,留青阁小史的《听春新咏》。这三部书记述了清代中叶北京各个徽班的演员状况,并注明了大多数演员的籍贯。从书中可以看出,扬州籍演员实为在京徽班的主力军。

现将北京徽班百余年中出现的重要的扬州籍演员,简介如下:

高朗亭(1774—?),名月官,原籍扬州宝应。演花旦。幼年曾在杭州、扬州等地生活和演出。以《傻子成亲》一剧著名。乾隆五十五年(1790)率领三庆徽班到北京演出,是为徽调入京之始。李斗《扬州画舫录》卷五:"高朗

亭入京师,以安庆花部合京、秦两腔,名其班为三庆。"高朗亭先后任三庆班班主、北京戏曲艺人行会组织精忠庙会首。他的表演生动逼真,能使观众"忘乎其为假妇人"(《日下看花记》)。卒于道光七年(1827)以后。

薛万龄(1782—?),扬州人。演贴旦。隶五庆班。当乾隆末年之际,他才十四岁,为五庆班中最小的贴旦演员。铁桥山人在《消寒新咏》卷四中说:"其戏未甚多见,然每演一出,辄柔情媚态隐跃于一颦一笑之中,殊觉秀丽可人。"

杨法龄(1812—?),一名发林,扬州人。从扬州到北京时,年方八岁。演花旦。隶四喜班。张际亮在《金台残泪记》卷一里绘声绘色地描写他雪天演唱时的感人情景,说:"尝遇雪天,独歌户外,听者至数百人。有车而过者,马皆仰沫悲嘶不行。"

扈听香(生卒年不详),扬州人。演旦角,以唱工见长。道光年间隶四喜班。艺名小天喜。其兄扈梅香,艺名扈连喜,亦演旦角,隶春台班。

杨鸣玉(1815—?),一作杨明玉,又名阿金,字俪笙,扬州甘泉人。唱丑角。原唱昆曲,后改京剧。隶四喜班。擅演《问探》《盗甲》《下山》《访鼠》等剧。周明泰《道咸以来梨园系年小录》说他"与名昆旦朱莲芬合演,如《思凡》《下山》《千里驹》等剧,恭忠亲王师恪勤尚书最赏识之"。卒于1879年以后。

梅巧玲(1842—1882),名芳,字慧仙,号雪芬,扬州府泰州人。先习昆旦,后兼演京剧花旦。长期任四喜班班主。著名剧目有《雁门关》《盘丝洞》《闺房乐》《梅玉配》等。长子雨田为名琴师;次子竹芬,即梅兰芳之父。

胡喜禄(1827—1890),名国梁,号艾卿,扬州人。演青衣、花旦。隶春台班。同治末年,为春台班管事。常和名伶余三胜合演《四郎探母》《武家坡》等剧,颇得好评。擅演剧目有《三堂会审》《玉玲珑》等。初习秦腔,后改唱皮黄,兼演梆子戏。陈墨香《梨园外史》载其故事甚多。相传京剧旦角唱腔中的"十三咳"为其首创。

徽班中的扬州名伶尚多,因篇幅所限,便不再一一列举了。

扬州戏曲砖雕

仔细回顾数百年来的中国戏剧发展史,我们忽然发现:京剧的故乡并不在北京,徽班的发迹也不在安徽。京剧发源于徽班,徽腔发迹于扬州,扬州是数百年来中国戏剧的渊薮。

木偶走遍八方

> 扬州好，傀儡戏登场。
>
> 凡事由人阴簸弄，此身枉自负昂藏。
>
> 木偶也冠裳。

这是惺庵居士《望江南百调》中描写扬州傀儡戏的一首词。傀儡戏，俗称"木偶戏"。它的历史，相传可以追溯到楚汉之际。唐人段安节《乐府杂录》中有"傀儡子"条云："自昔传云，起于汉祖在平城，为冒顿所围，其城一面即冒顿妻阏氏，兵强于三面。垒中绝食，陈平访知阏氏妒忌，即造木偶人，运机关，舞于陴间。阏氏望见，谓是生人，虑其下城，冒顿必纳妓女，遂退军。史家但云陈平以秘计免，盖鄙其策下尔。后乐家翻为戏。"段安节是唐人，在他生活的年代，傀儡戏已很普及。

扬州在唐代已经流行傀儡戏，这种傀儡戏在街头公开演出，观众主要是下层市民。达官贵人表面上对这种下里巴人的艺术不屑一顾，而内心何尝不想一睹为快。唐人韦绚在《刘宾客嘉话录》中记载，唐代扬州街头有一种"盘铃傀儡"，淮南节度使杜佑曾想微服观赏：

> 大司徒杜公在淮扬也，尝召宾幕闲语："我致政之后，必买一小驴八九千者，饱食讫而跨之，著一粗布襕衫，入市看盘铃傀儡足矣！"……司徒公后致仕，果行前志。

大司徒杜公即杜佑，唐贞元年间一度任扬州长史、淮南节度使。他看到的"盘铃傀儡"，系指以胡乐伴奏的木偶戏。所谓"盘铃"，类似今天的钹，原是西域传来的一种乐器。"盘铃傀儡"后世亦有，如《虞初新志》卷一云："尝

畜一猴,教以盘铃傀儡,演于市,以济朝夕。"唐代扬州的傀儡戏因用盘铃为之伴乐,所以称为"盘铃傀儡",表示与他类傀儡戏不同。这也说明当时民间傀儡戏十分盛行,人们已经给它自然地分类,"盘铃傀儡"只是若干种傀儡戏中的一种。

关于《刘宾客嘉话录》中所提到的盘铃傀儡,任讷先生在《唐戏弄》第二章里认为可以说明四个问题:一、此类傀儡戏,当时极其平民化,平民可在市中自由欣赏;达官贵人虽致仕以后,倘入市参与其戏场,便足以自污自贬。二、其内容必演故事,已完全戏剧化,足资欣赏;必如此,杜佑方有"果行前志"之事。三、演戏时,用撞击之乐器,为之节奏。四、尚有不用盘铃之傀儡戏在,形式不一;足见其戏之发达。

明人王衡曾作《真傀儡》杂剧,演宋人杜珩以宰相致仕,在市中看傀儡戏。这个杂剧便是取材于唐代杜佑在扬州看盘铃傀儡的故事。

扬州傀儡戏最兴盛的时代,是在清代。此时傀儡戏的种类,按其表演方式的特点,可以分为杖头傀儡、布袋傀儡、水上傀儡等数种。

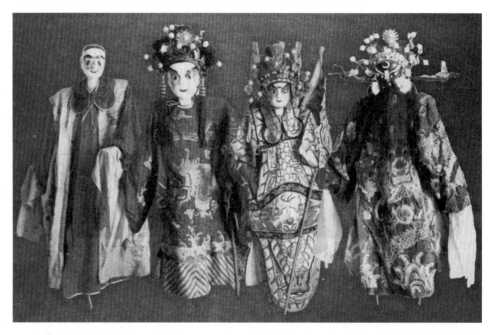

清代扬州傀儡

杖头傀儡是一种凭借竹木之类竿杖来操纵木偶动作的傀儡戏。扬州八怪之一的郑板桥有《咏傀儡》诗云：

笑尔胸中无一物，本来朽木制为身。
衣冠也学诗文辈，面貌能惊市井人。
得意哪知当局丑，旁观莫认戏场真。
纵教四体能灵动，不借提撕不屈伸。

所咏即杖头傀儡。

布袋傀儡是一种用手指来操纵小型偶人的傀儡戏，一名"肩担戏"，以其全部道具一担便能挑走而得名。《扬州画舫录》说，每年正月，凤阳人即来扬州表演此技，表演时"围布作房，支以一木，以五指运三寸傀儡，金鼓喧阗，词白则用叫嗓子，均一人为之，谓之'肩担戏'"。

水上傀儡是一种通过机关在水面上表演木偶的傀儡戏，一名"水嬉"。《扬州名胜录》说，扬州有韩园在城外长堤上，"闲时开设酒肆，常演窟傀子，高二尺，有臂有足，底平，下安卯榫，用竹板承之。设方水池贮水令满，取鱼虾萍藻实其中，隔以纱障，运机之人在障内游移转动"。

旧时傀儡戏艺人大都在露天演出，至多搭个临时性的棚子而已。道光年间，韩日华撰有《扬州画舫词》，其中写道：

竹棚一带绿荫中，百货开场傀儡工。
莫道童心还昨日，而今头脑已冬烘。

即咏当时傀儡戏露天演出的情景。近人易君左先生在《闲话扬州》中也说：

扬州还有一种傀儡戏……在一块荒坪里围一个布棚，木人及戏台与夫台上的陈设都比一般伟大而华丽。每一个人的戏价是铜元八枚，那天

我们看的是《平贵回窑》，王三姐一股贞愤之气，令人好笑！

扬州傀儡戏的传统剧目，有《下河东》《打龙袍》《猪八戒招亲》《穆桂英大破天门阵》等。这些剧目与一般戏剧所演的剧目没有什么不同，人们对它的兴趣主要不在于表演的内容而在于表演的形式。

扬州傀儡戏艺人多出自府城东面的泰兴。这个县在历史上曾经有过百余家木偶戏班，在大江南北各地演出。其中著名的家庭戏班，如成家班、田家班等，均已有一二百年之久的从艺历史。

《三百六十行图集》中的《木人戏》

关于傀儡戏，在扬州有些特殊的风俗。在艺人方面，他们常常家藏百年以上的木偶，供若神明，认为此偶一旦遗失，全家必有灾祸。在观众方面，府城北面的农民在正月初一至十五一般禁演傀儡戏，说是"不看死人戏"，以木偶非活人故也。臧谷《续扬州竹枝词》云："青布大衫穿一领，木头人子正开箱。"这时应当已经过了元宵节了。

扬州的傀儡戏，一直流传于民间，通常以家庭为单位流动演出。近百年来，扬州的傀儡戏演出又以农村为主，大抵杖头木偶戏流行于泰兴、泰县、泰州，提线木偶流行于兴化，布袋木偶流行于高邮等地。

1973 年，在泰兴木偶剧团基础上成立了扬州木偶剧团，扬州木偶戏开始了一个新的历史历程。

　　1975 年,扬州木偶剧团首次赴北京参加全国木偶戏、皮影戏会演;1981 年,扬州木偶剧团再次赴北京参加全国木偶戏、皮影戏观摩演出;1987 年和 1997 年,扬州木偶剧团两次应文化部邀请参加中国首届艺术节(北京)和第五届中国艺术节(成都)的演出;1997 年,中国木偶皮影艺术学会迁址扬州。此外,扬州木偶剧《琼花仙子》获 1998 年第八届文华新剧目和 2000 年第六届中国艺术节优秀剧目奖;《三个和尚新传》获 2000 年全国第二届木偶皮影金狮奖大赛金奖;《白雪公主》获江苏省"五个一工程"奖和艺术精品工程剧目等奖项。

　　扬州木偶艺术以鲜明的地方特色和精湛的表演技巧,受到国外观众的欢迎和赞赏。从上世纪至今,扬州木偶剧团出访三十多个国家和地区,其数量之多、范围之广、影响之大,为国内剧团所罕见。

茉莉飘香五洲

民歌《茉莉花》终于成了扬州的市歌。

《茉莉花》几百年来在海内外流传极广。2002年4月19日《人民日报·海外版》发表长篇报导《茉莉花香飘四海》，开头就指出《茉莉花》是"苏北扬州的民歌"。扬州市第五届政协全委会开幕，会议收到的第一份提案，是《建议将〈茉莉花〉定为扬州市歌》。后来，经过扬州市人大常委会通过立法程序，把《茉莉花》确定为扬州市歌。据说在中国，把民歌定为市歌，这是第一次。

从文献记载来看，扬州毫无疑问是最早传唱《茉莉花》的城市。清人钱德苍于乾隆二十八年至三十九年（1763—1774）编纂的《缀白裘》一书，汇集了大量当时扬州舞台流行的地方戏剧目。其中在《花鼓》一剧中，明确标出使用《仙花调》（即《鲜花调》），其实也就是民歌《茉莉花》。《茉莉花》为什么又称为《鲜花调》呢？原来，这首歌本来有几段唱词，前面两段唱词是：

> 好一朵鲜花，好一朵鲜花，
> 有朝的一日落在我家。
> 你若是不开放，对着鲜花儿骂。
> 你若是不开放，对着鲜花儿骂。

> 好一朵茉莉花，好一朵茉莉花，
> 满园的花开赛不过它。
> 本待要采一朵戴，又恐怕看花的骂。
> 本待要采一朵戴，又恐怕看花的骂。

现在流行的《茉莉花》，其实就是第二段唱词的衍变。按照约定俗成，民

歌通常以首句唱词作为题目。因为当初歌词第一段首句是"好一朵鲜花",故历史上被称为《鲜花调》;后来因为第二段歌词更为流行,首句是"好一朵茉莉花",题目自然就成了《茉莉花》。就音乐的基本旋律而言,《鲜花调》和《茉莉花》实际上是"同一首歌"。根据《缀白裘》所载,《鲜花调》一曲在乾隆年间已经融入戏剧,传唱扬州。据此可以推断,它作为原生态的民歌,在扬州的流传理应更早,因为民歌是戏剧音乐的源头活水。

数百年来,《茉莉花》民歌一直传唱于扬州人之中。它所歌颂的是茉莉花的纯洁与芬芳,表现的是扬州人对美好生活的追求,对自然的热爱。几百年来,它的旋律一直水乳交融于扬州的民歌、清曲和扬剧等不同艺术形式之中。像扬州这样,无论在民歌、曲艺还是戏剧的音乐中,都可以找到《茉莉花》的音调和韵味,这是《茉莉花》飘香的其他任何地方都无法比拟的。这也表明,扬州是《茉莉花》产生、流行和繁盛的肥沃土壤和真正故乡。

艺术源于生活。说《茉莉花》是扬州的歌、扬州的花,还因为扬州人对于茉莉花有特殊的爱。早在明人郝璧所作的《广陵竹枝词》里,就特别提到,当时扬州姑娘最喜欢的花是"紫薇白茉建兰香"。在清代,每到夏日,扬州街巷到处有卖花姑娘叫卖茉莉,董伟业《扬州竹枝词》中的诗句"茯苓糕卖午茶风,茉莉花篮走市中",就是写的此景。扬州姑娘喜欢把茉莉花插在鬓发之间,打扮自己。臧谷《续扬州竹枝词》中有"茉莉花浓插满头,苏妆新样黑于油"之句,生动地描画出了当年扬州的风俗图。扬州人不仅平日如此,郊游时更是如此。张维桢《观音香竹枝词》写扬州妇女到观音山进香,其装扮是:"松围雪腕梗黄金,茉莉花香透素襟。好趁观音香火夜,画船接个赛观音!"茉莉花竟然使得扬州女性像神仙一般的美丽。芬芳洁白的茉莉花也是扬州青年男女表达爱情的信使。醉月亭生《维扬竹枝词》中有一首《赠鲜花》咏道:"钗头花朵赠檀郎,茉莉携归袖底藏。待到五更残梦觉,枕边犹袭夜来香。"就是写古代扬州青年以茉莉花传达爱情。

因为扬州人对茉莉花的钟爱,扬州历来有专门栽培和销售茉莉花的花园。近人徐谦芳《扬州风土记略》卷中云:

江都（扬州）南门外，花院二三，莳茉莉、珠兰、白兰、香橼花之属。专为贩户采买，制成花表等品，转售平康乐户，及闺阁媛秀，几四时无间。或穿花茶、供碟、花篮，制为三星桌围等物，以备礼品。

扬州风俗，把茉莉花制成花茶、花盘、花篮等，当作礼品，四季常备。纯洁、优雅、清丽、芳香的茉莉花，是扬州人倾诉心曲、寄托情愫的崇高信物，也是扬州城向往幸福、追求美满的浪漫象征。而《茉莉花》民歌，以优美的音乐语言完满地表达了这一切。唱起了《茉莉花》，会使我们净化心灵，热爱故乡，呵护自然，憧憬明天。

扬州年画《叫卖茉莉花》

　　有一家晚报曾经刊载一篇文章,传出一个耸人听闻的消息,说民歌《茉莉花》改编自五台山佛乐! 据文章报导,经过音乐界多位专家论证,风靡大江南北的著名民歌《茉莉花》,原来竟然起源于山西五台山的佛教音乐。其理由是,佛教源于西域,茉莉花也源于西域;自从东汉时佛教由印度高僧摄摩腾、竺法兰传到五台山,茉莉花也传入了五台山;因为茉莉花的颜色代表着圣洁,茉莉花的瓣蕊又是制造佛香的香料,所以谱写佛乐的僧人便谱写了赞颂茉莉花的《八段景》乐曲;随着五台山僧人的出游四方,此曲传至江南,这才形成了江南民歌《茉莉花》。

　　通读此文,觉得有不少似是而非和语焉不详之处。例如,佛教传入中国的时间,难道就恰好是茉莉花传入中国的时间? 茉莉花一传入中国之后,难道就出现了赞颂它的歌曲《八段景》?《八段景》和《茉莉花》之间,到底是什么关系? 最令人不解的问题是,佛乐和民歌,到底谁是更本源的东西呢?

　　民歌是一切音乐之母。在这个意义上,民歌当然也是佛教音乐之母。佛教音乐也有可能反过来影响民间音乐,但从根本上来说,民歌无疑是更为本源的东西。说佛教音乐流传开来变成了民间音乐,这种观点不免有些本末倒置。

　　《茉莉花》在扬州的流传,是有着确凿依据的。乾隆年间,钱德苍在所编戏曲集《缀白裘》书中,收录了当时扬州舞台上经常演出的若干剧目,其中就有采用《鲜花调》的花部戏曲。无论从当时记录的唱词看,还是从流传至今的曲调看,都可以断定《鲜花调》就是《茉莉花》的原型。戏曲音乐同佛教音乐一样,也是源于民间音乐的。因此可以推断,民歌《茉莉花》基本旋律的产生,当在乾隆年间花部戏曲盛行之前。对于这些确凿的史实,如果要改变它,就必须拿出证据来才有说服力。采取模棱两可、捕风捉影的说法,只能使人觉得是在故意混淆视听。

　　至于《八段景》,其实也绝不是刚发现的什么新东西,在扬州民歌和扬州清曲里都有这种曲牌。我想它在清代应是最为流行的扬州小曲之一。李斗在《扬州画舫录》里曾经记载,乾隆年间,扬州清曲的主要曲调之一便是【四大景】:

扬州清曲碟片《好一朵茉莉花》

小唱以琵琶、弦子、月琴、檀板合动而歌,最先有【银纽丝】、【四大景】、【倒扳桨】、【剪靛花】、【吉祥草】、【倒花篮】诸调。

据分析,《四大景》就是后来的《八段景》。民歌的发展通常都经历由简而繁的过程,从当初的"四景"变为后来的"八景",是符合规律的。二十年前上海文艺出版社出版的拙著《扬州清曲》中,就收录了《八段景》一种,所

用曲调标明为《粉红莲》。扬州清曲《八段景》曲词总共八段，大抵以抒写男女相思为全篇宗旨，但各段词意并不相连贯。例如，第一段唱词为："小小仙鹤一点红，一翅飞在半空中。张生拿弹打，红娘来取弓，被莺莺小姐搂抱在怀中。张相公，张相公，人生何处不相逢？"第二段唱词为："小小鱼儿粉红腮，上江游到下江来。水中多自在，头摇尾巴摆，香饵金钩钓将起来。你既不放我，又不将我爱，俏人儿情甘送你做小菜。"可见，所谓《八段景》，就是八段意义不相连属，但主题大体相似的系列作品。扬州清曲《八段景》的流传是有文献可考的，但五台山佛乐《八段景》出现于何时这一至关重要的时间概念恰恰被"忽略"了，以至我们无法断定究竟是谁影响了谁。

《八段景》一作《八段锦》，原是民间沿用已久的名称，其内涵也随境而迁。譬如中国民间有一种传统的健身法，称为"八段锦"，早在宋代已经出现。宋人洪迈《夷坚乙志》云："尝以夜半时起坐，嘘吸按摩，行所谓'八段锦'者。"即谓此。民间文人又喜欢汇集若干短篇文字为一书，称为"八段锦"。例如清代醒世居士编有《八段锦》一书，书分八段，演八个故事，各不相属。引人注目的是《八段锦》书中多写扬州事，如写隋炀帝看扬州景致、杨氏女游扬州钞关等等，说明作者对扬州深有了解。至于其书名是否受了扬州民歌《八段景》的影响，尚待考证。

总而言之，一切音乐的起源都在民间。无论是宗教音乐还是戏曲音乐，都一无例外地从民歌中汲取营养，而不是相反。说民歌源于佛教音乐，犹如说树先长叶子后有根。何况，从《茉莉花》的内容、风格来看，其亲切、优美的特征与宗教所要求的超脱、庄严相去甚远，显然系南方民歌而非北国佛乐。我们怎么能够相信，五台山的和尚会以一个少女的口吻来赞美茉莉花呢！

《茉莉花》几乎在全国各地都有流传。值得注意的是，一些地方公开认为那里的《茉莉花》是来自扬州。

在一本名为《中国戏曲志·福建卷讨论集》的书中说，闽剧音乐由三个组成部分，其中之一称为"洋歌"（另外两种是"逗腔"和"江湖调"）。"洋歌"是指外地传来的曲调。对于"洋歌"的含义，闽剧界人士普遍认为："洋歌"与

扬州有关系,而与扬州更多的关系是扬州小调。所谓闽剧受扬州影响,有据可查的就是扬州小调【茉莉花】、【剪剪花】之类。既然"洋歌"的曲调是从扬州传来,应当正名为"扬歌"。

另一本名为《北京传统曲艺总录》的书,收录了流传于旧北京的各种曲艺,其中有一种"扬州歌"。在"扬州歌"的曲目之中,就有【茉莉花】。原注云:"作者无考,《新集时调马头调雅曲》二集选录此曲,此曲纯为情歌。"与这首歌同录的尚有【黄鹂调】、【银纽丝】、【倒板桨】等,均为人们熟知的扬州清曲曲牌。"扬州歌",其实就是扬州清曲的别称。

记得有这样一句俗语:"民歌是有脚的。"这是说,民歌会到处流传。福建和北京的民歌《茉莉花》,就是从扬州流传过去的。

第五章　不落的星辰

戏剧艺术的进化有一个系统的谱系。在唐代叫做戏弄,在宋代叫做南戏,在元代叫做杂剧,在明代叫做传奇,到清代则叫花部、乱弹、香火、花鼓……

曲艺艺术的繁盛像一个兴旺的家族。只说的叫做说书,只唱的叫做清曲,又说又唱的叫做弹词,另外在这个家族里还有鼓书、道情、六书、讲经……

这些林林总总的表演艺术,非戏即曲,都因为历代专业和业余艺人的创造而萌芽、含苞、绽放。

唐代戏弄名伶刘采春

《全唐诗》尽管收罗宏富，可女子的作品很少。但是有一位扬州女子的诗歌，我们却可从《全唐诗》中读到六七首之多。这位扬州女子就是中国戏剧史上知名的人物刘采春。刘采春是参军戏女伶，史籍中称她"善弄陆参军"。据段安节《乐府杂录·俳优》说，唐代俳优演参军戏，"以陆鸿渐撰词"。所以徐慕云《中国戏剧史》云："唐人'弄参军'亦谓之'弄陆参军'，即指此也。"

唐代的戏剧艺术，除了歌舞戏，便是参军戏，它是在俳优表演的基础上发展起来的。参军戏名称来自一名犯官，因其是个参军，故曰"参军戏"。在后来的演出中，"参军"一词已淡化了官职的含义，而成为脚色的名称，并形成一种固定格式：两个演员相互问答，以滑稽讽刺为主，在科白、动作之外还加进了歌唱与伴奏。其中一个脚色叫参军，是被讽刺

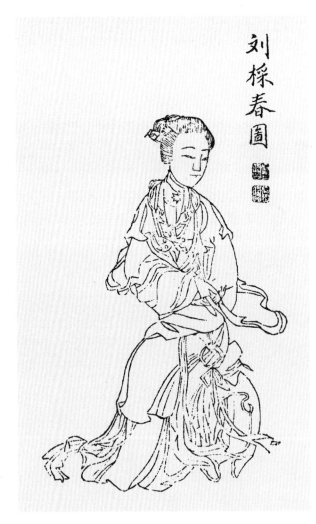

《百美图》中的唐代戏曲家刘采春

的对象,愚笨而迟钝;另一个脚色叫苍鹘,伶俐而机敏。参军、苍鹘都是戏中人物的脚色名称,相当于"行当"。中国戏曲有脚色行当之分,是从参军戏开始的。唐代诗人李商隐《骄儿诗》云:"忽复学参军,按声唤苍鹘。"可见晚唐时期,做游戏的孩子也懂得按照行当来模仿参军戏。

参军戏的演法,很像对口相声,两个演员一个是逗哏,一个是捧哏。参军戏本是一种调笑性的诙谐剧,演员都是男子。如《乐府杂录》云:"开元中,黄幡绰、张野狐弄参军。"黄、张两人都是男优。刘采春以一女子演参军戏,这在唐代已属罕见。同时她又打破了参军戏一味以言词相戏弄的旧形式,而以歌唱加入表演,这就更为世人注目。

唐代的俳优集中在两处地方,一是中原长安,一是南方扬州。长安是皇室所在之地,那里的俳优自然也是为皇家和贵族服务的。扬州却是商人聚居之地,白居易在《盐商妇》一诗中有"盐商妇,多金帛""本是扬州小家女,嫁得西江大贾客"的句子,从中可以领略商人与扬州的密切关系。商人的趣味,决定了扬州俳优的艺术取向。刘采春用【罗唝曲】演唱的《望夫歌》,正是适合商人口味的。例如,《望夫歌》中有这样的歌词:

> 不喜秦淮水,生憎江上船。
> 载儿夫婿去,经岁又经年。
>
> 莫作商人妇,金钗当卜钱。
> 朝朝江口望,错认几人船!

这些歌词从一个侧面表现了商人长年在外奔波的辛劳,更倾诉了在家留守的商人妇的无限离愁别恨。因此,刘采春的表演很能感动市民观众,每当她唱起了《望夫歌》,妇女与商旅莫不涕泪纵横。

刘采春以歌曲演参军戏,在戏曲发展史上具有特殊的意义。张庚、郭汉城先生主编的《中国戏曲通史》说,我们知道,唐代的参军戏是以滑稽表演为主

的,宋杂剧以曲子来叙事的演唱方法在原来的参军戏中是没有的,那么这个传统从何而来呢?"陆参军的主角曾经以【罗唝曲】唱过《望夫歌》,这种歌虽不是叙事的,却开辟了参军戏中唱曲子的先例。"这里说的"陆参军的主角",正是扬州女伶刘采春。

值得注意的是,刘采春并不是一个独来独往的伶人,她有一个优伶之家。她的丈夫周季南、她的女儿周德华、丈夫的兄弟周季崇,都是职业优伶,他们共同组成了一个家庭戏班。这个戏班不但在"淮甸"(今扬州一带)演出,还远至浙东演出。唐人范摅在《云溪友议》中说,元稹在西蜀时,曾爱慕名妓薛涛。后来元稹到了浙东,想派人到西蜀把薛涛带到浙东来。正在这时,刘采春来到浙东,使得元稹从此搁置不提薛涛的事。关于刘采春在浙东的演出和元稹对她的推崇,《云溪友议》写道:

> 有俳优周季南、季崇,及妻刘采春自淮甸而来,善弄陆参军,歌声彻云。篇韵虽不及(薛)涛,容华莫之比也。元(稹)公似忘薛涛,而赠采春曰:"新妆巧样画双蛾,慢裹恒州透额罗。正面偷轮光滑笏,缓行轻踏皱纹靴。言辞雅措风流足,举止低回秀媚多。更有恼人肠断处,选词能唱《望夫歌》!"《望夫歌》者,即【罗唝】之曲也。采春所唱一百二十首,皆当代才子所作,其词五、六、七言,皆可和矣。词云:"……昨夜北风寒,牵船浦里安。潮来打缆断,摇橹始知难。"采春一唱是曲,闺妇行人莫不涟泣。

像刘采春所在的这样的家庭戏班,在唐代出现几乎是个奇迹。在唐代,优伶多是官家蓄养的,真正属于民间的甚少。所以,任讷先生在《唐戏弄》称刘采春一家是"民间流动戏班之代表"。张庚、郭汉城先生《中国戏曲通史》则说:"'陆参军'的来处是'淮甸',即扬州一带,它的剧团组织形式和后来的流动班社大致相同,是一个家庭班,有一个靠她吃饭的'角儿'刘采春。这个班社到处流动,走到一处地方除了投靠官府外,也自行营业。这种剧团组织,完全是一种自负盈亏的商业性班社,而与宫廷或贵族官僚自家养起来的什么

梨园弟子、家内歌姬之类是不相同的。这是商业发达了的都市的产物。"

　　刘采春虽是来自扬州民间的优伶，但在士大夫如元稹们的眼中，与西蜀娼妓薛涛没有什么两样。如果说刘采春还保持着自由人的身份，她的女儿周德华后来却完全成了官僚的宠物。周德华是被崔厓言带到京师去的。《云溪友议》说："湖州崔郎中厓言，初为越副戎。宴席中有周德华，德华者，乃刘采春女也。虽【罗唝】之歌，不及其母，而【杨柳枝】词，采春难及。崔副车宠爱之异，将至京洛。后豪门女弟子，从其学者众矣！"当年，母亲刘采春受到元观察的捧场；而今，女儿周德华又受到崔郎中的宠爱。这对于维扬优伶母女来说，究竟是幸运呢？还是不幸呢？这或许就是鲁迅先生在《略论梅兰芳及其他》中说的，被罩上玻璃罩，并且做起紫檀架子来吧！

宋代歌舞名伎毛惜惜

　　一个人以什么身份留名于后世,有时候并不决定于其真实身份。宋代扬州歌舞伎毛惜惜,在青史上留名的恰恰不是她的歌舞伎身份。

　　"高邮人黑屁股"这句俗语流传很广,它的另一个说法是"高邮大姐黑屁股"。说高邮出美女,没有多少人相信,但是高邮自古属扬州,既然扬州出美女,高邮自然也出美女。有一种说法,毛惜惜就是扬州人,不过死于高邮。高邮历史上最有名的女性有两个,一个是露筋娘娘,一个是英烈夫人。露筋娘娘宁可被蚊子叮死,也不与男子共帐,看重的是个人的贞洁。英烈夫人宁可被叛将杀死,也绝不向敌人投降,保全的是自己的气节。露筋娘娘似乎是传说中的人物,姑且不谈,英烈夫人却史书有传,实有其人,乃是宋代扬州歌舞伎毛惜惜。

　　不过,毛惜惜虽是歌舞伎,史书对她的歌舞艺术却绝少记载。《宋史·列传》有毛惜惜传,是把她作为"烈女"歌颂的:

　　　　毛惜惜者,高邮妓女也。端平二年(1235),别将荣全率众据城以畔,制置使遣人以武翼郎招之。全伪降,欲杀使者。方与同党王安等宴饮,惜惜耻于供给,安斥责之。惜惜曰:"初谓太尉降,为太尉更生贺。今乃闭门不纳使者,纵酒不法,乃畔逆耳。妾虽贱妓,不能事畔臣。"全怒,遂杀之。越三日,李虎破关,擒全斩之,并其妻子及王安以下预畔者百有余人,悉傅以法。

　　关于毛惜惜的故事,在元人韦居安的《梅涧诗话》卷中有更为详细的记载:"嘉熙间,高沙卒荣全据城叛,郡守马公光祖闻变逃匿,仅以身免。有营妓毛惜惜者,全召之佐酒,惜惜怒之曰:'汝本朝廷健儿,何敢反耶? 惟有死耳,不能为反贼行酒。'全以刀裂其口,立命脔之,骂至死不绝声。时临川陈藏一

《点石斋画报》中的宋代歌舞家毛惜惜

在城中，目击其事，作诗有'食禄为臣无国士，捐身骂贼有官奴'之句。三山潘庭坚闻之，谓天壤间有如此奇特事，亦有诗云：'恨无匕首学秦女，向使裹头真呆卿。'见潘公吟稿。余谓自《周南》之诗熄，为女妇者懵不知彤管之为何物，旷二三百年得一人，史氏必谨志之曰烈女。今毛惜惜出于妓籍中，耳目见闻，无非皆淫亵之事，非有则范取以自厉也。一旦叱詈叛卒，至死不绝声，视古烈女无少愧，可不谓之难得乎？一时诗人皆壮此妇之节，见之歌咏，亦以有关于世教故也。"

其后，明人梅鼎祚在《青泥莲花记》卷三《毛惜惜》条抄了《宋史·毛惜惜传》后，又有这样一段文字："高沙容全据城叛，召官妓毛惜惜佐酒。骂曰：'汝本健儿，官家何负于汝而反？吾有死耳，不能为反贼行酒！'全以刃裂口，

立命腐之。骂至死不绝。阃臣以闻,特封'英烈夫人',且赐庙。潘紫岩有诗云:'淮海艳姬毛惜惜,蛾眉有此万人英。恨无匕首学秦女,向使裹头真呆卿。玉骨花颜城下土,冰魂雪魄史间名。古今无限腰金者,歌舞筵中过一生。'"这里最重要的一句话是"歌舞筵中过一生",表明毛惜惜的身份是歌舞伎。

关于毛惜惜的故事,以《高邮县志》附录《英烈夫人毛惜惜》条,说得最为明白。略谓毛惜惜是宋代官妓,原籍淮安。端平二年(1235),别将荣全据高邮叛宋降蒙古。宋置使派人用武翼郎官职招降荣全,荣全伪降,并想杀死使者。一日与同党王安等宴饮,派人叫毛惜惜陪饮,惜惜不从。后被强拉而来,但不肯强作欢颜,背对荣全。荣全很难堪,斥责毛惜惜道:"我是太尉,能与我亲近乃是你的荣幸。"毛惜惜反斥道:"当初说太尉要重新降宋,我还为太尉获得新生而高兴,但现在你闭门不纳使者,且纵酒不法,这是叛臣逆子的行为。朝廷何处对不起你? 我身虽贱,但怎能侍奉你们这些叛臣呢?"荣全大怒,命人以刀割其口,并碎剐至死。三天后,宋将李虎攻克高邮,荣全被处死,其妻子及王安等叛贼百余人均被绳之以法。毛惜惜的事迹上报朝廷后,皇上封她为"英烈夫人",高邮人为她在南门外城墙根下建庙祠一座,名"英烈祠"。

毛惜惜作为一个歌舞伎,不以歌舞闻名,却以英烈传世,这在中国艺伎史上称得上是个异数。也可见风尘之中,不尽是污浊之辈,其中也有如杜十娘、羊脂球一类嵚奇磊落的人物。以至于毛惜惜的名字,在文学上成了气节的象征。如清人魏秀仁《花月痕》第十九回写道:"这一晚,痴珠心上总把《金络索》两支填词反复吟咏。不想秋痕另有无数的话要向痴珠讲,却灯下踌躇,枕边吐茹,总不好自己直说出来,忽然问着痴珠道:'妓女不受人污辱,算得是节不算是节?'痴珠道:'怎么不算得是节? 元末毛惜惜,明末葛嫩、楚云、琼枝,那个敢说他不是节!'"在这里,毛惜惜俨然是"节"的代表。不过书中把她的时代弄错了,她不是元末人,而是南宋人。

弄错了毛惜惜时代的,还有现代人。有一个电影文学剧本叫《官妓毛惜惜》,剧情写明嘉靖年间,倭寇肆虐,东南秦邮县遭倭寇烧杀奸掠,毛惜惜父母身亡,兄妹三人成了孤儿。惜惜被卖到官妓场所秦香楼,从此开始了青楼生

涯。她十六岁那年,按秦香楼的规矩得破瓜,由卫指挥使荣全来破。荣全对惜惜一见倾心,惜惜对这位抗倭名将也很仰慕,从此惜惜被荣全包了下来。后荣全驻守镇江,惜惜邂逅秦邮知州叶春发。叶年轻英俊,温文尔雅,与惜惜共坠爱河。荣全在镇江因同情叛将李全而叛乱,被镇压后逃回秦邮,被叶拒之门外。荣全发誓报仇,走投无路之下,投靠了倭寇,连克十多个州县。不久,荣全借倭兵攻打秦邮城,既克,生擒叶春发。某夜,惜惜刺杀荣全,不料事败被擒。在一次宴会上,荣全让惜惜弹唱歌舞助兴,惜惜不从,并痛骂这帮卖国贼,激怒了荣全,大打出手。再说惜惜二哥毛虎参加了抗倭军队,并升任参将。他率兵攻打被荣全盘踞的秦邮城,就在即将攻克时,荣全挟持惜惜作为人质,要挟毛虎撤兵。惜惜忍住悲痛,主动投毙,以消除毛虎进攻的心理障碍。毛虎率军猛攻,荣全节节败退,率残部向城北逃窜,终于陷进沼泽,被生擒活捉。毛虎杀了荣全,以祭英灵。朝廷封毛惜惜为英烈夫人,秦邮人为她修建英烈墓,并建祠纪念。就剧情而言,女主人公毛惜惜就是《宋史》所载的毛惜惜,可是作者却把宋端平年间说成是明嘉靖年间。关于毛惜惜的弹唱歌舞,也仅仅是一个剧情的陪衬。

清人李修行《如此京华》下卷第二回提到历史上许多著名的妓女,毛惜惜是第一个:"丁卯笑着不语,只将扇面展开看时,见齐齐整整密如蝇头的写着一首长歌道:'既幸非毛惜惜,又幸非邵飞飞,美人不畏将军威。既免作陈圆圆,又免作关盼盼,美人肯附尚书传。既耻为苏小小,又耻为李师师,美人岂愿天子知。既懒嫁赵闲闲,又懒嫁王保保,美人甘作女伶好……'"文中的长歌,列数了一批古代名女的名字。除了毛惜惜之外,邵飞飞是赋诗自尽的烈女,陈圆圆是秦淮八艳的翘楚,关盼盼是殉情而死的舞伎,苏小小是西湖有名的美人,李师师是歌动汴京的名倡。此外,赵闲闲是擅长书画的学士,王保保是骁勇善战的武将。毛惜惜和这些人并列,其影响也由此可知。

一方面,毛惜惜的歌舞技艺几乎无人提及;另一方面,她不以歌舞事权贵的坚贞人格被不断强化。近人樊增祥先生有《后彩云曲并序》,讽刺名妓赛金花是"一泓祸水",其中说到赛金花曾为八国联军总司令瓦德西的座上客。清

末小说《九尾龟》是这样叙述此事的：赛金花到紫禁城与瓦德西叙旧，看到皇家宫苑被联军占领，面目全非，爱国心由此被唤起："我虽然是个妓女，却究竟是中国人，遇着可以帮助中国的地方，自然要出力相助。"赛金花面对的是八国联军，毛惜惜面对的是宋朝叛臣，她们的身份又都是妓女，因此多少有可比之处。樊增祥因此在《后彩云曲》中写下这样的句子："将军携手瑶阶下，未上迷楼意已迷。骂贼翻嗤毛惜惜，入宫自诩李师师。"毛惜惜的"骂贼"，成了她最典型的个性化特征。

关于毛惜惜的故事，最详尽的莫过于《青楼秘典》对她的描述。书中说，毛惜惜是南宋时扬州名妓，祖居高邮，出身仕宦之家，自幼学书学剑，多才多艺。她十二岁那年，金兵南犯，高邮沦落，父母双亡，惜惜与乳母李氏逃至扬州。因为生计无着，李氏不得已将自己的女儿静静和惜惜一起送入妓院。因为毛惜惜懂得琴棋书画，再加上歌舞弹唱的训练，很快在扬州城有了名气。李氏是个有见地的女人，劝她趁自己年轻，物色一个好人，以便及早脱离风尘。毛惜惜在众多的狎客中，结识了秦汉光，两人一见如故。秦汉光是个热血男子，同情毛惜惜的遭遇，赋诗云："不堪回首望关河，如此萧条奈若何。北望燕云尽膻草，南来壮士废干戈。一池春水悲鱼腥，阑夜秋涛叹逝波。多少苍生多少恨，请谁重谱大风歌？"惜惜由是爱上汉光，此后两人常常见面。一日，汉光前来辞行，说他已决定投笔从戎，奔赴沙场。惜惜为汉光的报国之志所感动，赋诗赠别："暂将慧剑斩情丝，起舞闻鸡正此时。且待胡尘驱散后，蛾眉淡扫慰相思。"汉光向惜惜约定，他日一有所成，便为惜惜赎身，结为夫妻。秦汉光一别三年，两次立功，升任守备之职。一天，他请假回乡看望惜惜，不料惜惜已被高邮总兵荣全强行纳为小妾，并筑丽园，金屋藏娇。汉光一听，勃然大怒，想要带兵夺妻。李氏劝阻他不可强行动武，汉光无计可施，恨恨离去。再说毛惜惜被荣全霸占后，心中一直思念情人，整日郁郁寡欢。一次，她从荣全的密信中发现荣全与元兵勾结，便怀疑他有投降之心。她欲除掉荣全，却又无从下手。一天，李氏女儿静静来至丽园，悄悄告诉毛惜惜，秦汉光已经到扬州找过她。惜惜当即请静静约汉光在北郊荷花池见面。惜惜把荣全通敌之事告诉汉

光,并商议对付荣全的办法。宋理宗端平元年(1234),元兵步步逼近,高邮岌岌可危,荣全叛心已决。一次,元兵特使进高邮城,荣全盛宴款待,并让毛惜惜为元使歌舞佐酒。毛惜惜不愿,被荣全狠狠打了一记耳光。事后,荣全对于自己的失态有些歉意,毛惜惜趁机劝诫荣全要做岳飞和辛弃疾,不要做秦桧。但是,荣全听不进去。端平二年(1235)春,元军兵临城下,荣全开门揖盗,把不肯投降的高邮知府杀头示众。就在荣全公开投降当天,荣全在府中举行庆筵。元军将领拔都鲁听说荣全有美妾,擅长剑术,要让她来献舞助兴。荣全受宠若惊,立即表示,若是拔都鲁喜欢,可以将妾相赠。此时惜惜从帐后愤然而出,手指荣全,大骂他叛国献妾,卑劣无耻。荣全恼羞成怒,下令左右把毛惜惜推出帐外斩首。拔都鲁见毛惜惜如花似玉,貌若天仙,心生怜意,叫荣全不要杀她,把她交给他处理。荣全趁机将毛惜惜拱手送予拔都鲁,并命她向拔都鲁谢恩。毛惜惜毫无感恩之意,又指着荣全,严辞叱责他厚颜无耻,背叛社稷,甚至连小妾都被用来当作献敌的贡品。荣全又要杀她,拔都鲁却说,想不到宋朝的女子比男人的骨头更硬,如果宋朝男人全都如此,宋朝焉得灭亡? 言罢,与毛惜惜痛饮三杯,又请毛惜惜舞剑佐酒。此时毛惜惜并不推辞,持剑作舞,始则蹁跹轻缓,如白鹤展翅,继则雷厉风行,似雏燕临空。到后来,恰似风扫垂柳,雨洒梨花,只见剑光,不辨人影。说时迟,那时快,毛惜惜忽然逼进荣全,一剑劈向荣全,却被荣全闪让一旁,将一只耳朵生生割了下来。荣全气急败坏,慌忙用剑还击。几个回合之后,毛惜惜终于气力不敌,被刺身亡。秦汉光此时正在节度使李虎麾下,奉命讨伐叛将荣全。当他得知毛惜惜被害的消息后,恨不能马上赶到扬州,食荣全之肉,寝荣全之皮。不日,秦汉光率部攻克高邮,生擒荣全,割其首级,以祭英烈。端平三年(1236),李虎将毛惜惜事迹上奏朝廷,宋理宗赠封毛惜惜为英烈夫人,并为之建祠,以祭香火。秦汉光有诗吊之云:"昭君慷慨沉河日,红玉从容破敌时。君已成仁千古颂,愿驱胡虏寄相思。"又撰挽联云:"千古仰忠魂,堪与三娘相比美;一生抒悲愤,长留正气耀人间。"故事虽然多有增饰,但是基本情节却没有虚构。

　　值得注意的是,毛惜惜刚健妙曼的剑舞,在腥风血雨中幻化为民族精神

的奇葩。宋代的剑舞继承自唐,又称"剑器舞"。《宋史·乐志》中有"剑器"之名,南宋人《郧峰真隐大曲》中有"剑舞"之名,"剑器"与"剑舞"两者当为一事。据《郧峰真隐大曲》记载,南宋的剑舞开始时,由一人手持竹竿上场报幕,接着两个舞者上场舞蹈。然后两个着汉装的人上场,一个扮演项庄,一个扮演项伯,以歌舞与朗诵结合的形式表演楚汉相争时的鸿门宴故事。尔后两个着唐装的人上场,一个扮演张旭,一个扮演公孙大娘,表演草书家观看剑舞后挥毫作字的佳话。项庄舞剑与张旭观剑,时间相去将近千年,宋人把两件事编入一舞,颇不合理。但是,"剑舞"二字将两件不相干的故事联系在了一起。毛惜惜所舞,应当就是这种剑舞。

毛惜惜死后,人们将她安葬于城南。《高邮县志》载:(墓)在高邮城南门外东侧城脚下,俗称"毛惜惜姑娘坟"。南宋端平二年(1235),高邮守将荣全叛乱,毛惜惜宴前斥责荣全,被碎割杀死。乱平后,宋理宗封毛惜惜为英烈夫人。南宋著名诗人方岳为毛惜惜写《后义娼传》,《宋史》有记载,明李长祥为毛惜惜作墓记。今墓不存。毛惜惜墓曾是高邮市文物保护单位,位于高邮南城根,原有墓碑,今已不存。

元代杂剧名优李楚仪

　　《扬州梦》小说第十五回在谈到清代扬州名妓小兴化时,曾以古代两位姓李的美人来形容她。书中人物先春说:"那小兴化的颜色,要拿古时候的美人比他,我实没有见过古时候的美人;如今世界上的活美人,是再没有这样好的。就是那画师画成的美人,也画不到这样的神情眉目!他姓李,说不定就是李夫人还魂,不然就是李芝仪再世——除了这两个姓李的,也就没有第三个比得他上了。"这时雅香说:"我又要请问你,一顾倾城,再顾倾国,李夫人的绝世独立,是大家知道;那李芝仪究竟是什么人?"先春回答道:"李芝仪也是扬州的名妓,元朝人,与解语花、连枝秀、汪怜怜、顾山山齐名,他的姿色也是绝世无双!"

　　《扬州梦》虽然是小说,书中情节大体是纪实的。例如小兴化,《扬州画舫录》曾说到她:"小兴化姓李,色中上,丰肌弱骨,雾鬓烟鬟,足小不及三寸,望之亭亭,疑在云中。"李夫人见《汉书》,李延年有歌曰:"北方有佳人,绝世而独立;一顾倾人城,再顾倾人国。宁不知倾城与倾国,佳人难再得!"至于李芝仪,一名李楚仪,也是史

何俊绘《元剧名伶李楚仪》

有其人,乃是元代扬州著名艺伎。

李楚仪以唱歌出名,时人把她比作唐代扬州名妓李端端。李端端在扬州善和坊里以貌美著称,有"白牡丹"的雅号,想必李楚仪的容貌也是很美的。李楚仪的女儿童童和多娇,都继承了母亲的艺伎职业,她们母女三人可以称得上是个优伶之家。

关于李楚仪的生平,元人夏庭芝在《青楼集》中有简略的记载:

> 李芝(楚)仪,维扬名妓也。工小唱,尤善慢词。王继学中丞甚爱之,赠以诗序。余记其一联云:"善和坊里,骅骝构出绣鞍来;钱塘江边,燕子衔将春色去。"又有《塞鸿秋》四阕,至今歌馆尤传之。乔梦符亦赠以诗词甚富。女童童,兼杂剧。间来松江,后归维扬。次女多娇,尤聪慧,今留京口。

这一段文字虽然不长,对于我们了解李楚仪却十分重要。李楚仪工于小唱,尤善慢词,分明是个艺伎,但时人却把她视为娼妓。"伎"与"妓",在古代经常是混为一谈的,李楚仪不过是一系列可悲事例中的又一个小小例子。王继学中丞用"善和坊"的典故来写李楚仪,也是把李楚仪与唐代妓女李端端相提并论的意思。为李楚仪而作的《塞鸿秋》今虽未见,但从"至今歌馆尤传之"一语,可以想见李楚仪在当时声名远播的盛况。李楚仪如果只是一个以色事人的名妓,而没有艺术方面的造诣,怎么可能众口传诵并且经久不衰呢?

值得注意的是李楚仪同乔梦符的关系。

乔梦符即乔吉,后人称他为"散曲中的李白"。乔吉是太原人,据说他美仪容,擅词章,以威严自饬,人敬畏之。但这仅是他人格的一个侧面。他人格的另一个侧面是风流浪荡,逐色寻欢。他写曲题赠过的妓女,就有张天香、瞿子成、崔秀卿、周士宜、王玉莲、江云、王柔卿、朱阿娇、李玉真、常凤哥、朱翠英、顾观音、孙梅哥、郭莲儿、刘牙儿等等。不过,这些妓女在乔吉看来不过是过眼云烟。他为她们写的曲子,每人不过一二首而已。

　　乔吉真正倾心的女子，是李楚仪。在他的散曲作品中，标明题赠给李楚仪的就有多首：《楚仪来因戏赠之》《别楚仪》《贾侯席上赠李楚仪》《会州判文从周自维扬来道楚仪李氏意》《席上赋李楚仪歌以酒送维扬贾侯》《楚仪赠香囊赋以报之》《嘲楚仪》等。在这些即兴的咏叹之后，隐藏着一个风流才子与多情艺伎的恋爱故事。

　　赵景深先生《中国戏曲初考》中有一篇《乔吉与李楚仪》，对乔、李的恋爱故事作了钩稽。

　　乔吉是在维扬贾侯席上遇见李楚仪的。他一见李楚仪，便觉得"劣燕娇莺"尽是"冗冗"下品，惟有"默默情怀，楚楚仪容"的李楚仪才是"雪色芙蓉"。乔吉的《贾侯席上赠李楚仪》热情讴歌道：

> 洗妆明雪色芙蓉。
>
> 默默情怀，楚楚仪容。
>
> 其烟雨江头，移根何在？
>
> 桃李场中，尽劣燕娇莺冗冗。
>
> 笑落花飞絮濛濛，湘水西东。
>
> 怅望蹇衣，玉立秋风！

　　从这以后，乔、李两人卿卿我我，大有相见恨晚之慨。楚仪赠给乔吉香囊，似乎是订情之物。乔吉在《楚仪赠香囊赋以报之》中说："芳心偷付檀郎，怀儿里放，枕袋里藏，梦绕龙香。"恰如一场芳馨旖旎的梦。谁知好景不长，贾侯竟夺其所爱。乔吉一面为贾侯饯行，一面心中大为不快。他在《席上赋李楚仪歌以酒送维扬贾侯》中说："鸳鸯一世不知愁，何事年来尽白头？芙蓉水冷胭脂瘦！"表面上好像称颂贾侯艳福不浅，其实是骂贾侯不该"一树梨花压海棠"。楚仪虽是"侯门一入深如海"，但仍挂念着陌路的"萧郎"，她托人向乔吉转达自己的心意。以后楚仪也曾来看望过乔吉两次，乔吉在《楚仪来因戏赠之》中说："殷勤谢伊，虽无传示，来探了两遭儿。"然而他们之间的热恋，却

是无可奈何地结束了。

乔吉的一生没有什么功名,但所撰杂剧倒有十余种。因无力刊刻,作品多散佚,所存杂剧中有一种是《扬州梦》。关于乐府的作法,他曾提出"凤头、猪肚、豹尾"的精辟之论,认为开头要美丽,中间要浩荡,结尾要响亮,至今闪烁着智慧之光。他所爱的李楚仪,终被贾侯夺去,这不但是乔、李二人的悲剧,也是古今一切女伶的悲剧。在《全元散曲》里收有乔吉写的《上巳游嘉禾南湖歌者为豪夺扣舷自歌邻舟皆笑》《嘲人爱姬为人所夺》诸篇,可以看做是乔、李爱情的挽歌。

明代滑稽名人陈君佐

　　"滑稽"是一个古老的字眼，也是一种鲜活的艺术。在上海、杭州、苏州等地流行过一种曲艺，形式与相声相近，名曰"滑稽"，后来发展为"滑稽戏"。实际上，这种技艺由来已久。如《史记·滑稽列传》云："淳于髡者，齐之赘婿也。长不满七尺，滑稽多辩。"古时候的优伶，大抵都长于滑稽，以言语和行动取悦于人。

　　扬州自古多滑稽之人。扬州的说书艺术与滑稽艺术是相通的，起源可以追溯到扬州出土的西汉墓葬说唱俑。但在明末清初说书家柳敬亭之前，真实可考的史料很少。南宋时在临安御前供奉的说书人，有一位来自扬州地区的张显，可惜如今仅知道其名字，事迹不彰。直到明代初年，才有一位在太祖朱元璋御前说书的扬州人陈君佐名载史册，而扬州人对他往往不甚了解。

　　陈君佐生活于元末明初，是个多才多艺的人，他对说书、绘画、医术、占卜等技艺都好像极为精通。明代帝王多爱评话。李开先《张小山小令后序》云："史言宪庙好听杂剧及散词，搜罗海内词本殆尽……武宗亦好之，有进者即蒙厚赏，如杨循古、徐霖、陈符所进，不止数千本。"可见明宪宗、明武宗都爱好这一类调笑的玩意。1967 年，上海嘉定发现成化年间北京永顺堂刊"说唱词话"本十三种，恰为"宪庙好听杂剧及散词"提供了佐证。另据明人刘辰《国初事迹》记载："太祖命乐人张良才说平话。良才因做场，擅写'省委教坊司'招子，贴市门柱上。有近侍入言，太祖曰：'贱人小辈，不宜宠用。'令小先锋张焕缚投于水。"也可见朱元璋喜听"平话"，也即今天所谓"评话"。

　　陈君佐就是朱元璋面前的一个擅长滑稽的人物，也可以说是一位说书家。

　　嘉庆《重修扬州府志·人物》有陈君佐小传，云：

　　　　陈君佐，江都人，善方脉。洪武初，为御医，出入禁中，上尝呼之不名。

一日，问："朕似前代何君？"君佐对曰："似神农，不然如何能尝百草？"盖天下未定时，出军与士卒掘草根食。上大笑。其滑稽如此。永乐时，弃官，著黄冠，市药武当山中。以《易》卜人吉凶，多奇中。卒，葬山中石穴。

据说，元代扬州也有个同名的陈君佐。有资料说，陈君佐原籍安徽宿州，生于江苏扬州，精医术，善滑稽，长于画山水，师法马远、夏圭与宋徽宗。不知此二人究竟谁是朱元璋的御前供奉"陈君佐"。

陈君佐与朱元璋的交往很早，在明朝立国之前，两人就已是朋友。他们的相识，有点传奇色彩。相传陈君佐年少时负有才名，有一天他和朱元璋在一家小店吃饭，朱元璋忽有所思，出了一句上联道：

　　小村店三杯五盏，没有东西。

《扬州府志》中的陈君佐传

一旁的陈君佐脱口而出，对出下联道：

　　大明君一统万方，不分南北。

朱元璋听了十分高兴，从此让他随侍左右。

朱元璋建立明朝后，召陈君佐进宫，做他的御医，兼做词臣。陈君佐在皇宫中进出自如，深受太祖宠信。

在御前供奉，需要特别地机敏。

朱元璋是农民出身，又是行伍得天下。有一天，他给陈君佐出了一句上联说：

张长弓，骑奇马，单戈会战。

这句上联用繁体字来写，是："張長弓，騎奇馬，單戈會戰。"意和形可称双绝——既炫耀了自己能征善战，又利用了汉字的拆分之法。朱元璋以为陈君佐会被难倒，谁知陈君佐不假思索就对道：

种重禾，犁利牛，十口为田。

这句下联用繁体字来写，是："種重禾，犁利牛，十口為田。"既符合汉字的拆分之法，也正好揭出了朱元璋的贫贱出身。朱元璋听了很不开心，一直想出个毒辣的主意，治治陈君佐的傲气。

有一天，朱元璋终于想出一法。他对陈君佐说："你过去说了许多笑话，都能让朕大笑。但那些笑话都不算数，因为你说了那么多话，才让朕笑了一声。朕今天要叫你说个'一字笑话'，这个笑话只能说一个字，还得让朕开怀大笑。你做得到吗？"陈君佐思索片刻，说："可以。"朱元璋说："如果你说了，朕不笑，朕要治你罪的。"陈君佐说："皇上不笑，臣甘受罚。"旋即，陈君佐从南京城里找来许多盲人乞丐，每人给以些许银子，把他们引到宫廷前的金水河边，面河站立，叫他们到时候听他的命令行事。等到太祖过金水桥时，陈君佐大呼一声："拜！"众盲人听令，跨前一步下拜，纷纷滚落水中，朱元璋见状大笑。

这个故事见都穆《都公谈纂》卷上：

陈君佐，扬州士人，善滑稽，太祖甚爱之，一日给米一升。上一日令君佐说"一字笑话"，对曰："俟臣一日。"上诺之。君佐出寻瞽人善词话

者十数辈,诈传上命。明日,诸瞽毕集,背负琵琶,君佐引之至金水河,见上,大喝曰:"拜!"诸瞽仓皇下拜,多堕水者,上不觉大笑。

这是一个令人心酸的笑话。皇权之威严,草民之卑贱,优伶之机智,诸味杂陈。《都公谈纂》还记载说,朱元璋曾经派人押着陈君佐,叫他投江,其实是戏弄他。结果陈君佐到了江边,仅把衣服弄潮了之后就回来了。朱元璋问他:"何以不溺?"陈君佐回答:"臣下见屈原,其言有理,是以不死。"朱元璋问:"屈原何言?"陈君佐说:"屈原云:'我逢暗主投江死,汝遇明君莫下来。'"朱元璋这才一笑释之,不得不佩服陈君佐的敏捷善言。《都公谈纂》的作者都穆是苏州人,字玄敬,弘治进士,著有《西使记》《玉壶冰》《听雨纪谈》《金薤琳琅录》等书。他所记明太祖爱听词话之事,在顾起元《客座赘语》卷六"太祖令乐人张良才说平话"中,可以得到印证。

朱元璋一方面欣赏陈君佐的生性机敏,一方面厌恶陈君佐的大胆冒犯,所以屡屡为难他。有一次,朱元璋对陈君佐说:"我给你一点东西,你如果说得好,我就免了你的罪。"说罢,就命人拿醋给他喝,问道:"这酒怎么样啊?"陈君佐明知是醋,并非是酒,面对朱元璋故意设下的圈套,从容回答:"折腹。"朱元璋听了,不禁笑了起来。"折腹"意思是弄坏了肚子,因为醋很酸,肚子受不了;同时,"折腹"又谐音"折福",意思是皇上赐给我食品,折了我的福,这是谀词。朱元璋一计不成,又生一计,命人取牛皮给他吃,问道:"这肉怎么样啊?"陈君佐明知是牛皮,并非猪肉,于是灵机一动,回答说:"难消。"朱元璋一听,又笑了。"难消"是说牛皮太硬,消化不了;同时也可理解为难于消受皇上给予我的荣幸,同样是谀词。最后,朱元璋又命人给他一顶又大又高的帽子戴上,结果帽子都罩到颈项上了,问道:"这帽子怎样啊?"陈君佐回答说:"坎带不浅。"这一下,朱元璋闻言大笑不止。"坎带不浅"是说帽子太深,戴在头上过大;同时"坎带"又谐音"感戴",即感恩戴德之意,仍然是一句谀词。陈君佐以自己过人的聪明,再三避开朱元璋设下的陷阱,既讨了朱元璋的欢心,又不失自己的尊严,使得朱元璋再次赦免了他。

　　在明人所撰小说《英烈传》第七十二回中，曾见写到朱元璋和陈君佐的故事，说明陈君佐的故事在明代已广为流传："太祖因新年万事稍暇，命驾随幸多宝寺。步入大殿，见幢幡上尽写多宝如来佛号，因出对曰：'寺名多宝，有许多多宝如来。'学士江怀素在侧，进对道：'国号大明，无更大大明皇帝。'龙颜大喜，即刻擢为吏部侍郎。寺中盘桓半晌，又步至方丈之侧，恰有彩笺，上书：'维扬陈君佐寓此。'太祖因问住持曰：'陈君佐非能医者乎？'僧人跪对曰：'能医。'太祖道：'吾故友也，可即唤来相见。'陈君佐早到圣前，山呼拜舞毕，太祖带笑问道：'你当初极喜滑稽，别来虽久，谑浪如故乎？'陈君佐默然。太祖便问：'朕今既有天下，卿当比朕似前代何君？'君佐应声曰：'臣见陛下龙潜之日，饭粮茹草，及奋飞淮泗，每与士卒同受甘苦。臣谓酷似神农，不然何以尝得百草？'太祖抚掌大笑，连手而行，命驾下人，俱各远避。止有刘三吾、陈君佐随着，便入一小店微饮，奈无下酒之物，因出对道：'小村店，三杯五盏，无有东西。'君佐立对曰：'大明国，一统万方，不分南北。'太祖谕之曰：'朕与卿一个官做如何？'君佐固辞不受。"小说所写各事，与笔记所载大体相同，只是所言陈君佐并未入宫供奉。

　　陈君佐是一个说笑话的人，在广义上也可以算是说书人，也即评话艺人。关于明初评话的盛行，从《永乐大典》著录的"平话"可以测知其流行。《四库全书总目提要》云："案《永乐大典》有平话一门，所收至夥，皆优人以前代轶事敷衍成文，而口说之。"陈君佐或者可以算是明初说书人的一个代表。

　　明代的贵族之家，常常蓄养或邀请说书人。据徐复祚《花当阁丛谈》卷五云："元美家有厮养名胡忠者，善说平话。元美酒酣，辄命说解客颐。"这是说的"平话"。沈德符《野获编》卷十八云："其魁名朱国臣者，初亦宰夫也，畜二瞽妓，教以弹词，博金钱，夜则侍酒。"这是说的是"弹词"。在小说如《金瓶梅》第三十九回里写道："吴道官叫了个说书的，说西汉评话《鸿门会》。"《醒世恒言》卷十三记写道："过了两月，却是韩夫人设酒还席，叫下一名说评话的先生，说了几回书。"明成化说唱词话的结尾有这样的话："今唱此书当了毕，将来呈上贵人听。"可见它是当年艺人在官宦人家讲唱时使用的脚本。学

术界有一种意见,认为小说《金瓶梅》在成书前就是扬州评话。

因为明初说唱艺术的流行,到明末才出现以柳敬亭为代表的一批说书名家。《柳敬亭传》云:"柳生之技,其先后江湖间者,广陵张樵、陈思,姑苏吴逸,与柳生四人者。各名其家,柳生独以能者著。"李斗《扬州画舫录》云:"评话盛于江南……郡中称绝技者,吴天绪《三国志》,徐广如《东汉》,王德山《水浒记》,高晋公《五美图》,浦天玉《清风闸》,房山年《玉蜻蜓》,曹天衡《善恶图》,顾进章《靖难故事》,邹必显《飞跎传》……皆独步一时。"从明代初年的一支独秀,到清代中叶的群星灿烂,扬州说书艺术完成了它的华丽转身。

另据资料,元人陈君佐曾绘《云山会友图》,款识为"宿州陈君佐制",鉴藏印有"宣德御览"。此陈君佐与供奉于朱元璋的陈君佐是否一人,姑存疑于此。

清代说书名家柳敬亭

柳敬亭,明末清初扬属泰州人。他是卓越的说书家,能说多种多样的书,如《西汉演义》《隋唐演义》《水浒传》等,并且都说得很好。

柳敬亭在说书史上有着崇高的地位,关于他的生平事迹、艺术成就,历史上多有记述。光是为他作传的人,就有吴伟业、黄宗羲、周容、沈龙翔等。此外,许多文人如钱谦益、龚鼎孳、余怀、杜濬、阎尔梅、张岱、冒襄、毛奇龄诸人都写过诗文赞扬他,袁于令、孔尚任在戏曲剧本中也描写过他。今人陈汝衡先生更是集有关柳敬亭资料之大成,撰成《说书艺人柳敬亭》一书,使我们对柳敬亭其人有了较全面的认识。因此,关于这一切,不用我们再来赘述了。

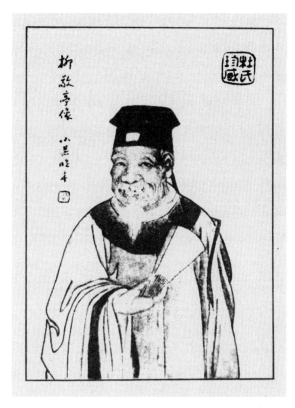

王小某绘《柳敬亭像》

应该谈一谈的是,柳敬亭的说书,究竟是用他家乡的方言说的,还是用别地的方言说的? 这个问题之所以值得谈一谈,是因为许多地方的说书艺人都奉柳敬亭为自己的师祖,但又无非只是援引柳敬亭在那个地方活动过的事实作依据,而回避了柳敬亭说书的语言问题。这个问题之所以值得谈一谈,还因为历来对我国用方言敷说的评话始于何时,无人做过明确阐述,胡士莹先生在

《话本小说概论》中说:"评话在清代特别发达,最初中心是在扬州,其后全国不少地方均有以方言敷说的评话,而扬州仍是主要的中心。"似乎认为方言评话是入清以后才有的。其实,只要把柳敬亭当时说书所用的语言弄清楚,这些扑朔迷离的疑团都可以迎刃而解了。

各地说书曲种之间最重要的区别不是别的,而是方言(如果是"小书",则加上音乐)。话本、技巧等等都是可以互相借用的(如苏州评话可以用扬州评话的话本,反之亦然,技巧当然更可以互相借鉴)。

那么,柳敬亭是用什么方言说书的呢?我们以为是扬州方言。这样说不是太武断了吗?不。

根据记载,柳敬亭是十五岁时因犯法而从家乡泰州逃亡出走的。出走的地方,并非是天涯海角,而是苏北的如皋、泰兴一带,这些地方离泰州很近。后来因追捕的风声渐紧,他才跑到了稍远一些的盱眙,但也仍在今苏北境内。柳敬亭十八岁时开始在盱眙说书,一开始就获得了成功。一个长到十八岁从未离开苏北的柳敬亭,当然不可能用其他方言(例如江南的方言)说书。况且,柳敬亭最初说书并无师承,他是因"耳剽久"(吴伟业语)而自学成材的;他所"耳剽"的说书,揆之情理,也无疑是用江北方言讲说的。

既然柳敬亭一直生活在扬州方言的语言环境中,他开始说的书,就只能是扬州评话。

但柳敬亭的一生除了在扬州、泰州等江北一带说书之外,又曾周游江南的杭州、苏州、南京以及北京等地。那么,他在这众多的地方说书,都是使用的扬州方言吗?我们以为是这样,柳敬亭一辈子都是用扬州方言说书的。这样说不是太武断了吗?不。

柳敬亭进行过艺术活动的地方,除了杭州、苏州等地属于吴方言地区外,扬州、南京、北京都属于北方方言地区。

语言学家认为,汉语分为七大方言,即北方方言、吴方言、湘方言、赣方言、客家方言、闽方言、粤方言。这七大方言中,北方方言分布地域最广,闽、粤方言与北方方言差距最大,而吴方言与北方方言的差距仅次于闽、粤方言,

湘、赣、客家等方言与北方方言的差距均比较小。对于柳敬亭说来,要求他改变在整个青少年时代所形成的北方方言而改说差距甚大的吴方言,这在当时交通不很发达、方言之间的差距比现今大得多的明代,无异于要求他学会一种"外国语"。而说书恰好是一种口头语言艺术。那就要求柳敬亭不仅要学会,而且要非常精通和熟练地运用那种"外国语"! 这在事实上是办不到的。因为掌握一种口语要比掌握一种文字困难得多。

一位懂得四十种语言的苏联学者切尔尼亚夫斯基说:"每个人从孩提时起就懂得本族语言,开始是口语,尔后是书面语。低年级的小学生就能掌握本族语言的各种形式。但学习外语则不然。我们常见的情况是:有的虽然精通外语语法,却不会说和听……有的科学工作者能流畅地阅读一种或几种本专业的外语书刊,但连最简单的口语也不会讲。"

可见,让柳敬亭改操另一种方言说书,而又要求他把这种方言口语运用到精湛圆熟的境地,产生惊风雨、泣鬼神般的艺术魅力,是一件完全不可能的事情!

但是,倘若柳敬亭终其一生都是说的扬州方言评话,那么他在吴方言中心的苏州待过那么久,苏州人能听懂他的扬州方言吗? 我们以为是听得懂的。这样说不是太武断了吗? 不。

如前所说,扬州话属于北方方言,这种方言近似于各地都能听懂的"官话"(普通话)。徐珂《清稗类钞》中说:"北人之普通语言,颇似官话,非若吴越语言之为古时南蛮䑩舌之音也。吴越人乍与北人遇,闻其言,辄以官语目之,敬礼之心,不觉油然而生…… 然此所谓吴人者,就江苏之苏州、松江、常州、太仓而言。镇江以北,如扬州,如通州,如淮安,如徐州,及江南之江宁,虽亦为吴,而其语言大异,类似官话。吴越巨室,每佣人为司阍,取其发言之似官话……北人不可得,则佣扬州等处之人为之。"扬州话是这样的"类似官话",所以柳敬亭在杭州、苏州等地用扬州话说书就是完全可行的了。更重要的是,这样一来,就从客观上消除了使柳敬亭改变原来语音的必要性。

让我们再看看柳敬亭的友人、苏北沛县人阎尔梅写的诗句吧! 他在《柳

敬亭小说行》中描写敬亭说书:"发言近俚入人情,吐音悲壮转舌轻。""狮吼深崖蛟舞潭,江北一声彻江南!"这里的"发言近俚""江北一声",不是明明告诉我们柳敬亭说的是扬州评话么!

同时,柳敬亭也是扬州弹词的祖师爷。在扬州曲艺中,关于扬州弹词的研究一直极为薄弱。一般只是在介绍扬州评话时,附带提一下扬州弹词。对于扬州弹词的真正论述,实际上只见于《说书史话》和《扬州曲艺史话》二书。《说书史话》,陈汝衡著,书中有《弦词》一节,以简短的篇幅介绍了扬州弦词的历史、音乐、书目、艺术、演员,全文不足千字。《扬州曲艺史话》,韦人、韦明铧著,书中有《扬州弦词散论》《关于"张家弦词"》两章,对扬州弹词的名称、起源、历史、书目、音乐、特色以及张家弹词的传承系统、艺术造诣作了全面而系统的论述,两文长达三万字。此后,韦明铧在《扬州曲艺论文集》中有《扬州禁曲叙录》《曲苑丛谈》等文,在《把栏杆拍遍》中有《论扬州张氏弹词世家》《扬州弹词考》等文,是专论扬州弹词的文章。

作为一个曲种的最基本的研究课题,是弄清它的起源。而扬州弹词的起源,却一直是个悬而未决问题。历史上关于"弦词"一词的最早出处,见于李斗《扬州画舫录》。但《扬州画舫录》是乾隆六十年(1795)才成书的,在乾隆之前扬州弹词是否存在呢?这方面可资直接利用的材料似乎极少。惟一有材料可资研究的,就是明末说书家柳敬亭可能与扬州弹词有关系。柳敬亭是扬州府泰州人,他所操的方言属于扬州方言系统。如果柳敬亭的说书包括了弹词在内,那么就可以断定:扬州弹词形成于明代末年。

过去,扬州说书界每年农历三月三日、六月六日、九月九日都要祭祀"三皇"。所谓"三皇",指孔子(一说子贡)、崔仲达、柳敬亭。祭祀这三人的理由是:旧时戏曲艺人的子弟不准参加科举,但说书人的子弟可以参加科举,扬州说书人认为自己属于"儒家",所以应当祭祀孔子;崔仲达据说是一个应乾隆之召演出过"御前评话"的说书人,所以说书界将纪念他引为殊荣;关于柳敬亭,则因为他是明末清初的大说书家,又是扬属泰州人,所以扬州说书界一向认为他是自己的祖师爷。

祭祀"三皇"是扬州说书界共同的行动。但柳敬亭的说书到底包括不包括弹词呢？这是一个众说纷纭的问题。有的学者认为，柳敬亭的说书就是今天的评话。但扬州弦词艺人认为，柳敬亭不但是评话艺人的祖师，也是弦词艺人的祖师。从历史记载来看，柳敬亭的说书似乎除了"说"之外，确实有"唱"的成分。赵景深先生在《曲艺丛谈》中说过："过去苏州说书的光裕社是尊柳敬亭为祖师的。不过他说书究竟是说是唱，现在还没有定论。"

关于柳敬亭能否说唱弹词，陈汝衡先生一直持否定态度。他在《说书史话》第六章里说："在孔尚任《桃花扇·余韵》一折里，柳敬亭弹唱了一套【秣陵秋】。远在《桃花扇》刊版以前，袁于令《双莺传》杂剧第四折"羽调排歌"，指柳敬亭说词话，是且讲且唱。因此有人以为柳敬亭不但善说评话大书，也能按弦弹唱，好像今天的弹词艺人。但这些话都不可靠。据我个人的研究，柳敬亭只是一人独说，没有什么弦乐伴奏，也没有且弹且唱的充分证据，因此他是专说章回历史小说，也就是说评话的人，绝不是弹唱小书的弹词家。"后来在《说书艺人柳敬亭》第八章里，陈汝衡先生又一次重申他的意见：在王猷定《听柳敬亭说史》四绝里，其中一首有"一曲景阳冈上事，门前流水夕阳西"的两句。他说《水浒传》中的《武松打虎》，诗人却用"一曲"字样，是不是柳敬亭在那里唱弹词呢？这倒是主张柳敬亭也弹唱的一个强有力的证据。可是仔细一想，却又不然。过去文人作诗，因为求合声韵，这些地方一向是疏忽的。"曲"字是仄声，上面这一诗句里的第二字恰好需要仄声，诗人就随便咏出了。或者柳敬亭在说打虎故事之先，曾诵诗词一首，因而诗人就用"一曲"二字来咏他说书。

历史考证问题比较复杂，一些材料可以证明这个论点，另一些材料常常又能够证明另一个论点。这里将有关柳敬亭与弹词的相关资料详述如下：

一、钱谦益《左宁南画像歌为柳敬亭作》云："千载沉埋国史传，院本弹词万人羡。"左良玉死后，钱谦益写此诗劝柳敬亭将左良玉事迹编成"弹词"，说明柳敬亭能编写弹词。钱谦益，号牧斋，明末清初诗人，是柳敬亭的友人，常听柳敬亭说书。

二、钱谦益《为柳敬亭募葬地疏》中把柳敬亭比为古代的优孟,同时又说:"优孟登场扮演,自笑自说,如金元院本、今之弹词之美耳。"说到了弹词。

三、顾开雍《柳生歌》云:"听君席前徵羽声,犹见公孙浏漓舞剑器。"顾开雍于清顺治七年(1650)在淮阴听柳敬亭说过书,因作《柳生歌》赠之。诗中的"徵羽声",似指柳敬亭在说书过程中有乐器伴奏。

四、朱一是《听柳生敬亭词话》云:"似断忽续势缥缈,才歌转泣气萧条。"朱一是,字近修,明末清初人。此诗系听柳敬亭说书之后作,诗中说柳敬亭在说书中"才歌转泣",意为刚才歌唱马上又转为哭泣。那么,柳敬亭的表演中应有歌唱的成分。

五、宫伟镠《柳逢春列传》云:"柳逢春,字敬亭……偶闻街市说弹词,遂以说闻。"宫伟镠,字紫阳,明末泰州人,为柳敬亭同乡。文中说柳敬亭是因为在街市上听了"弹词",才学会说书的。柳敬亭所听到的"弹词",是流行于苏北地区的,证明在明末时扬州一带已有弹词。

六、余怀《板桥杂记》云:"柳敬亭……常往来南曲,与张燕筑、沈公宪俱。张、沈以歌曲,敬亭以弹词。"余怀,字澹心,柳敬亭的友人。这里明确说柳敬亭擅长"弹词"。

七、沈龙翔《柳敬亭传》云:"敬亭……偶闻市中说弹词,心好之,辄习其说,遂以说闻。"沈龙翔原名默,字兴之,泰州人。文中说柳敬亭是因为在街市上听了"弹词",才走上说书之路的。

八、康发祥《金眉生廉访暇访柳敬亭故里,余作诗备言之》云:"隐身说书褐被玉,诙谐怒骂杂歌哭。"康发祥,字瑞伯,泰州人。诗中说柳敬亭的说书杂以"歌哭"。

九、王汝玉《读余澹心〈板桥杂记〉,偶咏其事》云:"尽识弹词柳敬亭,十年浪迹等浮萍。"王汝玉,道光时人。诗人径称柳氏为"弹词柳敬亭"。

在陈汝衡先生所引资料中,更有直接描写柳敬亭会唱弹词的。如袁于令杂剧《双莺传》第四折,写柳敬亭的"词话"是且讲且唱的,所谓"羽调排歌"。孔尚任传奇《桃花扇》最后一出,写柳敬亭说:"既然《汉书》太长,有我新编

的一首弹词,叫做《秣陵秋》,唱来下酒罢。"袁于令生于1592年,孔尚任生于1648年,而柳敬亭的生卒年是1587—1670年,三人生活年代甚近,不至于连柳敬亭会不会唱歌也弄不清楚。

综上所说,可以得出结论:第一,柳敬亭最初听到的说书,包括弹词;第二,这种弹词流行于苏北,理应是扬州弹词;第三,柳敬亭的说书以"说"为主,但也包含"唱"的成分,尽管这种成分可能较少。那么,扬州弹词形成的历史,应当早于柳敬亭生活的时代,即在明代中叶以后,清代建立之前。

柳敬亭是一位大说书家,这没有疑问。问题在于"说书"的概念历来就不确定——可以专指"说"一个方面,也可以包含"说"与"唱"两个方面。《红楼梦》里说书的女先生都是会唱的。甚至"评话"这个词有时也包括了"唱"。如王韬《瀛堧杂志》说:"平话始于柳敬亭,然皆须眉男子为之……道、咸以来,始尚女子,珠喉玉貌,脆管幺弦,能令听者魂销。"则"脆管幺弦"也曾被目为"平话",也即评话。这样看来,柳敬亭的说书完全有可能包括评话和弹词这两个曲种。清末民初扬州诗人陈重庆《默斋诗稿》卷八《门前有说评话者因忆柔姬》云:"招魂何处白云乡,犹是拦街笑语狂。记得凉宵同坐月,豆棚瓜架唱中郎。""急鼓轻敲谱道情,病馀倚枕隔帘听。凄凉一曲霓裳舞,肠断弹词柳敬亭。"在诗中,诗人将评话、弹词看成同一件事。

按照叶德均先生的观点,"弹词"是南方讲唱文学的"总称","弦词"是只通行于扬州一地的弹词之"异称"。那么,如果说柳敬亭是弹词的师祖,那么,他当然也应当是扬州弦词的师祖——其实说是"师祖"还不确切,因为柳敬亭本人是受了扬州弹词的影响才从事说书的,这表明在柳敬亭之前扬州弹词已十分发达。柳敬亭不过是发达的扬州弹词熏陶孕育出来的一个杰出代表而已。

现代扬剧名旦高秀英

2004年9月3日13时28分,著名扬剧表演艺术家、扬剧高派艺术创始人、江苏省扬剧艺术研究会会长高秀英女士离开我们去了。一曲传唱了半个多世纪的扬剧经典《鸿雁传书》,从此成为广陵绝唱。

中国有三百多种地方戏,每个剧种都有各自的代表人物。这些人物以博采百家之长的宏大气魄、开辟一代新风的创造精神,集中代表了本剧种的艺术水平。高秀英,就是当代扬剧表演艺术的一位代表人物。

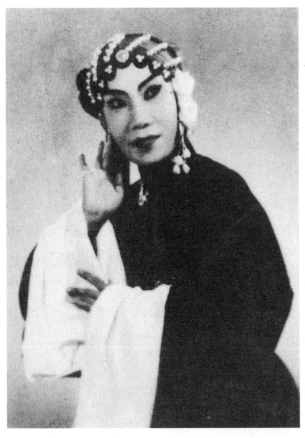

扬剧名旦高秀英

高秀英,原姓居,1913年10月23日出生于邗江酒甸镇谈家庄一个农民家庭。她十二岁学习扬剧旦角艺术,不久在上海"神仙世界"剧场登台演出,嗣后长期辗转演出于上海、江苏、安徽等地。她成功地创造出了以【堆字大陆板】为代表性唱腔的高派表演艺术,为扬剧艺术宝库增添了一笔珍贵的财富。

早在上世纪30年代高秀英就誉满江淮,她在扬剧艺术的天地里,整整耕耘和攀登了六十个春秋

（1925—1985）。这漫长的粉墨生涯大约分三个时期：1925 年至 1933 年——饥饿时期；1934 年至 1949 年——创造时期；1950 年至 1985 年——黄金时期。

高秀英的艺术道路是怎样走过来的？它能给予人们什么启迪呢？森林里找不到两片一样的树叶。人们走过的路总是不相同的。有些艺术家走上艺术道路，是因为他们出生在艺术的家庭里。有些艺术家走上艺术道路，是由于生活所迫或某种偶然的机遇。高秀英走上扬剧艺术的道路，却是因为——饥饿！

高秀英的父亲居长根、母亲罗氏，都是没有一寸土地的赤贫农民。生活的艰辛，使居长根过早去世。为谋生计，罗氏不得不携带年幼的女儿离乡背井来到上海，将她送到为世人所看不起的戏子队伍里去。因为饥饿的驱使，高秀英才走上了扬剧艺术道路。这决定了她开始学艺的态度，一方面是被动的，另一方面又是异常艰苦的。

高秀英最初艺名叫筱秀英，学艺的地方是一个名叫永乐社的扬剧科班。永乐社的教育方法原始而严酷，艺术教育往往和皮肉教育同时并举，学习不用心或不能忍受这种严格教育的就只好离去，留下的则大都是聪明伶俐并且刻苦顽强的学生。高秀英便是其中的一个。但她除有一副天生响亮的好嗓子外，在其他天赋方面似乎并不比别人强多少。进永乐社之前，她对戏曲一无所知，也毫无兴趣，仅仅为了摆脱饥饿，她才强迫自己在很短时间内学会了"撞肩""跌怀""背纤""跨马"等扬剧基本表演技能，还学会了表演《打花鼓》《探亲家》《小寡妇上坟》《小尼姑下山》等流行剧目。在高秀英学习了三个月之后，永乐社就解散了，饥饿又重新煎熬着她。这时，假如有别的谋生道路可走，高秀英也许就会去从事别的职业，而永远不会成为一位扬剧表演艺术家了。恰巧，原永乐社的几位老师谢义才、范春奎、王如松等准备搭班唱戏，他们觉得高秀英还机灵、扎实，就叫她参加了新搭的班子。于是，完全由于偶然的机遇，高秀英登上了扬剧的舞台。

作为一个艺术家，踏上艺术道路的最初契机可以是各种各样的，这并不重要。重要的是，当他（她）一旦跨上艺术道路之后，就应该：一、真诚地热

爱艺术,把它当成自己的第一生命,而不是仅仅把它当做是谋取衣食的职业;二、尽早地确立远大目标,哪怕自己还只是一个刚刚咿呀学语和跟跄学步的艺徒——高秀英很快做到了这两点。

首先是热爱扬剧。扬剧是扬州地方戏,在清代中叶已很发达。但由于后来扬州经济萧条,因此,扬剧在民国初年的复兴,实际是在远离故土的上海完成的。经济繁荣的上海,吸引着各地戏曲竞相前往演出,而扬剧是其中最有影响力的剧种。它不仅在一般市民中拥有大量观众,在知识分子中也有一定影响。作家曹聚仁先生在《我与我的世界》中说,他在民初的上海培养起来的看戏兴趣,是由京韵大鼓而梆子腔,而苏滩,而本滩,而扬州戏,而绍兴戏的。早在上世纪 20 年代,史学家顾颉刚先生在《孟姜女故事研究集》中就指出:"四明文戏、化装滩簧、改良申曲、扬州小戏,都是上海游艺场中最能代表各地方的民众艺术的东西。"扬剧是我国戏剧故都扬州的戏曲艺术,也是高秀英家乡的戏曲艺术。虽然生活逼迫高秀英离乡背井,但是她没有忘记故乡。而一旦在异地听到乡音,也不能不激起她内心的波澜。况且,扬剧艺术已经使备受饥寒的高秀英有了一个差可温饱的生活保证。对于这既能寄托故土情思,又能供给衣食温饱的扬剧,高秀英岂但需要它,而且很快热爱上了它。这种"热爱",尽管还不是出于对艺术的自觉地献身,但在高秀英的艺术道路上却是个重要的新起点。由于这种"热爱",使得高秀英把自己所从事的扬剧艺术从单纯的谋生手段,升华到了比较纯净的精神的境界。这正是高秀英能够成为艺术家的原因之一。

其次是有远大抱负。高秀英开始在剧中只是担任没有台词、没有唱段的跑龙套的无名角色。随着演出实践的增多、潜心细致地观察,高秀英在艺术上长进很快。大约十四岁时,她已扮上比龙套略高一筹的丫头旦了。丫头旦比龙套重要不了多少,但高秀英的可贵之处,就在于她能够从这微不足道的进步中,发现自己的锦绣前程。她后来在《苦辣酸甜七十年》一文中回忆说:"虽然是个丫头旦,已使我十分兴奋,因为我似乎朦朦胧胧地意识到,只要自己肯下苦功夫,从丫头旦到唱主角之间,并没有一条不可逾越的鸿沟。从此,

我就更加细心地观看老前辈的演出，偷偷地学，等待和盼望着时机，为求得自己的艺术发展暗暗地做着准备。"有没有抱负是大不一样的。与高秀英同时学艺的并非一人，何以高秀英成为出类拔萃的艺术家呢？高秀英刚刚扮上丫头旦，就为"唱主角"暗暗地做准备了，这是高秀英能够成为艺术家的另一个原因。

了解到上述两方面原因，就可以理解"饥饿时期"的高秀英为什么如饥似渴地汲取各种艺术营养。她不顾一个少女可能遇到的风险和经济上经常发生的拮据，常去观摩各剧种的演出，为的是广泛地学习和借鉴。她十六岁时已能饰《秦雪梅》中的爱玉、《孟丽君》中的映雪、《樊梨花》中的金莲等主要配角；两年以后，她进而成功地主演《临江驿》《吴汉杀妻》《拷打寇承御》《三戏白牡丹》等传统剧目，和后来发展起来的《崔金花》《龙凤帕》《文素臣》《封神榜》《孟丽君》等连台本戏了。从这里，我们可以想见少年时代的高秀英对艺术的执着而勤奋的追求。

1925年到1933年不过八年时间，高秀英已从一个对戏曲一无所知的女孩一跃而成为既能唱也能做，既擅演喜剧又擅演悲剧，既工于文戏亦工于武戏，在扬剧界崭露头角的女演员了。她的进步之快，是因为她踏上艺术的道路以后，很快完成了从"被动状态"到"主动状态"的转变，从"物质上的饥饿"到"精神上的饥饿"的升华。这是"饥饿时期"高秀英艺术道路的特点，也是她的道路给予人们的有益启示。

如果说，1933年以前，高秀英在艺术道路上经历了努力继承传统、博采百家之长的"饥饿时期"，那么此后高秀英便进入了艺术道路上的"创造时期"。在"饥饿时期"，高秀英对一切戏曲艺术都采取饥不择食、全盘接受的态度；而在"创造时期"，高秀英却对自己所熟悉的戏曲艺术进行了冷峻和深刻的反思。因为她觉得，扬剧的固有表现手法并不丰富到足以表现任何内容的程度，而从其他剧种借鉴来的表现方法如果不经过一番消化，就会破坏扬剧艺术本身的和谐美。高秀英的这种认识，是在扩大了自己的艺术视野之后产生的。

　　1933 年,高秀英的艺术活动基本是在上海一地,神仙世界、庆昇戏院、维扬大舞台、维扬新舞台等剧场是她经常演出的地方。在上海,虽然百戏杂陈的环境可以给人接触各种艺术的机会,但也容易使人满足现状和自我陶醉。1934 年,高秀英与丈夫高玉卿首次到南京金陵大戏院演出。从此,她的足迹就离开了那几个小舞台,而走向了沪、苏、皖这一大片广阔的天地。只有在更广泛的观众中间,在更众多的剧种中间,在更激烈的竞争中间,扬剧的不足——首先是音乐表现力的不足——才暴露得更加明显,高秀英的艺术创造的欲望才被激发起来。

　　扬剧音乐本是丰富多彩、源远流长的。早在清代,扬剧的前身扬州乱弹已在全国产生影响,至今在云南花灯戏和山东章丘梆子等剧种里还能找到它的痕迹。清代后期,因为海运的开发,特别是铁路的通行,扬州失去了它作为南北交通枢纽的优越地位,当时的扬剧——扬州香火戏和扬州花鼓戏,便只能围于区区扬州一隅了。由于扬剧在清代中叶以后至民国初年这百余年间的长期停滞,其音乐几乎没有得到发展,更不用说产生什么流派。同时,因为长期来受扬州文化风尚的影响,扬剧音乐总的说来趋于清丽、温和、绮靡的一面,而缺乏雄奇、激昂、深沉的一面。这就从主观上提出了变革扬剧音乐的任务。从客观上看,随着各种艺术自由竞争的激烈化,整个中国戏曲界的荣枯盛衰的变化越来越显著的紧迫:凡适应时代发展而不断变革的剧种,就进步,就壮大;凡不能适应时代发展而停止变革的剧种,就衰退,就没落——因此,无论是主观状况还是客观状况,都要求扬剧来一番改革。

　　面对这种形势,高秀英发现只是努力地"继承"和"汲取"是远远不够的。那样的话,自己固然不是断送扬剧艺术遗产的"败家子",至多也只是保持先人产业的无所作为的"继承人",却绝不会成为一个为扬剧艺术宝库增添新财富的"创业者"。为了使扬剧表现更丰富的内容和永远屹立于祖国戏曲艺术之林,必须在旧的表现形式的基础上,创造新的表现形式——特别是新的音乐唱腔。每个时代总会造就自己的改革派。于是,在扬剧界,以高秀英为代表的"高派"、以金运贵为代表的"金派"、以华素琴为代表的"华派"等各树一帜

的艺术流派,便先后冲破旧的艺术规范脱颖而出了。

　　流派的形成不能一蹴而就,它需要多种多样的艺术积累、一点一滴的渐进精神和不屈不挠的必胜信念。高秀英完全具备这些条件。早在"饥饿时期",高秀英就曾根据自己嗓音清脆、甜蜜的条件,对常用的扬剧曲调【梳妆台】、【补缸调】、【剪靛花】等进行过一些改良的尝试,初步形成了唱腔圆润、韵味浑厚的演唱风格。对于高秀英所作的改良,观众是欢迎的。

　　然而,事实证明,艺术上的改良只能起局部的、暂时的、有限的作用,既不能为扬剧注入长久的生命力,也不能催生出新的艺术流派来。当高秀英走出大上海,置身于更为广阔的天地中之后,她认定自己必须"创造"了。首先,她在同其他剧种的比较中感到,当扬剧音乐在表现一般喜怒哀乐的情绪时,是游刃有余的,但在表现大悲大喜、大起大落之类强烈的感情时,就捉襟见肘了。如《龙凤帕》中《骂殿》一折,陆娘娘怒斥昏君颠倒是非,杀戮功臣,其唱词义正辞严,沉痛悲愤,长达百句,本应用强烈的音乐充分烘托、抒发。但在扬剧中,一直用香火戏系统的只用锣鼓伴奏的【十字句】或【联弹调】来演唱。【十字句】或【联弹调】在扬剧音乐中本算高亢昂扬的曲调,可是在旋律上只有上下句,因此唱来冗长单调,还不如花鼓戏系统的【大陆板】来得流畅明快,并且有丝弦伴奏。但【大陆板】每句基本上都是七个字,形式缺少变化,所以也难以容纳更多的内容。高秀英联想到许多剧种都有"叠句""垛字"的表现方法,扬剧中也有"堆字"的表现手法——即在原来旋律的基础上增加字句的一种演唱法;为什么不能把香火戏系统的【联弹调】、花鼓戏系统的【大陆板】和传统的"叠句""堆字"结合起来,创造出既有扬剧固有的韵味,又能充分表达强烈感情的新型唱腔呢? 高秀英创造源泉的闸门打开了,著名的【堆字大陆板】唱腔就是这样诞生的!

　　【堆字大陆板】是高派唱腔艺术的精华。它把整个扬剧艺术向前推进了一大步。【堆字大陆板】结构庞大,气势恢宏,全曲将几十句乃至上百句唱词一口气唱出,处处引人入胜、扣人心弦。听高秀英演唱的【堆字大陆板】,初似山间清泉,汩汩细流,经过千回百转,渐成巨澜,于是奔腾汹涌,一泻千里,终

有排山倒海、吞吐宇宙之气概！这种独特的唱腔，为扬剧前所未有，对于抒发人物内心深沉、悲壮、慷慨、激昂的感情，具有极为强烈的表现力和感染力。其演唱效果，使人感到胸中块垒为之一消，耳目为之一新，精神为之一振，从而在心灵上得到一种美的享受。

戏曲音乐专家武俊达先生在《扬剧〈鸿雁传书〉和【堆字大陆板】》一文中指出："【堆字大陆板】其所以具有这样强烈的感染力，一方面固然是由于剧情发展所决定的，但乐曲本身的结构也很值得我们研究。"他认为【堆字大陆板】有三个特点：一、曲调性较强的抒情腔和节奏性较强的唱诵腔对比鲜明。二、唱词与曲调的规范性和具体运用时的灵活性相统一。三、戏曲演唱既须以唱腔为主体，但又离不开乐队的伴奏，更离不开演员对乐曲的理解和演唱的技术处理。此曲不仅【大陆板】的托腔伴奏和过门起了增强音乐性的作用，【清板】部分起了加强节拍与节奏的作用，特别是最后由【清板】过渡到【大陆板】的一段，节奏步步压紧、速度渐渐加快、力度节节加强和音乐气氛的层层皴染，对推进音乐渐达高潮，起了很大的推波助澜作用。【堆字大陆板】代表着高派唱腔艺术的基本特征。由唱腔影响到说、表、做、打，便形成了高派的总的艺术风格。将高派同金派、华派的风格相比较，如果说金派以其舒展自如、潇洒飘逸见长，华派以其精巧婉丽、秀美流畅取胜，高派则以其大气磅礴、刚健清新为标帜。

高派形成史说明：任何创造都不能凭空实现，如果高秀英没有在"饥饿时期"打下坚实的艺术基础，她是不可能创造出【堆字大陆板】以及整个高派的；而创造欲只有在极大地开拓了视野的条件下才会发生，【堆字大陆板】以及整个高派的创造，与高秀英艺术活动区域的扩大有着密切的关系。

中国戏曲界有一种常见的偏向，即为了追求戏曲音乐的形式美，而往往忽视戏曲音乐只是表现戏曲内容的手段这一基本原则。中国戏曲的流派主要是唱腔艺术的流派，高派亦是如此。当一个戏曲流派出现之后，随着它的不断自我完善和自成体系，如果演唱者不能自觉地让流派唱腔服务于"表现内容"这一最高目的的话，那么，"流派唱腔"就会从戏曲这个综合艺术的有机体中

游离出来,成为一种"凌驾"于其他表现手段甚至是剧本内容之上的东西,使内容服从于形式。毋庸置疑,那是流派的歧途和末路。

高秀英在其"创造时期"完成了她一生中最了不起的杰作——高派唱腔艺术,并使之成为扬剧艺苑中异军突起的一个艺术流派。但是,这一过程带着浓厚的自发的色彩。在高派诞生的时候,固然谈不上有什么理论来指导她的艺术实践,在高派得到普遍承认之后,也没有人从理论上去总结和提高她的艺术经验。高派同扬剧本身以及许多民间艺术一样,实际上处于自生自灭的状态。扬剧艺术虽然属于"文化"的范畴,但大多数扬剧艺人却是不识字或不甚识字的文盲、半文盲,高秀英也不例外。她凭个人的艰苦努力,创造了有很高美学价值的高派艺术,但是她却连自己的名字也写不端正。"创造时期"的高秀英对于艺术的潜心琢磨和锐意创新,虽然已不再是因为饥饿的逼迫,而是由于对艺术的热爱和忠诚,但长期没有理论的引导,使得高派唱腔经常只是单纯地被作为一种"好听的曲调"在到处搬唱而已。显然,高秀英面临着两种抉择:或者是保持现状,原地踏步,停留在高派原来的水平上;或者是百尺竿头,更进一步,把高派发展到一个新水平。她走的是后一种道路。

1950 年,高秀英和丈夫高玉卿参加了新建的苏北实验扬剧团(1953 年合并入江苏省扬剧团)。她经历了轰轰烈烈的戏曲改革运动,并开始学习政治,学习文化,学习戏剧理论。高秀英的视野又一次扩大了。她发现在艺术的天地外面,还有一个更为伟大的人生的天地,而戏剧乃是为人生的艺术。在上世纪 30 年代,视野的开阔曾推动高秀英冲破旧的樊篱,去进行自发的艺术创造。在 50 年代,视野的开阔则使高秀英从一个自发的艺术家,走上自觉地运用艺术形式去服务于社会、服务于人生、服务于内容的道路。这在她的艺术道路上,是比从"饥饿时期"到"创造时期"的转变来得更加深刻、更有意义的新的转变。

当高秀英从一个自发的艺术家,开始转变为一个自觉的艺术家的时候,她就跨入了自己艺术道路上的最辉煌的时期——"黄金时期"。这个时期的

特点,一是高秀英在新的舞台实践中,把过去的"一切从表现流派特色出发"变成了"一切从表现剧中人物性格出发",从而将高派艺术发展到了前所未有的高度;二是高秀英的舞台艺术受到了理论工作者的重视,高派艺术从此结束了"自生自灭"的低级状态而进入科学研究的高级领域。

强调艺术形式一定要为表现内容服务,并不是不要形式,更不是不要流派。相反,在致力于更准确、更完善地表现各种不同内容的过程中,可以使个人的才能和特色得到更为广阔的用武之地。从上世纪 50 年代演出的《鸿雁传书》《恩仇记》《百岁挂帅》,到 60 年代演出的《边关审子》《断太后》《拾松训子》等一系列剧目中,高秀英对自己在每一剧中所担任的角色,都虚心地与编剧、导演、作曲以及其他同行互相斟酌、互相切磋、互相推敲,力求使自己的唱腔更准确、更完善地体现人物性格。这样做的结果,并没有损害或磨平高派的特色,倒是大大充实、丰富和发展了高派艺术。这方面的典型例证,是高秀英 1954 年在华东区戏曲观摩演出大会上所取得的巨大成功。

华东区戏曲观摩演出大会是由山东、江苏、安徽、浙江、福建、上海六个省市的三十五个剧种参加的一次戏曲盛会。作为江苏省代表团成员的高秀英,参加演出的剧目是一出情节非常简单的青衣独角戏——《鸿雁传书》,剧情略谓王宝钏苦守寒窑十余年,终日望夫归来,一日忽见鸿雁北飞,遂写血书一封缚于雁背,冀其传与丈夫薛平贵。正如高秀英在《我演〈鸿雁传书〉的体会》中所说:"过去《鸿雁传书》演出时,王宝钏在台上是拼命地哭,希望把观众的眼泪也哭下来;并且没有固定的唱词,演员在台上可以根据观众的反应多唱或是少唱,如果时间嫌多,这一段戏可以完全删去不演。"这样的戏,要演得很苦并不困难,要演得很美却不容易。而经过整理的《鸿雁传书》,正是要求反映一个封建时代不愿享受荣华富贵的叛逆女性的可爱形象和美好心灵。演出这样的整理本,不需要廉价的眼泪,而应以栩栩如生的舞台形象来再现人物。在将近四十分钟的演出中,舞台上始终只有王宝钏一个角色。高秀英从塑造人物形象这个舞台艺术的最高目的出发,一改以前单纯表现演唱技艺、片面追

求剧场效果的"纯艺术"观点,而运用更能揭示人物思想感情的低弦来唱,从而取得了圆满的成功。现代扬剧之所以受到理论界的重视,很大的因素就是因为高秀英演出的《鸿雁传书》震动了当时的剧坛。不少戏剧理论工作者由于看了高秀英的演出,才真正认识扬剧。戏曲史专家戴不凡先生在《三观扬剧一得》中说:

> 对于扬剧,我很缺少知识。记得 1954 年华东会演中,看了高秀英居然把《鸿雁传书》这个再简单不过的故事,在台上演出近四十分钟之久,充满了诗情画意,我开始为产生于我国戏剧故都之一的扬州的这个剧种所吸引了。

可以说,《鸿雁传书》的演出成功,是高派彻底完成了从"自发的艺术"到"自觉的艺术"的飞跃的标志,也是高派在新时期进一步充实、丰富和发展的结果。

由于高秀英每演一剧,都根据不同内容所规定的不同情境重新进行音乐设计,使得原来比较单一的高派唱腔,越来越丰富多彩、摇曳生姿了。作为高派唱腔精粹的【堆字大陆板】,本来只能用于表现高亢、昂扬的情绪,通过节奏和感情上的不同处理,便能够表现多种感情。在《鸿雁传书》中,高秀英扮演的王宝钏满怀期望目送鸿雁腾空,先以舒徐悠扬的旋律唱出"十几年来才露笑容"的喜悦心情,继而转为明快回旋的"堆字"憧憬着将来"恩爱夫妻久别重逢"的莫大欢乐,全曲好似澎湃的春潮,一浪高过一浪。在《断太后》中,高秀英扮演的李太后向包拯倾诉当年蒙冤受辱的一段往事,却是从一句幽远的【倒板】"提起当年我泪如雨降"开始的,起唱便把观众带到那凄风苦雨般的追忆中去;"堆字"部分唱得凄楚沉痛,与《鸿雁传书》中的充满了希望和向往,迥然不同。在《恩仇记》中,【堆字大陆板】又是另一种面目。当罪行累累的丈夫邓炳如要求贤良的妻子施秀琴为他求情时,高秀英扮演的施秀琴先是义愤填膺地唱出了"我几次劝你你不听,如今惹火自烧身"等几句斩钉截铁

的【大陆板】,然后以"堆字"形式义正辞严地谴责邓炳如"懒读诗书,不务正经",待唱到"按王法你就该绳捆索绑,押赴刑场,杀死你这禽兽不如丧尽天良的黑心贼"时,速度几乎加快两倍,宛如疾风骤雨一般,淋漓酣畅地表达了施秀琴满腔的愤怒。高秀英唱腔艺术的这种适应性和可塑性,为高派艺术的发展展示了广阔的前景。

对于高秀英的生平和艺术的记录、评论、研究,是从上世纪50年代上半叶开始的。数十年来,新闻和文学工作者多次采访高秀英,记录她的艺术历程和艺术见解;戏曲专家们从美学、音乐学、表演学等不同角度分析、评论高秀英的艺术特色;高秀英本人也发表了一系列文章,谈自己的生活经历和演剧体会。《中国艺术家辞典》和《中国戏曲曲艺词典》里,都有"高秀英"的专门条目。这都是高秀英在"黄金时期"才有的事情。

关于高秀英的艺术成就,人们说得最多的是她的唱腔。京剧艺术家荀慧生先生在《新春观剧随笔》中赞美说:

> 高秀英同志真是善于唱作的好演员。她的气口有力,吐字清晰……尤其那段【堆字大陆板】,一口气连数几十句,字字入耳,赞之以"大珠小珠落玉盘",当之无愧。

荀慧生认为高秀英"善于唱作",但他着重评论的是"唱",其实高秀英对戏曲艺术具有全面的造诣。她塑造的《鸿雁传书》中的王宝钏和《断太后》中的李太后,同属陷于困境的贵族妇女,但前者可爱,后者可敬,绝不雷同。她塑造的《拾松训子》中的寇母和《恩仇记》中的施秀琴,都是贤妻良母型的人物,但前者重理,后者重情,泾渭分明。她在《百岁挂帅》中塑造的热爱国家、深明大义的柴郡主形象,曾得到田汉、梅兰芳等戏剧家的赞赏。马少波在《扬剧多精品》一文中强调说:《百岁挂帅》中"人物都写得很有性格,演出很有气魄,演员都很称职。特别是饰穆桂英的华素琴、饰柴郡主的高秀英和饰郝凤英的任桂香,不但唱功好,而且善于表现人物细腻的思想感情,生动出色"。马

少波的这段议论全面肯定了高秀英的表演艺术。

　　高秀英是中国戏剧家协会理事、中国戏剧家协会江苏分会常务理事、江苏省扬剧艺术研究会会长。她总结自己六十年来的艺术经验，并毫无保留地奉献给人民。六十年的时间是漫长的，可以总结的东西很多，博采众长，自成一家，放开眼界，不断登攀——这也许就是她走过的道路给予人们的根本启迪。

　　高派唱腔虽在上世纪 40 年代即已形成，广泛流传却是在新中国成立以后。五十多年来，以【堆字大陆板】为标志的高派唱腔，广泛传唱，深入人心。在扬州城乡和扬剧流行地区，凡是喜爱扬剧的人，几乎无人不知高秀英和她首创的【堆字大陆板】。

　　高派影响深远的原因，一是高秀英从艺时间长，是位扬剧寿星。她不仅享有人生高寿，而且身体健康，少年学戏，古稀仍能粉墨登场，其音色、韵味、中气均不减当年。年近八旬时应音像出版社之邀，录制代表作《鸿雁传书》，历时四十多分钟，一气呵成，唱做俱佳，令录音录相的工作人员也感到惊讶。

高秀英与本书作者韦明铧

二是由于她首创的【堆字大陆板】,慷慨激昂,淋漓尽致,是扬剧其他曲牌所不能取代的。无论是传统戏还是现代戏,当剧情发展到高潮,剧中人需要抒发胸中积郁已久的激情的时候,高唱一曲【堆字大陆板】恰到好处,因此受到编剧、导演和演员的青睐。几乎所有扬剧剧目都要安排这么一段激动人心的唱腔,反复的使用给观众留下了深刻的记忆。三是她所演经典剧目中的精彩唱段,早已脍炙人口,成为传播高派唱腔的重要途径。《鸿雁传书》中的"只见鸿雁腾了空"、《百岁挂帅》中的"你不提发兵事"、《断太后》中的"恨刘妃"等优美动听的唱腔,使得剧目成为经典,又使得唱腔广泛流传,其间相辅相承,密不可分。由于以上三方面的原因,高派唱腔不胫而走,广大扬剧爱好者都已成为高派唱腔的传播者。

但是,真正领略高派艺术精髓,全面继承和发展高派艺术,使高派艺术在舞台上发扬光大的,还是靠她的几位入室弟子。

高秀英虽成名较早,却从未收徒。直至 1958 年,在她从艺三十五年之后,才正式收徒。她的第一个开山弟子,就是为广大观众所熟悉并喜爱的著名扬剧表演艺术家李开敏。1960 年又在扬州收了第二个弟子,是当时刚满十三岁的吴惠民。1985 年她在扬州戏校义务教学期间,又收了一个关门弟子祝荣娟。

高秀英在扬州戏校义务教学时,扬州戏校的学生都受到了她的亲传。刚健清新的高派艺术,使扬剧的一代新人,如沐春风,茁壮成长。

第六章　学术的灯光

戏曲理论是对于戏曲实践的观照、分析与评判。一个戏曲实践丰富的地方，一般说来也有相应发达的戏曲理论建树。

扬州的戏曲理论有自己的传统特色。这就是一开始就关注本土戏曲的现状，思考地方戏曲的价值，同时追溯戏曲艺术的源流，展望舞台艺术的未来。

真正的戏曲理论家，在清代才开始出现，其学术传统一直赓续至今。学者的学术建树不同，却都是照耀戏曲世界的理性灯光！

焦循与《花部农谭》

　　焦循,字理堂,一字里堂,江苏甘泉(今扬州)人,清代学者。自幼颖悟,博闻强记,于易学、经史、历算、声韵、训诂无不研究,对戏曲之学亦多所考索。嘉庆年间举乡试,后应礼部试不第。阮元督学山东、浙江时,招其往游。在扬州北湖筑雕菰楼,笔耕于其中,十余年托足疾不入城市。其著作极丰,有《雕菰集》《易章句》《易通释》《易余龠录》《孟子正义》《里堂学算记》等,论曲著作则有《剧说》《花部农谭》《易余曲录》等。

扬州学者焦循

　　清中叶考据学大兴,以戴震为首的皖学和以惠栋为首的吴学,如双峰并峙。扬州学派,是继承发扬皖学余绪而集吴、皖二派之长的一个学术流派。在治经方面以贯通、创新见长的扬州学派,在对待戏曲这样为正统文学家所不屑一顾的"小道"方面,同样表现了渊博的学识和独到的见解。其标志之一,是他们中的一些学者不但精于曲学,而且留下了至今在戏曲史上仍具有重大影响的著作。在这些学者中,首推焦循。

　　焦循生活在一个戏曲活动频繁的地区和时代。在他的友人中,不乏戏曲学者和戏曲艺人。例如李斗,在所著《扬州画舫录》中以相当篇幅记录了当时曲坛的状况,而焦循对《扬

州画舫录》甚为欣赏。焦循在《将之济南留别李艾塘即题其〈扬州画舫录〉》诗中，殷殷嘱咐李斗"二十卷成须寄我，挑灯聊作故乡游"。焦循与四川秦腔名伶魏长生、扬州说书名家叶霜林等，一直保持友谊。魏长生即魏三，工于秦腔，曾在扬州、北京活动。焦循在《花部农谭》中提到魏三之名，后又在京师邂逅魏三，并撰有《哀魏三》长诗，叹息"君不见，魏三儿，当年照耀长安道，此日风吹墓头草"。叶英本是扬州秀才，擅说评话《宗留守交印》。叶英死后，阮元、焦循都为之作传。阮传见《广陵诗事》卷四，称赞叶英"善柳敬亭之技"；焦传见《雕菰集》卷二十一，极写叶英"凝神说靖康南渡事，声泪交下，座客无人色"。从这些交游可以看出，焦循对戏曲产生兴趣不是偶然的。焦循不是一个只知道白首穷经的学者。扬州学派的先导戴震一贯抨击程朱理学，并在《绪言》一书里宣称："喜怒哀乐之情、声色臭味之欲、是非美恶之知，皆根于性而原于天。"焦循同戏曲学者和戏曲艺人的交往，正是对戴震反理学思想的一种实践，因为戏曲乃是最能表达"喜怒哀乐之情、声色臭味之欲、是非美恶之知"的人生艺术。

焦循和扬州学派的戏曲观，可从三个方面来说。

第一，肯定戏曲同其他文学样式一样，都是社会文化财富的组成部分。这种观点集中表现于焦循在《易余龠录》卷十五中写的一段话："余尝欲自楚骚以下至明八股撰为一集：汉则专取其赋；魏晋六朝至隋则专录其五言诗；唐则专录其律诗；宋专录其词；元专录其曲；明专录其八股——一代还其一代之所胜。"在焦循看来，曲这种文体与骚、赋、诗、词乃至八股等并列毫不逊色，直到清末刘师培，扬州学者一直坚持这种观点。刘师培完全赞成焦循的看法，认为曲剧其实是八股文的先导，破题、小讲譬如曲剧中的引子，提比、中比、后比譬如曲剧中的套数，领题、出题、段落譬如曲剧中的宾白。这些比喻虽然未必恰当，但其对八股的贬抑，对戏曲的褒扬，却具有反封建的意义。在《剧说》卷六中，焦循曾引说书家叶英的话说："古人往矣，而赖以传者有四：一叙事文，一画，一评话，一演剧。道虽不同，而所以摹神绘色、造微入妙者，实出一辙。"把评话和演剧看成是传于后世的不朽事业，在整

个封建时代也许没有第二个人这么说过。至于阮元在《赤湖杂诗》里满怀热情地描写农民唱的秧歌，刘毓崧在《古谣谚序》中充分肯定民间谣谚的价值，江藩在《汉学师承记》里称赞经学家王兰泉四五岁时能为人演说杨用修《廿一史弹词》，说明秧歌、谣谚、弹词这些下里巴人的艺术一概都在扬州学者的视野之内。

第二，认为戏曲是不断进化的，而戏曲的演进是有迹可寻的。焦循的《花部农谭》力陈花部胜于雅部，断言："彼谓花部不及昆腔者，鄙夫之见也！"这等于明确宣告，新兴的戏曲必然胜过陈旧的戏曲，戏曲进化的潮流是不可阻挡的。焦循的友人凌廷堪在《校礼堂文集》卷二十二《与程时斋论曲书》中，具体论述了从杂剧到传奇的演变过程。"窃谓杂剧，盖昉于金源。金章宗时有董解元者，始变诗余为北曲，取唐小说张生事，撰丝索调数十段，其体如盲女弹词之类，非今之杂剧与传奇也。且其调名，半属后人所无者。元兴，关汉卿更为杂剧，而马东篱、白仁甫、郑德辉、李直夫诸君继之。故有元百年，北曲之佳，偻指难数。……元之季也，又变为南曲，则有施君美之《拜月》、柯丹邱之《荆钗》、高东嘉之《琵琶》，始谓之为传奇。"这种"戏曲进化论"的观点，在扬州学者笔下一再得到表述。如李详《学制斋骈文》卷二《刘葱石参议四十寿序》认为，"传奇"一词的内涵是不断变化的："传奇者，唐人小说之名，渐移为金元曲剧之目。"刘师培《论文杂记》认为戏曲的产生过程是："中唐以还，由诗生词，由词生曲，而曲剧之体以兴。"他们都不把戏曲看成是一成不变的。

第三，指出戏曲除了娱乐与消遣的功能之外，还有道德和政治的讽喻作用。例如清代花部戏《清风亭》中不孝子张继保原来是自缢而死的，后改为被天雷打死。焦循在《花部农谭》里赞扬道："改自缢为雷殛，以悚惧观者，真巨手也！"表明焦循是完全意识到戏剧的道德讽喻作用的。至于焦循对叶英所说评话《宗泽交印》的肯定，则表明焦循是看到了评话的政治讽喻作用的。《宗泽交印》反映宋金之间的民族斗争和宋朝内部主战派与主和派之间的政治斗争，是一部政治色彩十分浓厚的评话。王船山的杂剧《龙舟

会》系据唐李公佐传奇《谢小娥传》改编,剧中以安史之乱为背景,把谢小娥的英雄行为与士大夫的失节行为作对比,谴责了民族斗争中的投降派。刘师培在《水调歌头·书王船山先生〈龙舟会〉杂剧后》一词中慷慨地写道:"子房椎,荆卿剑,伍胥箫。遐想中原豪侠,高义薄云霄。叹息大仇未恤,安得骅骝三百,慷慨策平辽。一洗腥膻耻,沧海斩虬蛟。"明末王夫之的反清复明意识,正好引起了清末刘师培的排满光汉意识的共鸣。

焦循和扬州学派在曲学方面取得突出的成就,有客观因素,也有主观因素。

从客观上看,清代扬州是全国民间戏剧、曲艺的一个中心。许多最著名的戏剧家和曲艺家如孔尚任、蒋士铨、柳敬亭、王炳文等均在扬州频繁活动;南北最主要的剧种和曲种如昆腔、徽调、评弹、鼓书等均来扬州竞相演出;扬州城内的园林和街巷如棣园、容园、大东门街、弥陀寺巷等都设有戏台与书场;扬州城外的集镇和村庄如邵伯、宜陵、马家桥、僧道桥等都有农民自发组织的戏班。至于扬州盐商私人养蓄的剧团如徐班、黄班、张班、汪班、程班、大洪班、德音班、春台班等,居然可以在皇帝面前一显身手,从而被称为"内班"。扬州曲坛这种高度繁荣的局面,给学者们提供了无数观剧品曲的机会,从而成为他们了解和研究戏剧曲艺的外部条件。

从主观上看,因为清代扬州学者从不视戏曲为"小道",所以他们经常主动接触或参与各类戏曲活动。例如,焦循常常和农民们一起观看乡村的戏剧演出;阮元很熟悉当地的小曲和秧歌;凌廷堪亲自参加修改剧曲的工作;李详校勘过《暖红室汇刻传奇》。杜文澜编辑的《古谣谚》巨著,虽然《凡例》中明言"曲语、优伶戏语不录",但书中却不乏从戏曲中撷取的内容,如:卷五十"好男不吃分时饭,好女不穿嫁时衣"条,注云"亦见元曲《举案齐眉》剧";"有麝自然香,何必当风立"条,注云"亦见元人《连环计》剧"。可见杜氏在治经之余读了不少戏曲方面的书。

焦循和扬州学派把治学范围从传统的经学、小学,扩大到数学、哲学,乃至扩大到曲学,这是他们大大超过同时代其他考据学派之处。

　　焦循的家乡黄珏，在扬州城北郊，邵伯湖南岸。黄珏的来历，相传得自两块美玉。黄珏的确有两块美玉，一俗一雅：俗的是黄珏老鹅，雅的便是生于黄珏的通儒焦循。沿着黄珏镇上一条叫做雕菰路的小道走不多远，折入农田，在田间的羊肠土埂上行走大约十分钟，就看到了焦循墓。这是一座近年重修的墓，有坟茔一丘，墓碑一方，四周围以白石栏杆。因为平时很少有人来，故周围长了很多野草。站在墓前四顾，南面是绿油油的农田，北面是密匝匝的古镇，风水应该说是不错的。他的故居和墓址，原在南边不远处的水田里。因为年久失修，几乎无迹可寻，所以才另行选址，在这里重修墓园，供后人凭吊缅怀。墓碑上写着五个隶字："清焦循之墓。"

　　焦家世居黄珏，从焦循曾祖起就好治《周易》之学，祖父、父亲都能继承家学。到焦循时，他的学术名声远远超过了他的先人。焦循曾中过举人，后来会试不第，即绝意于科举。朋友劝他再次赴京，参加会试，他以母亲老病为辞。母亲死后，焦循遂托病闭门不出，在家建"雕菰楼"，作为读书著述之所。他治学的范围，遍及经学、易学、哲学、史学、数学、曲学等等，难怪人们称其"通儒"。一个"通"字，饱含多少青灯黄卷、皓首穷经的故事！

　　焦循的刻苦精神是出了名的。他自己在文章中谈到，乾隆丙午（1786）那年，因接连歉收，又累遭凶丧，讨债人日日追逼于门。在无奈之下，他不得不将家中数十亩良田卖去，但为奸人所勒索，得价仅十几两银子。当时大米匮乏，家中每日以山芋充饥，也舍不得花掉银子。此时，恰好有书商持一部《通志堂经解》来，这是焦循早就想得到的。一问书价，竟然需要三十两白银！卖田所得银子，还不及其半。焦循不得已与妻子商量，妻子毅然卖掉自己的首饰，得银十二两，这才买下了那部《通志堂经解》。当晚，焦循一家吃的是"麦屑粥"，大约就是现在所谓的"糁粥"，但心中非常高兴，觉得这样做对得起先人。焦循最值得称道的地方，是他治学胸襟之宽广，治学识见之通达。他生当乾嘉时代，身为乾嘉学人，但却反对当时流行的那种偏狭的考据方法，而将脚步迈到农叟、渔夫中去，这在以"考据"相标榜的乾嘉时期是难能可贵的。

　　焦循的故居，原有雕菰楼、半九书塾、湖干草堂等建筑，书香飘溢，风景优美。黄珏人早就计划恢复这些建筑，包括焦循墓在内，建成"焦循纪念馆"。包括焦循、阮元、汪中在内的清代扬州学派，是扬州历史文化中最精粹、最重要的组成部分。纪念他们不但可以弘扬扬州的优秀人文精神，同时也可以给扬州的旅游业带来新的空间。所以，我们借此机会呼吁：在"文化扬州"的建设过程中，请给扬州学派以一席之地，给通儒焦循以一席之地。

　　离开焦循墓，踏上雕菰路。于是会想到焦循的读书处旧称"雕菰楼"，焦循的作品集也称作《雕菰集》。"雕菰"到底是什么意思呢？原来，"雕菰"是生于水边的茭白的果实，形状像米，可以食用。焦循的家乡靠湖，多生茭白，他大概特别喜欢家乡这种野生的东西，因此就拿它做自己书斋和著作的名字了。"雕菰"用今天的话来说，就是"草根"。像焦循那样的学者，本不属于草根之列，但他对于民间戏曲的酷爱，却不能不教人联想到"草根"一词。走在焦循的故里，可以想象当年焦循在田间湖滨看戏的情景。焦循之子焦廷琥在《先府君事略》中回忆道："湖村二八月间，赛神演剧，铙鼓喧阗。府君每携诸孙观之，或乘驾小舟，或扶杖徐步，群坐柳荫豆棚之间。花部演唱，村人每就府君询问故事，府君略为解说，莫不鼓掌解颐。府君有《花部农谭》一卷。"由此可知，焦循所观看的戏曲，就是当时流行的"花部"，也即焦循所说的"村剧"。他的学术之所以呈现如此恢宏的气象，就因为他扎根于民间土壤之中的缘故。

　　焦循的论曲著作共三种：

　　一、《剧说》。这是焦循辑录散见于各书中的论曲之语而成的一部戏曲考证专著。卷前所列引用书目共一百六十六种，实际上不止此数。其中有不少罕见的珍本，为研究古典戏曲汇集了丰富的参考资料。焦循在辑录资料的同时，自己也有所议论。本书常见的版本，有《读曲丛刊》本、《曲苑》本、《重订曲苑》本、《增补曲苑》本、《国学基本丛书》本、《中国文学参考资料小丛书》本等，北京图书馆藏有焦循《剧说》稿本六卷。

　　二、《花部农谭》。这是焦循就清代中叶花部所演的一些著名剧目如《两

狼山》《清风亭》《赛琵琶》等,叙其本事并加以评论的一部戏曲理论专著。历来文人谈戏,只重南北曲,认为地方戏曲鄙俚不足道,而焦循却特别予以推崇表扬。这一方面可以看出在 18 世纪末叶民间戏曲已有相当的发展,一方面也表明焦循是别具眼光的学者。本书的版本,有焦循原稿本和徐乃昌辑刻的《怀豳杂俎》本等。

三、《易余曲录》。这是任讷先生辑录焦循《易余龠录》中的论曲之语而成的书,编入《新曲苑》中。《新曲苑》系取未曾收进《曲苑》的曲话、曲韵等书辑录而成,包括元代燕南芝庵《唱论》、陶宗仪《辍耕曲录》,明代何良俊《四友斋曲说》、王世贞《曲藻》,清代李渔《笠翁剧论》、焦循《易余曲录》,近代姚华《曲海一勺》、吴梅《霜崖曲跋》等专著共三十四种,还附有任讷仿焦循《剧说》和王国维《优语录》体例,摘抄散见于笔记、杂录中有关材料汇成的《曲海扬波》。

《焦循论曲三种》书影

焦循有关戏曲的著述,还有两种存目:

一、《曲考》。这是焦循的一部曲学专著,见李斗《扬州画舫录》卷五。焦循《曲考》是一部比黄文旸《曲海总目》更完备的戏曲目录学著作,可惜此书已佚。王国维在《录曲余谈》中曾说:"焦里堂先生《曲考》一书,见于《扬州画舫录》,闻其手稿为日本辻君武雄所得。遗书索观后,知焦氏后人自邵伯携书至扬州,中途舟覆,死三人,而稿亦失。里堂先生于此事用力颇深,一旦湮没,深可扼腕。"但也有学

者认为,《曲考》就是《剧说》。

二、《续邯郸梦》。这是焦循拟作的一部传奇剧本,见焦循《剧说》卷三。据焦循自陈:"乃余则欲为《续邯郸梦》,以写宋天保事。"审其语意,则《续邯郸梦》剧本当为焦循欲写而未曾写者。而其主旨,则在揭露宦海生涯的无常。

李斗与《扬州画舫录》

李斗是一位眼光十分独特的戏曲鉴赏家,在举世文人均视戏曲为小道的时代,他却以浓厚的兴趣观察舞台,以详尽的笔墨记录梨园。在他的名著《扬州画舫录》中,用了整整一卷的篇幅,对当代戏曲史加以记载、品评、考证。至今,人们在研究中国戏曲史时,《扬州画舫录》还是一部最重要的巨著。

细读《扬州画舫录》卷五,李斗对于戏曲的贡献主要有以下几个方面:

一、忠实记录了清代中叶花部勃兴的盛况。

清代之前,昆曲为中国戏曲舞台上最强盛的剧种。到了康乾时期,昆曲渐渐曲高和寡,走向衰落,各种地方戏曲——即"花部"或"乱弹"纷纷登台。而地处江南的扬州,是各种地方戏聚集的地方。

李斗指出:"两淮盐务例蓄花、雅两部,以备大戏:雅部即昆山腔;花部为京腔、秦腔、弋阳腔、梆子腔、罗罗腔、二簧调,统谓之'乱弹'。"两淮盐务的中心是扬州,在扬州,"花部"与"雅部"已经可以抗衡了。花部来自各地:"句容有以梆子腔来者,安庆有以二簧调来者,弋阳有以高腔来者,湖广有以罗罗腔来者。始行之城外四乡,继或于暑月入城,谓之'赶火班'。而安庆色艺最优,盖于本地乱弹,故本地乱弹间有聘之入班者。京腔用汤锣不用金锣,秦腔用月琴不用琵琶,京腔本以宜庆、萃庆、集庆为上。自四川魏长生以秦腔入京师,色艺盖于宜庆、萃庆、集庆之上,于是京腔效之,京秦不分。迨长生还四川,高朗亭入京师,以安庆花部,合京秦两腔,名其班曰三庆,而曩之宜庆、萃庆、集庆遂湮没不彰。"这里提到的花部戏曲,来自天南地北,证明了扬州当时的确是南方戏曲中心。

二、有力证明了扬州是昆曲的第二故乡。

学者认为,昆曲在明初发源于苏州昆山,但到了清代中叶,大批昆曲艺人隶属于扬州盐商家班。这时候的扬州,实际上已经成了昆曲的第二故乡。现

今还保存着的苏唱街，就是当年苏州昆曲艺人聚居的地方。

李斗说："昆腔之胜，始于商人徐尚志征苏州名优为老徐班；而黄元德、张大安、汪启源、程谦德各有班。洪充实为大洪班，江广达为德音班，复征花部为春台班；自是德音为内江班，春台为外江班。今内江班归洪箴远，外江班隶于罗荣泰。此皆谓之'内班'，所以备演大戏也。"在扬州，居然有这么多的昆曲家班，可谓蔚为大观。昆曲艺人的收入，按照艺术水平分为几等："苏州脚色优劣，以戏钱多寡为差，有七两三钱、六两四钱、五两二钱、四两八钱、三两六钱之分，内班脚色皆七两三钱。人数之多，至百数十人，此一时之胜也。"各个昆班的组成，李斗也予以记载，如："洪班副末二人：俞宏源及其子增德；老生二人：刘亮彩、王明山；老外二人：周维柏、杨仲文；小生三人：沈明远、陈汉昭、施调梅；大面二人：王炳文、奚松年；二面二人：陆正华、王国祥；三面二人：滕苍洲、周宏儒；老旦二人：施永康、管洪声；正旦二人：徐耀文及其徒王顺泉；小旦则金德辉、朱治东、周仲莲，及许殿章、陈兰芳、孙起凤、季赋琴、范际元诸人。"这对于今天我们了解清代家班的构成，提供了真实可信的依据。

三、具体记载了扬州乱弹的生存状况。

扬州最早的地方戏，叫做扬州乱弹。但是对于扬州乱弹的详细情况，可供参考的历史资料不多。而李斗第一次记载了扬州乱弹这一新兴剧种的名称、人员、分布、习俗、剧目、说白、表演等特色。

李斗说："郡城花部，皆系土人，谓之'本地乱弹'，此土班也。至城外邵伯、宜陵、马家桥、僧道桥、月来集、陈家集人，自集成班，戏文亦间用元人百种，而音节服饰极俚，谓之'草台戏'，此又土班之甚者也。若郡城演唱，皆重昆腔，谓之'堂戏'。本地乱弹只行之祷祀，谓之'台戏'。迨五月昆腔散班，乱弹不散，谓之'火班'。"扬州乱弹最出名的戏班是春台班："郡城自江鹤亭征本地乱弹，名'春台'，为外江班。不能自立门户，乃征聘四方名旦，如苏州杨八官、安庆郝天秀之类；而杨、郝复采长生之秦腔，并京腔中之尤者，如《滚楼》《抱孩子》《卖饽饽》《送枕头》之类，于是春台班合京秦二腔矣。"扬州乱弹的丑脚尤为引人瞩目："吾乡本地乱弹小丑，始于吴朝、万打岔，其后张破头、张三网、

痘张二、郑士伦辈皆效之。然终止于土音乡谈,取悦于乡人而已,终不能通官话。"一旦一丑的对子戏格局,在清代中叶已经形成:"本地乱弹以旦为正色,丑为间色,正色必联间色为侣,谓之'搭伙'。跳虫又丑中最贵者也,以头委地,翘首跳道及锤铜之属。张天奇、岑赛峡、郝天、郝三皆其最也。"乱弹的脚色有一定分工:"凡花部脚色,以旦、丑、跳虫为重,武小生、大花面次之。若外末不分门,统谓之'男脚色'。老旦、正旦不分门,统谓之'女脚色'。丑以科诨见长,所扮备极局骗俗态,拙妇呆男,商贾刁赖,楚咻齐语,闻者绝倒。然各囿于土音乡谈,故乱弹致远不及昆腔。"尽管李斗对于乱弹不无偏见,但他的史笔意识超越了自己的偏见。

四、详尽描写了清代的戏曲风俗。

古代的戏曲界,有各种不同于今天的风俗习惯,但因一般文人不屑于记载它们,故今天我们了解不多。而李斗对于当时扬州梨园的习俗,颇多描绘,为今人留下了许多珍贵的史料。

李斗描写了扬州天宁寺和重宁寺的戏台建筑:"天宁寺本官商士民祝釐之地。殿上敬设经坛,殿前盖松棚为戏台,演《仙佛》《麟凤》《太平击壤》之剧,谓之'大戏'。事竣拆卸。迨重宁寺构大戏台,遂移大戏于此。"还有扬州苏唱街梨园总局的情况:"城内苏唱街老郎堂,梨园总局也。每一班入城,先于老郎堂祷祀,谓之'挂牌';次于司徒庙演唱,谓之'挂衣'。每团班在中元节,散班在竹醉日。团班之人,苏州呼为'戏蚂蚁',吾乡呼为'班揽头'。吾乡地卑湿,易患癣疥,吴人至此,易于沾染,班中人谓之'老郎疮'。"当时一般戏班的人员结构是:"梨园以副末开场,为领班;副末以下老生、正生、老外、大面、二面、三面七人,谓之'男脚色';老旦、正旦、小旦、贴旦四人,谓之'女脚色';打诨一人,谓之'杂'。此江湖十二脚色,元院本旧制也。"这种明确无误的史料,在戏曲史研究中是不可多得的。李斗还详细记录了戏班的"后场""戏具"等等:"后场一曰'场面',以鼓为首。一面谓之'单皮鼓',两面则谓之'荸荠鼓',名其技曰'鼓板'。鼓板之座在上鬼门,椅前有小搭脚、仔凳,椅后屏上系鼓架。鼓架高二尺二寸七分,四脚,方一寸二分,上雕净瓶头,高三寸五

分……""戏具谓之'行头',行头分衣、盔、杂、把四箱。衣箱中有大衣箱、布衣箱之分。大衣箱文扮则富贵衣(即穷衣)、五色蟒服、五色顾绣披风、龙披风、五色顾绣青花五彩绫缎袄褶、大红圆领、辞朝衣、八卦衣、雷公衣、八仙衣、百花衣、醉杨妃……此之谓'江湖行头'。"但是,"盐务自制戏具,谓之'内班行头'。自老徐班全本《琵琶记》'请郎花烛'则用红全堂,'风木余恨'则用白全堂,备极其盛。他如大张班,《长生殿》用黄全堂,小程班《三国志》用绿虫全堂。小张班十二月花神衣,价至万金;百福班一出《北饯》,十一条通天犀玉带;小洪班灯戏,点三层牌楼二十四灯,戏箱各极其盛。若今之大洪、春台两班,则聚众美而大备矣"。两淮盐商的奢侈豪华,由此可见。

五、大量提供了戏曲艺人的传记材料。

戏曲艺人因社会地位地下,生平材料极少流传。而李斗以其独特的眼光与超前的史识,留下了一大批清代中叶戏曲艺人的传记。有些小传虽然三言两语,却极为传神。

李斗写道:"徐班副末余维琛,本苏州石塔头串客,落魄入班中。面黑多须,善饮,能读经史,解九宫谱,性情慷慨,任侠自喜。尝于小东门羊肉肆见吴下乞儿,脱狐裘赠之。""老生山昆璧,身长七尺,声如铸钟,演《鸣凤记·写本》一出,观者目为天神。自言袍袖一遮,可容张德容辈数十人。张德容者,本小生,声音不高,工于巾戏。""大面周德敷,小名黑定,以红黑面笑叫跳擅场。笑如《宵光剑》铁勒奴,叫如《千金记》楚霸王,跳如《西川图》张将军诸出。""马继美年九十为小旦,如十五六处子。王四喜以色见长,每一出场,辄有'佳人难再得'之叹。"刻画人物均栩栩如生。李斗还记录了一些艺人的绰号,让我们对古人倍感亲切:"小旦杨二观,上海人,美姿容;上海产水蜜桃,时人以比其貌,呼之为'水蜜桃'。""老旦费坤元,本苏州织造班海府串客,颐上一痣,生毛数茎,人呼为'一撮毛',歌喉清腴,脚步无法。""孙世华唇不掩齿,触处生趣,独不能扮武大郎、宋献策,人呼为'长脚小花面'。""潘祥龄神光离合,乍阴乍阳,号'四面观音'。""(唐)九州,本苏州祝献出身,无曲不熟,时人呼为'曲海'。""薛贝琛,曲文不能记半句,登场时无不合拍,时人呼为'仙

手'。""樊大瞤其目而善飞眼,演《思凡》一出,始则昆腔,继则梆子、罗罗、弋阳、二簧,无腔不备,议者谓之'戏妖'。""郝天秀,字晓岚,柔媚动人,得魏三儿之神。人以'坑死人'呼之,赵云崧有《坑死人歌》。"这些绰号往往极为传神地勾勒了一人的个性。

六、客观反映了清代戏曲发展的历史。

清代戏曲史料多零星分散,像李斗那样集中记载一个时期、一个城市戏曲全貌的十分罕见。

李斗也许是最详细记载乾隆年间在扬州"设局修改曲剧"史实的人,他说:"乾隆丁酉,巡盐御史伊龄阿奉旨于扬州设局修改曲剧,历经图思阿并伊公两任,凡四年事竣。总校黄文旸、李经,分校凌廷堪、程枚、陈治、荆汝为,委员淮北分司张辅、经历查建珮、板浦场大使汤惟镜。"对于参与修改曲剧的诸人,书中都有小传,如:"凌廷堪,字仲子,又字次仲,歙县监生。侨居海州之板浦场,以修改词曲来扬州。""程枚,字时斋,海州板浦场监生。长于词曲,有《一

北京中华书局版《扬州画舫录》　　　　台北世界书局版《扬州画舫录》

斛珠》传奇最佳。""陈治,字桐屿,浙江海宁监生。""荆汝为,字玉樵,镇江丹徒拔贡生。"尤其具有史料价值的,是收录了黄文旸所著《曲海》二十卷的序和目。序云:"乾隆辛丑间,奉旨修改古今词曲。予受盐使者聘,得与修改之列,兼总校苏州织造进呈词曲。因得尽阅古今杂剧传奇,阅一年事竣。追忆其盛,拟将古今作者各撮其关目大概,勒成一书。既成,为总目一卷,以记其人之姓氏。然作是事者多自隐其名,而妄作者又多伪托名流以欺世,且其时代先后,尤难考核。即此总目之成,已非易事矣。"同时,书中收录元人杂剧、元人传奇、明人杂剧、明人传奇、国朝杂剧、国朝传奇共一千一十三种。后来又补充了焦里堂《曲考》所增益的曲目与叶广平《纳书楹曲谱》所载的曲目,可以说为后来治戏曲史者提供了极大的方便。

李斗的《扬州画舫录》是一部城市的信史,也是一部戏曲的信史。

任讷与《唐戏弄》

在现代扬州学者中,对于古代戏剧理论方面卓有建树的,首推任讷。

任讷先生,字中敏,笔名二北、半塘,扬州人,著名的戏曲史家、敦煌学家。一八九七年农历五月七日,任讷生于扬州的一个商人家庭。六岁时开始识字,十五岁考入常州第五中学,十九岁转入扬州省立八中,二十一岁考进北京大学国文系。大学期间,任讷对于词曲甚感兴趣,由此而深得曲学大师吴梅的赏识。任讷在北京大学毕业后,曾先后在上海大学、复旦大学、镇江中学、汉民中学、四川大学、扬州师院等处任教和任职。他一生的主要事业,是研究古代词曲和敦煌遗书。

任讷先生

任讷先生的主要著作有:《新曲苑》三十四种(1930),《散曲丛刊》十五种(1954),《词曲通义》(1931),《敦煌曲初探》(1954),《敦煌曲校录》(1954),《唐戏弄》(1958),《优语集》(1981),《唐声诗》(1982),《敦煌歌辞总编》(1987),《隋唐五代燕乐杂言歌辞集》(1990)等。

任讷先生在戏曲方面的主要成就,是对戏曲起源的探讨和研究。在他的代表作《唐戏弄》里,除了概述戏曲发展历史外,还就辨体、剧录、伎艺、脚色、演员、设备等方面,详细论述唐代已粗具戏曲表演艺术的初期形态,并追索和考证唐戏的脚本、戏台、音乐、化妆、服饰、道具等特征。从而提出"我国演故

事之戏剧,固早始于汉,而盛于唐",以及周有"戏礼",汉迄隋有"戏象",唐有"戏弄",宋以后有"戏曲"的主张,反对割断宋元戏剧和唐戏剧之间的承启联系。任讷对于敦煌学有精深独到的研究。在他的力作《敦煌歌辞总编》里,他为敦煌歌辞的研究制作了一份详细的年表,并按照杂曲、只曲、联章、大曲等体裁,分类收录了敦煌歌辞一千五百余首,同时对所有歌辞都进行了严格的订正、辨伪、复原、分析、比较和研究。任讷的执着,曾为朱自清所称道。朱自清在《我是扬州人》中说:"扬州人似乎太聪明。其实扬州人也未尝没憨气,我的朋友任中敏(二北)先生,办了这么多年汉民中学,不管人家理不理会,难道还不够'憨'的!"他又极关心国家的命运。五四运动时,他参与围攻赵家楼,在天安门前示威时曾被捕一夜。杜召棠《惜余春轶事》中说:"任中敏,孟闲弟,隶旅外学生会。当'五九'抵制日货时,尝于城郭大书'毋忘国耻,抵制日货'等语,字逾寻丈,古拙工整。后以词曲名。"任讷晚年回到扬州,继续研究词曲。1991年12月31日,任讷病逝于扬州,终年九十五岁。

　　任讷先生唐代戏剧研究的代表作是《唐戏弄》。学者指出,《唐戏弄》这部巨著的名称本身就体现了作者对中国戏剧形态演变的一个新的思想:不能认为"戏曲"就是中国戏剧的典型或唯一的状态。相反,应当把以戏曲为中心的中国戏剧史研究,转变为对历代戏剧的特殊形态的分段研究。所以《唐戏弄》具有两方面的学术意义,一方面它代表了一种探讨事物源流的方法,另一方面它树立了一种形态学的中国戏剧史研究的典范。《唐戏弄》用大量篇幅讨论了戏剧的本质,它否定了一种狭隘的理解,即中国戏剧须

《唐戏弄》书影

在文学、音乐、舞蹈等等发展到一定程度时才综合而成。这些精辟的意见,对于中国早期戏剧的研究产生了深刻的影响。

《唐戏弄》共分八章,第一章《总说》,第二章《辨体》,第三章《剧录》,第四章《脚色》,第五章《伎艺》,第六章《设备》,第七章《演员》,第八章《杂考》。这是一部从形式和精神两方面来阐明唐代戏剧发展状况的学术专著。作者广征博引,力求揭示戏曲在宋代之前的发展真相,介绍王国维《宋元戏曲考》问世后学者的种种分歧,以促使对戏剧起源和发展作进一步探讨。

在《唐戏弄》之前,王国维有《宋元戏曲史》,青木正儿有《中国近世戏曲史》,描述宋元明清戏曲发展的基本情况。之后,许之衡有《戏曲史》、吴梅有《中国戏曲概论》、卢前有《明清戏曲史》、徐慕云有《中国戏剧史》、董每戡有《中国戏剧简史》、周贻白有《中国戏剧史》等相继问世。然而都不是对于唐代戏剧的恢弘视野的研究。自从1956年任讷精心结撰的《唐戏弄》由人民文学出版社正式出版之后,才有了一部真正的唐五代戏剧史。但作者的意图其实并不只是补述宋元之前的那段戏剧史,而是试图对中国戏曲史重新体认,重做结论。《唐戏弄》对《宋元戏曲史》以及其后各种戏曲史论都提出了严厉的批评,从而建立了一种与王国维等学者大不相同的戏剧观。

王国维先生是在比较宽泛的意义上使用“戏剧”一词的。《宋元戏曲史》开头就把三代的“八腊之礼”、战国的“楚越巫风”、汉代的“俳优角抵”以及唐代的“歌舞滑稽”都视为“泛戏剧”。《宋元戏曲史》最后对中国戏剧史做总结说:“我国戏剧,汉魏以来,与百戏合,至唐而分为歌舞戏及滑稽戏二种;宋时滑稽戏尤盛,又渐借歌舞以缘饰故事;于是向之歌舞戏不以歌舞为主,而以故事为主;至元杂剧出而体制遂定,南戏出而变化更多。于是我国始有纯粹之戏曲。”显然,王国维认为“戏曲”是一种综合性的表演艺术,戏曲的起源虽然可以上溯至上古三代,但“真戏剧”“真戏曲”却是在宋元才出现:“唐代仅有歌舞剧及滑稽戏,至宋金二代而始有纯粹演故事之剧;故虽谓真正之戏剧,起于宋代,无不可也。然宋金剧之结构,虽略如上,而其本则无一存。故当日已有代言体之戏曲否,已不可知。而论真正之戏曲,不能不从元杂剧始也。”

　　而任讷先生正要对这一结论发难。他认为，春秋时的优孟衣冠是历史上最健全的戏剧，中国戏剧史至少应始自汉晋，唐五代则是中国戏剧高度成熟的时代。这样，《唐戏弄》中的"戏剧"与《宋元戏曲史》中的"戏剧"看似相当，实际上王国维的"戏剧"并非"真正戏剧"，任讷的"戏剧"却与"真正戏剧"基本一致："以上缕陈唐以前之二三特例，及参军戏之开端问题，因涉及其名与实之复杂关系。重在表明此种戏之本质为科白戏，于演故事中实科白并重，并非专以语言调谑为主，科白以外，且可穿插歌舞。既然具此三点：一演故事，二科与白并重，三可穿插歌舞，即是真正戏剧。"

　　任讷先生的"真戏剧观"，颠覆了以王国维先生为代表的"真戏剧观"。

　　王国维先生在判定是否为"真戏剧"时，主要看表演有没有故事性，认为戏剧表演不能停留在简单的模仿或游戏上；戏剧表演应当有故事内容，非但有故事内容，故事还必须有一定的长度。例如北齐的《兰陵王》歌舞，虽然有一定情节，但是"其事至简，与其谓之戏，不若谓之舞当也"。任讷先生的看法又是一样。例如他称道的唐代《踏摇娘》歌舞，其表演先是踏摇娘入场，歌其不幸；后其夫苏郎中亦入场，夫妻殴斗，作笑乐之状；然后有个讨债人来，索取债务。任讷认为这就是一部完整的戏剧，"旨在表示苦乐对比，家庭乖戾，男女不平，乃完全悲剧，结构较严"。因为第一场是歌舞戏，以声容之美动人；第二场是滑稽戏，以耍闹快人；第三场是闹剧，纯为笑乐，故三场戏实际上具有相对独立性。

　　王国维先生还认为，"真戏剧"应当可以重复，即表演可以在不同时间、不同地点重复进行。如《琵琶记》既可以在元代搬演，也可以在今日搬演；《哈姆莱特》既可在伦敦演出，也可以在上海演出。而且，"真戏剧"应该在剧场演出，如元杂剧在城市的勾栏或乡村的庙台演出，古希腊戏剧在圆型大剧场演出。但是，如果用这样的标准来衡量任先生所称许的戏剧，许多都算不上"真戏剧"。任先生更注重戏剧在政治上的"托讽匡正"之功，包括为民请命、代民立言、替民谋利等等。但从表演的角度看，这些戏剧都是为帝王或权贵而演的，所以真正的观众可能只是极少数人，甚至一两个人。这一类戏剧的即兴、

随机性质,决定了它们不能重复表演,也无需借助剧场。

简单地说,王国维认为对区分戏剧与非戏剧极为关键的故事性、重复性与剧场性,任讷似乎都不十分看重,所以《唐戏弄》所肯定的许多"真戏剧"并不一定同时兼有王国维提出的几项要素。任讷认为,唐代不但有真正的戏剧,而且已经产生了如《踏摇娘》《西凉伎》一类的"全能戏"。所谓"全能戏",《唐戏弄·辨体》写道:"(全能)指唐戏不仅以歌舞为主,而兼由音乐、歌唱、舞蹈、表演、说白五种伎艺,自由发展,共同演出一故事,实为真正戏剧也。"

任讷的《唐戏弄》以极其丰富的史料,对中国戏剧史追源溯流,发掘了许多珍贵的史料。他的结论是,中国戏剧在唐代就已经形成。为了强调他的观点,《唐戏弄》专设"去弊"一节,对王国维之后的戏剧研究者的"唐五代无真戏剧"的先行观念进行尖锐的批评。

任讷先生的观点不是学术界所有的人都赞同的,他的理论也的确有需要完善甚至修正的地方。但是,他的《唐戏弄》等著作使学术界振聋发聩,使得学术界重新面对戏剧的本质,认识戏剧形态的多样性,同时反省戏剧研究的资料品质。因为有了任先生和他的《唐戏弄》,中国戏剧研究渐渐趋向以文学为中心到以表演为中心,从一元进化研究到多元形态比较,从在传统视野内观照戏剧到在崭新视野中实现文献学、考古学、民族学方法的结合。

任讷先生的弟子们说过,任讷有"二北""半塘"两个别号,均含有学术意义:"二北"指北宋词和元北曲,代表他学术研究的第一个时期;"半塘"指唐文学半壁江山——唐代音乐文艺,代表他学术研究的第二个时期。总结他的学术成就,应是:

一、散曲方面。任讷先生在年轻时就向学术界提供了一系列著作:《新曲苑》《散曲丛刊》《词曲通义》《曲谐》《词学研究法》。这批著作奠定了他的毕生学术的根基,同时也为中国音乐文学研究开辟了一块崭新的天地,揭示了散曲史的若干真谛,因而成为以后几十年间几乎所有散曲史论著的蓝本,并成为当今散曲史研究的重要基础。

二、唐代文艺方面。任讷先生的《敦煌曲校录》《敦煌曲初探》《唐戏弄》

《教坊记笺订》《唐声诗》《优语集》《敦煌歌辞总编》七部著作,大致可以分为敦煌文学研究、唐代戏剧研究、唐代燕乐歌辞研究等三个单元。就他个人学术史而言,它们是词曲研究向发生学的延伸:敦煌文学研究反映了他对于词之起源问题的思考,唐代戏剧研究代表了他关于古典戏曲早期史的认识,而唐代燕乐歌辞研究则把上述事物联系起来,完善了他的"唐艺发微"体系。

　　三、个人学术风格。任讷先生一贯以独立特行者的面貌出现在学术舞台之上。他把学术当作一种生存方式来看待。他在全部研究工作中刻下了作为批判者、叛逆者的鲜明印记。他信奉批判精神,总是敏锐地认识对象的本质,找到近代学术中最具前途的课题。他像一个义无反顾的行路人,不断追求对于极限的超越,追求对于自己的主观条件和客观条件的超越。

韦人与《扬州戏考》

当代扬州地方戏曲理论的力作,首推韦人先生的《扬州戏考》。

韦人先生对扬州戏曲怀有特殊的感情,也可以算是一种情结。从童年开始,他就受到扬州戏曲的熏陶,参加工作后一直致力于扬州戏曲事业的发展。到了晚年,对扬州戏曲的考证和研究又成为他倾注心血的课题。回顾七十余载风雨历程,扬州戏曲始终是他的良师益友和精神家园。戏曲同他的人生道路交织、融汇在一起,成了他生命的组成部分。

韦人先生最初接触扬州戏曲是受其祖父韦学芳的影响。学芳公一生酷爱扬州清曲,善吟唱,能操琴,尤精于琵琶,是当地很有名气的曲友。韦人幼年生活在他身边,受到他的爱抚和教诲,五岁时就从他学习工尺谱《小尼僧》《打牙牌》《卖油郎》等曲牌。学芳公有一支心爱的洞箫,制作精良,通体玄青,光

韦人先生

润雅洁。尤为奇特的是,这支箫比常见的箫要粗一倍,两端缠着整齐细密的丝弦,音色圆润清醇,却又比通常的箫声更加沉雄浑厚。祖父对他说,这支箫是祖上从广西带过来的,传了几代了,现在传给你。从此以后,学芳公就教韦人吹箫。这支箫为韦人打开了民族音乐之门,使他日后走上了戏曲创作和研究之路。

韦人先生的父亲长龙公因过早负担家庭生活,没有读过书,希望儿子能及早读书识字。韦人在虚岁六岁时即入学读书,每门功课都名列前茅,从一年级到四年级,始终担任级长。节日期间的文娱活动都由他来组织,他因此而受到校长吴震声先生的赏识。有一年夏天,一位在芜湖师范学校任教的高先生回乡养病,吴校长邀请他来义务讲课,专教音乐和舞蹈。高先生发现韦人在表演方面有天赋,就让他与同学排演小歌剧《葡萄仙子》《城乡亲家》。后来韦人知道,这原来是黎锦熙、黎锦晖兄弟改编的新歌剧。这是他生平第一次接受戏曲正规指导,也是他第一次进行表演实践尝试。

因为家境清贫,韦人过早失学。他很想读书,可是故乡小镇不仅没有书店,连个小人书摊也没有。他所能想到的唯一办法就是打听谁家有书,然后通过各种渠道去借。这样,他读了《水浒传》《红楼梦》《西厢记》《聊斋志异》《三国演义》《东周列国志》等大量武侠小说和言情小说,还有民间传抄的七字段儿、民歌号子以及各种小曲唱本。关于社会和人生的启示,他是从另一本书中获得的。那是一部主题深刻、内涵丰富却又看不见、读不完的大书,一部只能用心灵去感受和体会的奇书——那就是乡土文化。

韦人先生的家乡江都县杨庄镇虽然只有近百户人家,但它是大运河通向里下河的两条人字形支流的交叉点,交通便利,商业繁荣,民间文化活动相当活跃。每年春节期间,除了举行耍龙灯、舞狮子、唱麒麟、荡湖船等活动,还有一帮人专演花鼓小戏,如《种大麦》《花子拾金》《洋烟自叹》《小尼姑下山》《王大娘补缸》《活捉张三郎》等。经过长期耳濡目染,他对戏曲的兴趣日益浓厚,不仅想看想听,还想粉墨登场。他和几个小朋友用硬纸制成官帽,用麻丝染成髯口,用被单做成戏服,学着演出《陈琳拷打寇承御》,他扮演陈琳,还真

吸引了不少人来看。

大约在 1933 年,上海维扬戏班在名演员潘喜云率领下,来到距杨庄镇十五里地的陈龙桥演出。维扬戏的魅力使韦人觉得如闻天籁,于是他向父亲提出想学维扬戏的胡琴伴奏。说来也巧,有位叫刘声东的维扬戏乐师,这时从扬州来到杨庄。韦人在父母亲的支持下,向刘先生学琴。仅仅一个多月时间,他已经能够演奏【梳妆台】、【剪靛花】、【哭小郎】、【跌断桥】等曲牌。父亲和母亲听到他的琴声都喜形于色。刘先生也感到满意,离别之前将心爱的二胡、四胡送给了他的学生。但是不久,日寇侵华,扬州沦陷,一切娱乐被迫停止,韦人的童年时期也告结束。

韦人先生真正萌生以文化工作为终生事业的想法,是在家乡成为抗日民主根据地之后。那时他参加了青年抗敌协会,并担任宣传委员。当时开展活动的主要形式,就是组织青年读革命书籍、唱抗战歌曲,打腰鼓、扭秧歌、办墙报、搞演出。1948 年,家乡解放,镇上成立了杨庄青年剧团,韦人任编剧和导演。为配合土地改革、新婚姻法宣传和抗美援朝,他编创了不少小型戏曲,并亲自担任导演。其中《从黑夜到天明》《鸭绿江边》《寸步难行》等几个戏,还在 "抗美援朝捐献飞机大炮" 的热潮中巡回义演。他们演遍全县三个区十几个乡镇,受到干部群众的热烈欢迎。为此,1951 年 6 月的《苏北日报》曾在头版以《江都县杨庄青年剧团巡回演出捐献飞机大炮》为题作了详细报导。1952 年,他以文艺界代表资格出席了江都县人民代表会议,会后又被推荐参加苏北行政区文艺界代表大会。

就这样,韦人先生一步步走上了文化工作的道路。他从担任故乡的青年剧团编导、中心俱乐部主任、区文化站长、县文化科科员和科长,到担任扬州市文化馆长、市文化处副处长、市文化局副局长,直至最后主持扬州戏剧学校的工作,几十年来一直没有离开过文化,离开过戏曲。

半个世纪以来,韦人先生在戏曲领域主要做了四件事情。

第一,认真搜集扬州戏曲资料。

韦人先生一向认为资料就是历史,留住资料也就留住了历史。扬州戏曲

的产生和发展,包括剧目的传承、声腔的演变和流派的形成,是一部内涵丰富的历史,但留下的资料却少得可怜。许多有价值的资料都保存在老艺人的记忆之中,这些资料的搜集刻不容缓。他从 1955 年到扬州文化部门工作之后,即开始注意对扬州清曲、扬州花鼓戏、扬州香火戏、维扬戏资料进行征集和记录。为了推动文献的搜集整理工作,他主持编辑了《扬州戏曲参考资料》。可惜 1963 年以后,这项工作被迫中断。1966 年"文革"开始,文化部门遭到空前浩劫。1975 年他回到文化局之后,立即着手寻觅散失的扬州戏曲资料,追回了部分珍贵文献,其中有香火戏神书、花鼓戏抄本,也有长期辛勤搜集、认真记录的扬州清曲唱词。1984 年春天,他趁陪同老伴赴京治病之机,多次奔走于音乐学院与协和医院之间,复制了《拷红》《华容道》《风儿呀》《轰叮咚》《望江楼》《淮红调》等珍贵录音资料。1984 年江苏省扬剧艺术研究会成立,散居于江苏、安徽、上海三地的老艺人有了聚会的可能,他觉得这正是搜集资料的好机会。后经他建议并由他主持,编辑了《扬剧艺术史料》十七期,发表了各种有关扬剧的珍贵资料近百篇。

第二,认真创作扬剧演出剧本。

韦人先生没有担任过专职编剧,也没有承担过限期完成的创作任务。但他热爱扬剧,喜欢为扬剧写戏。他写戏的目的是为了给剧团提供上演的剧目,不是为了出版。他认为只要自己的剧本能适应剧团演出的需要,演出以后又能受到广大观众的欢迎,这就是发表,就达到了写戏的目的。因此,由他创作的许多戏尽管演出了上百场,甚至被剧团定为保留剧目,他自己却连一份底稿也没有保留。多少年来,他没有接受过任何报酬,更不用说主动将剧本送到出版社去印行了。当然,在过去的数十年中,也有一些作品曾公开出版,那多半是偶然被领导推荐的结果,在他的全部剧作中只占很小比例。因为缺乏资料,他不可能将自己历年创作的剧目都记下来,经回忆,印象较深的有如下一些戏:《九件衣》(1949 年刘家香火班子演出)、《从黑夜到天明》(1950 年杨庄青年剧团演出)、《鸭绿江边》(1951 年杨庄青年剧团演出)、《寸步难行》(1951 年杨庄青年剧团演出)、《莲花桥》(1956 年邗江县柳村扬剧团演出,1957 年江

苏文艺出版社出版)、《俱乐部主任》(1958年扬州市扬剧三团演出)、《妈妈的心》(1958年扬州市扬剧二团演出,1958年《扬州农民报》发表)、《花甲之喜》(1958年扬剧三团演出,1958年《江苏文艺》发表)、《大运河之歌》(1959年扬州市扬剧二团演出)、《绿洲红旗》(1959年扬州市人民扬剧团演出,1960年江苏文艺出版社出版)、《一锹土》(1961年扬州市人民扬剧团演出)、《借驴》(1961年扬州市人民扬剧团演出)、《江边旅店》(1961年扬州市人民扬剧团演出)、《白毛女》(改编,1962年扬州市人民扬剧团演出)、《雷锋》(1963年扬州市人民扬剧团演出)、《一个震撼人心的午夜》(1964年扬州市人民扬剧团演出)、《绿野红心》(1971年创作,因在"文革"期间,未上演)、《朝阳渡口》(同上)、《苦海沉浮》(1981年《戏曲选》发表)。这些剧本是韦人同扬州戏曲紧密联系的纽带,也是一个文艺工作者对乡土文化满怀热情、竭诚尽力的见证。歌德说过:"一个人为舞台上演而写剧本,既要懂行,又要有才能。这两点都是难能罕见的,如果不结合在一起,就很难收到好效果。"(《歌德谈话录》)韦人正是属于既懂行又有才能的人。

第三,认真整理扬州戏曲传统剧目。

韦人先生历来钦佩扬剧界杰出的剧作家们有化平庸为神奇的本领。他们从一堆很不起眼的"幕表"中沙里淘金,选出具有可塑性的剧目,以生花妙笔点石成金,使之大放异彩。如《恩仇记》《香罗带》《上金山》《放许仙》《断桥会》《挑女婿》《断土地》《百岁挂帅》《包公自责》《鸿雁传书》《皮匠挂帅》等。可惜这类剧目为数不多。他发现扬剧传统剧目有一千多个,但有完整剧本的不到百分之十。即使那些脍炙人口的花鼓戏,也是靠口授心记流传下来的,至今仍无定本。有些戏唱腔优美,但毕竟是由文化素质较低的民间艺人口耳相传的,难免有粗俗鄙俚之处。音像出版部门虽然录制发行了一些扬剧磁带,但演员所依据的大都是未经整理的老脚本,良莠互见,甚至瑜为瑕掩。这种情况每每使他深感不安。鉴于这种情况,他曾设想从数以千计的扬剧传统剧目中,遴选一部分具有代表性的作品加以整理,去芜取菁、去伪存真,既保持历史风貌又赋予时代新意。80年代中期,上海唱片公司为满足听众需要,决定同扬

州戏曲界合作,录制一批传统唱段的磁带,希望由他提供唱词和剧本。这个振兴扬州戏曲、繁荣文化市场的举措,为他实现多年夙愿提供了契机。他在老伴突罹重症的情况之下,开始了艰难的整理工作。他本来计划从传统剧目中选出一百种加以整理,拟题《扬州百戏图》。但由于困难较多,进度较慢,完成的不足半数:一、扬州乱弹剧目六种:《赛琵琶》《打面缸》《探亲相骂》《张古董借妻》《武大郎追妻》《王大娘补缸》;二、扬州香火戏剧目六种:《杨金锁》《赵五娘》《魏徵斩龙》《祝庄访友》《江流认母》《安寿保卖身》;三、扬州花鼓戏剧目十种:《魏大蒜》《卖樱桃》《打花鼓》《姑嫂过关》《皮五过年》《瞎子观灯》《琼花过江》《洋烟自叹》《活捉张三郎》《王道士拿妖》;四、维扬戏剧目二种:《王清明》《十把穿金扇》;五、出自扬州清曲的剧目六种:《貂蝉》《孟姜女》《杜十娘》《拦轿告状》《水漫蓝桥》《卖油郎与花魁女》。韦人对传统剧目整理工作的基本态度和指导思想是,这种整理既不同于创作,也不同于古籍的校勘和文物的修复。古籍校勘必须以流传至今的历代版本为据,文物修复必须力求再现对象的原始状态,而扬州戏曲传统剧目的文本大都残缺不全,有的从未形诸文字,内容又往往是精华与糟粕并存。因此,这是一项介于创作与整理之间的工作。

第四,认真研究扬州戏曲的历史源流和艺术规律。

韦人先生对于扬州戏曲的注意力,最初集中在舞台实践方面,至于历史考证和理论探索,本来并没有十分浓厚的兴趣。但是 60 年代初流行于扬剧艺坛内外的三种观点,却激起了他发愤研究的决心。这三种观点是:扬剧是形成较晚、根柢较浅的“年轻剧种”,充其量只有几十年的历史;扬剧“难学、难唱、难听”,这“三难”决定了它的美学价值;扬剧即使在它的发源地扬州也并没有受到热烈欢迎,更不用说在其他拥有不同方言和艺术传统的地区。这些观点流行之际,正是扬剧在“双百”方针指引下努力发展的时候。那是一个百业待举的关键阶段:演出的剧目亟需推陈出新,演出的团体亟需充实力量,演出的制度亟需建立健全,演出的质量亟需努力提高。上述观点的出现不啻是一股冷风,对地方领导推进扬剧事业的决心、对扬剧艺术界奋发图强的信

心、对广大群众支持地方戏曲发展的热心，都有消极影响。如果承认这三种观点，那就无异于承认扬剧无论在今天还是在未来都没有发展前途。一个基础薄弱、资源贫乏、自身价值不高而又未能赢得观众喜爱的剧种，其日渐衰微和走向没落，不正是合情合理、势所必至、无须惋惜的事情吗？韦人说："坦率地说，我是被这些观点逼上研究之路的。我在开始进行理论探讨的时候，首先想到的并不是在学术上自辟蹊径、独树一帜，进而著书立说、卓然成家。我的目的很明确，也很单纯，那就是澄清一些带根本性的问题，以利于扬剧事业的生存和发展。"几十年来，这种指导思想始终贯穿于他的研究工作。上述观点实际上涉及扬剧的历史渊源、现实评价和未来发展。他决定首先回顾历史，探讨扬剧的起源问题。他搜集和分析了大量的历史文献和艺人口述记录，发现这个结论不符合历史真相。实际上，早在清代康熙、雍正年间，扬州地区就已经形成了一个独立健全的剧种，即扬州乱弹，亦即李斗所谓"本地乱弹"（《扬州画舫录》），焦循所谓"郡城花部"（《花部农谭》），董伟业所谓"小乱弹"（《扬州竹枝词》）。扬州乱弹由成熟而臻于鼎盛，其后由于政治和经济方面的原因日渐凋零。它的各个有机体则由香火发展成维扬大班，由花鼓发展成维扬文戏。到了清末民初，维扬大班、维扬文戏和维扬清曲融为一体，形成维扬戏，这也就是扬剧的前身。他得出的结论是：扬剧起源于清代前期的扬州乱弹，迄今已有近三百年历史；在音乐、剧目、语言艺术和表演技巧方面，扬剧有深厚的基础、丰富的蕴藏、众多的观众；新时代的文艺工作者应当肩负起继往开来、承前启后的历史使命，使这个古老的剧种焕发出青春的光彩。他将自己的研究心得写成了三篇文章，这就是《扬剧探源》《愿扬剧艺术常青，流派千秋》《认真学习传统，更好地继承和发展扬剧》。三篇文章各有侧重，表达了他对上述三种观点的看法，在戏曲界内外产生了良好的反应。他决心把这项刚刚起步的工作进行下去。然而就在这时候，"文革"开始了。他的论文同他的剧作一起，被宣布为"毒草"。继续从事研究已经不可能了，但是牛棚的关押、大会的声讨和无穷无尽的磨难并不能阻止他的思考。"文革"以后，他重理旧业，对扬州戏曲的各个有机组成部分逐一进行系统地研究，写成了有关清曲、

香火戏、花鼓戏的专题论文,并在这个基础上探讨了扬州戏曲的发展规律、艺术特征和美学风格,分析了扬剧面临的困难和危机,展望了下一步的出路和前景。1995 年老伴去世,他含悲忍泪坚持工作,将历年的研究成果梳理一遍,并对若干篇章重新进行审订、缀辑和补正,写成《扬州戏曲源流考》和《扬州戏曲剧目考》,然后将这两部书稿作为上下两卷合为一册,这就是他奉献给读者的《扬州戏考》。回顾畴昔,他所撰写的有关扬州戏曲的文章主要有:《扬剧探源》(1960 年 5 月《扬州文艺参考资料·扬州戏曲》)、《愿扬剧艺术常青,流派千秋》(1962 年 5 月《扬州日报》)、《认真学习传统,更好地继承和发展扬剧》(1962 年 6 月《扬州日报》)、《本地乱弹与扬剧》(1980年《扬州师院学报》)、《扬州清曲》(1982 年《曲艺艺术论丛》)、《扬州清曲概论》(与韦明铧合作,1982 年—1983 年《江苏戏剧丛刊》)、《扬州清曲》(曲词集,与韦明铧合作,1985 年上海文艺出版社出版)、《危机、出路、

《扬州戏考》书影

前景》(1985 年《苏州大学、扬州大学学报联合版》)、《二百年前的扬州戏》(1988 年 3 月《扬州日报》)、《雅俗共赏话乱弹》(1988 年 4 月《扬州日报》)、《清曲——扬州戏的灵魂》(1988 年 4 月《扬州日报》)、《乱弹群丑与喜剧风格》(1988 年 4 月《扬州日报》)、《广陵原是花鼓乡》(1988 年 5 月《扬州日报》)、《承前启后花鼓戏》(1988 年 5 月《扬州日报》)、《小开口走进大世界》(1988年 6 月《扬州日报》)、《新新社——第一个女子科班》(1990 年 1 月《扬州日报》)、《剧坛奇才金运贵》(1990 年 9 月《扬州日报》)、《巫傩、香火、香火戏》(1991 年写成)、《维扬戏——大小开口合流》(1992 年写成)、《扬州花鼓戏考》

（1996年《艺术百家》）、《扬剧》（1995年版《中国戏曲剧种大辞典》词条）、《扬州戏曲剧目概述》（1997年写成）。

从《扬剧探源》到《扬州戏考》，历时近四十个春秋。如今韦人先生已从盛年进入老年，抚今追昔，雪泥鸿爪，历历在目，令人感慨万端。《扬州戏考》是他多年研究工作的一个总结，其中学术观点的是非、考证结果的得失和阐述方法的利弊，应当由读者去评说。他只想请读者注意这样几点："一、这部书的作者不是讲堂和书斋里的学者，而是多年从事戏剧创作和艺术管理的实际工作者；二、作者从事历史和理论研究的目的，不是为了纯粹的学术，而是为了戏曲事业的实践；三、这种特殊的艺术经历和研究动机，决定了作者必然自觉或不自觉地以特定的眼光审视各种历史文献和艺术现象。因此，其思考和论述的特点，主要在于对实践的贴近和关注，而不在于学理上的缜密和精微。"

《扬州戏考》是一本全面考索和描述扬州地方戏曲发展历史的书。就写作的初衷而言，作者是希望这本书能对戏曲艺术的繁荣有所贡献。但是本书所钩稽的史实和搜集的史料，特别是书中编录的近三百年来在扬州城乡反复上演的剧目，其实应当在戏曲界之外引起广泛的注意。这些史实、史料和剧目，生动地反映了本地区数百年来的社会心态和风俗民情，真实地再现了本地区居民的社会理想、道德意识、人生追求和情感世界，具体地表明了经济的盛衰和政治的变迁对社会底层民众的价值观念所产生的直接冲击或间接影响，是引导我们认识历史的珍贵文献和可靠素材。遗憾的是，戏曲长期被排除在社会史和思想史的研究视野之外。这使人们不禁想起马克思在一百五十年前对英雄史观的概括和描述："历史是由学者，即由有本事从上帝那里窃取隐秘思想的人们创造的。平凡的人只需应用他们所泄露的天机。"（《致巴·瓦·安年柯夫》，见《马克思恩格斯选集》第4卷第329页。）

韦人先生认为，凡有眼光的历史学工作者，应当对这种状况进行反思。

主要参考书目

［1］阿克当阿．嘉庆重修扬州府志［M］．南京：江苏古籍出版社,1991.

［2］吴钊,刘东升．中国音乐史略［M］．北京：人民音乐出版社,1993.

［3］廖辅叔．中国古代音乐简史［M］．北京：民音乐出版社,1982.

［4］许健．琴史初编［M］．北京：人民音乐出版社,1982.

［5］王克芬．中国舞蹈发展史［M］．上海：上海人民出版社,1991.

［6］常任侠．中国舞蹈史话［M］．上海：上海文艺出版社,1983.

［7］张庚,郭汉城．中国戏曲通史,［M］．北京：中国戏剧出版社,1992.

［8］王国维．王国维戏曲论文集［M］．北京：中国戏剧出版社,1957.

［9］青木正儿．中国近世戏曲史［M］．北京：作家出版社,1958.

［10］任二北．优语集［M］．上海：上海文艺出版社,1981.

［11］周贻白．周贻白戏剧论文选［M］．长沙：湖南人民出版社,1982.

［12］周贻白．中国戏曲发展史纲要［M］．上海：上海古籍出版社,1979.

［13］徐慕云．中国戏剧史［M］．上海：世界书局,1938.

［14］钱南扬．戏文概论［M］．上海：上海古籍出版社,1981.

［15］中国戏曲研究院．中国古典戏曲论著集成［M］．北京：中国戏剧出版社,1959.

［16］张次溪．清代燕都梨园史料［M］．北京：中国戏剧出版社,1988.

［17］庄一拂．古典戏曲存目汇考［M］．上海：上海古籍出版社,1982.

［18］陆萼庭．昆剧演出史稿［M］．上海：上海文艺出版社,1980.

［19］黄文旸．曲海总目提要［M］．陈乃乾,校订．天津：天津古籍书店,1992.

［20］王利器．元明清三代禁毁戏曲小说史料,上海：上海古籍出版社,1981.

[21]赵景深.曲艺丛谈[M].北京:中国曲艺出版社,1982.

[22]陈汝衡.说书史话[M].北京:人民文学出版社,1987.

[23]陈汝衡.说书艺人柳敬亭[M].上海:上海文艺出版社,1979.

[24]谭正璧,谭寻.弹词叙录[M].上海:上海古籍出版社,1981.

[25]叶德均.戏曲小说丛考[M].北京:中华书局,1979.

[26]韦人,韦明铧.扬州曲艺史话[M].北京:中国曲艺出版社,1985.

[27]波多野太郎.华南民间音乐文学研究[M].横滨:柏苑社,1977.

[28]胡士莹.话本小说概论[M].北京:中华书局,1980.

[29]浦琳.清风闸[M].北京:北京师范大学出版社,1992.

[30]邹必显.飞跎全传[M].北京:华夏出版社,1995.

[31]钱德苍.缀白裘[M].北京:中华书局,2005.

[32]施绍文,沈树华.关汉卿戏曲集[M].北京:中国国际广播出版社,2011.

[33]汤显祖.汤显祖戏曲集[M].上海:上海古籍出版社,2010.

[34]郑板桥.郑板桥集[M].上海古籍出版社,编.上海:上海古籍出版社,1979.

[35]金农.冬心先生集[M].上海:上海古籍出版社,1979.

[36]焦循.焦循论曲三种[M].韦明铧,点校.扬州:广陵书社,2008.

[37]李斗.扬州画舫录[M].台北:世界书局,1999.

[38]任半塘.唐戏弄[M].上海:上海古籍出版社,2006.

[39]韦人.扬州戏考[M].南京:江苏古籍出版社,1999.

后 记

按照丛书的要求,这本书的内容显得有点复杂,因此不得不在此说几句。

从狭义而言,戏曲本指中国传统的戏剧,不包括曲艺,也不包括音乐。戏曲的内涵,应该包括唱念做打,同时综合对白、音乐、歌唱、舞蹈、武术和杂技等多种表演方式,以区别于西方的歌剧、舞剧、话剧。但从广义而言,曲艺与音乐也应当包含在戏曲之中。因为任何戏曲,都离不开说唱和乐器的成分。因此,本书名为《扬州戏曲史话》,实则包含了戏剧、曲艺和音乐。

本书的写作思路,是前面一段引子,加上正文六章。分工大致是:

《引子》——综述扬州地方剧种、曲种产生之前的状况,略分汉隋、唐宋、元明三个时段,也即《汉隋遗韵》《唐宋雅音》《元明俗曲》。

《辽远的乐章》——略述扬州的音乐史,计分琵琶、古琴、古筝、笛子、洞箫和古曲《水调》六篇,题作《广陵残雨听琵琶》《请奏鸣琴广陵客》《舞裙歌扇扬州筝》《月明吹笛下扬州》《玉人何处教吹箫》《谁家唱水调 明月满扬州》。

《乡土的戏台》——分述扬州的地方剧种,实为扬州地方戏的几个阶段与形式,即扬州乱弹、扬州香火戏、扬州花鼓戏、维扬戏、扬剧,题为《土人土班乱弹戏》《娱神娱俗香火戏》《载歌载舞花鼓戏》《亦新亦旧维扬戏》《渐行渐近说扬剧》。

《市井的书场》——分述扬州的地方曲种,也即扬州评话、扬州弹词、扬州清曲、扬州道情,题为《三寸不烂舌 一腔醒世言》《弹出抑扬调 唱来悲喜情》《恼我闲情清曲子》《一曲道情山水远》。

《缤纷的艺苑》——分述扬州流行的其他表演艺术,也即昆曲、徽班、木偶戏、民歌《茉莉花》,题为《昆曲第二故乡》《四大徽班进京》《木偶走遍八方》《茉莉飘香五洲》。

《不落的星辰》——介绍扬州各个时代、各种门类的代表性艺术家,包括刘采春、毛惜惜、李楚仪、陈君佐、柳敬亭、高秀英六人,也即《唐代戏弄名伶刘采春》《宋代歌舞名伎毛惜惜》《元代杂剧名优李楚仪》《明代滑稽名人陈君佐》《清代说书名家柳敬亭》《现代扬剧名旦高秀英》。

《学术的灯光》——介绍扬州主要的戏曲理论家焦循、李斗、任讷、韦人及其代表作,题为《焦循与〈花部农谭〉》《李斗与〈扬州画舫录〉》《任讷与〈唐戏弄〉》《韦人与〈扬州戏考〉》。

这样,差不多可以涵盖扬州戏曲的概况了。

扬州戏曲艺术自古兴盛,表现在历史长、门类多、影响大。而且,扬州在唐和清两度成为中国南方的戏曲中心。但是,对于扬州地方戏曲的记载和研究,从清代李斗才真正开始。焦循作为清代学者,影响主要在戏曲观方面。任讷先生作为现代学者,建树主要在唐代艺术方面。唯有韦人先生的研究,集中于扬州地方戏曲史,对于我们影响直接,而且可以说是家学渊源。韦人先生原名韦国成,是明铧之父,艾佳之祖父,生于 1922 年,卒于 2012 年。此书出版之日,正是他去世的周年之祭。如果真有灵魂存在,他得知儿孙有此书承继其毕生事业,定当含笑九泉。

此书是为扬州建城二千五百年而作,旨在全面客观地介绍扬州戏曲艺术的成就,属于普及的范畴。因此,本书充分利用了我们已经取得的研究成果,特此说明。

是为后记。

韦明铧　韦艾佳

2012 年 2 月于海德公园墅园

2013 年 12 月修订于墅园南窗